滄海美術／藝術論叢10

羅青　主編

中國南方民族文化之美

陳野　著

東大圖書公司

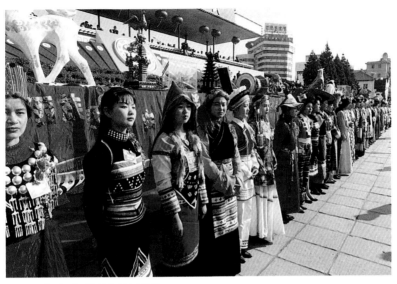

圖1　多姿多彩的民族服飾

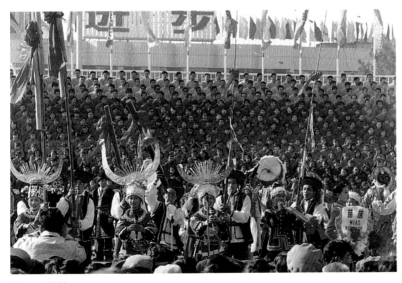

圖2　苗族

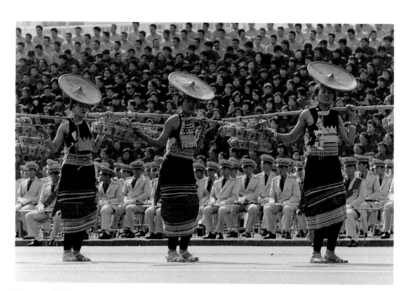

圖3　傣族

圖4　彝族

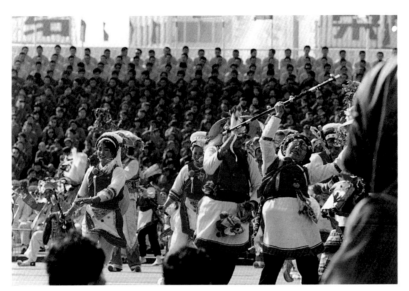

圖5　白族

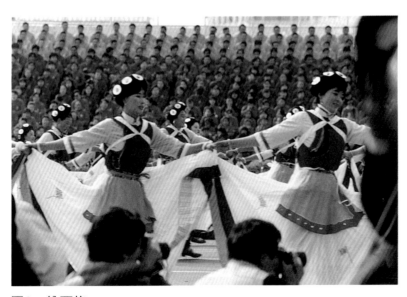

圖6　納西族

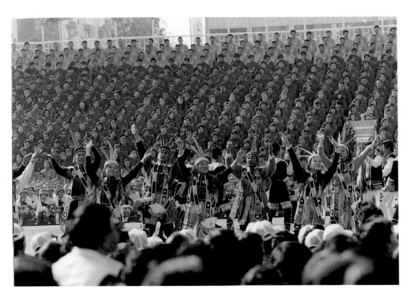

圖7　福建省高山族

圖8　西雙版納傣家飯店門前的傣族少女

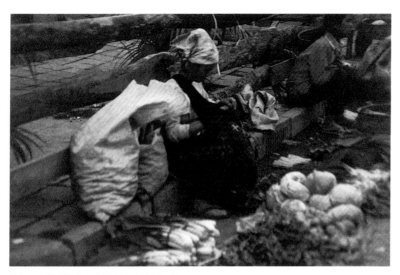

圖9　農貿市場上的傣族少女

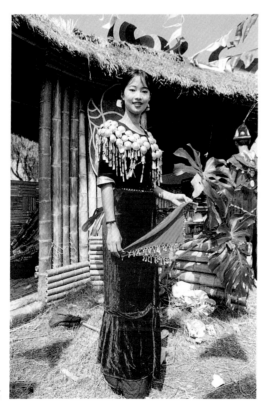

圖10
美麗的景頗族少女

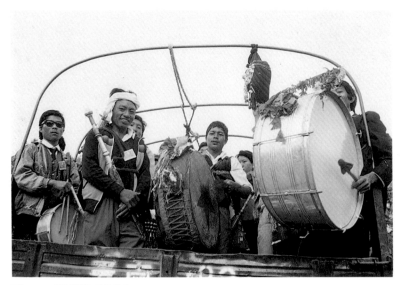

圖11　景頗族男青年

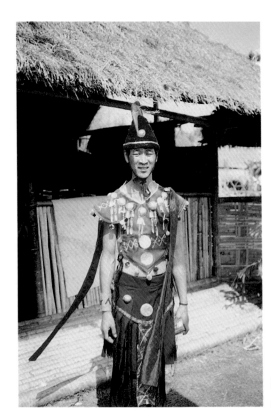

圖12
身著舞裝的景頗族人

圖13

德昂族男青年

圖14

德昂族女青年

圖15
佤族男女青年及其吉祥物

圖16
拉祜族的吉祥物

圖17
哈尼族女子及其吉祥物

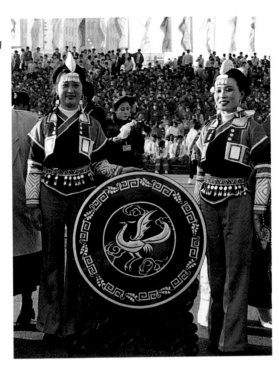

圖18
傣族吉祥物

圖19　高山族吉祥物

圖20　藏族吉祥物

圖21　畲族吉祥物

圖22
仡佬族吉祥物

圖23
阿昌族吉祥物

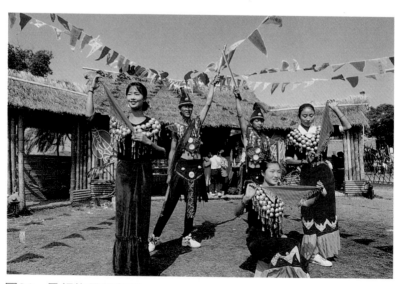

圖24　景頗族民間舞蹈

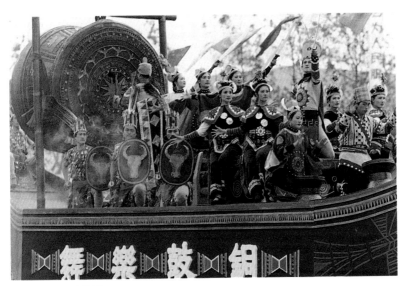

圖25 銅鼓樂舞

圖26 佤族木鼓舞

圖27　能歌善舞的撒尼人

圖28
傈僳族「上刀山」表演

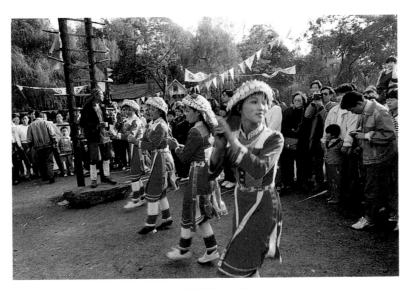

圖29　刀杆節中翩翩起舞的傈僳族女子

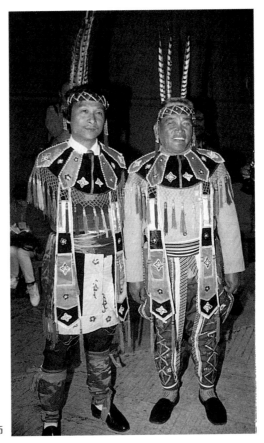

圖30
福建省高山族的服飾

圖31
高山族衣帽上的蛇紋樣

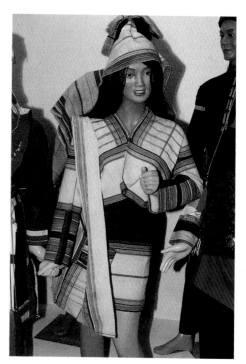

圖32
基諾族女子服飾

圖33
白族女子服飾

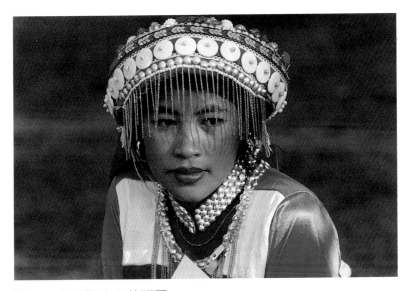

圖34　傈僳族女子的頭罩

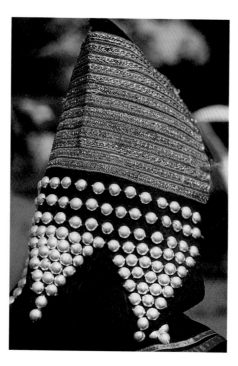

圖35　佤族女帽

圖36
景頗族男子包頭飾物

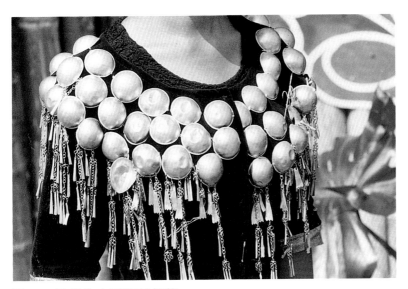

圖37　景頗族女子胸前銀飾

圖38
傈僳族男子胸前裝飾

圖39　佤族女裝的袖口刺繡

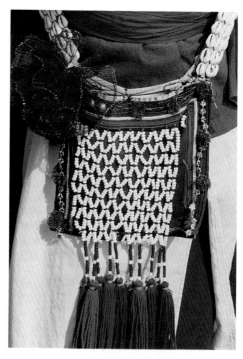

圖40
傈僳族掛包

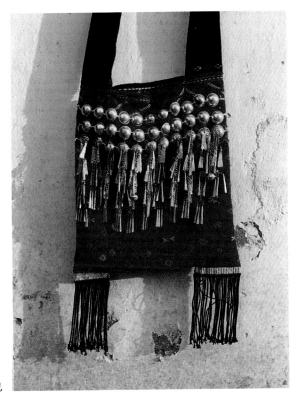

圖41
景頗族掛包

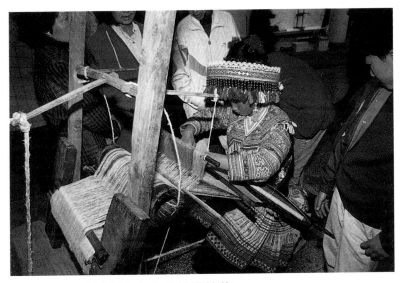

圖42　苗族姑娘表演古老的紡織技藝

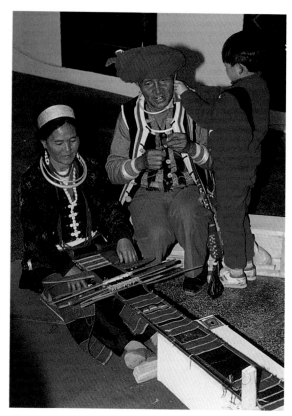

圖43　佤族老人表演傳統的紡織技藝

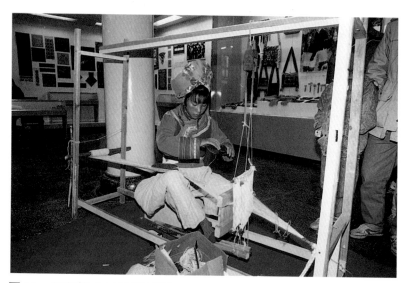

圖44　傈僳族女子紡織表演

圖45　白族姑娘正在刺繡

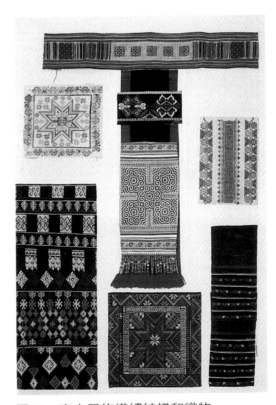

圖46　南方民族織繡紋樣和織物

圖47　傣家排扇

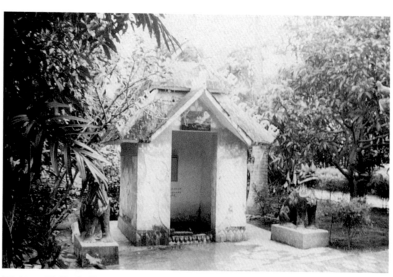

圖48　傣族水井

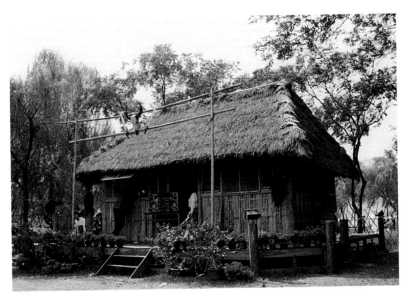

圖49　哈尼族竹樓

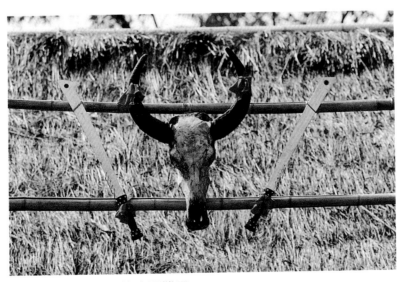

圖50　哈尼族房前的牛頭雙刀

圖51　傣族干欄式竹樓

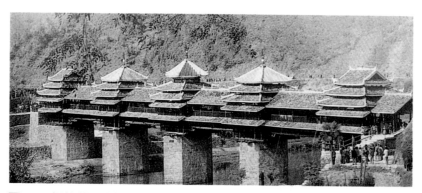

圖52　侗族風雨橋

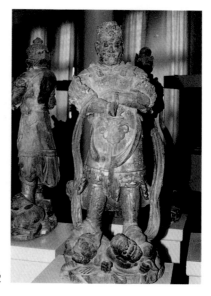

圖53
白族木雕天王像

圖54
德昂族木佛像

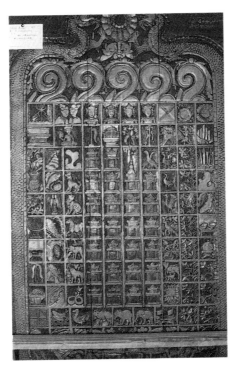

圖55　德昂族木雕：「希活勐弄」、「裝別浪」

圖56
楚雄彝族社火

圖57
土家族面具：開路

圖58　佤族武器：弩

圖59　象腳鼓

圖60
青花瓷火葬罐

圖61　大理地區的出土陶罐

圖62
德昂族銀器
（上圖、中圖）

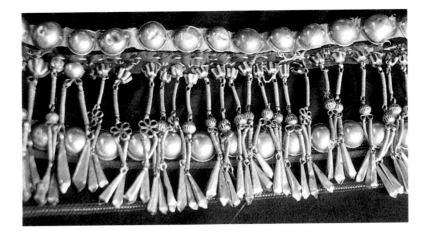

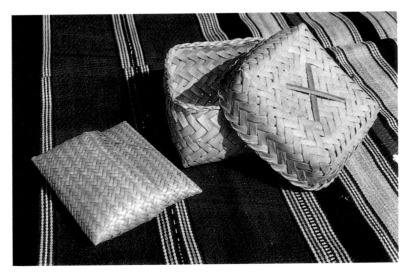

圖63　佤族竹編

圖64　納西族現代東巴畫

圖65　布依族「播娜摩」簸畫

「滄海美術／藝術論叢」緣起

　　民國八十年初，承三民書局暨東大圖書公司董事長劉振強先生的美意，邀我主編美術叢書，幾經商議，定名為「滄海美術」，取「藝術無涯，滄海一粟」之意。叢書編輯之初，方向以藝術史論著為主，重點放在十八、十九、二十世紀。數年下來，發現叢書編輯之主觀願望還要與客觀環境相互配合。在十八開大部頭藝術史叢書邀稿不易的情況下，另外決定出版廿五開「滄海美術／藝術論叢」。

　　藝術論叢以結集單篇論文成書為主，由作者將性質相近的藝術文章、隨筆分卷分篇、編輯規劃，以單行本問世。內容則彈性放寬到電影、音樂、建築、雕刻、插圖、設計……等文學以外的各類著作，為讀者提供更寬廣的服務。讀者如能將「藝術論叢」與「藝術史」及「藝術特輯」相互對照參看，當有匯通啟發之樂。

心靈的傾訴——代序

美術作為一種文化現象，在線條、構圖、色彩、佈局、風格這些審美的形式因素之外，因其角度獨特、材料豐厚和生動可感的特點，在探討人類文化方面具有相當的優勢。我們一直認為，一個民族的美術史，展示給讀者的，並不僅僅祇是這個民族的美的歷程。在中國南方少數民族的美術創造中，那一件件多姿多彩的作品，足以在傳統的審美領域之外，拓展出另一番絢麗熱烈、境界開闊的南方文化天地。在那裡，我們可以清楚地聆聽遠古先民們為了生存而向冥冥蒼天發出的虔誠祈禱，從容地目睹各自民族歷史發展和文化積累的文明歷程，靜心地感悟純樸鄉民拜倒在神像面前時的深邃情感，細細地品味蘊含於美術作品之中的民族個性的無窮魅力。這種種美術上的豐富色彩和文化上的深厚意韻，激發起我們對於中國南方這片熱土的深深迷戀和不勝嚮往之情，故此不揣淺陋地寫成此書，記下我們對於中國南方民族、美術和文化的一些印象，也記下我們對於美術在探討人類文化方面所具功能的初步理解。

在以後的篇幅裡，我們將以中國南方民族的美術創造及其發展歷史為素材，嘗試運用美術學、民族學、考古學和文化人類學中的一些理論和方法，從美術作品欣賞的角度，來探討生存意識、文明歷程、文化情感和民族個性這

些在人類文化中具有普同性意義的重要主題。需要說明的是，我們並不認為美術史就是民族史的翻版，美術作品也不是民族文化的簡單圖解和摹製。我們更無意於把美術誇飾成為萬能的鑰匙，可以用來開啟人類歷史和文化的每一道門戶。我們祇是據實而書。

　　本書的撰寫，是在參加王伯敏教授主編的《中國少數民族美術史》編寫之後完成的，但本書有異於一般的美術史或美術理論著作，它並不向讀者提供關於某一地區美術創造歷史的系統報告，也不是對於某個藝術理論問題的深入探討和闡述。我們的宗旨和意圖已如前述，那就是試圖將人們欣賞美術作品的眼光，從傳統的視野裡引申到更為廣闊的民族文化領域中去。敬請讀者在閱讀此書時，能夠充分地注意到這一點。至於是否言之有理，以及可讀與否，還待讀者諸君慧眼明鑒。

一九九八年一月寫於杭州

中國南方民族文化之美

目　次

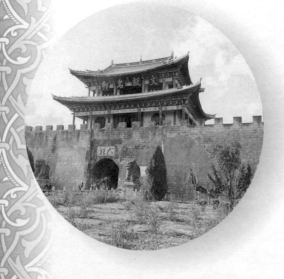

一

虔誠的生存祈禱

在這一章裡，我們將探討的是，美術作品中所展現的中國南方先民們的生存狀況，他們為生存而作出的種種努力。基本的材料是分布於南方民族地區的重要岩畫作品。

第一節
雲遮霧鎖南方岩畫

從現已發現的材料來看，在中國南方彝、怒、仡佬、佤、苗、壯、高山等民族先民，以及當時被泛稱為百越的古代民族活動的廣闊地域範圍內，有非常豐富的原始岩畫（包括崖畫、洞穴壁畫）遺存。其中一些重要的岩畫作品，已成為我們今天研究南方古代文化的珍貴圖像資料。

一、南方民族先民岩畫

(一)路南岩畫

路南岩畫發現於1982年5月，位於雲南省路南彝族自治縣的風景名勝石林之中。岩畫共發現兩處，都在棹切寨東南1公里多的石林中。一處畫於一塊巨大的石灰岩石上，石高2.5米，寬約3.5米，石前部分三個凹面，高2米，寬1.6～1.7米。凹面為灰白色，上面分別繪製有三幅赭紅色的岩畫：左側繪有一狗，身長25厘米，高13厘米，尖耳、圓眼，頭向左側。中間一人物，高15厘米，寬10厘米，兩手平伸，下垂一線連接雙手。右側繪兩人，雙手上舉，一人面部有眼睛，兩腿曲立，

手臂有飾物；另一人未畫五官，腰間有一兩頭上翹的飾物。兩人之下，另有一長60厘米的不明圖案。另一處畫於一塊高大的岩壁，場面較大，形象也較多，大多為人物形象和一些意義不明的符號。人物可辨者約有六人，多作正面兩腿分開，直立或曲立，雙手或單手上舉之狀，人物面部繪有五官，有些僅為一圓圈或圓點。頭飾種類有很多，有頭頂挽髻長髮下披者，有雙角朝天者，有主幹挺直上又分作多股者。手中多有所持，或似刀、劍、棍棒，或似樹枝，或似手指伸張，或繁複不可識別。腰部多斜佩長條形器物，似為刀、劍之類。總體上看，似為戰士形象，而整個場面描繪的則為一場正在進行中的激烈戰鬥（圖1-1）。

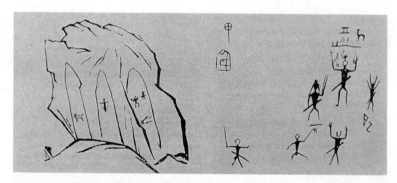

圖1-1　路南岩畫（摹本）

　　路南岩畫使用的顏料以鐵礦粉為主，其赭紅色可能用動物之血摻和而成。作畫工具則為手指、樹枝和羽毛等。

　　路南岩畫的時代，由於資料太少，尚無法確定。滄源崖畫大致成於漢唐之間，路南岩畫的人物形象比滄源崖畫更為複雜多樣，其創作年代似應在滄源崖畫之後。

(二)梨樹鄉崖壁畫

　　貴州省安龍縣梨樹鄉的一座石山上，有當地居民古時「穴居」的石洞，洞外原生石板上，鑿有一幅圖畫，內容為山、

水、樹木及村寨等。構圖簡樸、手法古拙。據研究者認為，從崖壁上所刻文字為彝文來看，此崖壁畫可能是彝人宋元時期南遷時所作。

(三)怒江岩畫（詳後）

(四)珙縣岩畫

珙縣岩畫分布於四川省珙縣洛表鎮的麻塘壩一帶，與著名的「僰人」懸棺共存於陡峭的岩壁之上。岩畫因長期受風雨吹打、岩漿水浸蝕和岩石風化等因素的影響，脫落或者被岩漿覆蓋的現象嚴重，不少畫面已模糊不清。

1.岩畫的分布

麻塘壩為一長條形的開闊平壩，東西寬約100～300米，長約5000米。壩的兩側為銀灰色和鉛灰色水成岩，岩間多有天然岩洞。懸棺及岩畫分布在這5000米長的東西岩壁上。東岩有棺材鋪、獅子岩、大洞、九盞燈、豬圈門、磨盤山、龔家溝的硝洞、鄧家岩、三眼洞（三仙洞）、瑪瑙坡十處；西岩有龍洞溝、陌風岩（天星頂）及付大田、白馬洞、倒洞、馬槽洞、珍珠傘、貓兒坑、九顆印、雞冠嶺、地宮廟、劉家溝（又名棺木岩）十二處。上述各處中，以棺材鋪、獅子岩、九盞燈、豬圈門、鄧家岩、白馬洞的岩畫較多且分布較為集中；龍洞溝、瑪瑙坡的岩畫雖然數量不多，但因其表現手法的獨特而具特色；陌風岩（天星頂）、貓兒坑、劉家溝（棺木岩）三處只有懸棺而未發現岩畫；其他各處都有數量不等的少數岩畫分布。

(1)棺材鋪

棺材鋪是岩畫的第一個集中點，岩畫較多，有正面人像二個，騎馬人像五個，馬四匹，魚、鳥各一，另有圓點、三角、四方、圓圈內套十字或米字等符號若干個。

(2)獅子岩

有人物畫像十五個：其中八個似為舞蹈姿勢，正面站立人

像一個，執刀者三個，作踢球姿勢者一個，左手舉十字形兵器者一個，右手舉三角形帶柄物者一個；有騎馬人像十四個，有手執十字形兵器的，有佩刀的，還有騎馬者前有一馬夫牽韁繩。另外有兩匹用白色顏料以單線勾勒而成的馬。此外還有虎、犀牛、魚、鳥等動物形象及圓圈內套米字、套五角星等符號（圖1-2）。

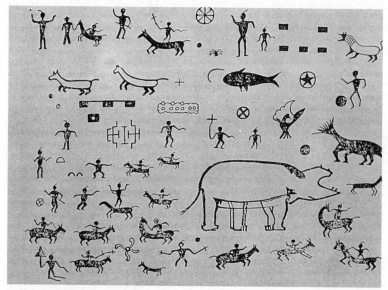

圖1-2　珙縣獅子岩岩畫（摹本）

(3)大洞

岩畫較少，僅正面站立人像一個，馬一匹，圓點符號三個。

(4)九盞燈

岩畫較分散，有人像十二個，其中有踢毽者、舉三角形帶柄物件者、佩刀者、舉十字形物件者、提齒形物件者，騎馬人像一個。動物形象有單身馬四匹。另有一馬廄，畫作卜形。還有雙圈套六角星、單圈套十字及實心方塊組成的棋盤形圖案等符號。

(5)豬圈門

　　有分散的單個人像三個：一人雙手各舉一十字形物件；一人右手持十字形物件，左手提一圓形物件，似提一鑼作敲擊狀；另一人似戴一面具作舞蹈狀。另有馬及符號若干個。還有一組岩畫為「釣魚圖」，一人右手拉一根釣魚線，線的另一端釣著一條魚，魚的左邊還有一條魚。

(6)磨盤山

　　僅有一馬和符號。

(7)硝洞（龔家溝）

　　有側立人像和馬各一，另有圓圈套十字等符號若干。

(8)鄧家岩

　　岩畫可分為三組：一組分布在懸棺四周，有騎馬人像、單個人像、馬、虎、鳥及符號等；一組為馬、騎馬人像及符號等。

(9)三眼洞（三仙洞）

　　有一正面站立人像，馬兩匹，似虎圖形一個，圓圈內套十字等符號若干。

(10)瑪瑙坡

　　岩畫不多，僅人像兩個及若干符號。但人像在表現手法上與他處岩畫不同，造型也有差異。

(11)龍洞溝

　　僅人像兩個及動物圖像一個。

(12)付大田

　　僅有類似舞蹈動作的人像一個。

(13)白馬洞

　　是岩畫較多的一處，可辨認清楚的有三組：一組在上，以一圓圈內套米字形符號為中心，左右對稱，繪有騎馬人像及牽馬者各一；一組在右邊，為兩個騎馬人像及兩匹單身馬；一組在左邊，由一馬及若干符號組成，符號形式有十一個▲組成的圖案、圓圈外加三角形齒狀為緣的圖案、圓圈內套十字及馬尾

上類似葵花的圖案。

(14)倒洞

　　僅有一騎馬像和野豬及鐘形圖像各一。

(15)馬槽洞

　　有人物圖像三個，其中一個手持一盾狀物，另一個頭上插羽毛狀頭飾。另有馬一匹和符號。

(16)珍珠傘

　　僅畫有一虎及符號。

(17)九顆印

　　畫有十二個方塊組成的棋盤式圖案一組，另有一馬，馬作回首反顧狀。此外有符號若干。

(18)雞冠嶺

　　僅有一單個人物圖像。

(19)地宮廟

　　有人物圖像兩個，馬一匹，獸兩個及符號若干。

2.岩畫的題材、內容

(1)人物

　　珙縣岩畫在表現人物題材時有以下幾個特點：

　　一是人物的姿勢動作多姿多彩，形象豐富生動。人物圖像有單個人像和騎馬人像兩大類。單個人像表現了人物跳舞、踢球、踢毽、釣魚、擊鑼、佩刀、執箭、執刀矛、執傘（三角形物）、執旗、執盾、執棒等多種行為動作。騎馬人像則突出表現了各種騎馬的姿勢，如站立馬背、盤坐馬上、牽馬而行、策馬疾馳等等。

　　二是刻畫人物服飾較為詳細。從岩畫的人物圖像中，可以看出當時人們的服飾具有多種類型。就頭飾而言，除以黑圓點表示的一般髮式外，還有梳尖角形椎髻、頭上插羽毛（見馬槽洞岩畫）、戴三角形帽飾（見瑪瑙坡岩畫）及直髮上翹（見豬圈門、龍洞溝岩畫）、帽飾再加尖角形椎髻（見九盞燈岩畫）、戴▢形面具（見豬圈門岩畫）（**圖1-3**）多種髮式。人物服裝有

圖1-3
戴面具的人物圖形（摹本）

穿褲和穿裙兩種，穿裙者又有三角裙和桶裙的區分。這種對服飾的詳細表現，既反映了岩畫作者觀察生活的細緻、表現生活的真實，也為今天的民族學、民俗學研究提供了珍貴的圖像資料。

　　三是人物形象以寫實性的刻畫為主，但已出現少數具有象徵意義的寫意人物形象。岩畫中絕大多數人物形象都是以比較嚴格的寫實手法來表現的，是對真人的直接摹寫和表現。但龍洞溝岩畫的兩個人物圖像則已為純粹表現繪畫者主觀願望的符號，它們與真人的形象相去甚遠，作者重點表現的是人像的頭部、向上高舉的雙手以及撐開的手掌和五指（一說此非手的形象，而為日月的象徵）。這兩個人像的描繪十分奇特，其中的正面形象面部繪有耳、眼、口、鼻、頭髮等，頭下無身體，直接繪雙腿，手從腦後向上伸出，頭、腿連接處伸出兩條向上的曲線。另一人像為背面，頭、身體及四肢完整，身體部位繪有類似人體骨架、內臟的線條，肩部、腰部分別繪有與正面人像相同和相似的曲線。這兩個人像當具有某種神秘的象徵含義，至今尚不能破譯（圖1-4）。

圖1-4
神秘的人物圖形（摹本）

(2)動物

動物題材在琪縣岩畫中占有相當大的比例。動物的種類較多，有馬、魚、鳥、虎、犀牛、孔雀、野豬、鷺鷥及尚難辨明的獸類等多種。其中以馬的數量為最多，神態形體最為豐富，有疾馳、靜立、揚蹄、回首等各種動態。

(3)器物

器物因圖形的簡單，很多不可確認。至今明確可辨及大致可以推知的，有馬廄、銅鼓、馬鞭、刀、矛、十字形物件（一說為兵器）、三角形物件（一說為傘）、毽子、鑼、盾、鐘、旗、棒等。

(4)符號

符號的種類、數量都很多，分別布列於各幅岩畫之中。符號有單個圖形和複合圖形兩種。單個圖形，如圓點、三角、長方形、圓圈內套十字、套米字、套五角星、套四個三角、同心雙圓圈內套六角星及圓圈、長方形內套對角線、以三角形齒狀為緣飾的圓圈圖案、類似於太極圖的圖案等。複合圖形有由四個「凹」形複合者、由⊛形複合者、由十二個長方形複合成棋盤形圖案者、由十一個三角形複合者等。

3.岩畫的表現手法

琪縣岩畫在總的表現手法上與南方地區的其他岩畫，如花山崖畫、滄源崖畫等有相同之處，如其繪製均以朱砂為顏料在岩壁上經平面塗抹而成，但在具體的表現技法上，則有鮮明的特色。

(1)分散獨立的構圖

岩畫在構圖上基本為分散獨立的圖形，沒有出現如滄源崖畫《村落圖》那樣內容互相連貫的大型畫面和場景。琪縣岩畫表現的多為人、動物等個體的獨立行為，如舞蹈、騎馬、釣魚、踢毽及執物等，互相之間沒有內容或形式上的聯繫。僅在極少的畫面中，有個別組合圖形出現，如白馬洞岩畫上部的一組圖形，以圓圈內套米字形符號為中心，左右對稱繪有騎馬人

像和牽馬人一組圖形（圖1-5）。

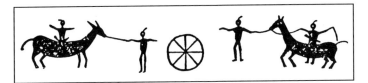

圖1-5　騎馬人像組畫（摹本）

圖1-6
騎馬人像（摹本）

(2)熟練的造型能力

　　岩畫表現出已具有熟練的造型能力，能畫出人體和動物的
準確比例及各部位的曲線，對於各種不同的姿態動作，也有準
確而生動的刻畫。騎馬人像是珙縣岩畫表現較多的題材，繪有
多種不同的騎姿，騎馬人揚鞭策馬、縱馬疾馳是其中表現較多
的一種。獅子岩岩畫右下角的一個騎馬人像表現的姿勢、神態
十分成功：騎馬人雙手上舉，分別作舉鞭、策轡之勢，馬的前
腿筆直向前，後腿彎曲作欲騰躍狀，表現出一種奔騰向前的氣
勢（圖1-6）。棺材鋪岩畫左下角的舞蹈人像也是表現得非常成
功的一個圖形。人像身材勻稱、纖腰長腿，著三角短裙。兩臂
柔軟彎曲向右，一腿立地，另一腿也彎曲向右。人像頭上所梳
的尖角髻也與手、腿方向一致，偏向右側，動作優美協調，而
整個人像又在動作的協調一致中，表現出舞蹈時強烈的動感和
韻律，具有生動活潑的藝術魅力（圖1-7）。

(3)繪製技法的特色

　　岩畫在繪製技法上也有特色。一是描繪人體、動物等均以

圖1-7
舞蹈人像（摹本）

圖1-8
虎圖形（摹本）

平面塗抹的方法為主，對圖形不作細部的詳盡刻畫，只著重於
整體形象的塑造和表現。此外，也有少數圖形由線條勾勒外形
而成，如獅子岩岩畫中的馬、犀牛及一隻不知名的動物，豬圈
門岩畫中的半身人像、魚，鄧家岩岩畫中的虎，瑪瑙坡岩畫中
的人像，龍洞溝岩畫中的人像以及一些岩畫中的器物、符號圖
形等。這些由線條勾勒外形而成的圖形，為數雖然不多，但也
不乏佳作，如鄧家岩岩畫中的虎圖形，比例勻稱，神態自若，
具有神形皆備的韻味（圖1-8）。瑪瑙坡的人像用極簡練的幾筆
線條勾勒而成，圖形在身體各部比例的勻稱之中，又有細部的
變化，如歪戴三角帽、腿的一長一短、一直一歪。二是善於捕
捉表現對象的特徵，通過局部或細節的刻畫表現全局和整體形
象。岩畫中絕大多數的人物、動物形象都用色塊平面塗抹而
成，對面部、頭部不作細緻描繪。作者通過對人物的四肢，動
物的耳、尾、角等姿勢、特徵的準確描繪，清楚地表現出人物
的動作、行為和動物的種類，反映了作者具有細緻的觀察生活
的能力和較為熟練的表現技巧。

(4)色彩的使用

　　岩畫的色彩以紅色為主，用朱砂顏料繪製而成，至今色彩鮮艷如新。少數以白色顏料繪成，如獅子岩岩畫中的個別馬匹圖形。

　　珙縣岩畫的技巧與風格並不完全一致，有的熟練，有的稚拙，有的整齊細膩，有的原始粗獷。這是因為，岩畫的繪製完成並非一時一人的獨立創造，而是曾經經歷了一個較長的歷史時期，由許多無名的作者相繼創作而成。

4.岩畫的時代、作者及其他

　　關於岩畫的創作時代，至今尚無確切定論。有的學者據懸棺內隨葬品的情形分析，認為其相對年代的上限可能到宋代，而下限則到了明代。有的學者則根據岩畫中的長刀、銅鼓、畫風和技巧分析，認為其年代可推測為上不超過東漢末年，下不晚於明代初年。

　　關於岩畫的作者，看法比較一致，大體說來，為濮僚系統的民族。他們在唐代稱「生僚」、宋代稱「葛僚」、元代稱「土僚」、明代稱「都掌」，都是現在仡佬族的先民。

　　關於岩畫與懸棺的關係，兩者之間並無必然的內在聯繫。從實地考察的情形看，懸棺鑿孔有時打在岩畫的圖形上，岩畫有時又出現在懸棺的鑿孔之中，表明兩者曾有較長時間的共存關係，並有先後重疊的現象。

(五)滄源崖畫（詳後）

(六)芒光崖畫

　　芒光崖畫（圖1-9）位於雲南省耿馬傣族佤族自治縣東南的四排山區，與滄源崖畫所在地之一的 勐省相距不遠。發現於1983年。在陡峭的懸崖上，繪有三十九個不同形態的圖形，內容有狩獵、舞蹈、動物等。均用赤鐵礦粉繪製，其方法也是通過平面塗抹來塑造形象。

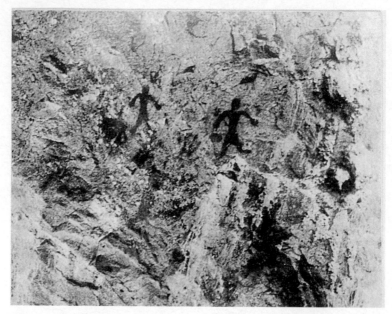

圖1-9　芒光崖畫

　　芒光崖畫的族屬與滄源崖畫一樣，作者當為佤族先民。其
繪製年代尚未見到有關報告，但從崖畫本身的內容及風格來
看，似晚於滄源崖畫。從數量來說，芒光崖畫遠不及滄源崖畫
豐富，但畫上人物，卻有特點。滄源崖畫中的人物，身軀一般
呈倒三角形，即「▼」。芒光崖畫中的人物，身軀則呈上下兩
個三角形，即「✗」。下身多出的這個三角形，推想起來，應
是人物的一種服飾。唐宋時期，佤族先民「望苴子」是「跣足
衣短甲，才蔽胸腹而已，股膝皆露」，而明清時期，佤族男子
「以花布為套衣」，女子「以紗羅布披身上為套衣，橫繫於腰為
裙」。對照文獻記載，芒光崖畫所繪，可能為明清之際的人
像。如今四排山區的佤族男子下身穿一種類似「裙褲」的寬大
黑色褲，若雙腳併攏，遠看恰似一條長裙。婦女則人人穿裙。
從芒光崖畫對服飾的細緻表現來看，其製作年代當晚於滄源崖
畫，似在明清之際。

(七)貴州苗族聚居地區岩畫

80年代以來，貴州在文物普查中發現多處岩畫。這些岩畫的上限難以確定，下限相當於明清時代。岩畫的族屬，由於當地民族雜居、岩畫資料不多，更難考定。其中開陽畫馬崖岩畫基本可認定是苗族的創作。

畫馬崖岩畫在開陽縣城東南90公里的平寨鄉頂趴村附近。畫壁南向，其下為烏江支流清水江。岩畫分布在大崖口及小崖口，兩處相距300～400米。大崖口崖高及長度均為12米許，畫面長4.6米，高1.6米，離地1.5米，其上畫各種圖像50餘個。小崖口崖高20餘米，長40餘米，畫面長11.2米，高2.5米，離地2米許，其上畫各種圖像一百餘個。兩處岩畫均以赭色塗繪而成，寫實性較強，有人、馬、樹、洞、仙鶴、小鳥、太陽、星星、山路等。人物有牽馬的、騎馬的、步行的、相接的、對飲的、舞蹈的以及手持弓箭、頭頂重物的，不一而足，形象生動，生活氣息濃郁。此外，還有不明含義的圖像及符號。畫中清晰可辨的馬有五十餘匹，人有四十餘個。圖像大小不等，大的高30厘米，寬28厘米，小的僅幾厘米（圖1-10）。

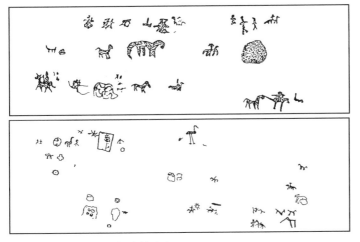

圖1-10　畫馬崖岩畫（摹本）

平寨為苗族聚居區。岩畫可能反映了苗族節日活動的場面。畫面上有「泰山石敢當」題字，顯係後世所加。開陽畫馬崖岩畫內容豐富，場面壯觀，為貴州省所僅見，已於1985年公布為重點文物保護單位。

此外，貞豐七馬圖岩畫、丹寨銀子洞岩畫、六枝桃花洞岩畫、麻栗坡大王岩岩畫都坐落在苗族聚居地區，有可能是苗族人民的創作。

貞豐七馬圖岩畫位於貴州貞豐與關嶺交界的花江河畔。墨線白描，畫馬七匹，朝同一方向奔馳。馬高約5厘米，長約10厘米，背上皆有貨鞍，顯係一隊駄馬，比較接近現實生活。從畫面看，成畫年代應較晚。

丹寨銀子洞岩畫分布於貴州丹寨縣城北35公里石橋大簸箕寨南皋河畔的銀子洞崖壁上。圖像共三個，均用赭色塗繪，右下方一人行走，左上方似為一人騎馬，左方一圖形較大，含義不明。

六枝桃花洞岩畫分布於貴州六枝特區平寨鎮西北隅岩洞口左右兩壁。左壁畫面有人、馬、虎、鳥等圖像，似為一幅狩獵圖，以赭色塗繪，大都模糊不清。右壁似有太陽和動物，由於嚴重剝蝕，難以辨認。

麻栗坡大王岩岩畫位於雲南麻栗坡縣疇陽河東岸羊角老山南端。大王岩有岩畫兩處。一處在山頭東側，尚存畫面8×5米，畫兩側因被雨水沖刷而模糊。主體人物二個，均為正面全身像，高約3米。頭部約占身軀的三分之一強，戴兜鍪或面具，僅露眉目而不見口鼻。雙臂下垂微向內屈，手掌外張，存四指，兩腿分立，略呈「八」字形，大腿以下模糊不清。作品似為一幅原始宗教活動中人們頂禮膜拜的保護神像。主像兩側繪有較小的人形。另外，畫上端以波狀圖案為界，左外側有暗紅色站馬步人形，畫法與主體人物不同，疑為早期之作；下端飾以雲雷紋，其間也雜有「衣著尾」的人形和牛形，有的似甲骨文的「木」字，亦應為早期之作（圖1-11）。

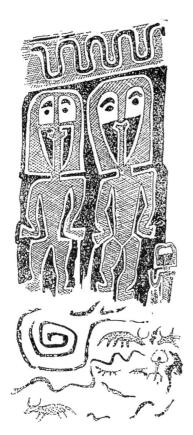

圖1-11
麻栗坡大王岩岩畫（摹本）

(八)左江崖壁畫（詳後）

二、古代百越民族岩畫

(一)浙江僊居岩畫

　　僊居岩畫繪於浙江省僊居縣西淡竹鄉128米高的蝌蚪崖上，相傳為大禹刻石。東晉義熙年間周廷尉「造飛梯以蠟摹之，然莫識其義」。後有台州守備阮銘專程前往，又有宋朝縣

令陳襄慕名尋覓，皆因山高路陡，掃興而歸。1985年，經文物調查發現，在長方形崖框裡有人工鐫鑿的日紋、蟲紋、魚紋、草紋（圖1-12）。

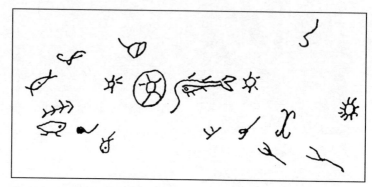

圖1-12　浙江僊居岩畫（摹本）

(二)福建華安岩畫

福建岩畫主要分布在福建省漳州地區，以華安仙字潭岩畫為代表（圖1-13）。

仙字潭位於福建省華安縣苦田村，岩畫刻在汰溪北岸的岩壁上。這些岩畫似字非字，似畫非畫，歷來爭論不休，莫衷一是。後逐漸被蒙上一層神奇的色彩，故有「仙字」之謂。

仙字潭岩畫早在一千多年前就被發現。除一處為三行真書淺刻的漢字外（其文為「營頭至九龍山南安縣界」，係隋唐時期所刻），其餘各處岩畫均為早期先民所刻製。現存岩畫，共有圖像五十多個，按其位置，可分為十三組，現簡介其中的三組圖像：

(1)第一組

畫面0.76×0.24米，圖像五個。上方為一個人體形舞者，左臂上舉，右臂高揚，雙腿叉開，作蹲踞狀，臀部下有尾飾。人體形舞者之下，有一獸面圖形，只有眉、眼、口，無頭部輪

圖1-13　福建華安岩畫

廓。右下方還有一個簡略的人形圖像和兩個符號。

(2)第七組

　　畫面0.5×0.6米，正中是一個人體形圖像，雙臂平伸，肘部下垂，腹鼓，雙腿作蹲踞狀，有尾飾，似為大腹便便的孕婦。右側還有一個形體很小的似人又似獸的面部圖形。

(3)第十三組

　　圖像最多，面積最大，畫面1.30×1.62米，是由眾多的人體形組成的群舞圖。大多舞者雙臂平伸，肘部下垂，雙腿分開作蹲踞狀，臀下有尾飾。有個別舞者作倒立狀。畫面中部偏右有一個沒有頭形輪廓的人獸形臉部，有眼有嘴。畫面最高處是

一個奇特的圖像，似為女人，兩個圓點應為乳房，腹下一圓點，似表示女性生殖器。用誇大性特徵的手法表示女性是華安仙字潭岩畫的一個重要特徵。

關於岩畫的內容，主要有兩種意見：一種認為是文字，有的甚至用甲骨、金文的規律進行比附套譯，所譯內容雖不同，但都認為是氏族部落戰爭的記功石刻。另一種認為是宗教性的娛神刻畫。

從刻紋形態結構進行考察，並同內蒙古陰山、賀蘭山等地以及國外的許多岩畫進行比較，可以發現，它們都是由人體形、人面形、獸面形等幾種圖像組成，應屬於岩畫而非文字，其基本內容可能是表現氏族部落祭祀娛神的舞蹈場面。

除華安仙字潭岩畫外，近幾十年來，大陸考古研究人員還對漳州地區的岩畫進行考察，又發現三十二處岩畫，從華安到詔安構成一條綿延數百公里的弧形史前岩畫分布帶。其圖像造型、題材、內容基本上與仙字潭岩畫相似，為古代百越先民留下的文化遺存。

(三)臺灣萬山岩雕

萬山岩雕（圖1-14）發現於20世紀70年代，共三處：孤巴

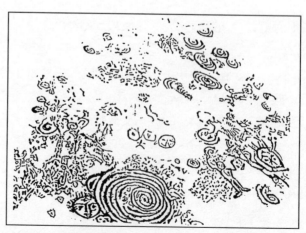

圖1-14　臺灣萬山岩雕（摹本）

察娥、祖布里里和莎娜奇娥,都分布在臺灣省高雄縣萬山舊社的東北一個名叫萬頭蘭山的地方。

(1)孤巴察娥岩雕

　　位於莎娜奇娥東南不遠的坡地上,題材有人像、全身人像、重圓紋、圓渦紋、曲線紋、蛇紋、凹坑以及密集的小圓穴,在50餘平方米的岩面上雕滿了圖形,連岩石的側面也刻著圖案,是三處岩雕中題材內容最為豐富的一處。向南10餘米是懸崖,坡地向東北延伸,是一個理想的聚落場所。

(2)祖布里里岩雕

　　有二十七、八個腳掌紋,自左向右旋轉,其間有圓點凹坑夾雜,岩石的側壁還有一個單獨的腳印。祖布里里岩雕的面積大約有22平方米,與莎娜奇娥隔山相望,懸崖阻隔,只能從羊腸小徑繞道而過。

(3)莎娜奇娥岩雕

　　圖像內容難以辨認,頂端有兩鑿刻的凹坑,坑下有十餘條曲線,向下蜿蜒,還有少數三角形、方格子,以及數不清的凹點,有的呈星雲狀排列。

　　三處岩雕的共同點是:

　　第一,岩雕的位置都處在依山近水的坡地上,適宜先民們的群居生活。

　　第二,岩雕的製作方法,以琢刻為主。它的特點是不論凹點或凹線的邊緣,都呈現不規則的鋸齒狀,技法粗糙,線條似是由鑿點逐一連接起來。在莎娜奇娥岩雕上有刀刻的痕跡。

　　第三,岩雕都刻製在形體雄偉的岩石上,坐落在令人矚目的位置,氣氛神秘莊嚴,是適於舉行宗教儀式或群眾集會的場所。

(四)香港岩畫

　　香港現已發現的岩畫點有:東龍岩畫、石壁岩畫、蒲臺岩畫、大浪灣岩畫、長洲岩畫、大廟灣岩畫、滘西洲岩畫等

（圖1-15），其中以東龍岩畫最具規模。

　　東龍岩畫位於香港東龍小島，該島北岸往香港碼頭的外閘處有一岩刻。《新安縣志》載：「石壁畫龍，在佛堂門，有龍形刻於石側。」岩畫高180厘米，寬240厘米，在一塊大型圓石上，圓石很突出，離海面的高度有4～5米。如在畫上塗以白粉，就是在離海岸很遠的地方，也能很清楚地看到岩畫的圖案。一條自然形成的裂紋把岩刻一分為二，部分圖形已經剝落。岩畫右側的圖形已不完全，但從尚存的頭和腳的局部來辨認，似為一裝飾華麗的鳥形圖案，右側有許多圖案，左側隱約可見幾隻眼睛，其他多為難以分辨的圖像。

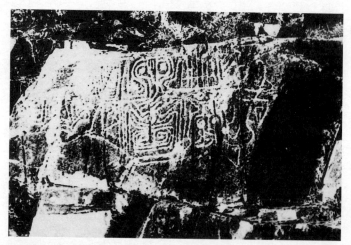

圖1-15　香港岩畫

　　石壁、蒲臺、大浪灣、長洲、大廟灣、滘西洲等岩畫點，大都在海邊，且都在背向外海的小港或小海灣裡。這些岩畫都以線條構成抽象的畫面，與東龍岩畫相比，略顯零散。

　　香港岩畫的內容以抽象的圖形為主。歸納起來有兩類，一類是規則的圖形，如圓圈、螺紋、正方螺紋等；另一種是不規則的圖形，如大浪灣岩刻的中央刻有螺形紋，而「臉部」的左

右則是同心圓。在蒲臺，剝落處左邊在花紋下端，有長菱形數個，而穿過剝落處，則有一連串的螺形紋。石壁岩刻還有同樣的圓形和螺形紋樣。在長洲，也有類似的抽象圖形，但最引人注目的是被視為「眼」的蛇頭形曲線，刻在石刻中心部位的上端，略與大浪灣的岩刻相似。蛇是百越民族的圖騰，也是其藝術創作的一個重要主題，受到普遍的重視和表現。東龍岩刻雖然與香港其他地方的岩刻有不同之處，但螺紋及其上端緊密交織著的曲線卻是基本一致的，這表明香港各地岩刻彼此之間具有密切關係。

(五)澳門岩畫

澳門岩畫即當地所稱的「棋盤」岩畫，發現於1982年11月14日。位於澳門寇類(Coloane)島上卡括(KaHo)灣朝南的山谷裡。

澳門岩畫的圖形與香港岩畫點的圖形很相似，多由抽象線刻圖形組成（圖1-16）。對於這些圖形的解釋至今不一，有的認為係器皿，有的則認作是帶桅桿的船隻。由於可見的圖形很模糊，很難把它們描拓下來並作明確的判定。除抽象圖形外，此地岩石上還有一系列半球形的圓點或小凹穴，這在香港是沒有發現過的。

關於澳門岩畫的年代，目前學術界尚有爭議，有的認為它與鐵器時代的陶器紋樣接近，有的則定它是晚近所刻。

圖1-16
澳門岩畫（摹本）

(六)珠海岩畫

珠海岩畫位於廣東珠海市西部的高欄島,發現於1989年。

高欄島是高欄列島的主島,方圓35公里,南面隔海為荷包島,東北面隔海為三灶島,北面隔海為南水鎮和斗門縣。高欄島的主峰觀音山高達418米,與風猛鷹山之間有一道山坳,山坳之東是鐵爐村和鐵爐灣,山坳之西是南徑灣、寶鏡灣。寶鏡灣是南徑灣東部的一個小灣,因海灣中一塊岩石上刻有圓鏡形的圖案而得名。海灣作弧形,長約800米,其中沙灘約400米。珠海岩畫即在此處。

珠海岩畫目前共發現四處六幅,它們依山面海,分布在海拔約5米、30米、60米的山坡上。由於年代久遠風化侵蝕,三幅已模糊不清。另三幅因鑿刻在半山的一個天然岩洞裡,故保存較好。岩畫依照當地流傳的習慣名稱,分別稱為「天才石」、「寶鏡石」(圖1-17)、「大坪石」和「藏寶洞」,其中「藏寶洞」岩畫規模最大,保存亦最完好。

珠海岩畫的題材,以人與船為中心內容,刻畫形象則多為人、船、猴以及水、日、雲、樹木、藤蔓等自然景物。

反映人、船內容的畫面,在岩畫的六幅畫面中占了四幅。如「天才石」岩畫,該岩畫位於寶鏡灣沙灘的南端,高出海面5米。岩石長7米,寬4至5米,高5米,面積約30平方米。畫面鑿刻了一艘船,兩個人形和三個看不清的圖形。兩個人形,形若漢文「天才」兩字,上方的高26.5厘米,下方的高25.5厘米,呈奔走狀,上面的人頭較長,向天仰視,下面的人頭稍小,目視前方。兩人手臂平直、兩腿向前大步奔走。人形的左上部有一艘船的圖形,船長85厘米,船頭細長尖翹,裝飾似鳥頭,船身以兩條線構成,後部豎一條長竿,竿高75厘米,竿上向後飄一旗幡之類的物體,似為船桅。船尾呈方形,船下刻水波花紋。「大坪石」岩畫也以一艘大船為中心內容,描繪的是滿載而歸的大船靠岸時的情景:飾有「龍頭」裝飾的船

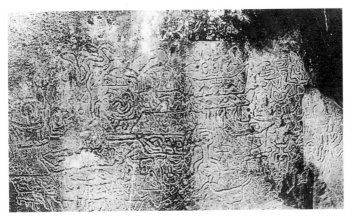

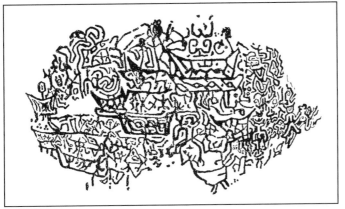

圖1-17　珠海高欄島石畫（上圖）及其摹本（下圖）

頭，聚集了二十多個人物和一些動物，船停在岸邊；左前部有
兩人沿跳板往船上爬，下邊是聚集在海岸邊的人群，或手舞足
蹈，或屈膝跪拜，或似小孩蹦跳，此外還有似狗類的動物。是
一幅歡慶出海歸來的佳構。

　　「藏寶洞」岩畫的規模較大，內容也較豐富。其東、西兩壁
均繪人與船。東壁岩畫長5米，高2.9米，面向西方。整幅畫以船
為中心，左為龜形人圖騰，右為祭祀舞蹈場面。從右上方至左
下方，有四艘船在海中排列，大小不一，花紋不一，形狀相
似，均為船頭尖，船底近平。右上方的船最為明顯，船的兩頭
尖翹，船邊和船底平直。船身正中近船舷處刻飾兩個相連的雲

雷紋，中部刻一條波浪紋，波浪中有三個向右勾斜的勾連雲雷紋。船的上面，中間為相對的捲雲紋，兩邊有一些無法辨認的線紋，可能與行船的天氣有關。船的左下方為畫的正中，有一大一小兩艘船，頭尾相交錯，小船在左上方，大船在右下方，大船的船頭尖翹，頭頂分三個尖，船體較深，船身刻三個雲雷紋，形似三隻眼睛的獸面紋。船下的花紋和生物難以辨認。船的上面有一平臺，臺上為一大蛇，頭呈三角形，身體彎曲。小船兩頭尖，船身刻魚鱗形花紋，船上為一形象生動逼真的猴子，猴子上圓下收成三角形，彎眉、圓眼、垂鼻、方嘴，頭正視，身體前曲，尾巴往後上方彎捲，蛇和猴子的上部刻畫山石、樹木和藤蔓等。左下部有一艘大船，船身較長，船頭尖翹，尖頭向上伸出兩角，角頂分枝相連，呈倒三角形。船身有曲折形裝飾花紋，船尾上翹，平頂上有一圓頭。船中站立一人，頭戴冠，上插五支羽毛狀物，臉上方下圓尖，大眼小口，胸部突出，右手下擺，肩上似有裝飾，下部似有裳向兩邊飄動，形象似巫師。船頭之前有一動物圖像，似狸類，眼和嘴清晰，作蹲立狀，兩隻前腳向上彎舉。畫面的左上部分，以一個形象特殊的龜形人為主，龜形人的左邊有側立的人像，右上邊有兩個飄舞的正立人像。正立人像均為兩腿分立，細腰，肩稍寬，雙手上舉，最右邊的正立人像靠在山石藤蔓上。側立人像和正立像都是陰刻而成。龜形人的形象突出，大圓頭、長頸；兩臂平伸微向上彎，身呈方形，兩腿分立，身前的刻紋難辨內容。

　　珠海岩畫除表現海洋生活外，還有表現陸地生活的場面。如「藏寶洞」岩畫中，有表現房前房後舞蹈和祭祀活動的情景。所繪的房子為干欄式建築。屋檐上挑，屋頂為斜坡式，上有雲紋裝飾。屋身較高，一牆面呈網格狀，屋身下有座，座較平，下有四五根支柱，柱下可見到有蝦類生物等。動物也是岩畫中常表現的形象，「藏寶洞」岩畫中，繪有一隻獨立的鹿，仰頭、高頸、長角，身體為扁長方形，尾巴上翹，前後肢作奔跑狀，形象雖然比較圖案化，但極為生動。

岩畫還有表現自然景象的場面。「寶鏡石」岩畫中，繪有水、雲和太陽，整個石頭面向西方海面。據此，岩畫內容當為日落的景象，水表示海，雲表示傍晚，圓形為太陽。日落時紅日西下，可看到內部有明暗，圓形內的半月形紋和圓點紋，可能表明這一特徵。

珠海岩畫為鑿刻而成。其刻製年代據珠海博物館有關報告，定為春秋戰國時期❶。

上述這些岩畫，有的宏篇巨製，連綿數百里，有如波瀾壯闊的史詩；有的則圖形單純，僅在數米間，有如隨意簡樸的冊頁。繁簡有異，風采各具。因其奇異的圖像造型和潛藏於內的神祕靈氣，而產生強烈的吸引力和審美價值。

從今天研究美術史的角度來看，原始岩畫不容置疑地是美術作品，它們是人類早期生活留傳給我們的藝術遺產。但是，在它們最初被創造出來並加以使用的人群那裡，原始岩畫卻從來不是（甚至至今也一直沒有成為）審美畫廊中的陳列品。我們如果僅把原始岩畫當作美術作品而用一般的美術知識去欣賞，那就遠遠不能作出正確的釋讀，在欣賞「原始藝術」的我們與這些「藝術」的創作者之間，就會被重雲濃霧般的困惑和錯誤所阻隔。「毫無疑問，畫這些圖畫的人們是把一定的觀念與這些圖畫聯想起來了，儘管它們之間的關係在一切場合中都是我們所不能看出的，因為圖畫與所畫的東西之間沒有任何相似之點。我們見到，我們要按照圖畫中表現的與我們所知的東西之間的相似來解釋原始人的圖案畫是多麼錯誤。」❷這

❶ 上述岩畫資料據王伯敏主編：《中國少數民族美術史》所載綜合而成，福建美術出版社1995年3月出版。詳情可參閱此書。

❷〔法〕列維－布留爾：《原始思維》，丁由譯，北京商務印書館1981年1月出版。

種錯誤的情形直到我們開始嘗試借用文化人類學和民族學的理論以及材料涉足其間時，才似乎稍有改變。當我們對這些通過「視覺藝術」形式表現出來的非「審美」的美術品的文化內涵，進行謹慎的揣摩、並記下最初的印象之時，我們或許才有可能透見這濃密雲霧中的一絲亮光。

中國南方民族原始岩畫的情形就是如此。「人們不怕粉身碎骨，爬上懸崖絕壁去繪畫，而且為了使崖畫取得更大的『影響』，畫得越高越好，絕不是為了『藝術欣賞』」，「絕不是為了裝飾或美觀，不是出於一時愛美的衝動。不能想像，人們會冒著生命的危險爬上懸崖絕壁從事什麼『藝術創作』的。」❸ 岩畫上那一個個小精靈式的影像，在荒幽的野山叢林之中，依附著堅硬陡峭的絕壁斷崖，經受了千百年風吹雨打的滄桑歲月，穿越歷史，來到我們的面前，透露給我們種種神秘時代的神秘信息。但是，對於那絲絲縷縷充盈於岩畫之中的原始文化意蘊，今天的我們，又能讀懂幾分呢？

岩畫是令人費解的，岩畫也是耐人尋味的。我們曾經面壁沉思，結果百思不得其解，於是只得另求他途。岩畫所處地區的考古材料和文獻記載十分匱乏，幸運的是，這些地區的民族學資料相對比較豐富，比如當地原住民族的神話、傳說、史詩、民間故事及其流傳至今的生活、文化習俗種種，這為我們的工作帶來了轉機。

面對著成堆的資料，以及那一幅幅或清晰或模糊的岩畫畫面，在經歷了殫精竭慮、苦思冥想的艱辛之後，宛如沉沉夜色之中有星光閃過，「生存」這個字眼來到我們的面前。神話告訴我們，遠古世界對於人類來說，是充滿災難和恐怖的世界：天上十日並升，地上人獸競逐；山上烈火熊熊，山下洪水滔滔。先民們在險惡的自然環境中，時時面對死亡的危險，生存

❸ 汪寧生：《雲南滄源崖畫的發現與研究》，文物出版社1985年出版。

因此成為嚴峻而艱難的掙扎。在這種情景下繪製岩畫，其動機和功能可以肯定絕非出於審美的需求，「而是因為它是關係到部落生存和發展、關係到自己食物供給、人口繁殖的大事。」❹生存，它是原始岩畫產生的動機，是原始岩畫表現的主題，也是原始岩畫的功能之所在。先民們以岩畫表述了明確的生存意識、強烈的生存願望、積極的生存行為。

現在，讓我們以「求生」的眼光再來重讀岩畫，原本令人費解的畫面便顯示出了較為明確的意義。我們靜靜體味、揣摩岩畫繪製者的用心，是圍繞著「生存」這個主題，將畫面和內容分別為二個部分，其中主要的部分用以敬奉在他們心中具有主宰命運作用的神秘力量，是原始宗教的組成部分；另外相對次要的部分則留給了人間，記錄人類自身的種種生存行為，因而兼具「文獻記載」的作用。

下面，就讓我們結合具體的岩畫畫面，來細細地敘述那一個個關於生存的岩畫故事。

第二節
伸向神靈的求助之手

敬奉神秘力量、祈求神靈佑護人類的生存，是原始岩畫的主要內容，這一類岩畫是原始宗教的組成部分。

遠古世界的先民們既受著自然界的沉重壓迫，又不能理解各種千變萬化的自然現象，於是便認定自然界一切存在的東西

❹同注❸。

都具有神秘的屬性。他們以原始思維的方式，將自然界的存在物以及各種變化莫測的自然現象，在自己的頭腦中幻化成種種難以捉摸的神秘力量，並將這神秘力量奉為人類生存的主宰，懷著恐懼與希望交織的情感，對之敬畏有加，頂禮膜拜，以萬物有靈為特徵的原始宗教便由此而生。這種原始宗教意識彌漫於當時人們的意識形態之中，相應而生的種種宗教活動和儀式便成為人們生活的重要內容，諸如崇拜、祭祀、祈禱以及巫術的施行等等。中國南方少數民族地區岩畫的主要畫面和內容，就是反映了當時人們的這種宗教意識及其宗教活動和儀式。在這些岩畫中，我們看到了先民們為了生存而向自然界的神秘力量伸出的求助之手。

一、左江崖壁畫與蛙神崇拜

在廣西寧明、龍州等縣內，都有一些山被稱作「花山」、「仙影山」、「人影山」、「仙崖」或「紅山」。這些稱呼的由來，都與崖壁畫有關：「花山」原為「畫山」，因為在這些山的崖壁上，有許多重重疊疊、場面巨大的繪畫，「畫」與「花」音近而訛；由於崖壁畫的顏色為紅色，故又稱「紅山」；「仙影山」、「人影山」、「仙崖」的稱呼，則代表了當地居民對於崖壁畫的一種認識。

(一)崖壁畫的分布與內容

這些崖壁畫通稱左江崖壁畫，位於廣西壯族自治區的左江流域，沿左江、明江，綿延200餘公里（圖1-18）。據1954年、1956年、1962年和1985年的四次調查與考察，共發現七十九個地點一百七十八處二百八十組崖壁畫，有各類圖形數萬個。除極少數外，絕大多數都畫在潭深灘險、急流拐彎處的臨江崖壁上，一般距江面20～40米高，最高的可達120米。其分布之

圖1-19　畫有崖壁畫的臨江山崖

廣、環境之險、圖像之多、畫面之大，為國內外所罕見。

　　崖壁畫用赭紅色顏料平塗繪成，色彩至今清晰醒目。圖形
大致可歸納為人物、器物、動物等三大類（圖1-19）。人物圖形
是數量最多的一類，占全部圖形的88.5％，形態有正身與側身
兩種。正身人像一般為兩臂向兩側平伸，曲肘上舉；雙腿向兩
側展開，曲膝平蹲，與手臂對稱（圖1-20）。側身人像面向左或
向右，雙臂與雙腿向同一側伸展。雙臂多曲肘上舉，或平直斜
伸向上；雙腿有的曲膝半蹲（圖1-21）。器物圖形能夠辨明的，
主要有劍、環首刀、羊角紐鐘、矛、船以及銅鼓等（圖1-
22）。動物圖形可分為獸類和飛禽兩大類（圖1-23）。獸類圖形
主要是狗，其他一些圖形不明。飛禽類的圖形較少，且模糊不
清，已難辨認究屬何類。除此三類圖形外，還有一些圖形無法
辨明，也有一些尚未成形。

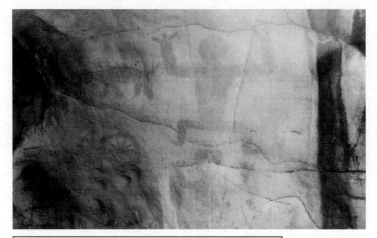

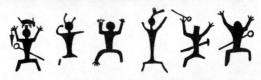

圖1-20　正身人像（上圖）及其摹本（下圖）

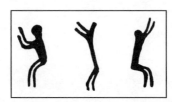

圖1-21
側身人像（摹本）

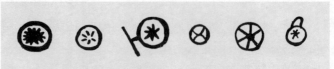

圖1-22　器物圖形（摹本）

　　關於左江崖壁畫的繪製年代，學術界意見分歧，據《廣西左江流域崖壁畫考察與研究》一書的看法，其繪製上限為戰國早期，下限為東漢晚年，其間歷經六百多年的滄桑歲月。崖壁畫的繪製者為西甌、駱越民族及其後裔烏滸人，即今壯族的先

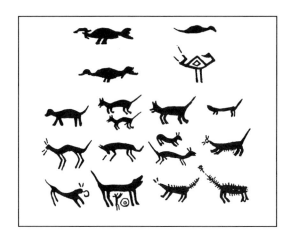

圖1-23　動物圖形（摹本）

民。此書代表了左江崖壁畫系統研究的最新成果，今從此說。

　　對於左江崖壁畫的題材和內容，一直以來眾說紛紜。較早的觀點往往拘泥於將崖壁畫與某一歷史事件相比附，例如有人認為崖壁畫「是古代桂西的壯族為了紀念某一次大規模戰爭的勝利所製作的」❺。又有人認為崖壁畫「是從繪畫向形象文字發展的過渡時期的一種語言符號」：「佩環首刀的，都是將領符號」，「許多徒手、徒步、跣足，有些纏頭，有些省略了纏頭的正面人形，……是士兵符號」，「圓形符號，……是地理重鎮符號」。「根據壯族古代這些語言符號特點和研究，參考唐書《西原蠻傳》有關黃少卿的記載，花山崖壁畫上的語言符號的意義，就不難看出它們的涵義是：首戴虎冠的首領及許多將領士兵符號，是表示著西原州首領黃少卿在率領大軍反抗唐王朝；將領坐在重鎮上的五個同式的合體符號，是表示著攻克邕管欽、橫、潯、貴五州；在大軍後面的一些側面人形，是表示著所獲俘虜甚眾；畫面右方和左上方的一些重鎮是分別指容管、桂管各州；圍繞著這些重鎮周圍的大軍符號則表示著在分

❺梁任葆：《花山壁畫的初步研究》，《廣西日報》1957年2月10日。

兵向容管、桂管各州進軍的情況。」❻

　　左江崖壁畫是在長達幾百年的歷史時期裡，分期繪製而成的。僅從此一點來看，上述將崖壁畫繫於某一歷史事件的認識和對崖壁畫內容的理解就顯得過於牽強了。

　　80年代以來，對崖壁畫的內容，又有了新的理解。有的看法認為與原始時代的巫術禮儀有關，「左江崖岩畫是具有魔法作用的圖畫或符號，是神聖的巫術禮儀的重要組成部分」，其內容有祭日、祭鼓、祀河、祀鬼神、祀田神等❼。又有的看法認為：「左江崖壁畫應與祖先崇拜有關」，「左江流域的原始居民畫上自己的祖先的圖像加以崇拜，是毫不奇怪的。而且，他們將自己的祖先繪成紅色，繪成影子，目的就是賦予祖先之神有血液、有生命、有靈魂，從而增加他們神秘的威力。」❽

　　這些看法都有相應的材料支持，並給予我們很大的啟示。現在，我們擬結合具體的崖壁畫圖像，再作一些討論。

（二）崖壁畫的特點

　　左江崖壁畫的一個顯著特點，就在於它的主題單一和形象一致。在沿江綿延、長達200公里的崖壁畫中，沒有生活場景、沒有勞動場面、沒有戰爭活動、沒有建築背景，也沒有山川樹木的點綴，有的只是大量的人物圖形，兼及少部分動物、

❻ 陳漢流：《略談花山崖壁畫的語言符號——僮族文化史跡探討之一》，《廣西日報》1961年8月21日；《花山崖壁畫語言符號的意義——僮族文化史跡探討之二》，《廣西日報》1961年9月18日。

❼ 王克榮等：《巫術文化的遺跡——廣西左江岩畫剖析》，《學術論壇》1984年第3期。

❽ 覃聖敏等：《廣西左江流域崖壁畫考察與研究》，廣西民族出版社1987年1月出版。

器物和幾何形符號的圖像。人物圖形占全部圖像的88.5%，有數萬個之多，但其形態、動作也表現出簡單而程式化的特點：正身人像高大顯赫，基本居於一獸之上，兩臂伸向兩側，曲肘上舉，雙腿向兩側展開，曲膝平蹲。側身人像都是密集排列，側向而立，手、腿向同一側伸展，雙臂曲肘上舉或斜伸向上。

左江崖壁畫另一個明顯的特點，在於它那規模宏大、組合規則的巨幅畫面。比如在寧明花山那長221.05米、高約40米的巨幅畫面上，就密密麻麻地排列著一千八百多個大小不同的圖像，其右上側的一個正身人像，高約1.8米，舉手跨腿，身形外展，占據的空間超出了真人的實際形象。它們雄踞於高聳陡峭的絕壁，臨江而立，具有一種威嚴震人的氣勢，給人以氣勢磅礡的壯美之感（圖1-24）。這些規模宏大的巨幅畫面，在組合上表現出一種有規則的形式，即畫面普遍以高大醒目的正身人像為中心，在其左右或上下方整齊地排列著幾個、十幾個甚至百餘個舉手投足、動態一致並面對著正身人像的側身人像，這些側身人像往往形體較小，排列密集。中心正身人像的肩及頭上方多留空白，或分布少量小正身人像。在中心正身人像的四周，往往點綴有各種圓形物，亦即我們視之為銅鼓的圓形器物圖形。

主題單一、形象一致、畫面組合規則等種種程式化現象的產生，並非出於繪畫水平方面的原因。因為在長達幾百年的各時期畫面上，都是這種高度一致的形式。幾百年間即使沒有進步，至少也應有所變化。而且事實上，各時期崖壁畫在繪畫技巧上的變化和發展，是十分明顯的。這樣，我們就只能從繪製者的方面去尋求解答了。從左江崖壁畫這些形式上的特點來看，我們可以肯定它們絕不是出於當時人們一時興致所至而進行的閒暇娛樂活動，也不是單純地供給人們作為欣賞消遣的藝術創作；從主題的單一和形象的一致來看，顯然也不是一般的世俗畫，或屬於語言符號的記事畫。它們應該是一種與當地人們某種神秘觀念緊密相連的創作行為，受到了某種思想意識的

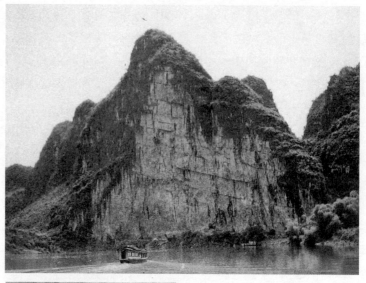

圖1-24
寧明花山（上圖）及其
壁畫（局部）（左圖）

強烈束縛。在崖壁畫整齊劃一的程式化表象之下，隱匿著的是
一個奧秘莫測的精神世界，在那裡，有著遠古時代先民們全部
的精神寄託、生活願望以及他們的心血、智慧和情感。讓我們
循著先民們留下的這些神秘印跡層層而入，懷著嘗試的心態去
接近和理解那個神秘的世界。

（三）蛙神崇拜

首先，我們認為，左江流域這種具有單一主題、一致形象、規則化畫面組合的崖壁畫（圖1-25），表現的是一種氣勢宏偉、規模巨大的集體舞蹈場面。而這種舞蹈又非一般娛樂性舞蹈或即興表演，它具有整齊單一的形態動作，程式化的隊列組合，並配有鐘和銅鼓的樂器伴奏，因此極有可能是一種具有原始宗教意義的祭祀舞蹈，是原始宗教祭典的一種儀式和重要組成部分。「用奏樂、唱歌、跳舞來祭神是古代比較普遍使用的一種祭典儀式。」❾「作為即興表現的原始舞蹈當然是不可

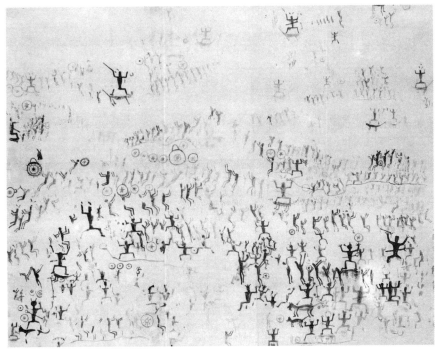

圖1-25　規則化的畫面組合

❾朱天順：《原始宗教初探》，上海人民出版社1982年出版。

能保存和流傳。但是發展到一定的階段時——比較明顯的是在有了圖騰信仰以後，舞蹈被規定為圖騰祭的重要項目之一，保存一定內容和形式的舞蹈就成為必要了。」❿

在這種大型的集體祭祀舞蹈中，正身人像和側身人像的角色分配，是很明顯的：正身人像由於形體高大，在畫面上居中而立的特殊地位，顯然是人們尊崇、供奉的對象，它們應該是舞蹈為之而舉行的主角，是集體祭典中的受祭者。在先民們的心目中，這樣的受祭者就是神靈的象徵了。而眾多密集排列、動作整齊劃一的側身人像，則代表了正在舞蹈著的芸芸眾生，他們是集體祭典中各種儀式的執行者，在畫面上，則以側身、舉手、蹲腿的形體和整齊密集的排列，構成了祭祀舞蹈場面單純質樸、隆重熱烈的雄偉氣勢。從我們今天欣賞性的眼光來看，側身人像面對中心的這種基本一致的形體動作，確實具有崇敬和祈禱的濃厚意味。而在當時的舞蹈中，這種程式化的形體動作一定還具有特定的含義，因而被選中在崖壁畫上加以表現。「特別是到了崖壁畫創作的後期階段，人物圖像竟以幾條細線表現，簡練到近乎示意符號的形式：即頭部至軀幹為一條直線，上下肢分別一條彎折線條。這種以三根細線構成的簡潔形體，是氏族集體狂熱的祭祀舞中某個關鍵性動作的凝固和濃縮。」⓫

在確定了畫面所表現的乃是一種集體祭祀舞蹈場面之後，接下來的問題就是，作為集體祭祀舞蹈受祭者的正身人像，它表示的究竟是一種什麼樣的神祇呢？

正身人像雙臂外伸、曲肘上舉，雙腿外展、曲膝平蹲的姿勢，很容易使我們聯想到一種動物，那就是騰挪跳躍於田間水

❿ 孫景琛：《中國舞蹈史話》（先秦部分），文化藝術出版社1983年出版。

⓫ 同注❽。

邊的青蛙。兩者之間在形象上的相似，是一望便可知的。然而更為巧合的是，作為這些崖壁畫繪製者的壯族先民，恰恰正是以青蛙為其氏族的圖騰。至今在老一輩壯人的意識裡，青蛙仍是一個神物，他們傳說牠有呼風喚雨的本領，並嚴禁捕食亂捉青蛙。有的地方在田間遇到青蛙，甚至還要繞道而行。在進一步的探索中，我們從壯族的民情風俗、神話傳說、遺留文物中，發現壯族先民與青蛙的關係，不僅十分密切，而且在民族歷史和民族意識上，都具有相當重要的意義。

在廣西天峨、東蘭、鳳山、南丹的壯族村寨，至今流行螞拐節、螞拐歌會和螞拐舞等民眾性活動。螞拐，即壯語青蛙之義。每逢元宵佳節，壯民們穿上節日盛裝，以祭螞拐為象徵，擂響銅鼓，招來四方歌友。活動程序分找螞拐、孝螞拐、葬螞拐三步。找螞拐，在初一、初二進行，當地壯民三五成群地到野外尋找螞拐，誰先找到即鳴炮報捷，人們聞聲便載歌載舞，奔走相告，以先知為樂。孝螞拐，將找到的螞拐置於一個精緻的竹筒之中，指定兩名歌手抬筒，數名青年簇擁，遊村串戶，傳唱螞拐歌，以祈望風調雨順、人壽年豐。葬螞拐，在第三天進行。清晨，歌主找來幾個幫手，在歌場邊豎一根高高的竹竿，上掛紅、藍、白三色長紙幡，下立支架，懸吊銅鼓，並不停地敲打。遠近歌手以及觀眾便迎紙幡循鼓聲而來，舉行葬螞拐儀式。這一日，要舉行跳螞拐舞活動。全村男女老少都集中在田壩空場，觀看螞拐舞系列表演，內容有螞拐出世、長板祭螞拐、拜銅鼓、征戰舞、耕田舞、插秧舞、薅秧舞、打魚撈蝦、紡紗織布、談情說愛、慶豐收等。舞者戴面具、著生活服，舞姿多模擬青蛙，主要動作有雙腿深蹲等。

從螞拐節的歌舞內容來看，這個活動帶有比較明顯的原始宗教遺跡。青蛙作為氏族共同尊崇的圖騰，牠必然地成為全體氏族成員的守護神，因此人們就要不時或定時地對牠祭祀崇拜，祈求在生活的各個方面，比如征戰、耕作、漁獵、紡織、收穫等等，都能得到蛙神的佑護，正如螞拐舞中所表現和希冀

的那樣。

　　壯族是最早鑄造和使用銅鼓的民族之一，目前在廣西出土和收藏的銅鼓已有五百多面，這不僅表明古代壯族地區曾有過一個非常興盛的銅鼓文化時代，而且還是壯族先民一種珍貴的文化遺物，為我們探討古代壯族社會提供了實物資料。

　　關於銅鼓的研究不是我們的主題，這裡要說的只是與青蛙有關的二個方面。

　　第一，壯族地區銅鼓的形狀和特徵，從出土發掘、傳世和收藏的銅鼓來看，大致可分為二個系統，第一系統的銅鼓主要分布在廣西的東南部和廣東的西南部，第二系統的多見於廣西的西部、西北部。兩個系統的銅鼓分布的地區不同，各自的特徵也有顯著差別。但是，鼓面均有蛙飾，卻是共同具有的基本特徵。蛙飾有立體蛙飾和蛙紋、蟾蜍紋等，立體蛙飾一般都在鼓面邊沿，有四、六、八隻不等，並有單蛙、雙蛙和「累蹲」蛙的變化。牠們與鼓面中心的太陽紋、鼓面的雲雷紋、水波紋等同居於銅鼓鼓面的顯著地位（圖1-26）。

　　第二，關於銅鼓的用途，普遍的看法認為，它最早是作為祭祀禮儀的伴奏樂器，用於祭祀場合。壯族古代的祭祀活

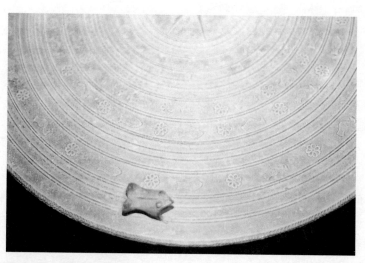

圖1-26　銅鼓鼓面蛙飾

動，主要是為了祈雨和止雨，銅鼓的鼓面蛙飾和雲雷紋、水波紋，就與此有關。這與古代壯族的居住環境密切相關。後來部落征戰時，又用它來傳遞號令，成為傳令鼓。在氏族部落時代，主持祭祀活動和指揮戰爭的都是一些部落的首領人物，銅鼓也就發展成為禮器，成為權力和財富的象徵。

祭祀和征戰都是遠古先民生活中最為重要的內容，銅鼓在此中擔當重任，顯然是一種民族的「重器」，鑄造於此重器之上的青蛙，也就必然具有特殊的地位。可以說，銅鼓鼓面上的立體蛙飾，正是壯族古代社會青蛙圖騰崇拜的歷史標記。銅鼓之所以能夠成為地位和權力的象徵，極有可能就是仰仗了青蛙作為圖騰所具有的神力。

在廣西地方文獻和壯族民間傳說、神話故事中，對青蛙（包括蟾蜍）的能力更是傳得神乎其神。比如清光緒《寧明州志》中說青蛙能化為鵪鶉、勇於爭鬥。《粵西叢載》則記蟾蜍能撲殺短狐，「握其喉而食之」。在廣西天峨縣的壯族民間傳說中，青蛙還有呼風喚雨的本領。因此青蛙在壯民的心目中被視為神物，人們虔誠供奉，不敢有絲毫的怠慢。在張心泰的《粵遊小志》中，曾記有這樣一則趣聞：嶺南某地，一隻金蟾偶入書房。人們便以之為靈異。「奉承畏惕，罔敢越思。一時演劇供奉，不能禁止」。

青蛙作為壯族先民的圖騰，在壯族的民間故事中也有反映。民間傳說中有不少人生蛙、蛙變人、人變蛙、人蛙相配育子孫的故事，而以《青蛙皇帝》最具代表性。《青蛙皇帝》講的是，在古時候，一支壯族支系由於崇拜青蛙，在戰爭中獲得勝利，立了戰功，在全族取得了顯赫地位，因此他們的氏族標誌青蛙，也就成了全民族的標誌，並永遠得以立於銅鼓之上。

綜上所述，在壯族的民情風俗中、地方文獻中、民間傳說中、遺留的重要文物中，都閃動著青蛙的形象，而且神秘靈異，備受推崇，居於民族圖騰的顯赫位置。這樣看來，崖壁畫正身人像與青蛙形象之間的相似，就絕非只是一種單純的巧合

了。壯族先民與青蛙之間千絲萬縷的聯繫，足以向我們表明，這種表面的形似其實正反映了一種必然的內在聯繫。既然壯族先民確實有著祭祀蛙神的歷史行為，那麼把這種歷史行為以崖壁畫的形式予以記錄，就是十分自然和可以理解的。因此我們認為，崖壁畫上的正身人像，正是壯族先民的圖騰標誌──青蛙的形象。畫面上舞蹈著的芸芸眾生，正以虔誠之心敬拜和祭祀著神秘靈異的蛙神，這就是左江崖壁畫的基本內容之所在。

那麼，青蛙為什麼會是壯族先民的圖騰呢？壯族先民又為什麼如此虔誠地對著牠頂禮膜拜呢？難道牠真的具有靈異的特性和護佑人類的神力嗎？這就必須回到我們前面提出的那個關於「生存」的主題，從古代壯族的生存環境中去尋求答案了。

古代壯族先民生存環境的一個顯著特點，就是江河縱橫，交叉密布，左江、右江、鬱江、紅水河、龍江、柳江、黔江、桂江等大河流，匯流於西江，流向東南經廣州入南海；盤龍江、普梅河等向南流經越南入北部灣；錦江則流經越南入海。因其南瀕南海，常常受到颱風的侵襲。每當颱風一到，就帶來暴雨傾盆，引起江河洪水泛濫，危及先民們的生命。再加嶺南地區天氣炎熱，雨過天晴之後，水蒸氣盤聚鬱結，不易疏洩，濃霧瀰漫，瘴氣逼人，中者輕則失語，重則喪生。因此「水患」成為危及人們生存的主要原因。遠古時候人們的知識水平低下，對於這種災難性的自然現象無法理解，更無力抗拒，於是便將求生的希望寄託於超自然的神秘力量，企求通過祭祀禱祝的活動，求得神靈的護佑。自然界的各種動物往往會被他們根據不同的需要而選中，成為神靈的象徵和祭拜的對象。壯族先民生存的當務之急是要對付水患，因此能夠生活於水中、不怕水的動物，就成了他們的首選目標。

除對付突發性的「水患」以外，作為生活於水邊的壯族先民，江河還是他們日常生活中的主要活動場所，捕魚撈蝦一類的水中作業是他們的主要生活來源之一。浩淼無垠的南海，也有著豐富的海產資源。在壯侗語族諸語言中，「水、船、魚、

蝦、蛙」等詞語都是古老的同源詞，也充分說明這些民族的祖先從事漁業生產是很早的了。開發魚類、海產，要冒沉舟、鯨吞之險。在自然科學尚不發達的古代，壯族先民為此付出了巨大代價。因此他們便萌發了祈求水神保佑的原始觀念，這裡的水神，當然也是要由生活於水中又不怕水的動物來擔當了。

這一類的水生動物種類繁多，如魚、蝦、蟹、鱉、貝、螺等等。在被古代各民族先民奉為圖騰的動物中，龍與蛇是最為聲名顯赫的了。壯族圖騰為何捨龍蛇而取青蛙？這又是一個與生存的主題關係密切的問題。

在壯族先民的生活地區，除了縱橫交叉的江河，還有密布的森林和長滿荊棘荒草的山巒丘陵，絕少平疇。只在河流與山地之間，有一些狹小的平原和盆地。壯族先民定居於此，建立村寨，從事耕作，經營農業，繁衍子孫。然而又是無情的颱風帶來了狂風暴雨，引起山洪暴發，沖垮農田，淹沒莊稼，毀壞村寨，危及生命。如何預知一年是否風調雨順？怎樣判斷天氣的變化並對災害性的氣候採取預防措施？這對農家來說至關重要。在氣象科學極不發達的古代，人們往往只能根據物候作出判斷，而青蛙正是這樣一種具有物候作用的動物。據李調元《南越筆記》記載，在嶺南壯鄉，「農以其聲卜水旱」，有一整套利用蛙鳴觀測判斷天氣的方法，「農家無五行，水旱卜蛙聲」。比如在壯族農諺裡，就有「青蛙叫，暴雨到」，「螞拐哇哇叫，大雨就要到」等說法。壯族先民不懂這其中的科學道理，只當是青蛙與天上的雷神有什麼特別的關係，有的甚至傳說青蛙即為「雷神之子」，所以不僅能夠呼風喚雨，而且還能為人們通風報信，具有溝通天地、護佑人類的神異功能。於是他們便理所當然地選中青蛙為圖騰，對之頂禮膜拜、敬奉祭祀，祈求蛙神消除水患，護佑漁耕，風調雨順，人壽年豐。

對於青蛙的尊崇和信奉，並非壯族先民所獨有。在南方其他民族的崖畫、神話和古典經籍中，都有相似的內容。

在雲南的滄源崖畫、石林岩畫和麻栗坡大王岩岩畫中，都

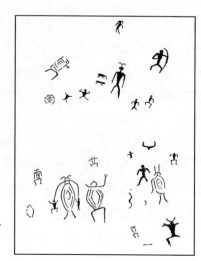

圖1-27
它克崖畫中的蛙人
形像（摹本）

有一些類似蛙人的圖形。最明顯的，是雲南元江它克崖畫。在長20米、寬30米的石壁上，散布著幾十個圖形，其中主要的就是蛙人與一般人的圖形。蛙人的頭或圓或方，或為倒三角形，身體有三角、橢圓和菱形。蛙人形體按比例比人形圖像大，有一個蛙人手中還提著一個小人。這類蛙人應非一般的動物圖像（圖1-27）。

雲南佤族創世神話《達惹嘎木》中的青蛙，與壯族所崇拜的青蛙形象十分相似。神話說的是：人類的首領達惹嘎木以自己老實、忠厚的品德，取得了青蛙大王的信任。青蛙大王便告訴了他洪水即將淹沒天地的秘密，並教給他保全生命財產的辦法。洪水果然吞沒了世上的一切，只剩下達惹嘎木和他的一頭小母牛。為了人類的繁衍，他們在天神的指點下成了親，生下一顆葫蘆籽，結出了像小山那麼大的葫蘆，裡面有笑聲、吵鬧聲和說話聲。又是青蛙大王教他用長刀劈開葫蘆，人和動物就從裡面走了出來。這些人，就是今天南方各個民族的始祖了。

這則神話裡的青蛙大王，顯然具有超自然的神秘力量。牠能預知洪水的來臨並將信息傳達給人類這一點，與壯族先民觀念中的青蛙形象，真是不謀而合。

在納西族古老的《東巴經》中，記載有關於天干地支的

運用、年月日的推算、十二生肖的來歷等內容，《巴格卜課》就是推算陰陽五行、八方四隅、八卦、干支和六十花甲的圖譜。「巴格」直譯是「蛙課」，據《東巴經》記載，最早卜書取自盤祖薩美女神處，途中被大金蛙所吞，後請史所多知三弟兄射蛙，才取出卜書。金蛙臨死前大叫五聲，說了五句咒語，精威五行就從這裡變化出來。在《巴格蛙課圖》中，箭穿蛙身，箭尾向東，箭柄為木製，故東方甲乙木；蛙頭向南，嘴吐火焰，故南方丙丁火；箭頭穿蛙身向西，鏃用鐵製，故西方庚辛鐵；蛙尾向北，排除尿水，故北方壬癸水；蛙之五臟六腑變成土地，故中央戊己土。所謂的金蛙八卦就是這樣產生的（圖1-28）。

除此以外，神蛙還為納西族帶來了舞蹈。在納西族東巴教經典《東巴舞譜》中，一開始就記著：「人類居住的遼闊富饒的大地上，舞蹈的來歷與出處啊，是由於看到金色神蛙的跳躍而受到啟發的。」在《東巴舞譜》中，圖畫文字詳細地記述了舞蹈的來歷以及跳金色神蛙舞時的動作。遠古時代的舞蹈並非只是單純性的娛樂活動，它往往具有原始宗教的功能，是祭典中的一項主要儀式。因而金色神蛙帶來舞蹈這件事，在納西人的心目中，就具有非比尋常的神聖意義。

圖1-28　巴格蛙課圖

圖1-29　玉蛙雕刻

　　在百越民族精美的玉器藝術品中，也發現有製作精緻的青蛙雕刻品，可與作為圖騰崇拜的玉鳥雕刻相媲美。它向我們透露了青蛙在古代百越人心目中占有的重要地位（圖1-29）。

　　由此看來，壯族先民的青蛙圖騰崇拜，並不是一種孤立偶然的現象，中國南方文化的共同特徵構築了它產生的背景，中國南方民族的共同心理滋潤了它成長的土壤。

　　那麼，壯族先民又為什麼要把這種對青蛙的崇拜，描繪在臨江的崖壁之上，而且上下幾百年、綿延幾百里，基本特徵不變？

　　我們猜測那高聳陡立的崖壁，在遠古壯族先民的心目中，是那樣的高不可攀，它們簡直就是一座座通向天宇的神梯。將蛙神形象繪於其上，它就能夠經此「天梯」而上天言好事，下界保平安，溝通天地。將蛙神及其祭祀場面繪於臨江的水邊，這一方面可能是企望蛙神居高臨下，能夠約束江河水流，消除各種「水患」；另一方面也是祈求蛙神護佑人們在江河之中的各項生產、生活活動，因為壯族先民是「隨水而居」的民族，一直以來都是「陸事寡而水事眾」的，江河是他們主要的生活、勞動場所。還有一種可能，就是這些臨江崖壁上的繪畫，並不是畫給人看的，而是畫給居於水中的那位蛙神看的，崖壁畫本身就是儀式的一部分。因為人們要求得蛙神的保佑和賜福，就必須經常地、不斷地對它供奉、祭祀和敬拜。但是如此

場面宏偉的大型集體祭祀舞蹈，當然是不可能時時舉行的。因此人們就將這種祭祀場面用繪畫的形式繪於臨江的崖壁之上。他們相信這樣儀式便獲得了持久性，就可以表明祭祀儀式在永遠地進行著，可以永遠讓蛙神看到，永遠討蛙神的喜歡，永遠得到蛙神的保佑和賜福。

　　綿延200餘公里、在上下約六百年的歷史跨度內完成的左江崖壁畫，保持了高度一致的共同特徵，這就是前文記到的主題單一、形象一致和規則化的畫面組合。這種現象的形成，表明這裡曾經出現並傳承過一個具有頑強生命力的地域文化或是民族文化的傳統，它那共同的文化特徵，比如臨江而居、水上作業、青蛙圖騰、江河祭祀以及繪畫傳統等等，似不屈不斷的支柱，支撐起了綿延200餘公里的崖壁畫長廊，向後人展示著遠古壯族社會的生活場景。這種現象也同樣反映在壯族銅鼓鼓面上始終如一的青蛙紋飾。所有這些，與壯族自古就是這一地區的定居民族密切相關。

二、洞穴畫裡的執著祈求

（一）洞穴畫的地點與內容

　　依洛夫洞穴畫位於雲南省怒江傈僳族自治州原碧江縣匹河鄉托別村依洛夫洞的岩壁上❷，瀕臨怒江。畫面高約10米，寬

❷依洛夫洞穴畫、通屋臘斯洞穴畫和高黎貢山「曲羅夫」石壁畫合稱怒江岩畫。依洛夫洞穴畫發現於1957年，發現者為雲南民族社會歷史調查組。當時怒族老人曾告知在思德自然村的通屋臘斯洞（又稱大象洞）內岩壁和高黎貢一處叫作「曲羅夫」的石壁上，也有類似的繪畫。但當時調查組未去考察，故詳情不明。

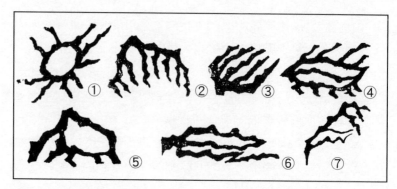

圖1-30　依洛夫洞穴畫

約12米，共有圖像七幅（圖1-30），每幅大小不等，其中三幅圖形似可辨認，如圖①為光芒四射的太陽，圖⑤為覓食的野牛，圖⑦若一棵小樹。七幅圖像均由土紅色顏料單線平塗而成，造型簡單，線條粗獷簡樸，具有十分原始古樸的風貌。當地怒族認為，這些岩畫是怒族歷史上的民族英雄阿洪所繪，怒族傳說阿洪生前曾在此和通屋臘斯等地居住，並繪製了這些圖形，其時間約為距今七、八百年的宋末元初之時❸。

　　由於依洛夫洞穴畫的圖像簡單，一些圖形較難識別，加之部分畫面已較模糊，因而對此洞穴畫的含義一直未有確定的釋讀。近年來，有學者據怒族傳說及有關民族學調查資料，認為洞穴中的崖畫或許是人類回歸祖地時給靈魂指示的象徵圖符：

　　　　洞口往上一公里的地方，村子與洞穴中間，是一個怒族
　　　古代的火葬場。可以想像，村中死了人，到火葬場火化
　　　後，最方便的送魂之地，可能便是「依洛夫」洞穴。洞

❸關於阿洪的生平事跡及其與之有關的岩畫創作年代的推算方法，詳見張文照：《怒族「依洛夫」洞穴畫及其有關傳說紀實》一文，見《怒族社會歷史調查》，雲南人民出版社1981年10月出版。

穴中的崖畫，或許是給靈魂指示的象徵圖符。在沒有本民族文字，幾十年前尚處於結繩記事刻木為憑的怒族之中，崖畫既可以是畫，也可以是一種象形的符號。雲南有的民族（如景頗族、基諾族等）曾盛行以實物物象表意的作法，一定的物象所被賦予的特定含意（如樹根代表「深深」等）及其不同物象的組合（類似景頗族的樹葉信及有些民族的雞毛火炭信等），構成一定的意義。「依洛夫」洞穴崖畫中所畫的太陽形、葉狀形、根莖形及獸狀形圖像，是否可以看作一種「物象表意」的圖像化符號呢？作為靈魂歸來的永久安息之地，也需要一種能長久指示的象徵符號。永照幽冥的太陽自不可得，其他動植物物象也不能長久存放（據說這裡岩石略帶鹹味，過去常有成群羚羊和野驢光顧，石頭都被舔光滑了，故動植物實物物象易被「入侵者」損壞），最佳選擇當然是畫成圖像，讓它永遠能對歸來的靈魂訴說世代相傳的規矩或隱喻，以避免「密碼」被意外搞亂而使鬼魂走錯了路，無所歸依，四處飄遊，為害鄉野。這在古老的宗教祭祀中，特別在葬禮或送魂的儀式中，是最忌諱的。例如，景頗族在全民傳統盛典「木腦（總戈）」節上，帶領人象徵性地回溯祖地的「腦雙」，一步都不能錯，否則，人們便回不到祖地，將受始祖的嚴厲懲罰；在不少民族的葬禮中，念送魂經、跳送陰舞的巫師不能出半點差錯，否則，迷路的靈魂將變為野鬼，要對活人糾纏不清。……⑭

作者的論述為釋讀岩畫帶來了許多啟示和新的思路。但是與此相比，我們更傾向於將此岩畫理解為崇拜祖先、祈求神靈

⑭ 鄧啟耀：《宗教美術意象》，雲南人民出版社1991年12月出版。

佑助的宗教儀式的遺留。試以怒族的神話傳說和生活習俗證之。

（二）怒族神話與洞穴畫含義

先讓我們來讀二則怒族神話故事。

《獵人與女獵神》記到：

在高黎貢山上有個大岩洞，叫米陸岩。一天，一個年輕的獵人上山去打獵，當他走到米陸岩的時候，太陽快落山了。他就在岩洞裡生起火來，準備做飯吃。他在洞外的一個小山包上支起獵獸的扣子，打算弄點下晚飯的菜。有好幾次他明明看見扣住了獵物，可是等他跑到跟前時，卻又不見了。他覺得很奇怪，決心要察看清楚。結果發現，原來是林子裡的一個姑娘把他的獵物都給救下抱走了。於是，獵人就拔腿追了上去。最後，跑到一個高山頂上，那裡有一棵幾十抱粗的古樹，樹根上有一個很大很大的洞，姑娘鑽進樹洞裡去了。勇敢的獵人也顧不得有什麼危險，逕直跟著往樹洞裡鑽。獵人見樹洞裡堆著許多麻皮和麻線，還放著績麻的工具，知道這就是姑娘居住的地方了。姑娘的床上，墊的全是鳥的羽毛，蓋的也全是鳥的羽毛，各色各樣的，又好看又稀奇。姑娘穿的裙子是麻線織成的，穿的衣裳是麻線織成的，那麻布織的又勻細又漂亮。獵人後來和姑娘成了親，在樹洞裡和姑娘共同生活了一段時間，就帶著她回到了村子裡。

獵人和妻子幸福愉快地生活了幾年。妻子給他生了個兒子。當兒子會走路會說話的時候，妻子對他說：「現在孩子會走路了，會吃飯了，也會說話了。家裡的雞豬牛羊也養起來了。沒有我，你也能安穩地過下去了。可是山上的許多牲畜（這裡的牲畜，指山中的禽獸。——原書注），卻沒有人照管。那樣，牲畜會受損失的，我得回去照管牠們。我是不得不回去了！你要好好地撫養這個孩子，我每年都會來看望你們幾次的，來的時候就給你們送些牲畜來。」妻子說完，親親孩子，

向丈夫望上一眼，就離開了家，離開了村子，回到山林裡照看她的牲畜去了。

可是，一個月過去了，兩個月、三個月過去了，總不見妻子回來。他就到山上去找，左找右找，跑遍了以前他遇見姑娘的山崖樹洞，始終見不到妻子的影子。獵人還是不死心，每年夏秋之間，就是妻子離開村子的那個季節，他都要到山上去尋找妻子。他每次都見不到妻子，但卻每次都能遇上到礦泉邊來飲水的羚牛群（羚牛喜歡成群結隊到一種礦泉邊來飲水）。這樣，獵人每次上山，都能獵獲兩隻羚牛。

據說，曾經與獵人一起生活過的那位姑娘就是獵神的化身。她教會了青年獵人許多捕獵山禽野獸的辦法，她教會了他馴養家畜家禽，她教會了村裡的婦女們紡最細最牢的麻線，織最美麗最柔軟的麻布。她很愛自己的丈夫，她雖然離開了他，但卻仍然在暗中保護著他。青年獵人每次上山獵獲到的羚牛，就是獵神姑娘來看望丈夫和孩子時留給他們的禮品。但是她每次來，獵人和孩子都不能見到她，只是在羚牛群走過的地方，在羚牛的蹄印的後邊，經常見到有人的腳印。獵人見到這神秘的腳印，就懷念起自己的妻子，想起妻子臨別時的贈言。

後來，怒族的獵人就把這位年輕的獵人奉為自己的祖先。獵人們上山打獵的時候，也不時地會在羚牛群走過的地方見到一行人的腳跡。這時，獵人們就會想起青年獵人與獵神姑娘的故事來，在心中暗暗地懷念善良的獵神姑娘，也希望她能賜給自己獵物。

另一則神話故事《怒瑪亞》講的是：

碧江的里吾底和甲科村之間有一座大岩子，岩子很高很險。很多年以前，甲科村有母女倆相依為命地過日子。她們每天做活都要從岩子底下經過，砍柴的時候更經常到這座岩子周圍去。姑娘性情活潑，有時故意對著岩子大吼幾聲，馬上就從岩子上傳來了回聲，好像是在與姑娘答話。

有一天，姑娘獨個兒上山砍柴，一去不返。媽媽找到第四

天，當走近岩子的時候，聽到岩上傳來嘎噠嘎噠的聲音，她抬頭一看，在岩子半腰的一個岩洞裡，姑娘正在嘎噠嘎噠的織布呢！姑娘說：「媽，你不要喊我了，他們把我留在這裡，不讓我回去了。……不過你也不要傷心，明年這個時候，這裡的人會帶著彩禮去看你老人家的。你回去準備好，多煮些好酒，準備招待客人；多蓋幾間畜圈，準備關牲畜吧！」

媽媽回到家裡，按照姑娘的囑咐，煮好了很多的酒，圍起了好幾間畜圈。過了一年，姑娘果然回來了。她趕來了很多的飛禽走獸，一下子把媽媽準備的畜圈裝得滿滿的。

姑娘對媽媽說：「媽，今天要來很多的人。過一會客人來了，你什麼話也別說。他們要喝很多很多的酒，你就一碗一碗的舀給我，我去招待他們。要是有什麼東西碰在你身上，你千萬不要生氣，也不要吭聲。你要是一生氣，他們就會走掉，那就不得了啦！」

媽媽心裡正在高興，對姑娘說的話滿口答應。

過了一會，媽媽聽見好多人說說笑笑的來到了家門前，又被姑娘接進屋裡去了。媽媽就把煮好的酒一碗一碗的舀好遞給姑娘，讓姑娘拿去招待客人。她覺得奇怪的是，酒碗一遞到姑娘手裡，馬上就不見了。只聽見屋裡的人喝了酒後，就高興地又唱又跳，唱歌的聲音，跳舞跺腳的聲音，使地皮都震動起來，熱鬧得不得了。媽媽想，究竟來了些什麼人呢？得進屋去看看。她一腳跨進門，就踩著一個著火的柴頭，燙著了腳，她就生起氣來，撿起柴頭扔到了房簷下面。著火的柴頭冒起了滾滾的濃煙，濃煙熏得嗆人。這一下可不得了啦！只聽「嘩啦」一聲響，唱的跳的聲音全停止了，圈裡的羚牛、羚羊、野驢、野豬、老熊、老虎……頓時全不見了，屋裡變得靜悄悄的，只有火塘裡的燒柴還不時發出畢剝的炸裂聲。這突然的變化使媽媽驚得發呆，姑娘也驚得發呆。最後，姑娘慌著要走。媽媽一把抓住姑娘，不讓她走。這時，姑娘的另一隻手卻被一種看不見的力量拉著朝外拽。

媽媽拚命的往裡邊拉，那看不見的力量也使勁的往外邊拉，拉過來，拉過去，一時相持不下。

媽媽急啦，哭訴著說：「孩兒呀，你怎能丟下媽一個人，媽媽想你呀！」

姑娘也哭著說：「媽呀！我不是不想你，是人家不放我呀！」

媽問：「是哪個拉著你呀？」

姑娘說：「是米斯。」（米斯：神主）

媽媽聽說是米斯，嚇了一跳，她只好忍痛把姑娘放了。

姑娘被那看不見的力量拉著走了，以後就再也沒有回來了。

從此以後，媽媽每天每時都在想念著姑娘，時常到姑娘住的岩子周圍轉，邊轉邊喊，邊喊邊轉，總希望能再見到女兒一眼。有一天，她又見到姑娘了。還在岩子半腰的那個石洞裡，姑娘在嘎噠嘎噠的織著布。媽媽激動地對著岩洞喊，要女兒跳下岩來跟她回家。

結果女兒跌得粉身碎骨，媽媽活活地氣死❶。

細讀神話，透過其文學色彩，我們不難看出故事中蘊含有怒族人關於神人關係的宗教觀念。

首先，在怒族人的觀念中，神靈是確實存在的，它們具有神秘的屬性，作為一種神秘力量，威力無比，無處不在，但卻不能為人所見。獵神姑娘回到山林以後，仍來看望她的丈夫和孩子，「但是她每次來，獵人和孩子都不能見到她，只是在羚牛群走過的地方，在羚牛的蹄印的後邊，經常見到有人的腳印。」這神秘的腳印不但為青年獵人所見，而且當怒族「獵人們上山打獵的時候，也不時地會在羚牛群走過的地方見到一行

❶ 此二則神話見李子賢編：《雲南少數民族神話選》，雲南人民出版社1990年7月出版。

人的腳跡」。這腳印令青年獵人想起自己的獵神妻子，也使其他獵人們懷念善良的獵神姑娘，希望她能賜給自己獵物。在《怒瑪亞》中，當姑娘回家看望媽媽時，媽媽只能「聽見」有好多人「來到了家門前」，「聽見」他們喝酒、唱歌跳舞，當她的酒碗遞到姑娘手上，「馬上就不見了」，被看不到的人拿走了，喝掉了。最後當媽媽不慎的行為觸怒了這些「人」後，姑娘就被「一種看不見的力量」拖走了。這裡的看不見的「人」，就是怒族人心中的神靈；那既神秘又威力無比的「看不見的力量」，正發自於怒族神主米斯的巨掌。

然而，這些神靈又並非完全超然於人間地高高在上，不可接近。事實上，它們人類具有十分親密的「姻緣」和「血緣」關係，與人世間有著千絲萬縷的聯繫。也就是說，怒族人心目中的神靈，具有十分世俗的一面。獵神化身為姑娘，與人間的青年獵人結婚、生子，並一起生活於人類的村子裡，「她教會了青年獵人許多捕獵山禽野獸的辦法，她教會了他馴養家畜家禽，她教會了村裡的婦女們紡最細最牢的麻線，織最美麗最柔軟的麻布」。即使是作為神主的米斯，也娶了人間的美麗姑娘為妻，並與她生育子女。

正因為神靈們具有神秘而又巨大的力量，神與人之間又有著如此密切、牢固的聯繫，故此神靈便一刻不離地活動於人的周圍，為所欲為地向人類施展力量。它們的意志支配著人類的行為，它們的喜怒哀樂主宰著人類的命運。人對神靈必須絕對的敬畏和服從，向它頂禮膜拜，才有可能獲得好運，否則就要付出生命的代價。《獵人與女獵神》中的青年獵人對獵神言聽計從，敬佩有加。他遵照獵神的旨意，細心撫養孩子，一往情深地懷念、等待、尋找著自己的妻子，卻並未因此擾及獵神的神職。故而他一直得到神靈的佑護和關愛，並由此受到獵人們的尊崇，被後人奉為民族的祖先。而《怒瑪亞》中的媽媽和姑娘，命運就不同了。她們被人間的母女之情矇住了眼睛，心靈也因此變得愚笨和糊塗，居然大膽地違背神主米斯的意志，觸

犯天怒，結果盛怒的神靈收回了她們生存的權利，女兒摔死，母親被氣死。

怒族神話故事既是怒族人生活和宗教意識的記述，也為我們釋讀依洛夫洞穴畫提供了可以參照的文化背景。

在作為文化前景的同時，故事還有一些細節，可以為釋讀依洛夫洞穴畫提供直接的線索。

(1)神話中關於怒族穴居的記載

這裡的穴居包括岩洞和樹洞。兩則神話中的主人公，無論是神、是人，都有穴居的經歷：獵神是住在樹洞裡的，神主米斯是住在岩洞裡的，被怒族奉為祖先的青年獵人，也曾居住在高黎貢山上的大岩洞裡。與此不謀而合的是，「依洛夫」洞穴畫周圍的當地怒人，也把「依洛夫」岩洞看作是祖先早期生息居住之所在，傳說中的洞穴畫的繪製者、怒族著名的古代民族英雄阿洪，先前就居住在「依洛夫」及「通屋臘斯」岩洞中。當地怒人祭鬼時，口念咒語，意把鬼魂送到「依洛夫」洞裡去。由此可見，在怒族人的觀念中，山洞和樹洞並非單純地只是人類最為原始的棲止之地，而是怒族神靈和祖先所在的地方。因此具有非比尋常的神聖光環和神秘意味。因此我們認為，壁畫出現在洞穴裡，同樣具有非比尋常的重要含義：因為岩洞是怒族神靈、祖先抑或鬼魂們的居住之所，故此怒族先民們便在洞穴的岩壁上繪下具有特定含義的圖形，其目的在於使居住在岩洞裡的神靈、祖先或者鬼魂們能夠清楚地看見它們。岩畫在此擔負著溝通神人、聯結天地的神聖使命。

(2)神話中關於怒族織麻的記載

在此論述麻布紡織，是為了釋讀「依洛夫」洞穴畫中的圖形（圖1-30②、③）。我們認為這二個圖形與怒族主要生產活動之一的麻布紡織，具有密切聯繫。

自古以來，怒族服飾不論男女老少，均用麻布製成。清乾隆《麗江府志略》上卷《官師略‧附種人》載：「怒子……麻布短衣，男著褲，女以裙……。」現在，雖有外地輸入的機織

棉布和花布，但並未完全將麻布取而代之。怒族婦女精於織麻，怒語「兒媳」一詞稱為「克魯」，即具織麻之意。

怒族婦女要擔負全家穿衣的責任，她們在農閒季節，織麻布、麻毯、縫製衣裙。從割麻開始到作成一件衣裙成品，要經歷二十多道工序。婦女們雖然精於織麻，但由於工具簡陋，技術落後，功效很低。一個手巧的婦女每天僅能織6寸寬、10尺長的一塊麻布。她們一般從秋收以後，即進行紡織活動，直至第二年二月，才能織出勉強供應全家需用的麻布，實在是來之不易。

怒族麻布不僅在本族生活中占有重要地位，而且聲名遠播，為其他民族所喜愛。《維西見聞錄》就記載怒族善織「紅紋麻布，麼些（納西族）不遠千里往購之」。在清雍正年間怒族向清廷所納的賦稅中，也有「麻布三十筚」一項。

怒族對於麻布紡織一事的重視，在神話中也有獨特的表現。

怒族創世神話《臘普和亞妞》說到：古時候洪水泛濫，人類全都被淹死了。天神看到大地荒無人煙，就派了臘普和亞妞兄妹倆來到人間，繁衍人類。哥哥勸說妹妹，要兩人結為夫妻，生育下一代，使人類不致滅絕。妹妹說：「哥哥，我們兄妹倆能不能成親，沒有人告訴我們；就是要成親，也沒有東西為憑證，是不是你拿弩弓射織布架的四棵椿椿，若箭箭都射中了，我倆就結為夫妻。」在這則神話裡，織布不僅歷史悠久，而且還具有人類繁衍決策者和證明人的身份。

在《獵人與女獵神》中，即使是獵神，也與紡麻織麻有著不解之緣：在她居住的樹洞裡，「堆著許多麻皮和麻線，還放著續麻的工具」，她「穿的裙子是麻線織成的，穿的衣裳是麻線織成的，那麻布織的又勻細又漂亮」。她還「教會了村裡的婦女們紡最細最牢的麻線，織最美麗最柔軟的麻布」。《怒瑪亞》中的那個姑娘，即使在成為神主米斯的妻子之後，在神主居住的岩洞裡，照舊還是「嘎嚓嘎嚓地織著布」。這些都足以說明織麻不僅在怒族生活中占有重要地位，而且在怒族人的觀念中也是備受推崇的。

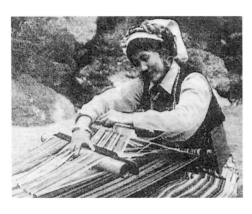

圖1-31
怒族紡織方法與
圖1-30②的比較

圖1-32
怒族婦女頭飾與
圖1-30③的比較

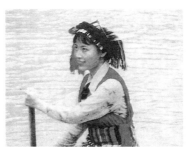

　　綜上所述，麻布紡織雖然只是由怒族婦女承擔的一項副業，但不論是過去還是現在，它在怒族人的生活中，都是一項主要的、頗有聲名的、又是頗為不易的內容。尤為重要的是，麻布和麻布紡織還在怒族觀念中占有特殊的地位，備受推崇。由此我們推測，它們完全有可能被選中作為岩畫創作的題材。

　　進一步推究下去，我們發現從圖形來看，也有一定的相似性。如圖所示，圖1-30②、③二個圖形基本一樣，分別以八和五根豎條紋為主體，一端由一根橫條紋相連，另一端則呈開放狀。結合怒族織麻，我們先從紋樣說起。怒族的麻布紋樣，也是豎條狀的，怒族織品中最有代表性的怒毯，怒語稱為「約」，以手工捻線織成。一般長3米餘，寬1米餘。其紋樣以白色為底，間以紅、藍、黑等色豎條紋。紋樣之外，再來看看怒族婦女的織布工具和方法。怒族織麻工具是比較原始的踞織機（也稱腰機），織麻時採用踞織法，將經線的一端繫在腰

間，另一端拴在架上，用木梭牽引緯線來回穿梭。我們如果截取其中一端，加以簡潔化的圖形處理，就會發現與洞穴畫中的圖形（圖1-30②、③）有較大的相似之處（圖1-31）。還有一種怒族婦女的頭飾，也與這二個圖形比較相似（圖1-32）。

在對怒族神話作了如上所述的詳盡分析之後，我們便可以回到依洛夫洞中，對洞穴岩壁上的畫面作出一些嘗試性的釋讀。

岩畫所在的怒族地區，自然環境險惡。它座落於高黎貢山東麓，山巒重重，連峰際天，原始森林古樹參天，濃蔭蔽日。每年十一月便開始大雪封山，到次年五、六月才得融解。大雪封山期間，西向交通完全斷絕。同時，它又位於怒江西岸，峭壁臨江，峽谷萬丈，一江成天塹，奔騰咆哮的怒江阻隔了東向交通，渡江主要依靠極原始的交通工具「溜索」。生活於此崇山峻嶺之中的怒族，歷史悠久，由於氣候寒冷，交通阻隔，與外界聯繫困難，因而受外族的影響也較少。他們篤信神靈，認為萬物有靈。為了能在高山深谷這種險惡的自然環境中生存下去，便常常舉行多種崇拜、祭祀、祈禱以及巫術性的宗教儀式，祈求神靈護佑，賜予安寧。在舉行這種儀式時，為了把自己的願望和所祈求的事物通知鬼神，就需要有傳達信息的途徑。這途徑除了禱祝，便是繪畫。於是怒族先民們便在神靈、祖先抑或鬼魂居住的山洞的岩壁上，畫上所求事物的圖形，這樣神靈們便能夠清楚地看見，繼而保佑他們獲得這些東西。他們祈求在寒冷的日子裡，常常會有溫暖的陽光（圖1-30①），山林永遠茂盛（圖1-30⑦），怒江永遠平靜（圖1-30⑥），狩獵時能獲取豐富的獵物（圖1-30⑤），紡織時能得到足夠的麻布（圖1-30②、③）。

正是這些對適宜的生存環境、生存必需的物質條件的渴望和祈求，構成了「依洛夫」洞穴畫的主題和畫面。它讓我們看到了怒族先民描繪在洞穴畫裡的執著的生存祈求。

三、滄源崖畫的「鳥形人」之謎

（一）崖畫的分布與內容

發現於1965年的滄源崖畫，位於雲南省滄源佤族自治縣東北境內，據著名學者汪寧生教授《雲南滄源崖畫的發現與研究》❶一書的編號劃分，共分十個地點，每個地點又分若干個區。據統計，有圖形一千零六十三個、動物一百八十七個、房屋二十五座、道路十三條、各種表意符號三十五個，以及山洞、樹木、舟船、太陽、手印等❷。

滄源崖畫分布廣泛，畫面眾多，內容豐富（圖1-33）。其

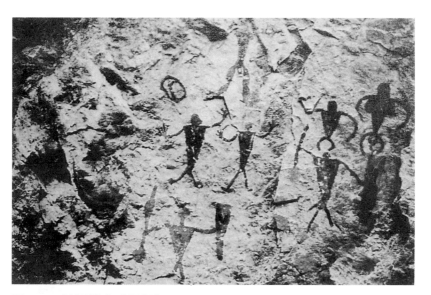

圖1-33　滄源崖畫（局部）

❶ 汪寧生：《雲南滄源崖畫的發現與研究》，文物出版社1985年3月出版。

❷ 李昆聲：《雲南文物古蹟》，雲南人民出版社1984年出版。

中大量的畫面及圖形與宗教信仰有關，汪寧生教授在其著作中將這部分內容分為以下幾類：

(1)模擬巫術的產物

原始宗教中有一種建立在象徵原則上的模擬巫術，即認為事物的形象即是事物本身，模擬性動作可以達到真的結果。人們相信崖壁上畫人們圍捉、刺中所要獵取的動物形象，將使未來的狩獵取得成功。在崖壁上畫人倒地，將使未來的戰爭中敵人真的死亡。

(2)祈求豐產儀式的遺留

原始宗教中有許多定期舉行的祈求豐產的儀式，祈求鬼神保佑人類一切生產活動都能順利成功。滄源崖畫中的放牧畫面，甚至還有一些孤立的動物圖形，均是舉行這種儀式留下來的。在崖壁上畫牛或人拉牛，是希望山上牛群自然繁殖得很順利，可以成群地拉回來供祭祀之用；畫野生的動物形象，是希望打獵有獲；畫成群的舞蹈人形，是希望農牧業豐收後，可以舉行盛大宴會，賓客盈門，齊來跳舞作樂。

(3)崇拜神祇的畫像

原始民族信仰多神，舉凡自然現象（大地、天體、山、火、水）、動植物乃至某些具有神力的活人、物件，均被認為具有神靈，可以賜福於人，也可以貽禍於人。為了轉禍為福，必須不斷的供奉、祭祀和崇拜。除了直接對它們本身表示敬意外，還有一種簡單辦法，便是把它們的形象如實地描繪下來；或者加以人格化，然後再描繪下來，進行祭拜。

(4)重要儀式的描繪

有些民族在舉行一次隆重的宗教儀式後，還要把過程畫下來。這不是給人看的，主要是給鬼神「看」的，它本身就是儀式的一部分。

汪教授的研究詳盡而嚴謹，我們本不必再有續貂之舉。但是在滄源崖畫中，有一類造型十分奇特的鳥形人圖形，它與鳥

圖形共同組成的鳥類圖形，對於釋讀崖畫，尤其是理解崖畫的宗教內涵，具有十分關鍵的意義。而至今為止，據筆者所知，對此尚未有較為系統的論述，故此處擬就此作些試釋。

滄源崖畫中的鳥類圖形，包括鳥圖形和鳥形人圖形二種（圖1-34），它們在崖畫上的出現，大致可劃分為下列幾處**⑱**：

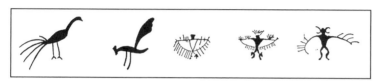

圖1-34　鳥圖形與鳥形人圖形（摹本）

(1)第一地點4區（上）

圖形為一人頭兩旁有雙圓點形飾，雙臂之上畫許多短線條，我們視之為鳥形人圖形（圖1-35）。

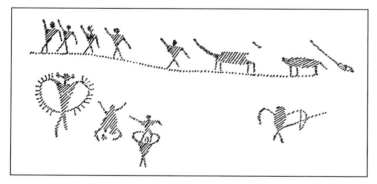

圖1-35　第一地點4區（上）（摹本）

(2)第一地點5區（上）

從上距地面約4米處開始，首見一群人形。中心部分有十

⑱ 此處所論滄源崖畫各處圖形及地點編號，均據汪寧生：《雲南滄源崖畫的發現與研究》。

人，五人立於一道表示地面的橫線之上，內一人頭兩旁畫有彎形線條，似代表耳或某種耳飾，一手持盾，一手持兩端較粗之長武器；其兩腋下各有一人，左一人雙手叉腰，其右一人，一臂下垂，另一手邊有一圓形物；再右一人，雙臂張開，臂上畫短線條，似代表某種裝束。在此五人之上又有五人：兩人相對似共持一物，其中一人反手向上，足下連一圓點，此圓點適位於上述持盾者頭上；三人均作雙臂平伸狀（兩人頭旁畫成彎形），手指甚長，臂上或繪短線條，其中一人手臂末端連一下有三叉形之圓形點，不知代表手掌和手指，抑代表某種物件。以此十人為中心，往左約30厘米處見四人一獸；往右見六人：最上一人雙臂伸開，末端繪出手指形，下肢已殘缺；左下一人雙臂張開，臂上畫短臂反捲；一人雙手叉腰，臂上畫短線條。一人頭有雙翅形飾，一手末端畫帶三叉形之圓點（已模糊）。以上人群動作基本一致，似原為一個反映某種活動（宗教性舞蹈？）之畫面（圖1-36）。

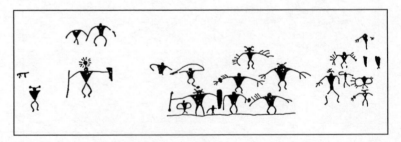

圖1-36　第一地點5區（上）（摹本）

(3)第一地點5區（下）

　　在一代表山路之曲線上，見猴十九隻。猴群而下為五牛，五牛之中有一人，頭有雙角形飾，臂畫有短線條，下肢已不見。五牛之右下有十人，分五組。疊立者兩組：一組下者雙手反捲護定上者之腰，一組上者身體與下者頭部相連（表示騎於肩上？）。頂竿者兩組：下者頭兩邊畫出圓圈，似代表某種耳

飾，雙手叉腰，雙臂上畫短線條，形如鳥翼（以下簡稱「鳥形人」），雙足岔開作用力狀，其中之一腿上還畫一短線，頭上有一長竿，旁畫短線，上站一人，惟左邊一組頭頂之竿已殘脫。另一組兩人，雙手各持一圓球形物（其中之一略殘缺），均作一手反捲過頭揮舞之狀。以上十人連成一片，很明顯為一有連貫意義之畫面，反映某種表演活動。往右還有兩人，一人上部已模糊，一人頭有兩根長竿（羽毛？）。再右見一排三人，下有代表地面之橫線。三人之上見一人，一臂已模糊，一臂畫手指形。五牛之下有一代表地面之線條，上有五人，兩人共持一圓點形物，一人倒繪，頭向下與線條相連，兩人一大一小，小人在大人之腋下。其右有一略呈倒梯形之符號，中有一點。線條之下倒繪兩象，長鼻前伸，足連於橫線。象下圖形多模糊，可辨者七人，有六人持弩，其中一人之弩正對準倒繪之象，另一未持弩者下肢已不見。再下又有一代表地面之橫線，已殘缺成三段，其上尚可見七豹，均作由右向左行進狀。豹後有兩人，均作一臂高揚狀，似為追趕豹群者。橫線之下又見倒繪之豹一隻，附近有兩人，其中一人正持弩向豹，此人之頭部已不見（圖1-37）。

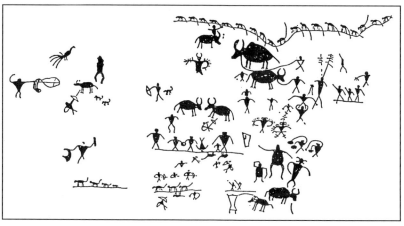

圖1-37　第一地點5區（下）（摹本）

(4)第三地點

最上端兩人，一人雙臂
下垂，一人反手向上，指爪
向天。下有兩人，亦作雙臂
下垂之狀，一人繪出手指，
一人未繪。再下一人，稍
大，一手反捲至頭頂。其右
下方有一組圖形，一個可能
代表某種建築物的方框，上
有一鳥，內有兩人，左者腿
下有一三角形，並有橫線與
右者相連，不明何意。其左
又有一鳥。在此組圖形之左
下方有一人，雙臂甚長，下
垂至足，末端畫出手指形。

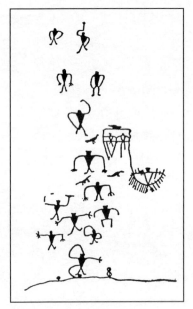

圖1-38　第三地點（摹本）

再下有兩鳥。兩鳥之下一人，與上一人形象全同。兩鳥之右有
一「鳥形人」，頭略呈三角形，雙臂線條較長，更似羽翼狀，
或表示背插羽毛或著羽毛之衣。右為符號一個，作兩圓圈相接
中貫一線狀（圖1-38）。

(5)第四地點1區

此區主要部分從距地面3.8米處開始。首見一人，雙臂平
伸，手指畢現。下有兩人，作側身而立之狀，共持一柵形物
（在長方形框中，繪橫線條三道）。右有兩人，作疊立之狀，下
者雙手向上反捲，護定上者之足，上者作雙臂平伸之狀。其
下有一表示道路曲線，上見猴群。猴群之下有人形，人形之
右下方緊接一座干欄式建築，房身上大下小，頂有兩鳥形。
房屋之左有一梯。在房屋之左下有兩人舂米圖形，臼形略有
殘缺。房屋下端連接之線條，向左延伸成代表地面之橫線。
上有一動物（麂？），頭殘缺，對面一人側身微蹲作雙手持棒
之狀。干欄式房屋及舂米者之右下方又見一柵形物，形制同

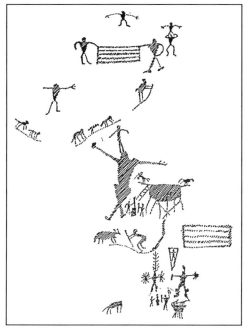

圖1-39　第四地點1區（摹本）

上，惟不見有人持之，或右端原有人形，已被水沖壞。柵形物之左下有一三角形，內彷彿見一小人，不詳何意。三角形之下有兩人，大小相侔，左者雙臂平伸，兩手持有帶光芒之物，頭有一樹叉狀物。右者亦雙臂平伸，一手略見發光之物，頭上不見樹叉狀物，足下有足，不知是表示踩高蹺的動作，抑代表一種腿部裝飾，此兩人之下又有干欄式建築一座，房頂亦有雙鳥飾，房身呈上大底小之狀，似表示脊大於簷之干欄式建築。其下方也緊接一組舂米人形，與上一組略同（圖1-39）。

(6)第六地點1區

　　最上端可見一條表示山地之曲線，上有人一排，多模糊，可辨者尚有十九人。有「鳥形人」一個，在表示山路曲線之右上方，頭上有三叉形飾。在曲線之下有四個動物形，不明種屬。再下有一組人形。人群之下有一小人，下有一豎線，似表示立於某物之上（圖1-40）。

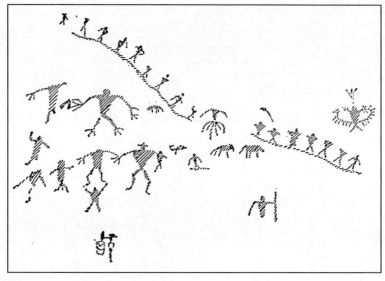

圖1-40　第六地點1區（摹本）

(7)第六地點3區

　　最高處有三人，左起一人頭，有四根代表某種頭飾之線條，耳畫兩根短線，雙臂平伸，肘部有代表羽毛或其他飾物之短線，膝部亦有短線，大小腿之曲線細緻地繪出；右兩人即所謂「鳥形人」，頭有許多豎線，膝部亦有短線，似代表一種裝飾。其下有一牛群，可見者共五牛，下有代表山路之曲線。為首一牛，角細長，應為瘤牛；後四牛形同，較小。頭牛之前共四人，牛頸一繩，由一人拉之，牛鼻似又有一繩，與另一人之手臂相連。另兩人身形較小。左端三牛之下有一「鳥形人」，頭有三叉形飾，其左上部分已為牛所掩，似人先繪而牛後繪。第三牛之下有一圖形甚奇特，略呈兩三角形尖端相連，上下各有許多短的豎線。由此而下圖形甚亂，且模糊，有一手反捲人形，有雙手叉腰人形，有長尾之鳥，有似為開屏之孔雀，有持弩者，有持盾者，有動物形象。還有許多圓點夾雜其間，有些圓點又有線相連。最奇怪的是有一種人形，身部繪成長方形，頭有許多豎線，雙臂平伸，為他處所未見，當是神話中人物或

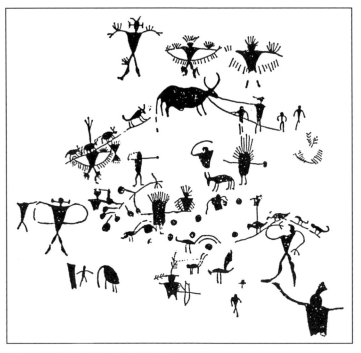

圖1-41　第六地點3區（摹本）

化妝人形（圖1-41）。

(8)第六地點4區（中）

　　最高處有一牛一人，人在牛下，頭有雙圓點飾，一手持短兵器，一手持牛角，牛角尖端有物下垂，似表示還繫有某種飾物。左下方有一「鳥形人」，頭有三叉形飾，下置牛角兩隻，上下相反。兩牛角之下方又有「鳥形人」，頭亦有三叉形飾，但外又有一方框，不知何意，腿部曲線明顯。其下有牛角一隻，角尖向下。在上述「鳥形人」及牛角之周圍原來還有圖形，大多模糊不清。可辨者有一人手持一矛，矛頭甚寬大，其下有一動物似馬，再下又有一較小之「鳥形人」，肩部及膝部畫短線條，似代表某種裝束，頭有三叉形線，而其右端與頭有方框之「鳥形人」重疊。左下一人，頭已殘，手持圓形物，作旋轉狀（圖1-42）。

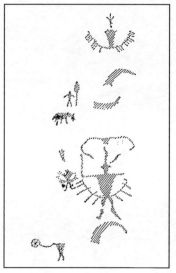

圖1-42
第六地點4區（中）（摹本）

(9)第六地點4區（下）

　　上述圖形之下又有一組圖形，兩牛為中心，一牛前有二人，均雙臂平伸，牛頸有繩連於人手；下一牛前一人，原亦有繩相連，惟已殘缺。兩牛之右有二「鳥形人」，頭有許多豎線，肘上亦有短線，均殘缺不全。兩牛之左，有一人持弩，正追一獸（圖1-43）。

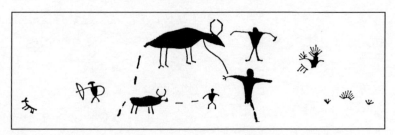

圖1-43　第六地點4區（下）（摹本）

(10)第六地點5區（右上）

　　圖形已模糊，可辨出三人射弩圖形。下見三「鳥形人」，

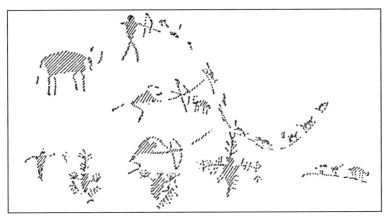

圖1-44　第六地點5區（右上）（摹本）

頭有樹杈形或豎線，均殘損。三「鳥形人」之左還有一人，右有兩動物，依稀可辨（圖1-44）。

　　崖畫上的鳥及鳥形人圖形應該不止這幾處，但由於有的圖形漫漶模糊，有的圖形不夠典型，有的圖形可能未被釋讀，故此處所列，只是一個基本的概貌。但即使如此，這類圖形也可稱得上是數量較多，內涵豐富的了。尤其是鳥形人圖形的造型十分奇特，因此引起研究者們的興趣和關注：「崖畫中出現之鳥類圖形較多，可說千姿百態。……在崖畫中出現鳥類形象，不一定都表現狩獵活動（獵獲鳥類在少數民族看來不算大事），而應與當時人們某種信仰有關。」❿「在滄源崖畫中，鳥人更是引人注目。他們是誰？是身披羽毛或羽衣的舞人？是裝束奇特的民族（如苗族服飾展開圖及彝族祭服展開圖）？是地位顯要的巫師或酋長？是張翅飛臨享受祭供的神靈？還是將祭祀者的祝願帶上天庭的特使？他們絕不是一般的鳥，也不是一般的人。人身鳥翅的造型，寄託著多少祈願。」⓴

❿ 同注⓰。

⓴ 同注⓮。

（二）崖畫的含義

1.佤族的神話與崇鳥觀

佤族是滄源地區最古老的居民，也是現境內人口最多的主要居民。一般認為滄源崖畫與佤族的聯繫較多，故此釋讀崖畫上的鳥類圖形，就有必要探討鳥在佤族人心目中的形象和地位。我們的方法，依舊是從神話、傳說和民族學資料著手，進行分析和探究。

在佤族的神話傳說中，有不少關於鳥類的論述，在這些論述中，鳥類具有多種身份，扮演著不同的角色。一個明顯的特點是，佤族神話、傳說中的鳥類，都被賦予神聖、善良、勇敢的品德和行為，承擔著極為重要的職責，它們是溝通天地的使者，神靈護佑人類的助手，在人類起源、創世和生存、發展的歷史中，處處閃動著鳥類靈巧的身影，被佤族視為吉祥美好的象徵。

佤族的人類起源神話《司崗里》記述：

佤族的第一代神路安神和利吉神造了人後，把人放到了一個黑古隆咚的石洞裡。人在石洞裡見不到太陽，見不到月亮，煎熬了許多年。他們想走出石洞，但石洞給石門封住了。他們用肩頭撞，用拳頭砸，用腳踢，都無濟於事。後來普冷鳥發現了這件事，就按照木依吉神的意思，找來了小米雀幫忙。小米雀將石洞啄開了一條縫，裡面的人用力一推，「嘩啦！」石洞打開了一道門，人就從石洞裡走出來。

人類不僅是由小米雀接引到世界上來的，而且連語言也是向鳥類學來的，《司崗里》神話中說：

人從石洞出來，不會說話，沒有語言，老鼠就帶著人去向木依吉神討語言。木依吉神送給漢族一隻鸚鵡，叫漢族學鸚鵡說話；送給拉祜族一隻斑鳩，叫拉祜族學斑鳩說話；送給傣族一隻畫眉，叫傣族學畫眉說話；送給佤族一頭水牛，叫佤族學老水牛說話。所以現在漢族、拉祜族、傣族說話都很好聽，說

的和唱的一樣好聽，佤族不會說話，笨嘴笨舌。

　　學會了語言以後，人又向鳥類學會了建造房屋的本領：

　　人從石洞出來，不會蓋房子，只好住在山洞裡，睡在大樹上。人去向木依吉要房子，木依吉叫人學著岩燕的樣子搭窩。漸漸地人就學會蓋房子，有房子住了。

　　《我們是怎樣生存到現在的》這則神話裡說到：

　　早先人們種穀子要碰時候，碰不好，穀子便長不出來。大家都很著急。一個仙人說：「不要緊，小鳥『背』、『背』地叫時，你們快快挖地。『姑姑』、『姑姑』鳥叫時趕快撒穀子。以後六個月下雨，六個月天晴，白天做活計，晚上睡覺，你們就不會誤時候了。」

　　人們學會了使用火以後，就吃上了熟的食物，並學會了用火燒的方法種地。可是有一次，火突然被淋熄，再也找不到了，人便叫小鳥上天去問雷。雷說：把藤子用力拉在木頭上，火就會擦出來了。後來缺火時，就用這個辦法取火種。

　　鳥類不僅可以把人間的要求傳達給天界，而且還能把天神的秘密透露給人間。神話《達惹罕》中說：

　　相傳很早很早以前，天神和地神為了爭奪地盤，雙方打了起來。他們整整打了三天三夜，鬥了幾千幾百個回合，天神因為法力和武藝都不如地神，結果被地神打敗了。天神失敗後，心懷不滿，一心要尋機報復。有一天晚上，他想了一個妙計偷偷地把太陽藏起來了。從此，大地失去了光明，人間一團漆黑。田地裡的莊稼漸漸枯黃了。人們在漆黑的大地上不能打獵，不能採野果，不能種莊稼，只好整天躲在山洞裡，靠泉水充饑。日子一天天地過去了，每天都有人死掉。

　　為了解救百姓，達惹罕的三個兒子先後出發前去尋找太陽，但是一去均未見回還。達惹罕就決定自己去走一趟。他告別妻子、踏上了路途。一路上餐風露宿，走累了就躺在盤根錯節的大樹下休息。太陽在哪裡？三個兒子又在哪裡？一切都是那麼的音訊渺茫。一天，他實在走累了，就在樹下睡

著了。他朦朦朧朧地聽見一隻白鷴鳥對自己說：「達惹罕，太陽是被天神藏起來了，你的三個兒子也都被他們捆綁起來啦。你要想和天神拼，先要求百壽老太幫忙。」達惹罕照此去做，結果征服了天神，找回了太陽，光明和太陽又回到了大地，世上的萬物又恢復了生機。他也救出了自己的三個孩子，回到了妻子的身邊。

在阿佤人的心目中，心地善良、熱愛家園的人，死後會變成各種美麗的鳥，飛回故鄉，並惠澤鄉人。民間故事《鳥淚泉》中記述，在班洪部落剛剛興起的時候，部落裡有葉茸、安並兩姐妹，被班洪王賣給了外族部落王子。由於懷念故鄉和親人，不久死在途中。她們死後，變成兩隻大鳥飛回家園，落在猴子崖上，「那時候，部落的先民們到山坡上種旱穀，到野林裡找獵物，到山箐裡採野果，路過猴子崖都要停下來，深情地望著這兩隻不知名的大鳥，看到了牠們，就像看到了葉茸、安並兩姐妹。有一天，部落裡的人路過猴子崖，看不見大鳥了，卻見崖上流下來一股清澈的泉水，水味清涼蜜甜。人們用竹筒把泉水背上山去澆旱穀，旱穀發芽長葉。人們把泉水引下山坡澆茶樹，茶樹葉綠芽新。黃牛、水牛喝了泉水，膘肥體壯。葉茸、安並的阿爹、阿媽喝了泉水，重見光明。小伙子喝了泉水，氣壯腰硬。小姑娘喝了泉水，心明眼亮……原來，葉茸、安並變成了大鳥後，眼見故鄉大旱，為了使部落回春，牠們飛遍了無數草場，吸了萬株草上的露珠，飛回故鄉，把露水化作思鄉懷親的淚水，讓淚水化作了這股泉水，從崖頭直瀉下來，滋潤故鄉的土地。阿佤人為了紀念葉茸與安並，就把這股泉水取名為「鳥淚泉」。」

鳥類不僅有護佑鄉民的善舉，而且還有懲治邪惡的能力。在《孤兒岩惹惹木》中，岩惹惹木的妻子龍姑娘被王子搶走了，為了戰勝王子，夫妻團聚，龍姑娘對岩惹惹木說：「為了戰勝陰險的王子，我要做一件七色的百鳥衣。」百鳥衣做好後，龍姑娘施計誆王子穿上，王子被狗咬死，夫妻從此團聚❷。

除了上述這些神話、傳說的記述外，在佤族的生活中，至今也保持著崇鳥敬鳥的習俗。比如西盟地區的佤族居民，為干欄式建築，平面呈橢圓形，佤語稱「尼阿亭」，意即「大房子」，是佤族住宅建築中最為講究的一種形式。其屋頂置有木刻的鳥，立在屋頂頂端的叉木條上，鳥翅緊貼身體，尾作平穩狀，或頗似燕子，尾略張開。頭略昂，向上仰望，頗有生氣（圖1-45）。鳥停屋頂是佤族的傳統表現題材，這除了佤族人認為岩燕教會他們祖先建造房屋的傳統觀念外，還與這樣一個傳說有關：相傳佤族在某次選舉頭人時，突然有一鳥落在某家房子上，眾人以為此屋主人命好，便選他做了頭人。從此以後，佤族頭人的房頂上，必加鳥飾❷。在這裡，鳥類除吉祥美好的象徵意義以外，又被賦予了權力的神威。

綜上所述，我們已經不難看出，鳥類在佤族人的心目中，占有十分重要的地位：牠們遵奉著神的旨意，將人類接引到這

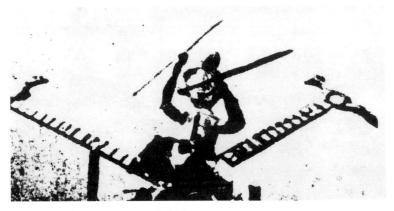

圖1-45　「大房子」屋頂木刻鳥

❷據王伯敏主編：《中國少數民族美術史》第三編下卷。

❷自《司崗里》以下各篇神話、傳說，均據：(1)艾荻、詩恩編：《佤族民間故事》，雲南人民出版社1990年7月出版。(2)同注❺。

個世界上來，然後又施給人類以語言、居所、農時、火種的恩惠，使人類的生存獲得至關緊要的必要條件和基本保證。鳥類還是溝通天地、聯結神人的特使，牠們將人間的要求上傳天界，又將天界的信息下達於人間。在人類的生活中，鳥類不僅有懲惡揚善之美德義舉，還具有授予權力的神聖威嚴。

然而，我們有必要進一步指出的是，鳥類在佤人的心目中，雖然具有如此重要的地位，但牠一直停留在溝通天地、神人的特使這一神靈助手的層次之上，而未能最終進入神靈的行列；牠一直只是佤人心目中吉祥、美好的象徵，抑或有時具有授予權力的神威，但並未成為圖騰而享受頂禮膜拜的待遇；牠具有神鳥的特性，但終於未能成為「鳥神」。這一點，與中國東南地區古代百越民族的鳥圖騰崇拜有所不同，我們是否可以將此視為古代「百越」、「百濮」兩大民族體系賦予鳥類的不同文化內涵呢？

現在，我們可以聯繫崖畫，來作一些推論了。

首先來說一說鳥的圖形。

我們認為，崖畫中鳥的圖形，雖然由於圖形較小，難辨其種屬，但所表達的含義，應該還是比較清楚的。我們把它們分為二類：

一類就是自然界的鳥，如前所述的孔雀、長尾鳥以及作為單個圖形出現的一些鳥圖形，均屬此類。

另一類，則為有意味的鳥，這一類的圖形雖然仍是明確的鳥的形體，但它們已並非僅是自然意義上的鳥類，而是被繪畫者賦予了特定的含義，最為明顯的，就是建築上的裝飾性圖形，比如第四地點4區崖畫上二處出現的、干欄式房屋建築上的小鳥形象。

另外，第三地點崖畫上繪於方框之上的鳥圖形，我們認為也可能是屬此類。

對於這個畫面，由於圖形奇特，含義深奧莫測，故又有多種推測：

在此圖形的下端，有一葫蘆狀的圖形，

就在這個葫蘆圖形的上端，有一個非常奇特的圖形：兩個雙手平展的人物並列在一個三面畫有連線的框內，在這個用線條構成的欄框的頂部中央，尚畫有一隻長著長長尾巴，類似今天雉雞一樣的雀鳥。值得注意的是欄框內的那兩個人：其左者身體部位用顏色塗紅染實，並在下身部位套繪著一個倒置的三角形；而其右者的下身部位則未加任何標誌。很明顯，作者是在表現不同性別的兩個人。如果這個推測可以成立的話，那麼，結合上述葫蘆圖形的認識，我們是否可以認為：崖畫的作者正是通過這種奇特的符號和方式，向後人講述著那遙遠的洪荒時代，同居在葫蘆中的兄妹近親婚配，繁衍人類的傳說和故事。❷❸

曼坎崖畫點（第三地點）則在一方框內同置二人，一根線條攔腰橫過他們的身體，有些民族埋葬死人時，須用繩索將其捆住。崖畫的這一線是否有此義呢？周圍有三隻鳥，緊連方框右下方有一身體未被塗實的鳥人正張翅欲飛。如果假設這類方框中的人是被葬之人或用某種方式與活人分開的死者，那他們周圍的飛鳥，是否是送靈的天鳥，抑或就是死者的靈魂呢？如第三地點的鳥人，及方框中的人身體均未被塗實，顯然是與旁邊那些手舞足蹈（跳喪舞？）的人相區別。鳥人身體中紅色的喪失，是意味著喪失了代表生命之流的鮮血？還是意味著喪失了充塞軀殼的靈魂？❷❹

❷❸徐康寧：《推原神話與滄源崖畫中的解釋性圖形》，《雲南美術通訊》1987年第二期。

❷❹同注❶❹。

十分有趣的是，這兩種看法對於崖畫畫面的解釋正好形成了生與死的對立，被前者認為有可能是人類繁衍的畫面，在後者這裡則被假設成送靈歸天的場景，小鳥也就由人類繁衍的見證而變為送靈的天鳥，抑或就是死者的靈魂。其間的距離，何止千萬，而各人的見解，又都言之成理。由此我們可以看出，崖畫畫面上那些難以捉摸的神秘影像，給崖畫的釋讀帶來了多麼大的不確定性。對這個意義重大的畫面，我們無意也更無力再作新解，故錄此二說，以饗讀者。

滄源崖畫中，體現佤族人鳥觀念的，並非自然界的鳥圖形，而是那奇特的鳥形人圖形。

鳥形人圖形在滄源崖畫中，有幾個主要的特點：

(1)多出現在主要畫面中，並在畫面中居顯要位置

據《雲南滄源崖畫的發現與研究》一書所列十個崖畫地點的畫面來看，其中許多圖形清楚、意義明白的畫面中，都有鳥形人圖形的出現，而以第一地點和第六地點最為集中。舉例言之：

第一地點5區（上）的畫面，是二十個人形組成的一組圖形，「人群動作基本一致，似原為一個反映某種活動（宗教性舞蹈？）之畫面」❷❺。在這組畫面最靠上部的中心位置，就是一個鳥形人圖形。以此鳥形人為首的、居於畫面中心位置的一組十人圖形，畫面含義是較為明確的，這是在鳥形人率領之下進行的集體舞蹈場面。

第一地點5區（下）的畫面中，與鳥形人有關的，也是一組十人圖形，其中疊立者兩組四人；頂竿者兩組四人，鳥形人則為此處的頂竿者；持圓球形物者一組二人。「以上十人連成一片，很明顯為一有連貫意義之畫面，反映某種表演活動」❷❻。汪寧生教授進一步認為這是「比較完整的表現雜技的畫

❷❺同注❶❻。

❷❻同注❶❻。

面」，「頂竿者兩組四人，疊立者兩組四人，舞流星者一組兩人，集中在一起，生動地表現出表演雜技的情景」。這些「雜技的畫面，也不應作一般表演來理解，它也是一種娛神的活動，是儀式的一部分」❷❼。

在上述畫面之左，另有一鳥形人圖形，惟雙腿已缺，其下有二牛及象、人圖形數個。

第六地點3區完整清晰的鳥形人圖形有三個，其他殘缺或不明顯的有數個，已不能辨。其中兩個鳥形人圖形居於最高處，與一羽人並列，其下有五牛四人。另一鳥形人圖形位於左端三牛之下。這個畫面的重要之處在於圖形豐富奇特。除人、鳥、牛及其他動物等常見圖形外，還有一些其他畫面中所未見的圖形，如略呈兩三角形尖端相連、上下各有許多短豎線的圖形，許多圓點由線連接形如樹枝的圖形，身部繪成長方形、頭有許多豎線、雙臂平伸的奇特人形。這類圖形為「他處所未見，當是神話中人物或化妝人形」❷❽。

(2)多伴有重要圖形

這裡所稱的重要圖形，是指在釋讀崖畫和體現佤人觀念方面具有重要意義和價值的圖形。舉其要者，大略有牛（牛角）、建築物、羽人、神話人物、發光物、輪狀物、葫蘆形物等圖形。

①牛圖形：牛在佤族人的心目中，占有極為重要的位置（圖1-46）。佤族人喜歡在房屋門前壁上懸掛牛頭骨（圖1-47），在倉房門前雕刻牛角，將之視為富裕、吉利和地位的象徵。更重要的是，牛還具有濃郁的宗教意味。在佤族「通神之物」木鼓和傳世銅鼓以及祭祀俑、圖騰樁之上，均刻繪或雕鑄有牛的形象。在舉行盛大的宗教祭祀活動時，必定有「砍牛尾巴」

❷❼同注❶❻。

❷❽同注❶❻。

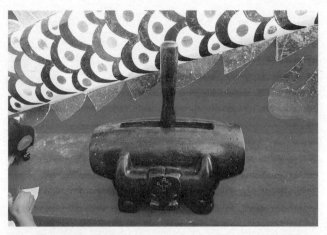

圖1-46　佤族吉祥物──牛形木鼓

圖1-47　佤族門上的牛頭骨裝飾

的儀式，跳剽牛舞，供奉牛頭。在這裡，牛是宗教活動中的主
要角色，抑或有可能就是被祭祀的對象。除崖畫以外，在佤族
的其他藝術形式，諸如大房子壁畫，布畫，服裝和織物的染、
織、繡紋樣中，都少不了牛的形象（圖1-48）以及簡化後的牛
頭、牛角的圖案與紋樣（圖1-49）。牛的形象（包括牛頭和牛
角）不論在歷史上還是在今天，都是佤族社會中得到公認的具

有「民族性」的流行圖案和紋式❷。我們不能將牛在美術領域內受重視的這種現象，只單純地看作是審美活動的產物，而應認識到民族文化的深刻影響。就是這個重要的圖形，在崖畫中常常伴隨著鳥形人圖形而同時出現，應該不會是無意的巧合。比較能夠看出其中聯繫及重要意義的畫面，出現在第六地點4區（中）。在這個畫面的一個頭有三叉形飾的鳥形人之下，有牛角圖形二個，上下相反。此二牛角之左下，又有「鳥形人」，頭亦有三叉形飾，其外有一方框。在此鳥形人之下，也有牛角一隻，角尖向下。此鳥形人左邊，另有一較小之鳥形人，頭上有三叉形飾，其右端與有方框之鳥形人重疊。

圖1-48　佤族男服後背的牛頭紋樣

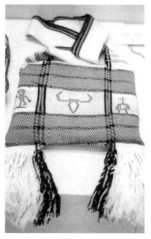

圖1-49
牛頭、牛角紋樣

❷關於牛的宗教文化意義以及牛、牛頭、牛角圖案的歷史演變和符號化、程式化過程的論述，詳見《中國少數民族美術史》第三編下卷第四十二章《佤族美術史》。

②建築物圖形：伴隨鳥形人的建築物出現在第三地點，前文已有詳述，此不贅言。另外在第四地點1區，第二個干欄式房屋的圖形，其上分別立有二鳥圖形。這裡的鳥圖形雖未幻化成鳥形人圖形，但同樣體現了佤族人的崇鳥觀念。

③羽人圖形：羽人是滄源崖畫中出現較多的一種圖形，一般是人頭之上畫二根長線條，每根一側排列許多短的橫線，還有的則在頭頂畫許多短的線條。前者可能代表一種長尾鳥的尾羽，如孔雀之類，後者代表較多短羽毛。從這鳥羽的裝飾來看，羽人與鳥類圖形之間其實是有所聯繫的。這種羽人裝束「可能是戰爭或舞蹈時的一種裝飾。」❸⓪伴隨鳥形人出現的羽人圖形在第一地點5區、第六地點3區。

④神話人物：此處的神話人物實際上是指造型奇特不似一般人物的圖形，如第六地點4區那長方形身體的奇特人形。

⑤發光物：見於第一地點5區和第四地點1區。見於前者的狀如光芒四射的太陽，被一個一手持武器、一手持盾牌的人形頂於頭上。見於後者的猶如帶光芒的物件，被兩個雙臂平舉、頭頂樹叉狀物的人形持於手中。

⑥輪狀物：見於第六地點4區（中）。在鳥形人和牛角之左下，有一人形，頭及一手已殘，一手持一輪狀圓形物，作旋轉狀。

⑦葫蘆形物：見於第三地點畫面的底部，狀若葫蘆。由於葫蘆在人類起源神話中的普遍意義及其葫蘆神話傳布地區的廣泛性（「至少是亞洲性的」❸⓵），故有學者傾向於將此圖形理解為葫蘆圖形或葫蘆形符號（圖1-50）。

(3)多與重要活動相連

這些活動有狩獵和舞蹈。在原始生活中，這是二項十分重

❸⓪同注❶⓺。

❸⓵季羨林：《關於葫蘆神話》，見《民間文藝集刊》第五期。

圖1-50　葫蘆形物（摹本）

要的內容，前者是當時人們的主要生產方式，是獲取食物的重要途徑；後者則與原始宗教、戰爭、勞動等活動緊密相連。

鳥形人出現的狩獵場面，見於第一地點4區（上）、第一地點5區（下）、第六地點4區（下）、第六地點5區（右上）。需要說明的是，崖畫中的狩獵場面在許多情況下並非記實性的繪畫，而往往是模擬巫術的產物，原始人相信，在崖壁上畫出狩獵成功的畫面，就可以使將要進行的狩獵取得成功，因此他們常常運用這種巫術來「咒禁」野獸、祈求獲得狩獵的成功。那麼出現在這種場合中的鳥形人圖形，其豐富內涵就耐人尋味了。

鳥形人出現的舞蹈場面，見於第一地點4區、第一地點5區（上）、第一地點5區（下）、第六地點1區。

滄源崖畫中，表現舞蹈場面的畫面較多，最為精彩和大型的舞蹈場面並非是鳥形人出現的畫面，比如第一地點2區、第二地點1區、第六地點6區、第七地點1區、第八地點、第九地點1區等。有鳥形人出現的舞蹈畫面，一般有比較相似的基本樣式，這就是大多表現為在鳥形人率領之下的集體舞蹈場面，而鳥形人的圖形，或者較其他舞蹈者更為高大，如第一地點4區（上）、第六地點1區；或者居於其他舞蹈者之上，如第一地點5區（上）、第六地點1區，這就提示我們考慮這類舞蹈的性質及鳥形人的身份，可能與原始宗教的某些儀式有關。

除上述狩獵和舞蹈場面外，在第一地點5區（下）的崖畫中部，有這樣一幅畫面：

二牛相向而立，腹下各有一人，右者未塗色，持弩對牛欲射。其下有一代表地面之線條，上有五人，兩人共持一圓點形物，一人倒繪，頭向下與線條相連，兩人一大一小，小人在大人之腋下。其右有一略呈倒梯形之符號，中有一點。線條之下倒繪兩象，長鼻前伸，足連於橫線。象下圖形多模糊，可辨者七人，有六人持弩（圖1-51）。

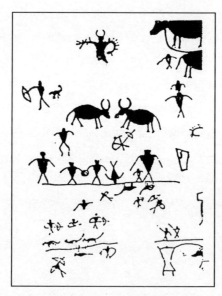

圖1-51
獵頭祭祀舞蹈圖
（摹本）

對這幅畫面，有學者將之理解為《獵頭祭祀舞蹈圖》：

佤族過去供人頭的竹籠，是用一根高約2、3米的粗竹，頂端破開，做成漏斗狀，內裝人頭。這與崖畫籠狀物像及它和人的比例，似有相似。將滄源縣勐乃崖畫（第一地點5區）中二人持圓物而舞（行）的圖形，與佤族砍人頭後，抬著人頭圍繞木鼓房跳舞的情景相對比，也是

很有意思的。二人持圓物圖像旁邊，還有一倒繪的人，頭部緊挨在代表道路的橫線上，之所以在此繪一死人，或許正是被獵頭而死的人的標誌。同一線條下，還繪有兩個倒行的動物（腳在代表路的線上，不代表死亡，而是一種原始的畫法）。旁邊有數名獵人持弓弩待發，下面也有一條線，上面行走很多動物，旁邊埋伏眾多獵手。這似乎說明，這野獸出沒的荒僻之道，正是獵頭的最好地方。同圖上方持弓射牛的圖像，也與基諾、獨龍等族以毒竹箭射牛祭祀的習俗相似。獵頭祭禮中，常伴以剽牛活動。據佤族社會歷史調查材料，過去，每當穀子長得不好，佤族就要獵頭祭穀。獵頭者常常埋伏於荒僻的山路，遇外鄉人路過，便跳出殺掉，將人頭割下背回寨子交給巫師，巫師「做鬼」（祭祀）後將頭裝在竹筐裡，放在鬼門外的蔑架上。當晚全寨婦女和青年換上盛裝，在供人頭的地方通宵跳舞，連跳三天。遷供人頭時，巫師「做鬼」後把人頭取下交給兩位未婚女子抬著，送至木鼓房，將人頭放在祭臺上，人們向人頭獻上各種祭品，祈禱說：「願你使我們有吃有穿，讓我們的穀子長得好，萬事順利。」其間跳舞不斷。以後還有數次專門的祭祀，款待人頭。❸❷

　　我們根據這個論述來理解畫面，這畫面便有了意義、充滿生機。只是其中「將人頭割下背回寨子交給巫師，巫師『做鬼』」數語中「巫師」一角，似無著落。但是如果我們將視線越過上述畫面，稍稍移上一些的話，便會發現有一鳥形人圖形赫然在目，它高高地凌駕於上，氣勢非凡，儼然似整個畫面的主宰。這樣，這個畫面和以上的論述，便都有了完整的結局。

❸❷ 同注 ⓮。

綜上所述，我們基本可以確定，滄源崖畫中的鳥形人圖形，是一種宗教色彩十分濃郁的圖形，屬於崖畫中與宗教活動有關的那部分內容。鳥形人的奇特造型，來源於佤族人尊鳥、崇鳥的觀念，關於它的確切身份，我們擬從以下二方面作出推論：

一方面，鳥是溝通天地、聯結神人的特使，是神靈護佑人類的助手，牠既有懲惡揚善的神力，又有授予權力的神威，被視為吉祥美好的象徵。正是基於這種尊鳥、崇鳥的基本信仰，崖畫時代的人們便願意模仿鳥類的形象，因為在他們看來，「某些人每次披上動物（如虎、狼、熊等）的皮時就要變成這個動物」。這樣就能「使這些人在一定條件下擁有同時為老虎和人所『共享』的那種神秘能力，這樣一來，他們就比那些只是人的人或者只是老虎的老虎更可怕。」❸❸只要把這裡的「老虎」一詞改成「鳥類」，我們便不難理解，崖畫中的鳥形人便是當時人們模仿他們觀念中的神鳥裝扮而成的。

另一方面，佤族心目中的鳥一直未能進入神靈的行列，也不是人們頂禮膜拜的圖騰。由此來看，崖畫中模仿鳥類的鳥形人，也不太可能具有神靈的身份。

將上述二個方面相聯繫，類似這樣具有通天地神人之力量而又非神靈，受到族人的尊崇而又非圖騰的角色，如果讓我們在原始時代的人群中進行選擇的話，那就只能是非巫師莫屬了。佤族「巫師同窩郎（頭人）是民間神話歷史傳說的保存者和傳播者，鬼神傳說尤為擅長，常常通過對鬼神的講述，把自己同鬼神聯繫在一起，使群眾相信自己是可能通鬼神的人物。」❸❹

這類認同於鳥類形象的巫師，他們具備有哪些法術和神通呢？他們在崖畫時代的人群當中，又承擔了怎麼樣的職責呢？

❸❸同注❷。

❸❹張紫晨：《中國巫術》，上海三聯書店1990年7月出版。

在一部落之中能做酋長的人，大抵是因他具有孔武勇健的身體，是無畏的獵人，勇敢的戰士；至於具有最靈敏最狡猾的頭腦，自稱能通神秘之奧者，則成為神巫，即運用魔術的人。原始的民族相信這種人有能力以對付冥冥中的可怖的東西。有時這種人也自信確能這樣。這種人的名稱有很多種。依地而異，或稱巫(Wizdrd)、覡(Witch)，或稱禁厭師(Sorcrer)、或稱醫巫(Medicine man)，或稱薩滿(Shaman)，或稱僧侶(Priest)，或稱術士(Magician)。名稱雖不一，實際的性質則全同，所以這裡把他們概稱為巫覡。巫覡們常自稱能呼風喚雨，能使人生病並為人療病，能預知吉凶，能變化自身為動植物等，能夠與神靈接觸或邀神靈附體，能夠用符咒法物等作各種人力所不及的事。其中最使人怕的是能魘魅別人，使人生病和致死。在野蠻人的生活中沒有一事不在巫覡的支配中，因為他們的工作，正當他們的希望和恐懼之點。❸❺

巫師法術無邊，神通廣大，但是，「儘管他相信自己神通廣大，但絕不蠻橫而沒有節制。他只有嚴格遵從其巫術的規則或他所相信的那些『自然規律』，才得以顯其神通。哪怕是極小的疏忽或違反了這些規則或規律，都將招致失敗，甚至可能將他這笨拙的法師本人也置於最大的危險之中。如果他聲稱有某種駕馭自然的權力，那也只是嚴格地限制在一定範圍之內，完全符合古代習慣的基本威力。」❸❻

由此看來，巫師施術也有他的職責範圍，滄源崖畫中這類鳥形裝扮的巫師，其法術和神通，大致也應與鳥的特徵相符相

❸❺ 林惠祥：《文化人類學》，北京商務印書館1934年出版。

❸❻〔英〕弗雷澤：《金枝》，中國民間文藝出版社1987年出版。

通。據此推論，在鳥形巫師的工作中，當有許多與鳥類尖喙、犀目、利爪，尤其是飛翔的雙翅相關的因素，現在我們分別從「施術」和「通神」二方面來看。

巫師通過施行巫術顯其神通，駕馭民眾。崇鳥的人們和鳥形巫師深信「健飛的鳥能看見和聽見一切，牠們擁有神秘的力量，這力量固著在牠們的翅和尾的羽毛上」，因此巫師們便插戴、披掛起這些羽毛，這「使他能夠看到和聽到地上地下發生的一切……能夠醫治病人，起死回生，從天上禱下太陽」❸，保佑狩獵取得成功，戰爭獲得勝利。滄源崖畫中，這樣的場面並不鮮見，在崖畫中，有不少捕捉野獸的場景，畫面上總少不了有鳥形人出現，他們正在為狩獵而施行巫術。第一地點5區（上）中，由鳥形人率領持盾人像群起而舞的場面，描繪的正是巫師作法祈求戰爭獲得勝利的一種巫術活動。

此外如第一地點5區（下）中部的《獵頭祭祀舞蹈圖》，第三地點、第六地點3區、第六地點4區（下）、第六地點5區等處，均可看作是此類巫師施術的場面。

「通神」是鳥形巫師的另一重要工作，這是與鳥類飛翔的能力相連而產生的。巫師在人間接受人們感恩的祭拜和生存的祈求，然後施展巫術，借助鳥翅形翩翩舞衣而具備的飛天神力，將人類的祭拜、祈求和希冀傳達給天界的神靈。第一地點5區（下）右部的畫面，被汪教授認作是「比較完整的表現雜技的畫面」，他進一步指出，這些「雜技的畫面，也不應作一般表演來理解，它也是一種娛神的活動，是儀式的一部分」。這個畫面中被視為「頂竿者」的二個「鳥形人」，顯然是這組人形中的主角（圖1-52），受上述「雜技娛神」說的啟示，我們傾向於將此畫面理解為巫師作法以通天地鬼神的一種巫術儀

❸ C. Lumholtz, *Unknown Mexico*, ii. 轉引自列維—布留爾：《原始思維》。

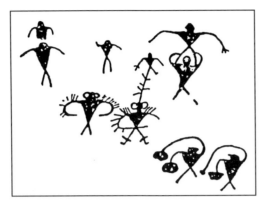

圖1-52　巫師作法圖（摹本）

式，其中的「竿」、「流星」等崖畫人形所持之物，有可能正是巫師所用的各種法物，而似「疊立」、「頂竿」、「舞流星」之類的舉動，則有可能是儀式進行時的某種程序，抑或巫師作法的動作。巫師就是通過如此這般的種種程序，完成巫術儀式，從而達到通天地鬼神的目的。

此外如第六地點1區的畫面，表現為鳥形巫師與眾多人形集體舞蹈的場面，畫面中並無戰爭氣氛，也未見表現狩獵的圖形，故我們將之視為禱祝神靈的一種宗教儀式。

這類內容中較為明顯的畫面出現在第六地點4區（中），這個畫面由身形巨大的鳥形巫師和牛角組成。如前所述，牛角是盛大宗教祭祀活動中必不可缺的角色，人們以剽牛、跳剽牛舞、供奉牛頭的儀式來祭祀神靈。因此這個由牛角和化裝成鳥形的巫師組成的畫面，其祭拜神靈的含義，應該是比較明確的。

除滄源崖畫外，類似的鳥形人圖形在雲南耿馬芒光崖畫中也有出現：在一條向上飛騰的巨蛇之下，有一個十分完整的鳥形人圖形（圖1-53）。此崖畫所在的岩洞，被當地佤族稱為「大岩房」，每當瘟疫流行時，人們就把牛群寄放到這裡來飼養，請求畫上的神像顯靈保佑牛群平安。待瘟疫過後，再

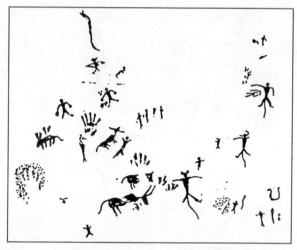

圖1-53　芒光崖畫中的鳥形人圖形（摹本）

把牲畜趕回村寨。由此推論，我們認為有理由將此鳥形人理解為正在作法的巫師形象，他正借助於巫術的施行和飛蛇的力量，把人間的祈求傳達給上天的神靈。

2.其他民族的崇鳥觀

與佤族相似的崇鳥觀念以及與之相連的宗教意識，在南方其他民族中也多有所見，試舉例如下。

海南島黎族婦女素有紋身的習俗，據考證，黎族最晚在晉代便有「披髮雕身」之俗。推求黎族婦女紋身的原因，有一種說法是為了紀念「約加西拉」鳥。相傳，黎族先祖出生不久，她母親就去世了，是一種名叫「約加西拉」的鳥，用嘴叼來果漿、穀類，養育這女嬰成人，並繁衍了黎族。為紀念約加西拉鳥，婦女們便在臉上紋刺牠的圖形。這一傳說，從黎族婦女面部的烏鴉嘴圖形和身上的鳥翅花紋中，可以得到佐證。從傳說和紋面的圖形來看，鳥在黎族觀念中具有祖先崇拜和圖騰崇拜的意義。

毛難族有一種民間習俗稱為「放鳥飛」，一年一度，是冬季毛難族家家戶戶、老老幼幼進行草編藝術的時節。這個習俗來自於一個傳說，說的是古時有一隻鳥，將種子撒向毛難山

鄉，從此五穀豐登，年年有餘。「放鳥飛」便是將昌蒲葉編織成各種鳥的形狀，在裡面灌上糯米，掛在樹上，以求來年豐收，穀子滿倉。「放鳥飛」的習俗具有全民性，而其中與鳥有關的心理則表現為感恩和祈使並存。不難看出，在毛難族的這個傳說和習俗裡，頗具原始宗教模擬巫術的遺風，反映了毛難人祈求神鳥賜予豐產的願望。

鳥在苗族人的心目中，至今享有崇高的地位，在日常生活的許多方面，都可以發現他們對於鳥的崇拜。這是因為鳥被視為苗族的遠祖之一，在苗族祭祖大典時唱的《苗族古歌》中，追溯了萬物的起源：在遙遠的歲月裡，天地之間混混沌沌，只有一棵楓樹，它靈氣充盈，頗具神性。後來從楓樹的心中生出苗族的母祖大神妹榜妹留（即蝴蝶媽媽），楓樹梢化作了鶺宇鳥（有的譯為雞宇鳥、繼尾鳥）。蝴蝶媽媽與水上的泡沫游方（戀愛），生下了十二只彩蛋。蝴蝶媽媽沒有能力抱孵，就請鶺宇鳥幫忙。整整十二年，彩蛋孵出龍、雷公、虎、蛇、水牛、蜈蚣、青蛙、象、太陽、月亮、狗等兄弟，最後一個蛋中，才是人祖姜央。就在姜央尚待破殼而出時，鶺宇鳥因為抱孵牠們十二年，餓極了，想站起來不再抱孵了。姜央就叫了起來：「媽媽再抱我一會兒，我就出來了，不然我就要發成寡蛋了。」鶺宇鳥是人祖姜央的媽媽，也就是苗族的一位遠祖，受到敬仰和崇拜。在苗族的服飾、蠟染、織錦、刺繡和剪紙中，都有大量表現這個人類起源主題（圖1-54）和鳥類形象的紋樣和圖案（圖1-55）。如在苗族婦女的銀首飾中，有的就將首飾製成鳥形，佩在頭上。有的則將

圖1-54　苗族楓葉、蝴蝶圖案

圖1-55　苗族鳥紋樣

圖1-56
鳥與人圖案

整個人打扮成鳥形，頭上有冠，下有花帶作尾。在苗繡中，有多種鳥的形象：如貴州省台江縣施洞苗繡的圖案，有的是鳥背上騎著人，鳥像背娃娃一樣，與人的關係親暱；有的是人在鳥身邊舞蹈；有的是人似剛從蛋中破殼而出；也有的是從鳥肚子底下爬出一個帶尾的人來（圖1-56）。台江縣台拱苗族還有風俗刺繡，在一件近百年的老花衣的袖花圖案中，可以辨認出圖案的中心是一朵花，兩旁是兩隻鳥，上下各有兩排人。苗族老人說這是描寫苗族娶媳婦的場景，下面一排人去迎娶，上面一排人表示已經娶回來了。圖案中的兩隻鳥就是鶄宇鳥，有多子多福的含義。再如丹寨縣雅灰鄉有一種「百鳥衣」，通體飾以鳥紋（圖1-57），帶裙下襬飾以白雞毛。由此可見，苗族對祖鳥的崇拜，深深地滲入在日常生活之中，是全民族共同擁有的民族意識和觀念。

圖1-57
丹寨苗族鳥紋樣

中國南方民族中，具有鮮明鳥圖騰崇拜觀念的，是古代百越民族。古代越人支系眾多，分布廣泛，現代南方民族中的壯、侗、水、布依、黎、高山等族都是百越民族的後裔，畬、瑤二族也與百越有著密切的淵源關係；南方的江、浙、贛、閩、桂、粵、臺、瓊等地都是古代越人曾經活動的地域。因此其圖騰崇拜也有多種，而蛇、鳥圖騰則是流傳較廣、可以確信的二種。

古越人的鳥圖騰崇拜有較明顯的例證。越人有「鳥田」之說，從會稽到交趾，都有鳥為人耕田的傳說。江蘇六合一座春秋戰國墓葬中出土的一件殘銅匜上，就有一幅《鳥田圖》的刻畫圖案。越人還有「鳥相」、「鳥語」之說和「鳥書」的考古資料出土。《史記·越世家》即稱越王句踐「長頸鳥喙」，《周禮》載「雕題交趾，有不粒食。春秋不見於經傳，不通華夏，在海島，人民鳥語」。「鳥書」即「鳥篆」，就是在中原使用的篆字之旁附綴鳥形紋飾。

在考古資料中，還發現有與鳥有關的工藝品：

　　浙江餘姚河姆渡遺址出土的牙雕工藝品中，有六件與鳥有關的完整作品，一件為雙鳥蝶形器，五件為立體鳥形匕。雙鳥蝶形器的圖案中心是五個大小相套的同心圓，外圓的上半部邊上刻著烈焰，兩側各刻一鳥，喙部銳利突出，圓眼、伸脖。雙鳥紋骨匕用獸肋骨製成，匕身已殘，現存柄部的正反面精刻兩組相同的圖案，每組均以一圓居中，左右分別刻一對稱的鳥首，大嘴勾喙，脖頸外伸，上有翼，下有利爪。這組雕刻用料講究，製作精細，與同時的其他一些寫實動物形象不同，極有可能是鳥圖騰崇拜的某種標誌（圖1-58）。

圖1-58　雙鳥蝶形器

　　玉器是百越民族工藝美術中的一個重要門類。在百越玉器中，鳥多次成為表現的主要題材。如良渚文化玉器中，鳥紋大多出現在重要的禮器琮、鉞之上，與作為氏族神徽的神人獸面紋共同構成畫面。如在餘杭反山出土的「琮王」器上象徵神人獸面紋兩旁，即對稱地陰刻一對鳥紋，鳥的頭、翼、身均作誇張變形處理，突出頭部，滿刻捲雲等組合紋樣，可稱為「神鳥」（圖1-59）。這種神人獸面神鳥紋的基本格局，在同墓出土的大型禮器「鉞王」之上，也有出現，是良渚文化玉器中具有典型意義的基本特徵。

　　除玉器紋樣外，鳥還在圓雕形式的玉石雕刻中被獨立地加以表現，並且是表現較多的一種形象。就發掘出土的玉鳥

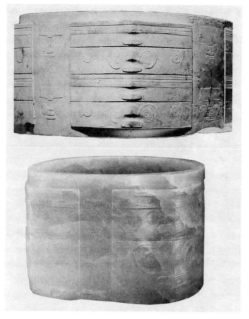

圖1-59　玉琮
上的神鳥紋樣

圖1-60　玉鳥雕刻

雕刻來看，就有「福泉山鳥」、「瑤山鳥」、「反山鳥」等
（圖1-60）。

　　百越民族工藝品中鳥形象的反覆出現和多次表現，可以肯
定地說，與古越人的鳥圖騰崇拜關係密切，較為明確地反映了
崇鳥的原始宗教觀念。

　　崇鳥、敬鳥的觀念在中國南方其他民族的神話、傳說、

文獻記載、美術創作以及傳承至今的民情習俗中，尚有豐富多樣的記述和表現。以上所述，僅為蠡測管窺。但即使如此，也已經可以使我們確認：崇鳥、敬鳥是南方文化中具有廣泛意義的普同性特徵。雖然由於民族不同，其中的細節各有差異，但其奪目的燦爛光輝，則是南方民族的共同驕傲。

第三節
人間生存行為的描摹

　　岩畫在敬奉神靈的同時，也將其中的部分畫面留給了人間，以記錄人類自身的種種生存行為，因而兼具「文獻記述」的性質。滄源崖畫作為大型的綜合性崖畫，場面巨大、內容豐富，其中保存了不少對於人間生活場景的描繪，向我們展示了先民們的生存狀態和行為。現綜合《雲南滄源崖畫的發現與研究》等書的記述，分類簡記如下。

一、反映定居生活的畫面

　　反映定居生活內容的崖畫畫面，最為完整清晰的是第二地點1區的《村落圖》，題材典型，意義明顯。畫面中心為一個橢圓形的村落，繪有十六座干欄式建築，四個人物，其中二個手持長棒，似在舂米。村落之外，左有兩組人物，上組九人，或手持弩箭，或肩荷兵器，均向村外方向行進，似為出征或狩獵；下組九人，正向村落追趕動物，或手牽動物，或手持棍棒趕豬。在兩組人物之間，還有五個人作舞蹈狀，似在慶祝狩獵

成功，或祈禱出征勝利。在村落之右約60厘米處，繪有四組人物，或徒手行走，或驅趕動物。村落之上，有一房屋，旁有二人。再上有道路一條，上有四人，均揚臂之狀，也許是在進行採集之類的勞動。再上繪一人，追趕三隻動物。村落之下，有一頭冠羽毛的巨人，下有兩人物，似在舞蹈，給人們祭祀活動的印象（圖1-61）。

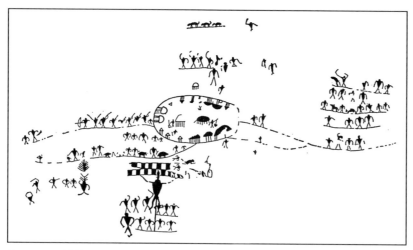

圖1-61　村落圖（摹本）

　　從這一畫面可以看出，當時村落由若干座排列有序的干欄式房屋組成，具有明顯的界限。中心兩座較大房屋，表明在一般住宅之外，還有集會房屋或首領房屋的存在。村落周圍道路縱橫，村外還有一座田屋或倉房之類，人們還會馴養牛、豬等家畜。像這樣有一定布局的村落，是人們農業生產已有一定發展的產物。

二、反映狩獵活動的畫面

　　表現狩獵活動的畫面較多，是滇西民族擅長打獵的反映。

《蠻書》卷四：「撲子蠻……深林間射飛鼠，發無不中。」《明史·土司傳》：「順寧府，本蒲蠻地，……其地田少箐多，射獵為業。」景泰《雲南圖經》卷六《永昌府》：「蒲蠻，……兵不離身，以採獵為務。」雍正《順寧府志》卷九：「蒲蠻，……刀耕火種，好漁獵。」

按狩獵方法來分，崖畫中有關狩獵畫面有下列幾類：

(1)弩射

如第一地點3區上端之《獵豹圖》：在一條象徵山坡的曲線上有五隻圓頭長尾的豹，或抬頭巡視，或低頭覓食，或向前行進。左起第一隻豹下有一人，側身向上，正手持弩箭向山上豹子欲射。第二、三豹之上，有一人正雙手持有倒刺的弩箭，居高臨下地射這兩豹。第五豹之旁各繪有一人，均作張弩之狀（圖1-62）。其他如第一地點5區中部倒繪之象、倒繪之豹及其下的射弩人群，第六地點5區右上角三人側身持弩射獸等，均屬此類。

(2)用長兵器刺殺

第七地點3區《殺獸圖》表現的就是二人合作，一人用手按著獸的頭部，一人用尖長矛刺殺的狩獵情景（圖1-63）。

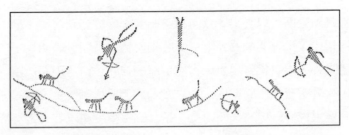

圖1-62　獵豹圖（摹本）

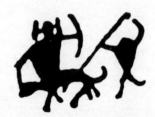

圖1-63　殺獸圖（摹本）

(3)追趕圍捕

　　第九地點1區《圍獵圖》表現的是眾人手持棍棒，將一隻麂子團團圍住，迫使其低頭就範（圖1-64）。這種方法至今仍在佤族及其他一些民族中沿用。

(4)根據動物的習性採取的一些特殊、巧妙的方法

　　如第九地點1區的《持叉獵蟒圖》、第四地點1區的《木柵捉猴圖》（圖1-65）。

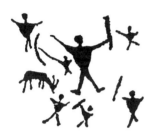

圖1-64　圍獵圖（摹本）

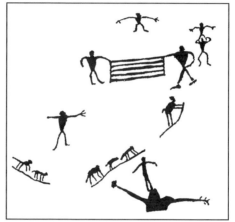

圖1-65　木柵捉猴圖（摹本）

三、反映放牧活動的畫面

　　畜牧在佤族及其他南方民族的生活中占有重要的地位。《滇海虞衡志》卷七載：「南中民俗，以牲畜為富。……馬牛羊不計其數，以群為名，或百為群，或數百及千為群，論所有，輒曰：『某有馬幾何群，牛與羊幾何群』……凡夷俗無處不然。……疾病不用醫藥，輒禱神，貴者敲牛至於數十百。」從崖畫上看，當時的牲畜主要有牛、豬、狗、馬等。豬和狗的形象分別見諸第二地點1區、第一地點5區等，而馬的形象則可見於第四地點4區，但為數極少。牛是崖畫中畫得最多的動

物形象，在數量上僅次於人物。牠不僅是主要家畜，而且是日常主要食物。尤其重要的是，牛還是舉行宗教儀式時不可缺少的祭祀用品。畫面中明顯反映牧牛活動的是第六地點3區拉牛者及其後的牛群，其他如第六地點2區、4區、6區，第一地點1區、5區等畫面，都應是牧牛的寫照（圖1-66）。

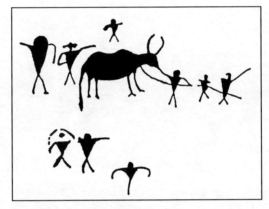

圖1-66　牧牛圖（摹本）

四、反映戰爭場景的畫面

滇西地區古代一些民族自古以勇敢善戰著稱。如南詔打仗多以望苴子的部落來打先鋒，《蠻書》卷四：「望苴子……在瀾滄以西，……其人勇捷善於馬上用槍，……南詔及諸城鎮大軍將出兵，則望苴子為前驅。」同書又云：「撲子蠻……勇悍趫捷。」《雲南志略・諸夷風俗》：「金齒百夷，……有仇隙，互相戕賊。」《馬哥波羅行記》記金齒州風俗亦云：「其俗：男子盡武士，除戰爭游獵養鳥外，不作他事。」景泰《雲南圖經》卷六順寧府：「境內多蒲蠻，……勇悍，好鬥輕生，兵不離身。」凡此均可見古代滇西地區戰爭的頻繁。

在滄源崖畫中，比較明顯的戰爭畫面，見於第六地點6區

（下）部分。人群之中有持弩而射者，又有倒地而死者，而無任何動物夾雜期間，除了戰爭以外，不太可能找到其他更適當的解釋。在持弩人之後有一表示路標的符號，似可說明戰爭已超過邊界（圖1-67）。

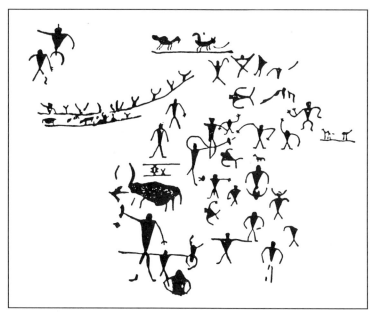

圖1-67　戰爭圖（摹本）

五、反映舞蹈活動的畫面

　　最明顯的舞蹈場面見於第七地點1區的《圓圈舞》，畫面採俯視角度，五人圍成一圈，均作一臂高揚一臂彎曲擺動之態，舞蹈的情景表現得歡快生動（圖1-68）。「圓圈舞」是佤族

圖1-68　圓圈舞（摹本）

的傳統舞蹈。清代倪蛻《滇小記》記載：「男女連手周旋跳舞
為樂。」至今圓圈舞仍是佤族喜愛的舞蹈形式之一，每逢佳
節，佤族男女老少總愛跳起圓圈舞。此外，在第一地點2區、
第二地點1區下端、第九地點1區等還有一排排人形，或手臂
相連，或動作一致，應都是娛樂性舞蹈的記錄。

　　崖畫中更多的是與祭祀、模擬征戰或狩獵等有關的舞蹈場
面，其性質當屬宗教儀式的組成部分。這類內容已詳前述，此
處不贅。

　　在上面的篇幅裡，我們用粗淺的筆墨記下了自己對中國南
方地區部分原始崖畫的印象和釋讀，並期望它能接近岩畫的本
意。但是，

　　「原始人的思維本質上是神秘的。這個基本特徵決定了
　　原始人的思維、感覺和行為的整個方式，這一點使得探
　　索他們的思維的趨向變得極端困難。原始思維從那些在
　　他們那裡和在我們這裡都相似的感性印象出發，來了一
　　個急轉彎，沿著我們所不知道的道路飛馳而去，使我們
　　很快就望不見它的蹤影。假如我們試圖去猜測，為什麼
　　原始人這樣或那樣行事或者不這樣不那樣行事，他們在
　　所有場合中抱的是什麼偏見，什麼動機刺激他們去遵守
　　這個或那個風俗，那麼，我們很可能會出錯。我們可以
　　找到一種多多少少講得通的『解釋』，但這種解釋十九
　　是錯誤的。」**38**

　　列維－布留爾這段精闢的論述，讓我們知道了原始崖畫的
釋讀，是一件多麼艱難的工作，具有極大的不確定性。但願我
們上面所做的一切，能有一個相對較為接近崖畫本意的結果。

38 同注**2**。

參考書目

1. 〔法〕列維—布留爾：《原始思維》，丁由譯，北京商務印書館1981年1月出版。
2. 覃聖敏等：《廣西左江流域崖壁畫考察與研究》，廣西民族出版社1987年1月出版。
3. 《中國少數民族藝術辭典》，民族出版社1991年9月出版。
4. 覃國生等：《壯族》，民族出版社1984年6月出版。
5. 《壯族簡史》，廣西人民出版社1980年3月出版。
6. 李子賢：《雲南少數民族神話選》，雲南人民出版社1990年7月出版。
7. 陳瑞林：《民俗與民間美術》，湖南美術出版社1990年10月出版。
8. 王伯敏：《中國少數民族美術史》，福建美術出版社1995年3月出版。
9. 汪寧生：《雲南滄源崖畫的發現與研究》，文物出版社1985年3月出版。

二

艱難的文明進程

無論最初的生存是怎樣的艱難，人類最終還是走出了洪荒的遠古。這期間，抑或是人類戰勝了自然而得以生存，還是自然馴化了人類使得適者生存，這是一個至今沒有、也許永遠不會有結論的問題。人類與自然之間的對峙、抗衡、依附與親近，從古至今以至未來，都曾是並將一直成為延續著的過程。而人類的文明，就在這過程之中發生、積累，慢慢地興盛。人類在創造文明的同時，也用各種不同的方式記錄著文明成長的歷史進程。美術，就是這眾多方式中，可能不是最佳但卻是魅力獨具的一種。中國南方一些民族的美術史，如白族、土家族等民族的美術史，都具有這樣的作用，從中我們可以看到美術史在探討人類文化方面所具有的重要功能。

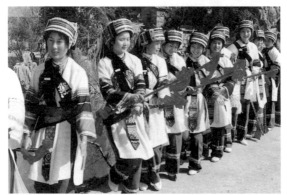

圖2-1
四川涼山彝族（上圖）、雲南路南彝族（下圖）

在這一章裡，我們選擇了居住於中國西南邊疆雲南、貴州、四川等地的一個古老民族——彝族（圖2-1），作為我們研究的個例。彝族是一個歷史悠久、人口眾多、分布廣泛、文化發達的民族，在其文明的歷史進程中，既有失敗的痛苦，也有

成長的歡欣。尤其特別的是，彝族先民曾經建立過西南邊疆一個強大的地方政權——南詔王國，其輝煌的業績不僅統一了戰亂紛繁的雲南，而且影響所及，達於整個西南地區，並歷時二百餘年。彝族美術不僅是彝族文明的產物，而且還忠實地記錄了彝族文明起伏不定的發展軌跡，成為彝族文明歷程追隨始終的形象化寫照。在我們對彝族美術史的整理、研究和編寫過程中，常常會發現它與彝族歷史和文明的進程竟是如此驚人的同步，這個現象啟示了我們探討美術在審美領域之外所具社會、文化功能的思路。

本章所論的彝族美術史，均指其由遠古至清代的古代美術史，而所論文明歷程的歷史上下限，也與此同。這裡需要特別說明的是，由於歷史上美術資料的不充分和美術這個研究角度本身所有的局限性，此章對於彝族文明歷程的記述，在很多方面反映的僅僅只是一些側面，而其中幾個階段的劃分，也只能算是一個粗線條的勾勒。

第一節
文明曙光初露

據民族學的研究成果，遠在距今六千至七千年以前，西北地區古羌人部落中的「越嶲羌」、「旄牛羌」、「青羌」數部，便沿著橫斷山脈、岷江、雅礱江、安寧河等河流，自北向南，遷徙至金沙江南北兩岸及洱海、滇池周圍地區。在他們由北向南的遷徙過程中，先後接觸到了西北、北方地區的原始文化類型，吸收、融合並將之傳入西南地區。在作為文化傳遞者的同時，這些古羌人與金沙江南北兩岸眾多的土著

著部落、部族和同時或先後抵達於此主要從事農耕的古越人部落，以村落或種姓為單位，交錯雜居。正是在這種氐羌文化、西北、北方文化和當地土著文化的融合中，形成了包括彝族在內的眾多族屬。「大概今四川安寧河流域、雲南洱海周圍及其以東廣大地區、滇池、滇東北地區都是彝族先民最早分佈的區域。流經這片地區的奔騰澎湃的金沙江南北兩岸都是彝族先民生息、繁衍的場所。」在四川涼山彝族中，至今還廣泛流傳著人類祖先是從金沙江中變出來的傳說，可以證明這個推斷的歷史真實性❶。

上述彝族地區分佈有廣泛的原始文化遺址，這些遺址中的部分已被發掘，出土了大量石器、陶器、裝飾品和建築遺跡。其中如劍川海門口和滇池王家墩，已有少量銅器出現，顯示了洱海、滇池地區由石器時代向銅器時代進步的痕跡。

上述各種文化遺址的主人，是當時廣泛活動於此的眾多部屬和部族，包括今天的彝、納西、哈尼、拉祜、傈僳、白、基諾等各個民族的先民在內。由於年代久遠，文獻記載缺乏等原因，要確指這些文化遺址與現代彝族的所屬關係、記述彝族原始文化的全貌，殊為不易。我們借助民族學和考古學的研究成果，在這些蘊含眾多民族成分和多種文化因素的遺存物中，發現馬龍遺址中於火塘之中又支石塊的炊食方法，元謀大墩子遺址中圓角方形的火塘、平頂泥牆的地面木構住房、昭通馬廠遺址中的葫蘆型陶器，凡此種種，都與現代彝族的生活、文化習俗十分相似。

馬龍遺址分佈在天然溪流邊，由房屋、火塘和窖穴組成。火塘有平地置石、平地掘土坑內放數石、由淺而深的橢圓形小坑幾種類型。其中的平地掘土坑內放數石一型，頗類似於今日彝族的「鍋莊石」。

❶吳恆主編：《彝族簡史》，雲南人民出版社1987年9月出版。

　　元謀大墩子遺址的早期房址，在牆基四周挖溝槽，溝底掘柱洞，洞中插木柱，再於溝內填土。柱間編綴樹條，裡外兩面塗草拌泥成木胎泥牆。房頂似作稍有傾斜的平面結構，用木椽緊密鋪墊，多平行排列，少數交叉。外表塗草拌泥而成泥頂，似經烘烤，呈紅褐色，質地堅實，表面粗糙，草拌泥厚達15～20厘米，起防止雨水侵蝕與烈日曝曬作用。房門開於西壁偏南，寬約50厘米，似無門道，有一獨特的弧形「屏風」。晚期房址與早期房址的不同處，一是純屬地面建築，牆基四周在地面直接挖掘柱洞，數量密集，間距不等。二是草拌泥較早期為厚，達15～25厘米。這種平頂泥牆的地面木構房屋，構築特徵與今日遺址周圍農村中彝族的「土掌房」基本相同（圖2-2）。

圖2-2　元謀大墩子遺址房屋復原　　　　　　圖2-3　陶勺形器

　　元謀大墩子遺址早晚期共發現完整的火塘七個，早期火塘型制特殊，多作圓角方形，周邊有圓脊，類似於今日貴州彝區的火塘型制。

　　在滇東北昭通馬廠遺址出土的陶器中，有一件勺形器，因其形狀似剖開的葫蘆而又被稱為葫蘆形器（圖2-3）。在彝族的宗教信仰中，歷有葫蘆崇拜，故有研究者認為，這件勺形器是彝族先民葫蘆崇拜的產物，反映了彝族先民的文化習俗。

　　我們還不能把這些零星、間接的材料視為彝族原始藝術的全部，這些材料對於復原彝族原始文化的全貌則更有遙遠

的距離。但應已能夠表明彝族與這些原始文化遺存具有一定的關係。在這些最早的原始藝術創造中，從炊食方式、居住習俗等物質文明因素到葫蘆形器透露的，可能是表明信仰崇拜意義的精神文明因素諸方面，都已有頗具彝族文化特色的文化因子的萌芽。彝民族漫長而又曲折的文明歷程，很有可能就是從此揭開了它的序幕，原始藝術以最簡單的形式，向我們透露了彝族文明最初的一線曙光。

第二節
先民的足跡

公元前7世紀至公元8世紀中葉，是彝族歷史上非常重要和複雜的時期。「秦漢時期是西南民族形成發展的重要階段，今日西南各族的雛形已經出現，以古代民族的群體登上歷史舞臺。具有同源的藏緬語族諸族開始從古老的氐羌系統中分離出來。表現出性格各異的特點。」❷在民族形成的歷史過程中，彝族先民的居住地區不斷擴展，大約言之：東漢光武帝年間，貴州水西及川南敘永地區已有彝族先民分布；東漢桓、靈帝時，滇東北的部分彝族先民已遷入川南永寧地區；約在公元3、4世紀，滇東北地區彝族先民中的一部分，開始遷入四川涼山；滇南紅河地區彝族先民遷入的確切時間尚不可知，但至遲在唐代以前，已有散居，並不斷向滇東南等地區擴展，其中一部分已遷至今廣西隆林和睦邊。大概到公元7、8世紀，彝

❷馬學良：《彝族文化史》，上海人民出版社1989年12月出版。

族各個部落已基本上在今彝族的各個主要分佈地區定居下來。

在上述漫長的歷史時期和廣闊的地域範圍內，產生了許多豐富精美、頗有藝術價值的美術創造，諸如滇池、洱海地區不同類型的精美青銅藝術，「梁堆」墓葬中出土的陶製品，石刻和墓室壁畫，黔西北「羅甸王國」的城市建築，爨文化中的書法碑刻珍品。

由於當時部落、部族等各種民族集團紛繁眾多，民族遷徙頻繁無常，民族集團分化融合的劇烈變動以及中原漢族文化日益加深的滲透和影響，造成了社會和民族關係複雜多變、動盪不定、激烈演變的歷史事實。我們至今仍不能確指上述美術創造即彝族先民們的作為。這其實是一種十分真實並可以理解的歷史現象。在民族形成的初始時期，現代意義上的民族在當時正處於雛形階段，文化上渾然合一的共性乃是其基本的特徵。各個部落、部族間複雜密切的聯繫，正反映了中華各民族共同創造中華文明這樣一個歷史事實。上述美術創造的主人，正是今天彝、白、漢及彝語支其他民族的先民們，各民族先民都在其中作出了可貴的貢獻。

在下面的記述中，我們擬從「青銅藝術」、「哀牢人的工藝」、「諸葛亮為夷作畫」及「梁堆及霍氏墓室壁畫」等美術資料中，探索其中蘊含的彝族先民文化因素和他們對於美的追求和表現。從這一時期美術作品的分析來看，已經可以分辨出彝族先民們依稀可尋的文明足跡。

一、青銅藝術

從考古發掘的材料來看，大約在公元7世紀左右，彝族先民居住地區先後進入了青銅時代。與銅石並用時代的滇池地區王家墩遺址和滇西劍川海門口遺址文化相承續，漫漫的歷史和先民的智慧孕育創造了滇池、滇西兩種不同類型的青銅藝術，

到公元前1至2世紀的晉寧石寨山等地「滇王國」青銅文化而達最高水平。這二種類型的青銅器物，帶有濃厚的地方色彩和南方民族特徵，它們及同時同地出土的石器、陶器，在質地、製作、器形、種類和紋飾上，均與各自地域內新石器時代、銅石並用時代的同類出土物相似，海門口遺址並有與遺址內銅斧花紋相合的陶範出土。因此，雖然至今在上述地區尚無青銅文化遺址發現，所有材料均出土於墓葬，但其為本地發展的土著文化，已可確定無疑。同時，隨著西南地區交通的逐漸暢通與發展，與中原在文化、經濟上的交流日益密切，祖國整體文化，尤其是臨近蜀、楚文化的影響也愈見加深，晉寧石寨山出土的一些石器、樂器和反映的當時人們的一些禮俗，清楚地表明了這種影響的深刻程度。

彝族先民與銅器的關係，至今尚無考古實物可供作直接判斷。但在彝文典籍中，對彝族先民製造、使用銅器，卻有大量記載。涼山彝族史詩《勒俄特衣》「開天闢地」故事中，記敘其傳說中的造物主——恩體古茲開天闢地的第一道工序，即是「製定四把銅鐵叉，交給四傿人」，「把天撬上去，把地掀下來」。彝族英雄史詩《支格阿龍》，在記述神性英雄支格阿龍的業跡時，說他首先得到了「舅舅」——神鷹們賜予的銅弓銅箭，然後自己煉出了銅製工具，他用銅錘平地，建起了村寨；用銅鋤開墾，種上了莊稼和牧草；他讓人們戴上銅手鐲，以避免雷神的襲擊；他頭戴銅盔，右手持銅棒，左手拿銅網，把雷神趕進了銅網，以示對天神的懲罰。靠著神賜和自製的銅器，支格阿龍戰勝了災害、創造了幸福，成為彝族人民心中的英雄。《西南彝志》載：彝族先民遠在「六祖分支」時，部落首領篤幕吾主持祭祀的場所，即設在稱為「銅洞」的地方，可見煉銅在當時的神聖地位。《吳查‧買查》稱先祖阿甫篤幕死後，人們「架起煉銅爐，煉出了銅水，精心打製出，死人口含物」。

史詩、傳說的記述具有神話和想像的成分，但它們是人類

由野蠻時代帶入文明時代的主要遺產，從中往往藝術地、曲折地反映出古代社會的真實面貌。把這些彝族史詩、傳說中關於銅器的論述，與彝族先民居住地區青銅文化遺存的考古發現聯繫，雖然尚難確定兩者之間的直接關係，但彝族先民在遙遠的年代裡，即已開始了銅器的製造和使用，應該是可以肯定的歷史事實。

　　1955年至1960年，考古工作者對雲南晉寧石寨山古墓群先後進行了四次發掘，清理墓葬五十座，出土文物四千多件，其中絕大多數生產工具、兵器、生活用具為青銅器。此後又在滇池周圍發現了與晉寧石寨山文化內容相同的墓葬和器形類似的青銅器，據初步統計，在雲南昆明、呈貢、晉寧、澄江、江川、新平、陸良、曲靖、富民、安寧、祿豐、路南等十二個縣（市）的三十九個地點，共出土文物三千餘件，其中以江川李家山、呈貢龍街石碑村、安寧太極山、呈貢天子廟等地出土的尤為重要。

　　滇池地區的這些青銅器，從種類、器形、紋飾及所反映的社會內容分析，已可構成一個青銅類型。它的前身和雛形，即為王家墩銅石並用時代遺址出土的無胡穿銅戈、有段實心銅錛。關於它們的主人，據《史記‧西南夷列傳》記載，戰國至西漢時期，滇池地區曾出現過一個「滇人」建立的王國。在晉寧石寨山第6號墓中，出土有一枚蛇紐金印，篆書「滇王之印」，與《史記》漢武帝元封二年「賜滇王王印」的記載相符。由此可推知，以晉寧石寨山古墓群為代表的滇池區域的青銅文化，當是滇族的文化遺存，為其王室、臣屬或同姓相扶的宗族的墓葬和隨葬品。因此，一般將這個類型的青銅文化，命名為「滇文化」。就現有材料而言，其時代大約從春秋晚期一直延續到東漢初期，分佈範圍大致為：東北到曲靖，南不過元江，西界至祿豐，與滇西青銅文化相銜接。

　　在以滇族為首創造的「滇文化」中，也包含了當時許多其他部落、部族的智慧和貢獻。從出土的燦爛精緻的青銅器中，

發現有與現代彝族十分相似的人物、器物造型和刻劃紋飾，可以證明彝族先民與「滇文化」之間具有聯繫。

1.石寨山青銅器中所見彝族先民形象

晉寧石寨山出土的青銅器中，有數百個人物圖像，包括銅俑、銅鑄像和各種銅器上鐫刻的人物圖像。通過這些人物圖像的髮型、衣飾，可以區別當時的不同民族，辨別其與現代民族的比合關係。著名民族學家、考古學家馮漢驥先生運用這種方法進行研究，他以納貢場面貯貝器上的人物圖像為主，將男性分為A、B、C、D、E、F、G七組。指出其中B、C、G三組與現代彝族可能有關。

B組共三人，第一人髻挽於頂、纏帕、右前方伸出一段帕端為飾。左耳有環。衣長下及股半，窄袖及腕，短褲及膝下。肩著披巾，前繫於右肩，中束於腰際，其後曳於地。左佩劍以帶負於右肩，劍長中等，稍寬，似為銅柄鐵劍、跣足。此人應為邑君之類。後隨兩人，髻均挽於頂、纏帕、衣長及膝，似不著褲，或褲甚短，腰束帶，胸前有圓形帶扣，兩人右肩共抬一物（槓與物已失落），各以右手作扶槓狀（圖2-4）。此兩人應為隨從或奴隸之類。他們可能是構成滇族中的一種，而同時又與彝族有關。

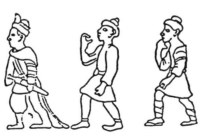

圖2-4
B組人物（摹本）

C組二人，前一人髻挽於頂，雙層、下大上小，甚高，左右有兩股小髮下垂為飾。衣長及膝，肩著披巾，巾前以帶繫於胸前，腰際束於帶內，其後下垂但不曳地。劍佩於左，短而

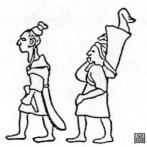

圖2-5　C組人物（摹本）

寬。後隨一人，髮髻略如前人，但無雙股下垂之髮。衣長及
膝，似不著褲。右肩有帶，右腕戴釧，衣袖甚短。背負筐而以
帶挽於額（圖2-5）。第一人應為酋長，後為隨從或奴隸。滇族
男子在舉行儀式時亦往往梳類似高髻，但也有不同。他們應與
滇族有一定的關係，也可能與當時的彝族有關。

　　G組二人，前者頭戴圈形帽，帽前窄後寬無頂，正中有一
繩形梁，帽中有人字紋三道，似為編織而成。帽前當額處有
一扁桃形飾片，帽圈左邊有一突起的飾片。雙耳戴大環，衣
及脛，衣下腳有線紋一道，線紋上又有回紋一道。跣足，無
褲。左懸銅劍，以帶負於右肩。右手下垂似握一帶形物橫於
腹間。後者戴帽如前人，惟帽梁特高，帽左無突出之飾，衣
僅及膝而下腳無飾紋。跣足，無褲。佩劍如前，腹前亦有一
帶形物（圖2-6）。此類民族在其他活動中不多見，既非居於顯
著地位，亦非執役者，大概是滇族統屬下的民族之一，從他
們的服飾看，亦可能與彝族有關❸。

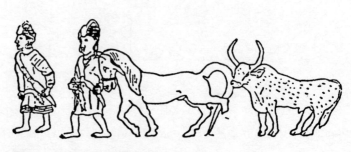

圖2-6　G組人物（摹本）

另外的一些青銅器上，也有類似的情況。「鎏上騎士殘戈」，有兩個騎士，一個隨從。騎士前一人包頭，包頭後下垂羽狀物，跣足。後一人梳螺髻，跣足，披氈，繫帶，隨從也包頭，跣足，披氈。「鑄刻騎隊銅器殘腔」器面周圍有騎馬人物八個，隨從三人。騎馬人都梳螺髻，髻帶後飄，戴大耳環，跣足，有四人披氈，四人束腰帶，都與彝族裝飾有相似之處。

2.李家山青銅扣飾所見彝族先民形象

江川李家山出土的一件圓形銅扣飾上，有一幅表現「踏歌」場面的圖畫，上鑄刻有十八個人物圖像，圍成一圈，手拉手，似乎在邊歌邊舞。「踏歌」歷來是彝族人民喜愛和經常舉行的歌舞娛樂活動，至今盛行不衰。銅器上每個舞者的身後均拖有一條類似尾巴的裝飾，即為古代文獻記載的「衣著尾」習俗。《後漢書・南蠻西南夷列傳》記，漢時哀牢夷（彝族先民的一支）「種人皆刻畫其身，象龍文，衣皆著尾」。現今滇西一帶的彝族仍著帶尾羊皮褂，正是古代「衣著尾」的遺俗。青銅扣飾上兼有「踏歌」和「衣著尾」衣飾兩種彝俗，似應與彝族有關。

二、哀牢人的工藝

生活在滇西哀牢山區的彝族支系哀牢人，具有悠久的歷史。漢朝史書如《風俗通》等，對其已有記載。此後如《哀牢傳》、《後漢書》、《華陽國志》等多有述及。從這些文獻記載中，我們對東漢哀牢人的服飾、紡織情形，可略知一二。

《後漢書・南蠻西南夷列傳》記：「種人皆刻畫其身，象

❸ 馮漢驥：《雲南晉寧石寨山出土文物的族屬問題試探》，見《雲南青銅器論叢》，文物出版社1981年2月出版。

龍文,衣皆著尾。」「哀牢人皆穿鼻儋耳,其渠帥自謂王者,耳皆下肩三寸,庶人則至肩而已。」

　　美術的最原始的形式是裝飾,而裝飾的最初和最主要的對象,就是人體。人體裝飾是原始藝術中一個十分重要的門類,其形式除佩戴裝飾品外,還有紋身、穿鼻、穿耳等直接施加於人體的裝飾。從《後漢書》的記述中,哀牢人的人體裝飾有紋身、穿鼻、穿耳三種形式。哀牢人自認為龍的後裔,在九隆神話中,其祖先九隆即為龍子。他們在身上飾以龍紋。最初的意願可能是出於對祖先的追憶和崇敬,具有圖騰崇拜的意思,僅僅是在不經意中,產生了客觀的裝飾效果。紋身的方法,一般有割、刺紋和描畫幾種,《後漢書》中「刻畫」一詞不甚明瞭,故對其具體方法,不得詳知。穿鼻、穿耳也是原始民族常見的裝飾形式。其方式一種是在耳、鼻上佩戴銅、鐵、骨、木等材料製成的耳環、鼻環或鳥獸的羽毛;另一種見於耳輪,是用木塊、玻璃、貝殼、石子等做成栓塞,穿插在耳輪之上,逐漸地以大代小,直到耳輪上的窟窿要用4英寸直徑的栓塞時為止。哀牢人為何種方式,此處記載不詳。據《華陽國志・南中志》記載:「夷人大種曰昆,小種曰叟,皆曲頭木耳。」又稱這些「南中昆明」以哀牢人為祖:「哀牢……南中昆明祖之。」由此推之,哀牢人的穿耳,可能是用小木棍或木塊穿插耳輪使之拉長下垂,這與下文渠帥「耳皆下肩三寸」、庶人「至肩而已」正相銜接。穿鼻、穿耳的意義,一般有民族標記、成年禮儀式和裝飾幾種,此處不可詳知。但從渠帥為王者可「下肩三寸」、庶人則只「至肩而已」的記述,已可看出是區別社會等級的一種標誌,此舉的社會意義大於裝飾目的,是可以肯定的。

　　「衣皆著尾」,這是哀牢人服裝的顯著特徵,或即其基本款式,惜細節不可詳知。前文所記滇池地區李家山出土的一件青銅扣飾上,有身後拖類似尾巴式裝飾的舞者形象,可能就是這「衣著尾」的形象再現。

　　《後漢書・南蠻西南夷列傳》又載:「土地沃美,宜五

穀、蠶桑。知染彩文繡，罽毲帛疊，闌干細布，織成文章如錦綾。有梧桐木華，績以為布，幅廣五尺，潔白不受垢污。先以覆亡人，然後服之。」

罽，是用毛做成的氈子一類的東西。今涼山彝族所披的「擦爾瓦」，即為此類。在滇文化青銅器的人物圖形上，也多有披罽者。帛，是絲織品的總稱。疊，李賢注引《外國傳》曰：「諸薄國女子織作白疊花布。」推知其可能為當時一種特定樣式的花布。毲，不詳。闌干，李賢注引《華陽國志》曰：「闌干，獠言紵。」即苧麻纖維織成的布。梧桐木華，李賢注引《廣志》曰：「梧桐有白者，剽國有桐木，其花有白毳，取其毳淹漬，緝織以為布也。」華即花；毳，原指鳥獸的細毛，此處借指梧桐花上的細毛。從以上的記載中，可以說明當時哀牢人的紡織工藝已經具有相當水平。在工藝技巧上，紡、織、染、繡各項製作工序均已具備；在織物的質料上，有蠶絲、苧麻、木棉等植物纖維和動物毛髮。在織物的品種上，有毛、麻、細布和絲織品等，其中以布的種類為最多，也最富特色；一是所謂的「疊花布」，可能是一種具有特定樣式的花布，流行於當時；二是所謂的「闌干細布」，這原是一種麻布，由於織工的高超和經心，使其文采絢麗，有如綾錦；三是桐華類布，桐華即木棉。用木棉上的細毛淹漬紡織而成細布，門幅寬至5尺，色澤潔白，是哀牢人的獨特創造。

《後漢書·南蠻西南夷列傳》又載：「出銅、鐵、鉛、錫、金、銀、光珠、虎魄、水精、琉璃、軻蟲、蚌珠、孔雀、翡翠……」這裡對哀牢人的金屬工藝和玉石飾品工藝沒有直接記載，只開列了當時當地的豐富物產，從中已可感知彝族先民進行金屬、玉石等工藝美術創造所具備的得天獨厚的優勢和必不可少的先決條件。在滇西青銅文化遺址中，除卻大批的青銅器外，還有玉石之類的裝飾品出土，如楚雄萬家壩遺址中，出土有玉鐲五件、瑪瑙六十一顆、綠松石珠八十八顆、琥珀珠五顆。這些考古發掘材料可與文獻記載相印證。

三、諸葛亮為夷作畫

三國時期，彝族先民分佈的南中地區，是蜀國的重要組成部分，當時吳國勢力西進，南中成為其爭奪之地。南中大姓中的雍闓、孟獲和「叟帥」高定等投吳抗蜀。為了穩定後方，蜀漢建興三年(225)，蜀國派諸葛亮率兵南征。諸葛亮平定南中後，採取一系列有效的措施，對「夷叟」奴隸主貴族和部落主貴族的繼續統治給予合法地位的保證，對已經發展起來的大姓勢力予以扶持。諸葛亮為夷作畫，即是其中著名的一項。

《華陽國志‧南中志》「夷人」條載：「其俗徵巫鬼，好詛盟，投石結草，官常以盟詛要之，諸葛亮乃為夷作圖譜，先畫天地、日月、君長、城府；次畫神龍。龍生夷，及牛、馬、羊；後畫部主吏乘馬幡蓋，巡行安恤；又畫夷牽牛負酒、賫金寶詣之之象，以賜夷。夷甚重之，許致生口直。」又載：「南中昆明祖之，故諸葛亮為其圖譜也。」「夷」的泛稱包括今天彝族的先民在內，哀牢夷則為彝族先民，因此諸葛亮所作畫譜，與彝族先民有直接的關係。

此畫在內容上可分三個部份。第一部份畫天地、日月、君長、城府，為宇宙起源、日月運行及人間帝王君主、國家城池；第二部份畫的是哀牢夷「九隆」神話的故事。《後漢書‧南蠻西南夷列傳》載：「哀牢夷者，其先有婦人名沙壹，居於牢山。嘗捕魚水中，觸沈木若有感，因懷妊，十月，產子男十人。後沈木化為龍，出水上。沙壹忽聞龍語曰：『若為我生子，今悉何在？』九子見龍驚走，獨小子不能去，背龍而坐，龍因舐之。其母鳥語，謂背為九，謂坐為隆，因名子曰九隆。及後長大，諸兄以為九隆能為父所舐而黠，遂共推以為王。」第三部分畫的是漢人官吏到來後，夷人牽牛擔酒以迎之。

此畫也有被稱作「巫畫」的。從畫的內容來看，應該是一

幅歷史題材的圖卷，它概括扼要地敘述了夷人關於宇宙起源、人類繁衍、社會進化的觀念和當時夷漢交往的歷史，貫穿其中的主線，是夷人的思想觀念和宗教意識，而在最後，又有意識地加入了夷漢和睦相處的內容，明顯地具有引導、暗示的意義。由此可見，其目的在於利用繪畫安撫夷民，以利統治，以便徵取貢賦，這正是當時歷史環境的需要。而從「以賜夷，夷甚重之」的記載中，說明此畫完全被夷民接受並得到推重。其中雖有「龍生夷」的神話內容，但並非全畫的主旨；夷人雖信巫鬼，但與此畫並無直接關聯，因此，「巫畫」之說，似為不妥。

四、梁堆及霍氏墓室壁畫

兩漢以來，隨著漢朝對西南地區的開發經營，在民屯和軍屯的過程中，不少漢族屯民、屯軍官吏以及士兵在西南地區安家落籍。此外有許多漢族官吏、商人、移民進入南中地區，經過不斷的階級分化，逐漸形成雄峙一方的豪族大姓，至兩晉時期，尤為強盛，史稱「南中大姓」，最著名者有爨、霍、焦、雍、雷、孟、董、毛、李諸姓。

南中大姓遺留的、被後人稱為「梁堆」的墓葬，在滇東北和滇東地區有廣泛分布。其持續年代較長，大約從東漢直至南北朝時期。從墓葬考古發掘的文物中，可以考察這種文化的基本面貌及與彝族先民的關係。

墓葬一般為磚室墓，基部或砌石塊，有墓道、單室、雙室或附耳室，券頂或四角攢尖頂。墓磚上有菱形、方格形等幾何花紋及畫像。畫像磚內容多為牛、馬車、人物等。墓磚上也有刻紀年銘文者。墓上一般有高大封土，有的至今猶存，「梁堆」即因此而得名。葬具常用石棺，棺上雕有畫像，內容有青龍、白虎、朱雀、玄武，有蛇尾人身、有樓闕、有武士。除石棺

外，更大量的是木棺。墓葬出土鐵器有環首刀、刀、劍、矛、棺釘等。銅器有洗、盆、釜、甑、鐘、提梁壺、錐斗、燈、案、耳環、箸、車馬飾、印章、銅鏡和鐵印、銅人、人形銅壺和銅雞尊等。陶器除各種容器外，還有灶、牛、雞等模型和各種人物俑。此外，還有金銀器、玉石飾品和漆器殘片等，基本上屬同一類型，具有相同的文化面貌。

關於南中大姓與彝族先民的關係，在昭通後海子東晉墓室壁畫中，有直接明白的描繪。

據該墓的墨書銘記「以太元十□□二月五日改葬朱提」，推知其年代為太元十一年至十九年間，即公元386至394年間。墓為條石疊砌，墓室四面內壁沙石上抹有一層厚約2厘米的石灰，上繪壁畫。一般保存較好，色彩也較清晰。其繪法大約有四種：先用竹、木「柯子」起稿，畫出「骨線」，再以墨線勾畫，然後塗上顏色；有些小畫不用「柯子」起稿，直接以墨線勾畫，再塗色彩；有些用「柯子」起稿後，不用墨線勾畫，直接上顏色；有些直接用彩色線勾畫而成。壁畫顏色有墨、朱、黃、赭、白等色，因濃淡不同，又形成淡墨、暗紅、淡黃、土黃、淡褐等色。從繪畫技巧上看，畫風古樸，技巧粗略，例如人物形象刻板，五官勾畫不端正，房屋傾斜，比例失調等等，都表現出稚拙簡樸的風貌。

與彝族有關的壁畫繪在墓室西壁。壁畫共分上下二層，交接處飾有一條長2.65米、寬16厘米的花邊，為墨線與赭色線條勾畫的連環帶鉤圈點紋圖案。上層繪有流動的雲氣、青龍、玉女、蓮蕊、獐、鳥雀、廣雀、人面虎身獸及樓房等。下層繪漢族與少數民族部曲形象。其上方人物形象分三排站立，上排十三人為漢族部曲；中排與下排繪少數民族部曲形象。中排十三人，高13～17厘米不等，其中梳今天涼山彝族「天菩薩」髮髻、披土黃色小圓圈紋披氈、赤足者九人，梳「天菩薩」髮髻、披暗紅色樹枝條狀紋披氈、赤足者四人。下排十四人，高11～14厘米不等，其中梳「天菩薩」髮髻、披淡墨色披氈、

赤足者六人，梳「天菩薩」髮髻、頭後拖紅纓、披淡墨色披氈、赤足者兩人，梳「天菩薩」髮髻、頭後另有一髻、拖紅纓、披淡墨色披氈、赤足者四人，梳「天菩薩」髮髻、頭後另有一髻、不拖紅纓、披土黃色披氈、赤足者一人，另南端一人頭部剝落不清，僅可見為披墨色披氈、赤足。下方人物形象則均為漢族部曲（圖2-7）。

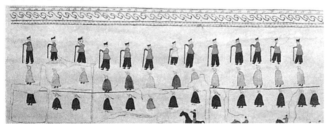

圖2-7　霍氏墓室壁畫中的彝族先民形象

五、其他

這一時期還有一些考古資料與彝族先民有關，但因過於零碎或簡略，不足以單獨立節，故一併於此記述。

（一）羅甸國與濟火碑

關於這一時期黔西北及滇東地區的彝族歷史，漢文史籍《三國志》、《明史》、《黔記》、《大定府志》和彝文史籍《西南彝志》、《爨文叢刻》都有述及。勿阿納是開基貴州的彝族先民首領，《爨文叢刻·治國經》稱其曾「建都貴州大方城」，後代世襲水西地區，其五世孫火濟（漢文史書稱火濟，亦寫為濟火，《西南彝志》作妥阿哲），於蜀漢建興三年(225)助諸葛亮南征，被封為「羅甸國王」，建立了「慕俄格」地方政權，為明、清水西宣慰使安氏的遠祖。關於羅甸國的建立及其城池的建築，由於史料匱乏，不得詳知。本世紀70年代，在貴州大方城北23公里的響水柯家橋，發現一塊彝文古碑，經畢節地區民委彝文翻譯組譯成漢文，直譯為「妥阿哲石刻文」，一般稱為「濟火碑」。彝文殘缺，主要內容為記述妥阿哲（即濟火）與諸葛亮結盟、獻糧通道及受封表彰的情況。碑建於建興年間，是至今發現的最早的彝文碑刻，具有重要的史料價值和文物價值。

除濟火碑外，在大方城還發現有「慕俄格城」的城垣基石，上刻彝文，意為「基業永固」，也屬珍貴文物。惜因資料太少，對羅甸古國慕俄格城的情形，無法記述。

（二）中水漢墓群中的彝文

1978年至1979年，貴州省博物館在貴州省威寧縣中水張狗兒老包、獨立樹、梨園發掘了五十三座漢墓，出土銅、鐵、陶、玉各類器物五百餘件。它們具有西南夷青銅文化的共同特點。從墓型、葬式及出土器物考證，其年代以西漢中期為主，最晚到東漢初，初步定為「夜郎旁小邑」的文化遺存。

在出土陶器上，有五十多個刻劃符號，部位比較固定，一器一個刻劃符號，筆畫以豎、橫交叉單線條為主，但與純線條裝飾不同，應為簡單的記事符號，有些則已具有象形文字的特

點，這些符號與彝文相似者較多，一些古彝文研究者能夠譯讀。它們為研究漢代這一地區的民族歷史及與夜郎國的關係，提供了實物史料。

（三）涼山地區石刻

漢刻石表，見於涼山州昭覺縣，東漢靈帝光和四年(181)立。1983年春出土。表高1.7米，圓柱形，上細下粗，刻漢字四百許，記載當時越巂太守張勃任命下屬和當地鄉里組織等情況。是中國發現的唯一較完整的漢表。

漢闕殘石，見於昭覺縣四開區好谷鄉，1983年春出土。刻展翅麒麟浮雕圖像，刻工精美，麒麟身添雙翼，奮搏欲飛，頭上角尖近似彝族英雄結，為傳統麒麟圖所罕見。此殘石與漢表同屬東漢作品。

在詳細地閱讀了上面記述的這些美術資料後，我們可以從中窺見彝族先民在文明的歷程中依稀可辨的足跡。在這一時期彝族文明的歷史進程中，漢民族相對發達的先進文化已有所參與並發生影響。此時流傳至今或有資料可予以記載的內容，有不少即為漢「夷」文化交流、撞擊或融合的產物。

第三節
政治的影響力

唐、宋時期，彝族先民地區廣泛地出現了「烏蠻」這個族稱，它雖然泛稱除白族以外的彝語支各族先民，但已出現了專稱彝族先民的趨勢。從民族的區域分布來看，這一時期彝族先民的各個部落，已基本定居於今天彝族的各個主要分布地區。

這種族稱大體統一的趨勢和居住地區相對穩定的狀況，表明彝族作為一個民族共同體，在當時已大體形成較為明確的獨立主體，與漢、晉時期各種部落、部族遷徙不定、分會離合的民族初成時期相比較，既有利於彝族本民族文化有序地發展，也使民族美術史研究中美術史實的族屬鑒別得以有相對可靠的判定依據。

公元8世紀中葉，「烏蠻」建立了南詔王國，歷時二百多年，使彝族先民成為西南地區的統治者。在南詔國建立的同時或稍後，四川涼山及安寧河流域出現了勿邛、兩林、豐琶三個地方政權，並被唐王朝敕封為郡王。貴州水西地區蜀漢時期即已形成的統治勢力，至此時被唐皇朝封為「蜀甸王」和「滇王」，史書中也出現了「羅氏鬼國」的記載。大理時期，南詔雖滅，而其他彝族先民的地方政權仍繼續存在並有所發展，成為當時當地文化創造的重要參與者。歷代南詔王和其他地方政權的郡王，以其政治上的實力和地位，為本民族的經濟、文化發展帶來了繁榮。彝族美術創造由此開始了它異彩紛呈的歷史。

由這一時期的美術史中，我們將得到的深刻印象是，政治對於一個民族的歷史發展，具有極為巨大的影響力。君王的政治權威以及隨之而生的軍事力量，不僅為美術等文化創造帶來了繁榮的景象；更為重要的是，它還從根本上推動了整個民族歷史的前進步伐，成為彝族文明歷程中一次難得而又珍貴的歷史機遇。

一、建築

南詔時期的建築已十分發達，城市、宮室、民居、寺院、樓塔、園林以及磚瓦製造等建築材料工藝，門類齊全，各有成就。

政治的穩定、經濟的發展、人口的繁榮，使城市建築成為必要和可能，由於軍事的需要，還產生了軍事要塞性質的城堡。太和城、陽苴咩城是當時具有一定代表性的城市建築。

南詔時期的民居，唐樊綽《蠻書》記為「凡人家所居，皆依傍四山，上棟下宇，悉與漢同，惟東西南北不取周正耳。別置倉舍，有欄杆，腳高數丈，云避田鼠也。上閣如車蓋狀。」從此記載中，推知其建築形制中，有一種具有南方民族特徵的干欄式建築，這在今天的彝族等民族民居中，猶可見到。

佛教影響而產生的寺院樓塔，體現出佛教對這一地區的深刻影響；土主廟建築具有民族特色，它們透露了彝族民間宗教、文化生活的信息。

（一）城市

南詔大理時期彝族先民地區的城市建築物，至今多已毀壞無存。歷史文獻對此記載不多，從當地的歷代方志之中，尚可發現一二。惟唐代樊綽《蠻書》記載最為詳盡。《蠻書》所記諸城的分佈地域，與現已發現、發掘的城市遺址情形相近，大多位於雲南洱海、滇池地區，為南詔國都城和少數幾個重要城市。對其他彝族先民地區的城市建築活動，漢文歷史文獻記載更少。據彝文著作《烏撒紀略》記載，南詔時期的烏撒地區（今貴州威寧一帶），已建有一套統治制度和武裝，並「修建全城，精美壯麗」、「城上駐營」、「戈甲林立」。可以推知此為防禦性的建築，四周有高大堅固的城牆，可以用來駐兵防守。雖因記述不詳，其建築形制等情況不可詳知，但此城建有城牆以駐兵防守的建築目的和功能，則已明白可知。

1.代表城市

南詔國所建城市，主要有澄川城、龍眄圖山城、太和城、陽苴咩城、拓東城、白崖城、龍口城、龍尾城、大厘城等。大致可分為兩類：一類是南詔國在歷史舊城的基礎上加以重新擴建，作為都城和主要城市，如龍眄圖山城、太和城、

陽苴咩城等，因其原來已有一定規模，地位重要，深受君王重視，幾經增修擴建，在當時已成為重鎮名城。如陽苴咩城，屢為南詔、大理首府，唐宋時期成為雲南的政治、經濟、文化中心，被稱為「文獻名邦」（圖2-8）。一類為南詔國新建，如拓東城、龍口城、龍尾城和大厘城等。因其為新建，營建時間較短，除拓東城因經宋、元、明、清增修擴建，成為歷史名城昆明，保留至今外，其他諸城規模很小，在當時僅為行宮或衛城，而後未再修建，因此衰敗湮滅，今已難考其詳。

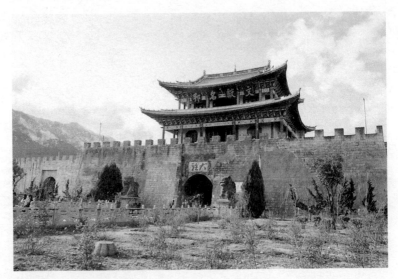

圖2-8　文獻名邦大理

(1)邆川城

又名德源城，今已無存。遺址位於雲南省大理市洱源縣鼎勝山，1978年由雲南省文物部門試掘。遺址顯示該城規模較小，城周長約1.2公里，順山勢修築。城牆遺留保存較好的部分高於地面3～5米，為土質夯築，夯層厚7厘米左右。城址內有2500平方米左右的土臺，可能為建築臺基，曾出土南詔有字瓦、布紋厚瓦和橙黃色陶器等其他文物❹。

據《蠻書》記載，邆川城原為「望欠部落居之」，後被唐初六詔之一的邆賧詔主豐咩奪取，形成城鎮。至南詔擊敗邆賧詔後，城即為南詔所有。「城依山足，東距瀘水，北有泥沙。自閣羅鳳及異牟尋皆填固增修，最為名邑。」《新唐書·南蠻傳》記載：「（貞元）十五年(799)，異牟尋謀擊吐蕃，以邆川、寧北等城當寇路，乃峭山深塹修戰備。」可見在南詔時，邆川城還是一個在軍事上具有重要地位的要塞城堡。

(2)龍吁圖山城

舊城今已無存。遺址位於雲南省巍山縣西北面的龍吁。龍吁山在南詔時又名龍吁圖山，山頂平敞，當地人謂之大平地（又名火把箐），海拔約2200米左右，形勢險要。遺址為一長方形臺地，臺高約1米，東西長約35米，南北寬約17米，曾經試掘，出土有豐富的磚瓦建築材料文物❺。

(3)太和城

今城已無存。遺址位於大理太和村西，西靠蒼山，東臨洱海。至今尚存北、南兩道城牆，北城牆西端從蒼山佛頂峰起，向東至洱海之濱，全長約2公里；南城牆西端從蒼山五指山麓起，向東至濱海村，全長約1公里。城牆為夯土築成，夯層約7～8厘米，夯窩徑約8厘米。保存最好的一段城牆靠近蒼山，至今殘高約3米，厚約2米。城牆的修築充分利用了自然環境，東西兩面依山臨海，故不需構築城牆，有些地方則將城牆外山坡削成垂直，以增加城牆高度❻。

據《蠻書》、《舊唐書》等史志記載，太和城原名大和城，最早為洱海區域的「河蠻」所築和居住。唐開元二十五年

❹ 林聲：《南詔幾個城址的考察》，《學術研究》1962年第11期。

❺ 雲南省博物館：《雲南巍山縣龍吁山南詔遺址的發掘》，《考古》1959年第3期。

❻ 同注❹。

(737)，皮邏閣擊敗河蠻，佔據太和城。二十七年正式從巍山遷居太和城，以此作為王都，直至大曆十四年(779)異牟尋遷都陽苴咩城，歷時四十年，成為南詔的政治中心。

《蠻書》卷五記：「石和城，烏蠻謂之土山坡陀者，謂此州城及太和城俱在陀坡山上故也。」《唐書‧南蠻傳》也記：「夷語山坡陀為和，故謂太和。」可見太和城是建於山坡上的城市。這與現在的考古遺址情況也相符合。關於城內建築、街道等的形制和佈局，遺址中曾出土有蓮花紋瓦當，與唐長安城興慶宮遺址出土物有相同者，可能受到唐代城市建築格局和風格的影響。《蠻書》卷五記有：「太和城，北去陽苴咩城一十五里。巷陌皆壘石為之，高丈餘，連延數里不斷。城內有大碑，閣邏鳳清平官王蠻利之文。」可知城內的建築材料多為石塊，現在太和村的房屋、道路亦多為石塊築成，似為太和城「壘石為之」的建築風格的延續。《蠻書》所言「大碑」，即為著名的「南詔德化碑」，此碑現尚存原地，為太和城的位置判斷提供了確鑿的依據。

太和城曾經多次增修，異牟尋遷都後，也並未廢棄。元郭松年在《大理行記》中，曾有記為：「入關（龍尾關）十五里，……有城在其下，是曰太和，周回十餘里。」郭松年於元至元年間(1264－1294)至洱海地區，可見當時此城猶存。

(4)陽苴咩城

又作「羊苴咩城」，史志中又稱為「大理城」、「紫城」，此城原也為「河蠻所居之地」。唐開元二十五年(737)為皮邏閣所佔。大曆十四年(779)異牟尋遷都於此，直至902年南詔滅亡，歷時一百六十五年，成為南詔的政治中心。南詔之後的鄭氏大長和國(903-927)、趙氏大天興國(928-929)、楊氏大義寧國(929-937)，及段氏大理國(938-1254)均以此為都城，並加修築。直至明洪武十五年(1382)，修築了新大理府城，陽苴咩城始廢。

陽苴咩城遺址在大理縣城西的山坡上，今尚存一道北城

牆，西起蒼山中和峰麓，向東至大理縣西北角，殘長1公里許，係用石塊及土壘成，靠近蒼山處保存較好，其寬6～8米，頂寬1米，高出地面4～5米。北城牆外有一條梅溪，可以作為陽苴咩城的天然護城河。南城牆今已無遺址可尋。和太和城一樣，陽苴咩城的總體構築巧妙，它利用蒼山洱海之險作城東西二面的天然屏障，以為攻守，可不必再築東西城牆。

陽苴咩城規模宏大，結構規整，全城總體佈局井然有序，單體建築精緻豪華，具有王都的氣派。《蠻書》稱其為「南詔大衙」，對其總體佈局也有詳細記載：「門上重樓，左右又有街道，高二丈餘，甃以青石為磴。樓前方二三里，南北城門相對，太和來往通衢也。從樓下門行三百步，至第二重門，門屋五間，二行門樓相對，各有牓，並清平官、大軍將、六曹長宅也。入第二重門，行二百餘步，至第三重門，門列戟，上有重樓，入門是屏牆。又行一百餘步，至大廳，階高丈餘，重屋制如蛛網，架空無柱，兩旁皆有門樓，下臨清池。大廳後小廳，小廳後即南詔宅也。客館在門樓外東南二里，館前有亭，亭臨方池，周回七里，水深數丈，魚鱉悉有。」從此記載中，可知陽苴咩城內建築是一組包括宮室、官署和官員住宅在內的規整的整體結構。《蠻書》中沒有記及平民住宅及集市等公共活動場所，或者此城可能僅為宮室、官署的「皇城」，或者是《蠻書》略記。

陽苴咩城在總體佈局及單體建築方面，設計與風格都受到中原建築的深刻影響，與隋、唐都城大體相似，只是規模較小，佈局更為簡單一些。其中的單體建築如兩層樓的門樓，「重屋制如蛛網，架空無柱」的大廳，都與隋、唐中原地區的建築相似。「架空無柱」的形制，實為中原自六朝以來就流行的一種無樑殿式建築形式。整組建築三重門樓、兩座廳房直至宮室的整體結構，既造成一種「宮深似海」的莊嚴肅穆的氛圍，又體現了疏密有致、韻律波動的建築美。

園林化傾向的出現，也是此時城市建築的一個特點。史志

所載之「五華樓」建築，就是一組包括亭、池的園林化建築，「亭臨方池，周回七里，水深數丈，魚鱉悉有。」

(5)白崖城

今已無存，遺址位於雲南省彌渡縣紅崖鎮西，呈不規則圓形。城牆土質夯築，夯層厚9～10厘米，夯窩徑7～8厘米。東北面城牆保存較好，高出地面約2.5米，基寬6米，頂寬4米，周長1.7公里。城牆北端有高1.5米、面積1600平方米的建築臺基遺址。

白崖城原為白崖詔中心，後為蒙舍詔佔據。據《蠻書》記載，此處有新舊兩城，舊城在南邊，「依山為城，高十丈，四面皆引水環流，唯開南北兩門」。城內「有地方三百餘步，池中有樓舍，云貯甲杖」。新城在東北面，唐大曆七年(772)閣邏鳳新築，「周回四里，城北門外有慈竹叢，大如人脛，高百尺餘。城內有閣邏鳳所造大廳，修廊曲廡，廳後院橙枳青翠，俯臨北牖。」從以上記載，可知白崖城舊城依山環水，城內有池，池中又築樓舍；新城廊廡修長曲折，院裡門外還夾種有翠竹叢叢，橙枳蔥蔥，頗有清靜幽雅的園林風格。

(6)其他城市

①拓東城：建於唐永泰元年(765)，閣邏鳳為向東北滇池地區擴張，命長子鳳伽異在滇池地區築城，命名為拓東城，寓開拓東土之意。唐建中二年(781)，改稱鄯闡。後經宋、元、明、清幾代營建，改稱昆明，成為雲南第一大城。遺址在今昆明市區之下，大體位置在今昆明市區南部。

②大厘城：今已無存。遺址在今喜州，城牆無存。大厘城原為「河蠻」所居「城邑」，後為皮邏閣所佔。此城「邑居人戶尤眾」，「南詔往來所居也。家室共守，五處如一」。「閣邏鳳多由太和、大厘、邆川來往」，可見此城人戶興旺，並建有南詔宮室，是當時的重要城鎮。

③龍口城、龍尾城：洱海、蒼山之間是一個狹長的沖積平面，南詔在其北、南兩端各築一小城，作為軍事要塞，以保都

城安全，此即龍口、龍尾兩城。龍口城建於737年，後稱龍首關，遺址在今大理上關，僅剩兩道城牆，各長0.7公里左右。龍尾城為閣邏鳳時所築，後稱龍尾關，位於今下關市。

除以上諸城以外，南詔時期尚建有蠻子城、建寧城，以及建在洱海中流島上作為避暑宮的舍利水城等等，可見南詔城市建築的發達。

2.特點

從現有材料看，南詔城市建築主要有以下幾個特點：

第一，南詔城址選擇善於利用自然地理環境，作為天然屏障。如太和城、陽苴咩城背靠蒼山、面臨洱海，以為東西城牆；或挾險以為關卡要塞，如龍口、龍尾兩城之南、北相對，扼守蒼山、洱海之間的統治中心。

第二，城鎮和居民點大多建在山頂或山坡之上，「凡人家所居，皆依傍四山」。太和城之名即為坡陀之義。

第三，城的規模、範圍一般都很小，有的面積不超過1平方公里。佈局及單體建築大都較中原地區簡單。

第四，建築材料多選用石塊，如房屋、道路多用石塊築成，「巷陌皆壘石為之」。今太和村的房屋建築也是如此，為該地相沿不變的建築風格。有字瓦是其建築材料中的特色，一般較厚，質堅硬，凹面為布紋，凸面為文字，多陽文，大多為製瓦記年或工匠姓名、標誌，文字部分為漢字、部分為增損漢字筆畫而成，不可識，可能是記錄少數民族語音的符號。蓮花紋瓦當、捲雲紋滴水與內地唐、宋時期的建築材料相似，反映了南詔與內地文化的交流。

第五，城市建築已開始注意園林的設計，長廊曲院妙相連接，亭池樓閣有機組合，間以花木果樹，錯落參差，疏密有致。

第六，受到中原建築形制和風格的深刻影響，尤其與唐都長安的城市、宮室佈局相似，考古發掘中，多帶有濃郁唐風的磚瓦等建築材料出土。

（二）寺廟

南詔時期的寺廟建築，有佛教寺廟和土主廟兩類。佛寺隨著佛教在此地區的傳入、興盛而興建，逐漸佔據主要地位。土主廟是烏蠻原始宗教信仰的產物，其建築具有獨特鮮明的民族文化風貌。

1.佛教寺廟

南詔初期，佛教傳入，但勢力不大，至中後期，漸被推崇。至勸豐祐時，佛教興盛，直至成為「國教」。到了世隆、隆舜的南詔晚期，佛教成為南詔國王的精神支柱，在其政治生活中佔有重要地位，並已在民間普及，佛教寺廟也隨著佛教的深入人心而廣被建立，成為南詔建築中的一個重要門類。

據胡蔚本《南詔野史》記載：唐大曆十二年(777)，閣邏鳳在白崖城建觀音寺；興元元年(784)，異牟尋封金馬、碧雞兩山神為帝，建妙音寺；元和五年(810)，勸龍晟用金三千兩，鑄佛三尊，送佛頂峰寺；寶曆元年(825)，勸豐祐建鶴慶元化寺；會昌元年(841)，勸豐祐建羅浮山寺。世隆之母信佛，曾隨世隆「至羅浮白城」，在那裡建有一寺，「南壁畫一龍，是夜龍動，幾損寺，後復畫柱鎖之方定」❼。到隆舜時，更建有大寺八百，叫做蘭若，小寺三千，叫做伽藍，「遍於雲南境中，家知戶到，皆以敬佛為首務」❽。從考古資料和唐代石窟中看，當時的寺廟既小而又簡樸，即使是大寺，也只是「殿開三楹」的小平房，沒有配殿，沒有群體附屬建築，許多寺廟本身僅僅是作為塔的附屬建築而存在。這些佛寺今均無存，詳情已難細考。其中規模最大、經營最精的崇聖寺，今也

❼〔清〕圓鼎：《滇釋記》卷四《補遺》。

❽據《樊古通記淺述》。

僅存三塔。惟野史、遊記、雜著之中，對其尚有記述，可略窺端倪。

關於崇聖寺和三塔建造，各種記載說法不一，綜合參校，雖不十分可靠，但也可知其大概；寺之初建，大約為唐貞觀六年(632)，開元中(713-741)經過增修。其時已建有三塔，中塔最高，立於寺前，塔基方形，高十六層，塔四旁有巨大的松樹圍繞。山門開於寺西，有極雄壯的鐘樓聳立。樓中有直徑1丈餘的極大銅鐘，鐘厚及尺。鐘樓後為正殿，殿後有眾多碑石林立，再後為雨銅觀音殿，有銅鑄的觀音像，高達3丈❾。至元和十五年(820)，再度重修。這次規模極大，幾近重建，前後歷時五年，至寶曆元年(825)始建成。至南詔建極十三年(872)又經修飾，清陳鼎《滇黔紀遊》曾記：「崇聖寺又名三塔寺，在郡北五里，三塔矗峙，隔洱海百餘里，輒望見中塔。正方，磚石甃成，高四十八丈，十六級，絕頂四角範四金鵝，高二丈。塔下遊人似巨石投地，金鵝昂首長鳴，音聲清越。……銅鐘二，各重十萬斤，南詔建極十三年造，乃唐咸通年也。大雄殿巨麗精巧，覆以琉璃瓦，墁地並徑丈點蒼石，甬道旁紫荊樹亦高數丈。唐朝老梅狀若古松，亭亭直上，枝幹如檜。大士像乃天雨銅汁所鑄，高二十四尺。」

對此寺與三塔的主持修建者，史志也多有記及，主要有尉遲敬德、恭韜徽義、李成眉幾說。《僰古通記淺述》中，對具體建造者也有記載：「砌塔磚士乃徐正、磉（塔）博士史端、木匠橋奴、和苴、李宜。」

2.土主廟

佛教在南詔國的統治地位，並未使彝族先民的原始宗教完全絕跡，它以「土主神」崇拜的形式繼續存在於彝族先民地區，並因之產生了土主廟的建築形式。

❾〔明〕徐宏祖：《徐霞客遊記》。

彝族是一個信奉祖先崇拜的民族，隨著民族共同體的逐漸形成，民族共同意識的加強和南詔王國的建立，在家族祖先崇拜的基礎上，又發展起新的宗族祖先崇拜，即把南詔十三代帝王作為全民族共同的「祖先神」來崇拜祭祀。這些祖先神被族人尊為土主神，土主廟就是從事這種宗族祭祖活動的場所。在南詔的寺廟建築中，土主廟是最主要、最有特色的形式，它與族人的宗教信仰和南詔國的歷史緊密相連。

土主廟在其他彝族先民地區也有發現，而以南詔發祥地的巍山縣最為集中和典型。據有關資料和調查表明❿，巍山縣境內現已查找到的土主廟共有十四處，為巡山土主廟、蒙國土主廟、蒙全廟、牧甸羅土主廟、嵯耶廟、北山土主廟、白牛土主廟、小蜜西村土主廟、大倉土主廟、羅甸博土主廟、巡檢土主廟、三府土主廟、紫金山半山坡土主廟、利克村土主廟。其中除蒙國土主廟為明代建築，紫金山半山坡土主廟和利克村土主廟另有所祭外，其他十一座廟均為南詔時期所建。但到今天，部分已成廢墟，至今只有遺址；部分留存至今的，也為明、清以來重建。現存廟宇中，以巡山土主廟、嵯耶廟較具規模。

(1)巡山土主廟

位於巍山縣城南10公里處的巍寶山山頂，簡稱巡山殿。建於盛邏皮即位後的第二年，內祀其祖細奴邏。此廟是最早的土主廟，規模、影響都較其他土主廟為大。當時的規模佔地面積達500多平方米，建有大殿、廂房、廚房和藏頭房。大殿中塑有細奴邏像，高達丈餘，左右兩邊各塑一侍童，左文右武。後毀於兵亂。現存廟宇僅有一大殿，是清光緒年間重建保存下來的。

(2)嵯耶廟

位於巍山縣城東3公里處的東山坡，祀南詔王隆舜。隆舜

❿王麗珠：《試述巍山地區的南詔廟宇》，《西南民族研究·彝族專輯》，雲南人民出版社1987年10月出版。

於877年即位，次年改元貞明，接著又改年號為「嵯耶」，故取廟名為嵯耶廟。廟始建於南詔後期，後傾圮，清道光年間二度重建。為磚木結構的四合院形制，有正殿和廂房。正殿塑隆舜像，兩邊廂房祀其二子白鸚太子和四郎太子，現大部分廟宇已被毀。

（三）塔

南詔時期建築藝術的傑出成就，同時體現在佛塔的建造上。特別是在南詔晚期勸豐祐、世隆之時，大批佛塔隨著佛寺的興建而出現，其中不乏精湛的藝術傑作。赫赫有名的大理崇聖寺千尋塔，昆明東、西寺塔，宏聖寺塔，大姚白塔和下關蛇骨塔，都是南詔佛塔建築中的佳作，尤以崇聖寺千尋塔為代表，體現了南詔建築藝術的最高水平（圖2-9）。

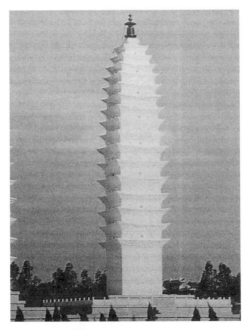

圖2-9　崇聖寺千尋塔

二、雕塑

南詔時期的雕塑，大致發展為摩崖石刻、石窟造像和寺廟雕塑幾種，取得了一定的藝術成就。這種規模和水準的雕塑，是南詔時期特有的產物，在彝族美術史上，並無可以承續的前例和遺產。它的產生和發展，最主要的原因在於外來文化和佛教的深刻影響，而與佛教的關係最為密切，這與同時期其他美術門類的情形相同。從以上各種雕塑的起因、題材和目的來看，除有少數表現南詔王世俗生活和土主信仰的作品外，大多因佛教而興，或刻畫佛教人物，或表現佛經故事，是當時人們信佛、尊佛、宣傳佛教的宗教熱情的生動寫照。

南詔雕塑在藝術表現上對中原宗教美術和雕塑風格的吸收和運用，是顯而易見的。但同時也不乏頗具地方和民族特色的創造，從而使一些作品具有較高的藝術價值。

（一）摩崖石刻

1.博什瓦黑摩崖石刻畫像群

在我國古代的雕刻畫像中，有一種用斧鑿雕刻在崖上的線刻或淺浮雕形式的摩崖石刻畫。這種形式多見於少數民族地區，如新疆的喀什、和闐地區，甘肅西部嘉峪關黑山地區，內蒙古陰山山脈狼山地區等，內容多描寫當地的現實生活或傳說等等，而與佛教無關。表現佛教人物故事的摩崖石刻畫，除江蘇連雲港市孔望山摩崖刻像外，全國少見。四川涼山彝族自治州博什瓦黑山區發現的大型摩崖石刻畫像，不僅以佛教為主要題材，而且內容豐富、人物眾多、規模宏大，為全國罕見。

石刻畫遺址位於涼山州昭覺縣灣長鄉博什瓦黑南坡**⑪**。博什瓦黑為彝語，意為蛇門巖。遺址保存較好，石刻畫像陰刻在

遺址的十六塊巨石上（圖2-10），可分為南、西、北三個區，總面積達440平方米，有畫六十多幅，其中較大型的有二十多幅。南區為主要分布區，共有八塊刻石，自西而東分別編號為81401至81408，刻釋迦、觀音、明王、四天王及佛塔等主要佛教造像和犀牛、麒麟、龜、象等動物形象。其中81404刻石最大，是本區的中心，頂部面積達198平方米，其上有巨大的涅槃像。西區共五塊刻石，為81412－81416，刻畫有觀音、明王、菩薩、供養人等形象。北區有三塊刻石，其中兩塊靠西邊，編號為81411和81410。巖面小，刻線技法粗獷，刻的小

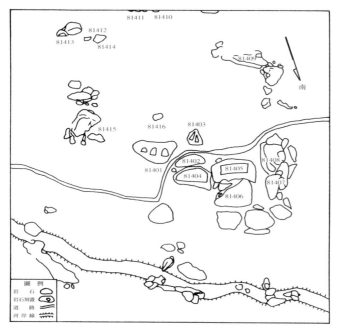

圖2-10　博什瓦黑畫像群分布圖

❶ 有關博什瓦黑石刻畫像群的原始資料，均引自涼山博什瓦黑石刻畫像調查組：《涼山博什瓦黑石刻畫像調查簡報》，《中國歷史博物館館刊》1982年總第4期。

型人物，是與此佛教石刻畫像群內容風格不同的原始巖畫。在其東南邊的懸巖上，有一橫長形刻石，編號為81409，巖石南面比較光滑，刻著一幅六個人騎著馬的出行圖，畫面之大僅次於81404刻石。在這些刻石中，從畫面題材和藝術表現力來看，以81404和81409兩塊刻石最為精彩。

從以上三個區反映的畫像群基本面貌來看，基本為佛教造像，除《王者出行圖》、供養人畫像及原始巖畫外，均為佛教密宗的故事人物。對其刻造年代和作者，有不同看法。結合涼山地區的歷史背景，我們認為此畫像群始刻於南詔王世隆之時，又經後人繼續營造。

博什瓦黑處於涼山彝族聚居的腹心地區。涼山唐時為嶲州，建西昌府。自天寶十五年(756)被南詔攻佔後，一直被其割據。至世隆時，西昌成為南詔行都，是對成都作戰的軍事重鎮。當時正值南詔國力強盛、佛教興盛之時，隨著政治、軍事力量在涼山彝區的加強，佛教的影響也日漸深入。據西昌有關佛教寺院的碑刻記載，世隆與其母段氏曾在西昌大力倡導佛教，並建有景淨寺等寺院。世隆本人於唐乾符四年(877)率兵北進，即死於景淨寺。由此看來，涼山彝族先民地區奉行佛教或受到佛教影響，並有佛教題材的美術創作活動，與南詔在雲南地區營造劍川佛教石窟具有相似的背景和起因。至於一為摩崖線刻畫，一為雕造窟龕的不同形制，則與不同的地理環境和生活習性有關。

博什瓦黑畫像群基本上是一種宗教美術，但其中也不乏人間世俗生活的描繪，即使是對佛教故事或人物的直接刻畫，也頗具世俗化的傾向。這就為整個畫像群增添了生氣和情趣，產生了豐富的藝術感染力。《王者出行圖》和《佛涅槃圖》畫面巨大，內容豐富，刻畫生動，是以上兩類畫像的代表作品。

(1)《王者出行圖》

《王者出行圖》見於81409刻石（圖2-11），刻石在近山頂右側懸巖上，高8.8米，長17.2米，畫面向南偏西，刻六個人

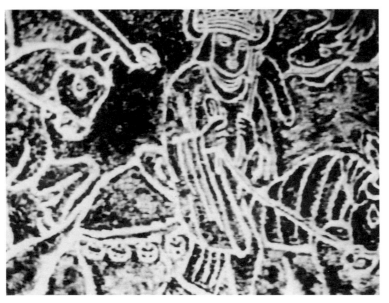

圖2-11　《王者出行圖》中的騎馬人像

騎馬，帶兩條狗，空中騰一龍，由西向東循序行進的出行圖。
畫面保存完好。第一人，男性，戴花瓣高冠，扁圓臉，穿中袖
圓領衫袍，右手握一捲狀物，左手執韁繩，神態安祥，端坐馬
上。其人右側，有一尖嘴耷耳之狗，隨隊奔跑。第二人，男
性，圓臉，冠服同前者，雙手握韁繩。第三人，男性，頭
戴幞頭，衣著同前者，背後斜背一筒狀物，左手握韁繩，右
手持念珠，神態莊嚴，端坐馬上。其右側，有一狗，頸毛向兩
側分開，兩眼炯炯有光，前身下部有鱗。伸前腿，一面奔跑，
一面回頭張望。第四人，男性，佔畫幅中心位置，裝束神態與
他人殊異。頭戴高冠，穿寬袖圓領衫袍。右手執韁繩，左手舉
拂塵。神態端莊威嚴，安祥地騎於馬上。頭上方刻一騰龍，向
左回首，張嘴、露齒、伸舌，俯視其人。第五人，男性長者。
頭戴幞頭，身穿小袖圓領衫袍，有鬍鬚，神態慈祥。右手握
一捲狀物，左手執韁繩。第六人，男性，戴幞頭，穿小袖圓
領衫袍。右手執鞭，左手握韁繩。馬腹、後身及馬前蹄均未刻

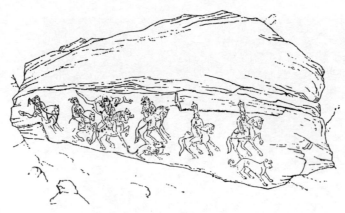

圖2-12
王者出行圖
（摹本）

完，是一幅未完成的作品（圖2-12）。

　　《王者出行圖》是石刻像中唯一表現世俗生活的畫面，也是藝術水準較高的一幅，可能是晚期的作品。在藝術表現手法上，成功地構畫了一幅頗具情節性的畫面，通過馬的奔馳形象、人物一致向前的目光和與馬、狗等動物一致的前進姿態，表現出一種行進中的情景，故稱之為出行圖，也有人將其命名為「禮佛圖」，都表示了因某種目的而行動的情節。在人物、動物形象的刻畫上，作者已注意到通過衣、帽、手執物等細節的細膩刻畫，來區分不同的人物形象；通過賦予人物各種不同的神情儀態，來顯示人物身份的高低。畫面中第四人雍容端莊，靜穆典雅的神態，顯然是一種「王者之相」，自然成為人們注意的中心。其所戴高冠與劍川石窟中南詔王所戴之「王冠」極為相似，故此人物應為南詔王的形象。根據當時歷史及文獻記載，極可能就是世隆本人。在畫面的總體佈局和氣氛渲染上，也取得了較好的效果。作者已注意到用襯托手法有重點地突出構圖中心，比如在第四人的上方，刻有一條張嘴露齒、俯視人物的騰龍，通過龍本來就有的象徵意義及其張牙舞爪的神態，使圖中人自然成為全幅畫面的中心。在保證畫面整體性和調節畫面氣氛方面，兩條狗的處理有獨到之處，它們歡蹦亂跳，無拘無束，使畫面在嚴肅緊張之中，增添了一股活潑的氣氛，而其中一條狗回首張望的視線和動態，又起了前呼後應的

作用，使整個畫面更為連貫、完整。

(2)《佛涅槃圖》

　　《佛涅槃圖》刻石編號81404。刻石畫面東西長13.2米，南北寬9.3米。人物之多，為各畫之冠。畫面分上、下兩層，佛涅槃像在上層正中，長7.6米，寬2.1米。佛頭螺髮肉髻，圓臉近方，極其豐滿。雙目及嘴自然閉合，神態慈祥寧靜，頭東腳西，左脅而臥，形如沈睡。此像與佛經要求佛涅槃像右脅而臥不符。

　　《佛涅槃圖》為佛教題材的畫像，其結構佈局為佛教傳統圖像，中心為佛祖釋迦牟尼涅槃和轉世降生的形象。佛祖和菩薩的造型豐滿，神情溫和寧靜，尤其是下層右邊一組的第四尊菩薩，姿態之優美、神情之溫婉，體現了內在美和外在美的和諧統一。畫像中還有供養人及裸體人像，態度虔誠，對佛祖和菩薩頂禮膜拜。

　　博什瓦黑畫像群在藝術表現上，頗具功力，既具有唐朝佛教造像的特徵，又有唐代人物畫的表現手法。唐代佛教造像，佛祖多為螺髮肉髻，面相豐滿端麗，圓而近方；菩薩則身材纖細而富於曲線，體態優美，面相圓而豐滿，如敦煌莫高窟的唐代塑像，這些特徵在博什瓦黑的佛像和菩薩像中，均有相同之處。

　　從《王者出行圖》、《佛涅槃圖》等作品來看，畫像群的作者已經具有很高的造型能力。人物、動物及蓮花、寶塔等大多造型準確，比例適中。作者已能運用線條成功地概括和刻畫各類人物，如王者的雍容尊貴、佛祖的靜穆睿智、菩薩的溫和善良、護法神的莊嚴威猛、供養人的虔誠恭敬、龍的兇狠威嚴、馬的強壯有力、狗的輕捷伶俐，無不栩栩如生。全部畫像均為陰刻紋，刻工簡捷粗獷。線條或勁挺，如用來刻畫人物高冠、手執笏板、拂塵的線條；或圓轉，如刻畫佛像、人物、動物面相、體態的線條。粗細均勻，明快流暢，並無粘滯僵硬之感。

　　畫像群在藝術表現和成就上，很不一致，有些作品形象呆板，線條粗糙，刀法不準，風格簡樸。因此全部作品的完成，

可能有一個較長期的過程，與劍川石窟一樣，不是短期內一氣呵成的。

2.天王造像

　　南詔時期彝族地區流傳至今的摩崖石刻，還有一種天王造像，分布在雲南省境內祿勸縣與武定縣交界的三台山、劍川縣金華山、晉寧縣牛戀鄉等地的懸崖峭壁上，被當地群眾稱為「石將軍」、「石大人」。造像刻畫的多為多聞天王（又稱北方天王）、大黑天神形象，它們在彝族先民的宗教觀念中，被當作軍神、戰神加以崇拜。

(1)三台山摩崖造像

　　三台山摩崖造像刻於盤山古道邊的一塊巨石上❷，共有兩尊天王像，右邊為「大聖摩訶迦羅大黑天神」，左邊是「大聖北方多聞天王」，兩尊石像均未完成。大黑天神像高4.52米，方面、濃眉，眼若銅鈴，露腿跣足，衣裙結於腹前，共有四臂，右前手持戟，右後手握佛珠，左前手屈於胸前，左後手陰刻托塔，上身斜掛一串骷髏。造像魁偉厚實，頭部較大，身體部分比例適中。下部採用高浮雕手法，形體突出，往上浮雕漸淺，自然地表現出造像總體後仰的動感，因此也使原本較大的頭部與全身的比例諧調，渾然一體。多聞天王像高3.06米，面部長方，雙目如鈴。頭戴寶冠，耳垂瓔珞。身著甲冑，右手持戟，左手叉腰。右足踏獅頭水牛角的怪獸。獸角間及獅頭下各刻有一骷髏（圖2-13）。造像剛毅勇猛、威武雄壯，恰似征戰中英勇善戰的驍將。其造型特徵和裝飾紋樣，具有西藏佛教密宗的影響。造像四周飾有夔紋、重環紋、雲紋、花紋、捲草紋等各種紋樣，由單線、雙線結合刻勒而成，也說明了中國傳統雕刻手法中「以線畫體」、「以體托線」、「體線並重」等原則，在南詔雕刻藝術中的成功運用。造像中獅頭與水牛角結合的怪

獸形象，是彝族先民
對獅與牛崇拜的結合
物和藝術再現，具有
鮮明的民族特色。三
台山為彝族羅婆部落
的舊址。羅婆部落鼎
盛於唐代，其時尤為
信仰宗教，此造像可
能即為此時所建。

圖2-13
三台山天王像

(2)金華山摩崖造像

　　劍川縣金華山摩
崖造像刻於半山腰的
巨石上，並立三像，
中間一尊為多聞天王
像，通高5.42米，像高4.63米，像頭戴寶冠，雙目瞪視如鈴，高
鼻闊嘴，身著七寶莊嚴甲冑。右手執三叉戟，左手托塔，足穿
長統方頭靴，踏於平座上。造像身軀偉岸，上身後仰，腰以下
前傾（圖2-14）。天王左右各有略小石像兩尊，左邊高2.22米，戎
裝合掌；右邊高2米，頭戴冠，戎裝披氈跣足，雙手合十❸。

圖2-14
金華山天王像

(3)晉寧縣摩崖造像

　　晉寧縣摩崖造像刻於牛戀鄉東三里的懸崖上，為北方天王像。通高5.3米，像高4.3米。頭戴寶冠，耳佩雙環，右手執戟，左手叉腰，腰佩雙劍。右腳踏虎，左腳踏龍，周圍飾雲水游魚。足外側各有一骷髏，兩足間有寶珠形飾物。左肩上方有一印度式小塔，塔高0.95米，托以捲雲紋。小塔左方，雕一密簷式方形大塔，其須彌座高0.5米，寬1.32米，托以捲雲紋。塔通高4.78米，十三層，第一層飾以佛龕。各層出簷較淺，上下相接較密，形制與崇聖寺千尋塔相類似❶❹。

　　上述天王造像具有以下的共同特徵：

　　第一，造像多為北方天王形象。北方天王是佛教護法神的四大天王之一，因其護衛如來道場見多識廣，又被稱為多聞天王，又因捧塔護佛法，亦稱托塔天王。唐時，北方天王被當作戰神、軍神加以祭祀，造像均作戴冠著甲、持戟托塔、怒目凜然、足踏魔鬼之狀。這與雲南這幾尊天王像的情形相似。這些北方天王像在當地被稱作「石大人」、「石將軍」，並傳說古時土司出征前，必祭祀祈求勝利，是護佑戰爭勝利的保護神。造像的基本特徵，也與唐代中原地區的天王像十分相似。

　　第二，在雕刻技巧上，大多採用高浮雕和淺浮雕相結合的手法，利用巖石的自然坡度，使造像上身微向後仰，腰部以下凸出，越往上浮雕越淺，到了頭盔處幾乎成為淺雕，產生高大威武的視覺效果。採用薄肉雕的手法刻畫形體，衣裙縐褶疏密重疊，翻動飛揚，線條簡潔流暢，造像身軀不直立，腰部曲斜，是唐代造像常見的風格。

❶ 黃如英：《南詔大理時期的北方天王石刻》，《雲南博物館成立三十週年紀念文集》。

❹ 同注❶。

第三，造像除有唐代中原風格外，也受到藏傳佛教密宗的深刻影響，如身上足間佩飾骷髏等飾物。但更明顯的是具有濃郁的民族特色，如獅頭水牛角的怪獸、披氈跣足等等都具有鮮明的彝族文化特徵。

（二）石窟雕像

雲南劍川石鐘山石窟的雕造年代，一般認為相當於宋代的大理國時期，建造者主要是白族工匠。但也有學者認為，其中的一些石窟可以上溯到南詔時期。還有學者認為，年代最早的石窟是佛像製作粗糙的淺窟，而窟深像多、花紋繁縟者，不能早到大理以前。

劍川石窟按地理位置分為石鐘寺區、獅子關區和沙登村區三區，共有造像一百三十九軀，雕刻在紅砂巖上。其題材內容有佛教和世俗兩類，後者有南詔王、清平官等形象。其中在石鐘寺區第七、第八窟、獅子關區第十一窟中，雕有南詔王像，與南詔歷史有關。

石鐘寺區第七窟被稱為《閣邏鳳議政圖》（圖2-15）。窟高1.46米，寬1.52米，形似一座仿木結構的華麗廳堂，有外簷三

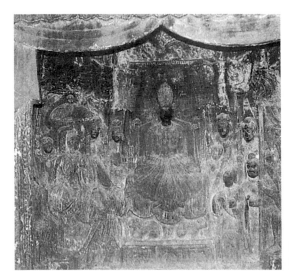

圖2-15

閣邏鳳議政圖

重，均雕飾花紋，簷內雕有掛起的人字形幔帳。全窟雕有16個人物，場面宏大，是石窟群中人數最多的一窟。南詔王閣邏鳳頭戴王冠端坐正中，其右侍立七人，其中曲柄傘下結跏趺坐者，為其弟閣坡大和尚，其左侍立六人，窟門兩側左右對坐文官各一人。整個場面表現的似乎是南詔王與臣屬正在商議朝政，與《蠻書》所載「清平官六人每日與南詔（王）參議境內大事」的情形相似。

第八窟高1.34米，寬1.7米。窟內雕一平座，座上有九人，中坐者為著圓領寬袖偏襟長袍的南詔王異牟尋，其右侍立三人，其左侍立二人，座前有一小孩。窟門內側左右對坐文官各一人，其中一人為長者形象，著漢官服飾，短翅幞頭，可能即是內地至南詔做官的鄭回。

獅子關第十一窟高0.6米，寬1.24米，共雕有七人。其中平座上五人，為南詔王合家造像，俗稱「全家福」。中坐者戴黑色高冠，袖手執笏，絡腮鬍鬚，為南詔王細奴邏；戴蓮花冠梳大髻，佩項圈耳環者，似為王后。王與后之間為一男孩，王后之左有一女孩，王之右有一梳髻女子。平座左右各有侍者一人（圖2-16）。

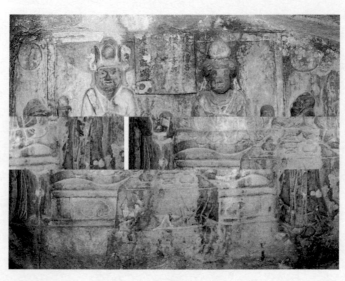

圖2-16
全家福

以上這些表現南詔王日常世俗生活的石窟，反映了南詔歷史的幾個側面，形象地再現了地方史志中有關南詔歷史的記載，但並不能因此即判定其雕造於南詔時期。石窟群中有確切記年，表明造於南詔的石窟，為第十六窟。該窟為一淺窟，共有六龕。其第三龕雕佛兩尊，座下有刻字十一行，一行五字：

　　　　沙追附尚邑

　　　　三賧甸張傳

　　　　龍妻盛夢和

　　　　男龍慶龍君

　　　　龍世龍安龍

　　　　千等有善目

　　　　緣敬告彌勒

　　　　佛阿彌陀佛

　　　　圀王天啟十

　　　　一年七月廿

　　　　五日題記

　　天啟為南詔王勸豐祐的年號，天啟十一年為公元850年，說明其為南詔時所開鑿。造像主人名張傳龍及其五子龍慶、龍君、龍世、龍安、龍千，此亦可證當時所行為父子聯名之制。

　　類似於第十六窟的淺窟造像，一般均開窟較淺，造像少而粗糙，場面侷促，結構簡單，極少有花紋飾物。

（三）寺廟雕塑

　　佛教寺廟和土主廟都雕塑有大量佛像和神像，有銅鑄、鎏金、石雕、陶塑、泥塑以及夾苧等多種。但保存至今的極少。

　　佛像中以觀音像最多，1978年和1979年從崇聖寺千尋塔中出土了一批各種質地的觀音像。其中的鎏金銅觀音像，可稱佳品，觀音高髻戴冠，頸、臂、腕、腰佩戴飾物，左手下垂微

圖2-17　鎏金銅觀音像

曲，右手作如意手指狀。面相典雅高貴，身段苗條細長。總體造型的輪廓線曲折分明，從肩部的外展至腰部的內收，再從臂部的外展至長裙順勢而下的內收，直至裙邊的喇叭形擴展，構成玲瓏曲線，十分纖細優美。高冠及佩飾上的花紋鑄刻精細規整。唯長裙似因褶襉過於整齊而嫌飄逸不足。這尊觀音像代表了南詔大理時期銅鑄觀音的基本造型，具有典型的代表意義（圖2-17）。

　　銅鑄觀音中最為著名的，莫過於崇聖寺的雨銅觀音。地方史志對它多有記述。《滇釋記》載：唐天寶間，賢者李成眉建崇聖寺後，欲造觀音大士像，「於域野遍募銅斤，隨獲隨見溝井便投其中。後忽夜驟雨，旦起視之，遍寺皆流銅屑。遂用鼓鑄立像，高二十四尺。像成，餘銅鑄小像一千尊。像如吳道子所畫，細腰跣足。時像放光，彌覆三日夜，至今春夏之際，每現光雲。世傳雨銅觀音也」。天雨銅而成像的說法固不可信，但從這些記載中，也可說明幾點：一是用銅鑄佛像在當時非常普遍盛行，銅被大量開採使用；二是銅鑄佛像在造型和風格上，受到中原文化的深刻影響，其像均以吳道子佛畫為藍本鑄造，而「細腰跣足」、「直身高髻」則是最具地方、民族特色的特徵。傳存於今的雨銅觀音，已非原作，是清光緒年間的重修文物，其面相、服飾、手勢及身材的造型等等，與前述鎏金

觀音像比，均有不同，更少當地民族特徵，而與中原地區的觀音像接近。

　　土主廟中的「土主神」塑像，是具有鮮明彝族文化特色的藝術品。南詔時期也有大量製作。現存塑像已非唐時原作，大多為明、清以來重塑。巍山巡山殿土主廟正殿塑有南詔王細奴邏像，為泥塑塗彩，不戴帽，蓄鬚，穿大領條花滿襟衣，小腿外露，纏六條黑色帶子，穿鞋。整個形象與劍川石窟獅子關第十一窟「全家福」中的細奴邏像相似。旁又塑有文武侍者像兩座，均不戴帽，著大領條花滿襟衣，右者垂手而立，左者仗劍。赤足是彝族先民的主要習俗之一，南詔時王及貴族均保持這一習俗。這幾座塑像均穿鞋，可能不是南詔時期作品的原貌，而為後人附會。

三、繪畫──以《南詔圖傳》為例

　　《南詔圖傳》為南詔國的文化藝術帶來了巨大的聲譽，是南詔時期美術的重要創作和精彩之作。與此前的許多作品一樣，它是漢、白、彝等各族先民共同創造的文化遺產。

（一）內容

　　《南詔圖傳》有圖畫和文字兩個長卷。圖畫卷長約5.73米，寬約0.3米，紙本設色。卷首有清代張照於雍正五年(1727)寫的長篇題記，敘述南詔歷史和他對此圖卷的見解。卷末有清成親王愛新覺羅‧永瑆的題記：「嘉慶二十五年(1820)，歲在庚辰，九月二十二日，成親王觀。」文字卷詳細說明畫卷上的故事，並有六百字左右的一段類似畫卷序言的題記。1900年八國聯軍攻佔北京，《南詔圖傳》流落海外，為日本一家公司收藏。1932年，美國學者Helen B. Chapin從該公司的紐約分理處見到此畫，並獲得照片，她在《雲南的觀音

像》（載《哈佛亞洲研究》雜誌第8卷）中首次發表了此畫的照片。此畫現藏日本京都有鄰館。

《南詔圖傳》是一幅連環畫式的佛教畫，主旨是通過佛教神化南詔統治者。全畫內容粗看繁雜錯綜，經過研究者的詳細考析，共有三大部分九個段落❶⑤：

1.觀音幻化（又稱「巍山起因」）

《南詔圖傳》所繪觀音幻化故事共六段，每段代表一化。

第一段畫右端有一曲廊，旁臨小河，河上有橋。廊內坐三女子，廊簷高翹。廊外架竹曬線，似備紡織。廊前有兩女子，頭挽高髻，均作雙手捧缽之狀。據畫上題字，知其一為細奴邏之妻濤彌腳，一為子媳夢諱。兩女子之前有一老者雙手捧缽，頭戴冠，冠上有花瓣，兩女子將自己所捧之缽敬獻老者。老者之上天空雲端有六仙女，隱約可見，作奏樂之狀（圖2-18）。

圖2-18　南詔圖傳，第一段

❶⑤汪寧生：《〈南詔中興二年圖卷〉考釋》，《中國歷史博物館館刊》
　　1980年第2期。

由此往左，老者捧缽，其狀如前，面對兩人。一人頭戴冠，冠上插羽毛，身披甲，手持一杖（矛？）。另一人長袍寬袖。此兩人對老者作合掌之狀，兩人頭上雲端有執兵器者多人，乘馬馳騁。

此段是以細奴邏之家庭為背景，描繪觀音化身初至其家募化的情況。

第二段繪上述潯彌腳及夢諱二人作行路之狀，潯彌腳捧缽，夢諱挑籃。兩人之前又現梵僧，潯彌腳將缽供奉梵僧。這段為觀音七化中的第二化，表現潯彌腳婆媳二人送飯途中，又遇梵僧，再次施捨。

第三段以梵僧為中心。這段為觀音七化中的第三化，表現觀音化身的梵僧在耕田處又一次點化細奴邏全家之事（圖2-19）。

圖2-19　南詔圖傳，第三段

第四段即第四化。前一部分繪窮石村人偷梵僧之犬；後一部分繪他們肢解梵僧，並焚化投入河中，而梵僧卻「裂竹而書，形體復完」。窮石村人畫為黑身（圖2-20）。

第五段緊接上段，繪黑身人六個，或騎馬騎牛，或徒步而行，佩劍執兵，追趕梵僧。梵僧回首作哂笑之狀。追者兵器尖端皆現花朵。黑身人之後又有二指揮者，形同常人，面目可見，正相互交談。這是第五化的故事。表現的是王樂等人欲擒梵僧而「走馬趕之，愈近愈不及」之事（圖2-21）。

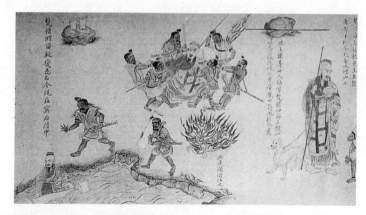

圖2-20　南詔圖傳，第四段

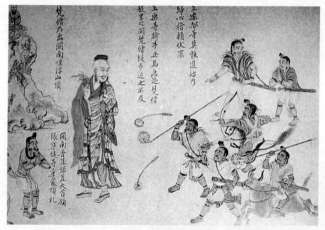

圖2-21
南詔圖傳，
第五段

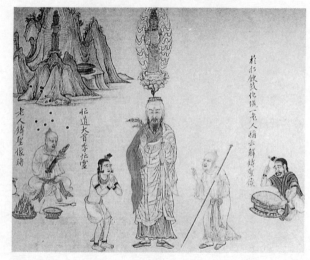

圖2-22
南詔圖傳，
第六段

第六段即為第六化。表現梵僧至「李作（忙？）靈之界」再次現身及熔銅鑄像之事。畫中有擊銅鼓場面（圖2-22）。

此畫繪觀音幻化故事至此而止，僅有六化。關於觀音幻化的故事，雲南地方史志如元張道崇著《記古滇說》、元趙順著抄本《僰古通記淺述》、各本《南詔野史》、清人圓鼎《滇釋記》都有記載，而以明萬曆《雲南通志》最為詳盡。萬曆《雲南通志》卷一〇「七化」條，共有七化，第七化是觀音化身西域和尚入南詔坐化之事，為畫中所無。

2.祭鐵柱

祭鐵柱故事是觀音幻化故事之繼續。傳說蒙氏家族好佛樂善，處處皆得「神助」，祭鐵柱時天示「祥異」，乃能受禪於張樂進求。有關記載甚多，如馮甦《滇考》「南詔始興」條等。本畫第七段即是對祭鐵柱故事的具體描繪。

第七段以一柱為中心，柱下有二層臺基，柱頂有似蓮花狀雕飾，上立一鳥，柱前有一方案，上陳壺、盂等十餘器。案前跪九人，為首一人跪於氈上（圖2-23）。

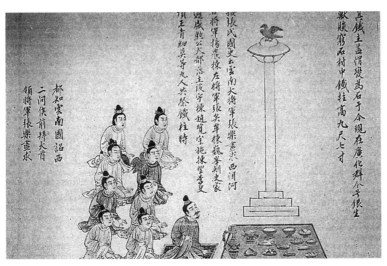

圖2-23　南詔圖傳，第七段

此段所繪的是人們正在祭鐵柱的情況，柱頂之鳥即傳說中的所謂「五色鳥」、「布穀」或「金鑄鳳凰」。關於祭拜者，其跪於甂上者當是張樂進求本人，他是傳說中各部落的盟主。

3.畫後題名

(1)第八段

　　第一至七段是畫的主要內容，由此段往下是畫後題名性質。

　　此段以一觀音像為中心，像立於蓮花座上，像上有祥雲覆蓋，座下有一銅鼓，側置於地。像左有二人，合掌禮佛，一人短衣赤足。一人冠帶袍服。像右有六人，均作禮佛之狀。其後有婦女二人，手持拂塵，似為嬪妃。再後有一人，頭戴兩翅高翹的南詔王冠，上有題字：「中興皇帝」，其後有二人（圖2-24）。最後為題記四行：

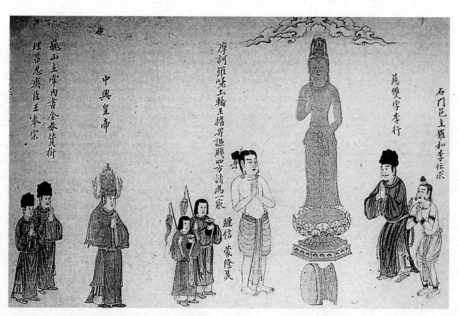

圖2-24　南詔圖傳，第八段

巍山主掌內書金券贊衛理昌忍爽臣王奉宗等申謹按巍山
起因鐵柱西洱河等記並國史上所載圖書聖教初入邦國之原
謹畫圖樣並載所聞具列如左臣奉宗等謹奏
中興二年三月十四日信博士內掌侍酋望忍爽臣張順巍山
主掌內書金券贊衛理昌忍爽臣王奉宗等謹

　　按此段所繪乃南詔兩個統治者及作畫臣工禮佛的形象。
「中興皇帝」即南詔最後一代王舜化貞，公元897年即位，902
年身死。

　　作畫臣工王奉宗、張順及李忙求、李行，其生平均無考。
酋望、忍爽、贊衛、慈爽等等皆是他們的官職名。

　　最後四行題記乃說明全畫創作由來、作畫臣工姓名和作畫
年月。《巍山起因》、《鐵柱（記）》、《西洱河記》、《國
史》，是作此畫所參考圖書，大抵皆是記述南詔起家及佛教傳
入南詔的神話故事，原書今均不存。

(2)第九段

　　為首一人冠服與南詔諸王同，身材高大，雙手持香爐作禮
佛之狀。上有題名：

　　　文武皇帝聖真

　　其後一人佩劍持杖。再後三人，最後附一洱海圖，作兩蛇
相交之狀，中有魚和螺螄各一，洱海周圍有河相通。

　　此段位於「中興二年」題記之後，亦係畫後題名性質。可
能是全畫作成之後補繪的。

　　關於此《圖傳》的創作年代，畫上有「中興二年」的題
記，明白無疑地表明《圖傳》是899年王奉宗、張順等人應中
興皇帝舜化貞廣徵聖教材之詔的作品。但因畫在「題記」之
後，又有一幅「文武皇帝」禮佛圖，致使現存《圖傳》的繪製
年代不可確定。美國學者Helen　B．Chapin認為今日所見大約

是12至13世紀的摹本❶，由於她親見原畫，各家均尊重此說。

（二）特點

　　《南詔圖傳》對於南詔歷史、宗教、文化的研究是一份十分可貴的資料，諸如南詔宮室、居住、服飾、生產工具和生活用具等等，在畫中均有摹寫反映。在美術史上，它的畫卷部分與大理國時期的《張勝溫畫卷》，並稱為西南地區繪畫藝術的雙葩。作為歷史畫卷，其主旨在於事件、人物的描述，以圖傳史，因此在選材和畫面處理上，有以下幾個特點：

(1)連環畫的形式

　　結合了佛教和南詔歷史的種種傳說和故事，使之聯綴成一個完整的體系，場面宏大，內容豐富，人物眾多。作者在南詔紛繁的歷史傳說和故事中，準確選取了富有表現力的場景，並加以生動地描繪。九段畫面既相對獨立，又互為聯繫，脈絡清楚地展示了事件發生發展的全部過程，表明作者具有宏觀把握材料、準確選取畫面的功力。

(2)著力於人物的刻劃

　　人物是歷史與事件的中心。《圖傳》共繪人物九十四個，作者刻劃人物的一個顯著特點，是通過人物形體的大小來表現身份的高低和善惡。畫面中的觀音或其幻化的梵僧，身軀偉岸，南詔王細奴邏及妻、子、媳均形似常人，而追殺觀音的黑身人則很矮小，身高僅及梵僧之腰部。第八、第九段的幾個皇帝，形象均較他人高大。從人物的神態、動作之中，也可見其身份和性格，梵僧的從容不迫、細奴邏等人的恭敬虔誠，南詔王的雍容尊貴以及黑身人的氣勢洶洶，都有生動的形象。

❶〔美〕Helen B. Chapin: Yunnanese Images of Avalokites Vara Harvard Journal of Asiatis Studies, vol. 8, p.130.（《雲南的觀音像》，《哈佛亞洲研究》第8卷，第130頁）

(3)著重於對事件、人物的刻劃，不重環境的表現

　　畫面往往以人物佔據主要位置，而少有環境的襯托。即使出於情節的需要，對自然環境有所描繪，也十分簡單，如第三段中，以極少的筆墨繪製了一小段半環形的山石，表示細奴邏及其子邏盛的躬耕之地巍山，其他如第五、第六段的山，第四段的水，與此類似，它們都是作為情節發展中表明場景的「道具」，而非畫面中的表現主體，也未與畫面的其他內容相融為一體。這種人大於山、水不容泛的表現方法。與魏晉時期中國傳統山水畫的情形十分相似。

（三）技巧

　　在表現技巧上，《圖傳》畫面佈局以平面構圖為主，較少空間透視的概念。畫法具有一定的唐畫風格，線條流暢，描繪細緻，造型豐滿，但也帶有明顯的雲南民間繪畫的質樸色彩，與《張勝溫畫卷》的畫面繁縟嚴謹、線條精妙準確相比，具有更為古樸厚重的風格。

　　有些畫面具有較高的技巧，如第一段中以細奴邏家為背景，描繪觀音化身初至其家募化的場景，就是一例。畫面最右端為半隱半現之山，山前有一小河，河上架橋，臨河為一曲廊。山、水、曲廊之間，白雲翻捲彌漫。這個背景頗有傳統山水畫的意境，表現技巧也具傳統筆墨，描繪山石皴染皆施，陰陽向背分明，脈絡清晰。臨水的土坡山腳，黑色較濃，表現出山石受到河水濃重濕氣浸染後的滋潤之感。河岸曲折蜿蜒，河中水流平穩，小小的亂石點綴其中，具有變化畫面的作用，而一架小橋橫跨，讓畫面更添情趣，使重重山石與河這邊的主體畫面相連，整個畫面的氣氛因此而更顯得緊密完美。彌漫其上的捲雲，則以更為虛幻的渲染加強了畫面的整體感，並使畫面生動飄逸。

四、書法、碑刻

受漢文化的影響，南詔時期的漢文書法碑刻藝術頗有成就。元人李京《雲南志略》記載：「其俊秀者頗能書，有晉人筆意。」《蠻書》云：「保和中，遣張志成學書於唐，故雲南尊王羲之，不知尊孔孟。」《南詔德化碑》、《袁滋摩崖》等碑記石刻，都是具有較高書法水準的代表作品。它們雖為漢人作品，但與南詔歷史密不可分，實際上已成為南詔文化的有機組成部分，因此在彝族美術史上，應佔有相當的地位。

這一時期最具民族特色和光彩的成就，當推彝文的創始和運用。唐宋時期，彝文已從先前零碎、隨意的狀況經過整理而走向系統、規範，成為具有象形、會意等文字功能，具有大約一千八百四十個字母左右的簡單文字系統，並被運用於建橋、修路、墓碑、指路等民間實際生活之中。我們對此擬作兩點推論：

彝族文字的產生和在實際生活中的運用，是彝族文化從貴族性走向民間的一個重要跡象。從現有材料來看，彝文碑刻及摩崖多見於四川、貴州彝區，而非南詔大理統治的中心地雲南，這是否表明，在王室貴族大量接受漢文化，漢文程度日益加深的同時，民族文化則在更為廣闊的彝區得到保存和發揚。

從宋時的彝文摩崖碑刻來看，全文的謀篇佈局、字裡行間的轉承呼應以及單字的間架結構等等，均無書法的技巧和美感可言，僅為簡單的記事之文。但這一時期的彝文刊刻，使彝文書法的產生成為可能，明清時期各種趨於整齊精緻的彝文碑刻和當代純粹追求形式美的彝文美術字，都是對這種初始階段的肯定和發展。彝文刊刻生命力的另一種證明，是明清時期彝文從石碑、摩崖擴展而至銅鐘、銅印的事實。這些作品在明、清兩代幾乎成為彝族美術史的重要成果而佔有相當重要的地位。

《南詔德化碑》高3.02米，寬2.27米，厚0.58米，是雲南

現存最大的一塊唐碑。碑文及碑陰題名均為正體。碑文四十行，碑陰刻題名四十一行，正反兩面刻字計五千餘字。碑質地紅砂石，剝蝕嚴重，碑陽僅存二百一十一字，碑陰僅存六百一十九字。碑文中未寫明建立年代，元人郭松年《大理行記》記為建於唐代宗大曆元年(766)，明萬曆《雲南通志》已有著錄，清人王昶於清乾隆五十三年(1788)於地下獲得，清人李亨特於清嘉慶三年(1798)就地建碑亭。碑現存大理太和村西。

碑文作者自稱「盛世家漢臣王稱乎晉業，鐘銘代襲，百世定於當朝。生遇不辰，再罹衰敗，賴先君之遺德，沐求舊之鴻恩。改委清平，用兼耳目」。據此知其為流落南詔為官的漢人，有人認為即為曾任南詔清平官的漢人鄭回。書碑者為唐朝流落在大理的御史杜光庭。字均楷書，遒勁豐潤，流麗挺秀，有李北海（李邕）筆意，堪稱書法上品。

《袁滋摩崖》位於雲南鹽津縣豆沙關，其上建有一座「唐碑亭」。摩崖石刻共八行，每行三至二十一字不等，共一百二十二字，左行，正體。末行「袁滋題」三字為篆體，較它行為大。石刻刊於唐德宗貞元十年(794)，記錄了唐王朝貞元年間，冊封南詔王異牟尋，重修友好的歷史事實。書寫者為唐朝祠部郎中、御史中丞袁滋。袁滋工書法篆隸，其篆字書法，在唐代與李陽冰、瞿令問鼎足而立，其手跡傳世很少，故此石刻尤顯珍貴。

以上碑記石刻等書法作品均為漢人所作，但與南詔歷史有密切關係，它們真實地記錄了南詔與唐王朝關係史上的兩次重大事件，具有重要的史料價值。在書法藝術上，也給予南詔以極大影響，是南詔文化不可分割的重要組成部分。

彝族有自己本民族的文字，關於其創始時間等問題，至今仍有爭論，明清時期的漢文史志已有記載，稱為「爨字」、「韙書」，對此彝文文獻和口碑傳說也多有論及。綜合各說，大致可知其創始較早。唐時貴州馬龍州人納垢酋之後裔阿町，棄官職隱山谷之中，對當時已有流傳的彝文，加以整理，歷時三

年，撰製「爨字」，其形「如蝌蚪」，計有字母一千八百四十個，稱為「韙書」。文字由左到右釋讀，有象形、會意諸義，一直為彝族人民所使用。阿町則被尊稱為「書祖」。彝文碑記和摩崖石刻流傳至今的不少，貴州《攔龍橋碑》是貴州現存彝文摩崖石刻中時間最早的一件。

《攔龍橋碑》鐫刻於貴州省六枝特區上官彝族鄉和新場鄉之間的攔龍河巖石上。其鑿刻時間據說為南宋開慶己未年(1259)，迄今已有七百多年的歷史。碑文共有彝文五百八十九字（圖2-25），是研究彝族阿者阿琪家族歷史的重要資料。

圖2-25　攔龍橋碑

五、工藝美術

南詔時期已有發達的手工業。世隆時，南詔統治機構「九爽」中，已有主管手工業的專門機構「厥爽」。從《蠻書》、《新唐書‧南蠻列傳》等文獻記載及《南詔圖傳》、《南詔德化碑》等繪畫、碑刻資料來看，其織繡、服飾、金屬鑄造打製和陶器工藝都相當發達。

（一）織繡

據新、舊《唐書》和《蠻書》卷七記載，南詔地區村村戶戶飼養柘蠶，「多者數頃」。蠶三月初生，至中旬即結繭而可抽絲。但在南詔初時，「俗不能織綾羅」，直至唐大和三年（829），南詔進兵四川西部，「掠子女工伎數萬」，這些漢族工匠將先進的織繡印染技術帶到南詔，利用南詔的蠶絲原料和原有的原始織布技術，製作出多種精美的織品，南詔的織繡工藝也因之而有較大的提高，「如今悉能織綾羅」，南詔自是工文織，與中國（中原）埒。

南詔時的紡織品，大約有絲、布兩類。絲類織物可分綾、錦、絹等。《蠻書》稱蠶絲「精者為紡絲綾，亦織為錦及絹」。絹又可分為較粗糙的「皂綾絹」和細密的「縑」兩種。綾、錦及縑質地考究，織造精緻，花紋色澤艷麗，是織物中的上品，「錦紋頗有密緻奇采」。這些絲織物為王室及豪族所專有，宮室「陳設錦繡」，「蠻王並清平官禮衣悉服錦繡」。「錦衣纈襖」，貴族婦女「綾錦裙襦，上施錦一幅」，南詔王以下，隨著地位的下降，織物等級也逐漸粗糙，一般皆以皂綾絹為質料，「其絹極粗，原細入色，製如衾被，庶賤男女，許以披之」，在織物的色彩上，也體現了這種尊卑貴賤的觀念，「其紡絲入朱紫以為上服」、「南詔以紅綾」、「貴緋紫兩色，得紫

後，有大功則得錦」，《南詔德化碑》碑陰就有以「紫袍」和「二色綾袍」賞賜功臣的記載（圖2-26）。

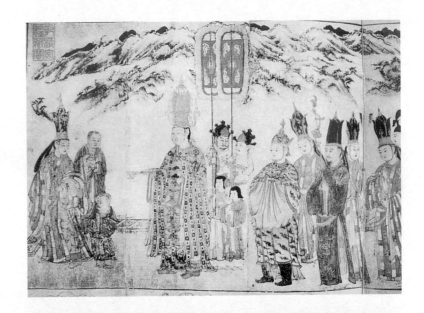

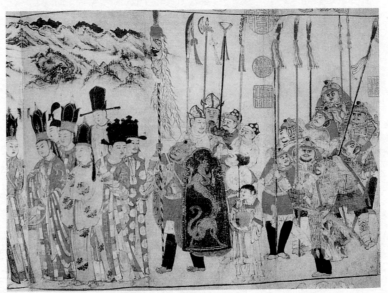

圖2-26　《張勝溫畫卷》所見南詔服飾

布類織物包括繒、絁布、木棉布數種，為民間所普遍使用。南詔時「本土不用錢，凡交易繒帛氈罽……以繒帛幂（單位）數計之，云某物色值若干幂」。繒帛不僅為紡織品，而且具有貨幣的作用。木棉又稱吉貝、古貝、婆羅籠、紗羅籠、婆羅毯，這種織物在宋時涼山彝族地區有大量生產。

絲、布兩類紡織品外，毛織品在此時也十分流行，這與彝族的民族服裝披氈有密切關係，披氈在當時被稱為「氈罽」，「罽」又作「纚」，《說文解字・毛部》解作捻毛、蹂毛製成之物，當時不僅流行於南詔、大理，南詔王披「絳紫錦罽」，而且還當作貢品獻給唐王朝，「中和元年(881)，（南詔）復遣使來迎主，獻珍怪氈罽百床」。

紡織業的發達和大量紡織品的生產，使印染刺繡工藝有了發展的基礎。據《蠻書》所記，當時已「有刺繡」。不僅文獻記為「禮衣悉服錦繡」，從《南詔圖傳》的人物衣飾上，也可見到花紋繡繪的冠服，可與文獻記載相印證。不僅王室貴族如此，民間服飾也重彩文繡，染、繪、刺、繡，花紋圖案豐富多彩。以木棉布「莎羅氈」而言，就有素地紅花、青緋間色或染五色並加文彩，被稱為「五色斑布」。清《滇略》也載：「景東蒙化之間，夷民能織斑絲，蓋亦土蠶之繭，結成紫白相間如記所稱吉貝者。劉禹錫詩：『蠻衣斑斕布』，其謂是耶？然幅窄而短，不堪作衣耳。」

（二）金屬工藝

金屬工藝是南詔手工藝中較為發達的另一重要門類。其發達的原因，在於雲南地區豐富的礦產資源和冶煉鑄造技術。從現存實物和文獻資料記載來看，大體有鐵器、銅器和金銀器幾類。

南詔鐵器工藝的發達，與當時軍隊所需的兵器製造密切相關。南詔有一支三萬人左右的正規軍，所用兵器腰刀、劍、槍、矛、甲冑、弓箭等進攻性武器，大都為鐵製而成。其中最

著名的是鐸鞘、郁刀和南詔劍，《蠻書》對此有詳細記載。

鐸鞘，狀若刀戟殘刃，極為鋒利，為南詔最寶貴重要的兵器。南詔王出征時，雙手即執此鐸鞘。唐貞元十年(794)，南詔清平官尹輔酋至唐朝，曾將鐸鞘作為貢品獻給唐王。

郁刀，實為一種毒器，中人肌膚即可致死。製造方法秘不示人。《蠻書》作者樊綽曾作過訪察，粗曉其法為：「造法用毒蟲魚之類，又淬以白馬血，經數十年乃用。」因其殺傷力大，且製作不易，故亦極為名貴，僅次於鐸鞘。

南詔劍，是當時人們普徧使用的一種兵器。「不問貴賤，劍不離身」。其製造方法為：「鍛生鐵，取迸汁，如是者數次，烹煉之。劍成即以犀裝頭（以犀牛角裝飾劍柄），飾以金碧。」此劍以六詔之一的三浪詔故地所產之浪劍最著名。

最能代表南詔冶鐵工藝水平的，是留存至今的「南詔鐵柱」（圖2-27）。鐵柱在雲南省彌渡縣太花鄉蔡莊鐵柱廟內，高3.3米，圓周1.05米，分五節鑄成。柱上有正楷陽文題款一行：

圖2-27　南詔鐵柱

「維建極十三歲次壬辰四月庚子朔十四日癸丑建立」。「建極」是南詔王世隆的年號，「建極十三年」為唐懿宗咸通十三年(872)。以鐵柱之高，分五節鑄成，表明當時已有相當高超的冶鐵、鑄造、拼接、安裝技藝和規模宏大的工場。

雲南盛產銅，冶銅業一直是這裡比較發達的手工業之一。銅器工藝也因此得以產生，並達到相當高的水平。歷史上滇池、滇西地區高度發達的青銅工藝，就是一個明證。隨著歷史的發展，生產工具、生活用具和兵器多為鐵器所代替。南詔晚期，佛教興盛，銅器被廣泛地轉到與佛教有關的佛像、鐘鼓和其他有關器皿的製造上，如勸豐祐時期，就曾用銅四萬多斤，鑄造了十多萬尊佛像。阮元聲《南詔野史》載：「舜化貞，唐昭宗光化二年(899)，鑄崇聖寺丈六觀音，合十六圍銅所鑄也。」南詔時的銅佛像，最多和最有成就的就是觀音像。

據文獻記載，原崇聖寺有一巨大銅鐘，在寺內前樓，樓高百尺，鐘高丈餘，直徑也有丈餘，壁厚及尺，重十萬斤，音色宏亮，聲聞可達百里。據鐘上刻有「維建極十二年歲次辛卯三月丁未朔廿四日庚午建鑄」字樣，知其鑄造時間為南詔王世隆建極十二年，即唐咸通十二年(871)。鐘現已不存，大概毀於清咸豐同治年間。據清阮福《滇南古金石錄》記載：「鐘在大理府太和縣崇聖寺，作上下兩層，每層六面，上層每面高二尺五寸餘，廣二尺二寸餘；下層每面高一尺三寸餘，廣一尺七寸餘，各鑄波羅密及天王像。」

南詔的金銀業也有規模，比如王室貴族使用的餐具、殮裝骨灰的金瓶銀盒、貴婦人用的首飾、高級武官佩用的飾帶，一般都是金銀製品。

第四節
全民族的進步

　　輝煌的南詔王國在歷史的長河中漸漸遠去，赫赫君王的尊貴威嚴也如煙雲般消散。然而，山河依舊，人民生生不息。至元代，金沙江南北兩岸彝族各部落經濟文化發展和彼此之間的聯繫大大加強，出現了一個在彝族中普遍使用的共同族稱——羅羅，這標誌著彝族作為一個民族共同體已經形成。

　　這一時期彝族美術的特色，據現已掌握的資料來看，其具體表現為：首先，美術各個門類中的主要形式如建築、雕刻、繪畫、書法、碑學、工藝美術等，都已有出現。它們在雲、貴、川等各個主要彝區的民間，各有側重地得到發展，產生了不少佳作。如雲南的墓地石刻、四川涼山的民居建築、貴州的鑄銅工藝和書法碑刻。其次，與南詔時期的「貴族文化」和「佛教藝術」特色不同，此時在平民中出現了大量的美術創作活動和作品，其表現題材和內容與百姓日常生活密切相連，美術成為彝族人民日常生活中的組成部分。如清代雲南巍山的《樹下踏歌圖》，就是彝民普通娛樂活動的生動寫照；貴州的《新修千歲衢碑記》、《大渡河建石橋記》等具有書法價值的碑記都與建橋、修路的生產勞動和生活需求緊密相連。第三，美術作品中彝漢文化的互融性更為明顯。在不少作品中，吸收了中原美術的因素。如在一些摩崖石刻和碑記作品中，都有彝漢文並存的情形，有些彝族藝術家的作品，如清代彝族書法家高奇映的漢文摩崖書法，實際上已與漢族書法毫無二致。

一、建築

據彝文史籍記載，彝族歷史上曾有相當規模的宮殿建築，《西南彝志・論宏偉的九重宮殿》，描述「九重宮殿」按彝族土官屬九扯九縱，由低到高次第減少，分九層階梯而建。整座建築「象天體九重，似地體八層，開七道宮門與天宮相似」。它的第一重是頭，第二、三重存戈矛、紮兵將；第四、五重置仙鼓、仙鐘；第六重住君師議事；第七重居住君長；第八重為君婦寢室；第九重為歌師住地，此外還有專門的歌舞場。殿內雕樑畫棟，雕繪有鴻雁、老鷹、啄木鳥、虎、豹、獐、鹿、狐狸等各種飛禽走獸，並裝飾有金銀珠寶。宮中最美的有二十四處，金、銀色的橡角上，掛有四十八個合金金鈴。

九重宮殿只見於書籍的記載，並未見有建築實物的遺存。這一時期建築的主要內容，是與日常生活密切相關的莊園、住宅、橋樑等。

彝族土司大多建有考究的莊園。貴州興仁彝族土司尤氏的莊園，建於興仁縣城西南23公里的魯礎鄉。莊園坐北朝南，占地約6600平方米，為三進三重堂建築群。中進三重堂為前堂、穿堂、大殿，西進為書房、學堂和花園，東進為前廳、廂房、雕樓、魚池等。另有月亮門進入後院，院兩側各有石砌魚池一個，池壁嵌有碑記。

彝族民居經過長期發展，至此時已基本定型。雲南、四川、貴州的各個彝區，都形成了各具特色的民居建築類型。即使同一地區內，由於地理條件、文化習俗的差異，也有不少變化形式。此外，由於貧富差距的懸殊，民居又有華貴和簡樸的不同風格。

隨著社會經濟的發展，交通需要增加。彝族地區紛紛開路築橋，使天塹變通途。有力地促進了當地社會的文明進程。正

如《水西大渡河建石橋記》彝文碑所記：「從此租賦有來路，人行康莊大道，子孫增壽齡。」

在這一時期的建築活動中，橋樑的建造是數量較多，成就突出的一個門類。

涼山彝文典籍《萬事萬物的開端》中記道：「阿里阿道是彝家第一個會造橋的匠人。原來天界地界沒有疆界，人和神互相聯姻開親。自從天神割斷了虹橋，雙方才斷絕來往。阿里阿道修築了九十九座石橋。橋橋都通向各山各支。世世代代封鎖的山寨敞開了，從來沒有見過生人的部落都開放了。丟掉了一座虹橋，卻增添了眾多的友誼。阿里阿道啊！他是修橋築路的創始人。」彝族人民開始了造橋築路的歷史，擺脫了對自然環境（虹橋）的依賴而以自己的力量開創新生活，山寨敞開了，部落開放了，喜悅自豪的心情溢於言表。阿里阿道是彝族傳說中的能工巧匠，其確切的生平事跡不可考，也可能只是彝族人民塑造的偶像，是彝族建橋歷史的證人和聰明智慧的集中代表。

從現有資料看，貴州省六枝特區上官彝族鄉和新場鄉之間的攔龍河巖石上彝文碑刻《攔龍橋碑》所載的攔龍橋，可能是較早的橋樑，此碑據稱鐫於南宋理宗開慶己未年(1259)⓱。

明朝時，貴州彝區的橋樑建築非常興盛，據修文縣蜈蚣橋原有《建石橋碑記》和《重修十橋碑記》，明代貴州水西地區，由當地彝族宣慰使安觀、安貴榮、安國亨等主持，曾先後建有二十餘座橋樑。

水西大渡河橋，位於大方縣城東南40公里大方縣和黔西縣交界的大渡河上，水西內露土目安邦母子倡議修築，為五孔石拱橋，高14米，長70米，寬7米，孔距不一，由東至西第四孔最大，第五孔最小。橋西頭有彝漢文《水西大渡河建石橋記》

⓱ 余宏模：《貴州的彝文古籍與金石文物》，《貴州畫報》1991年第1期。

碑各一塊。據彝文碑文，建橋始於「庚寅年十月初三辛未日」，即明萬曆十八年（1590年10月30日），完工於「壬辰年四月十九庚戌日」，即明萬曆二十年（1592年5月29日），計費金銀一千一百五十兩。現為省級重點文物保護單位。

二、銘文、碑刻、摩崖石刻

這一時期出現了一些重要的作品，如明《成化鐘銘文》、《新修千歲衢碑記》、《水西大渡河建石橋記》、《鐫字崖彝文石刻》等，它們被視為彝族文化和彝文發展較完整系統的代表作。從書法藝術發展的角度看，其中的漢文作品與南詔時期的《南詔德化碑》等書法佳作相比，在藝術造詣上還有距離，但作為彝族書法家的漢文作品，其成就不可低估，具有民族文化交流的意蘊。彝文作品則比南詔大理時期的摩崖刊刻有較大的發展，從單字的結構造型到全文的謀篇佈局，都已初具形式美感的意味，而彝文「以諾」印章的刻製，更是一種趨於精緻的藝術作品。就這一時期作品的情況分析，從成化鐘銘文到《新修千歲衢碑記》、《水西大渡河建石橋記》，在書寫和藝術表現力上，都經歷了由稚拙到成熟、由隨意到經心的過程，漸趨佳境。

（一）銘文

貴州大方縣發現的羅甸水西銅鐘，鑄於明「成化二十一年乙巳歲四月十五日丙寅吉旦」（1485年4月29日），鐘上鑄有彝漢銘文。這是迄今為止存世最早的彝文文物。

此鐘為貴州宣慰使安貴榮（水西彝族）和夫人奢脈捐資，自雲南大理請來名匠鑄造的銅錫合金鐘，高1.35米，口徑1.1米，腰徑0.8米，厚0.1米，重300公斤，上刻鑄饕餮頭形、日月圖案、八卦及彝漢銘文八塊。今存貴州大方縣文化館。

銅鐘中部高56厘米，有彝漢銘文八幅，上下各四幅，每

幅高19厘米，長54厘米，幅間有「皇圖鞏固，風調雨順」、「帝道遐昌，國泰民安」、「佛日增輝，天下太平」、「法輪常轉，豐盈吉慶」的聯語。其中三幅文字基本完整。彝文約佔二分之一，漢文為楷書，主要內容為記述銅鐘的鑄造經過、鑄造者和費用。彝漢文字體均較稚拙，字體大小間雜排列（圖2-28）。

圖2-28　銅鐘銘文

　　雲南姚安縣德豐寺一尊銅睡像上的漢文銘文，則已具有較高的書法水平。此像為姚安府彝族土同知高奣映的晚年自鑄像，銘文在像的枕部和膝上。枕上銘文為：「有酒不醉，醉其太和。有飯不飽，飽德潛阿。眉上不掛一絲絲愁惱，心中無半點點煩囂。只有一味的黑甜，睡到天荒地老。」膝上銘文是：「屈子曰：眾皆醉，我獨醒，夫夫人也而反是不中山之醉，醉則千千日，不靡鹽乎王事，不勞困其肌骨。胸中貯有煙霞，一睡乃逾三萬六千日。」高奣映(1647-1707)，字雪君，號結璘山叟。據《姚州誌》載，聰明過人，好讀書，過目成誦，曾著

書七十餘種，兼典工騷，擅長書法、繪畫和雕刻，有作品流傳，是清初知名的彝族文人。

（二）碑刻

貴州水西是明清以來接觸漢文化較多、經濟文化發展較快的地區。明洪武年間，水西彝族土司奢香夫人送子靄翠隴第進明太學學習，回來後大力宣傳中原文化，使水西彝族學習儒學蔚然成風，漢文表述和書寫水平大大提高，書法水平因之得到發展。而彝文碑刻也相應得到普遍刻製，貴州畢節地區、六盤水市和興義、興仁、普安、貞豐、普定、仁懷、習水、赤水等縣，都有發現。保存最多的是大方縣，約有二百四十多塊，共載彝文二萬四千多字，按內容可分為紀功碑、封山碑、獻山碑、指路碑、靈房碑、建橋碑、修路碑、墓碑八種。其中不少是這一時期的作品，最為著名的，是《新修千歲衢碑記》、《水西大渡河建石橋記》的彝文碑，兩碑共存彝文二千二百多字，均為省級重點文物保護單位[18]。

雲南、四川的彝區，也有不少彝漢文碑刻被發現。如雲南昭通閘心場街子後，清嘉慶十九年彝族陸米勒及妻龍氏合葬墓的彝漢文碑刻。四川涼山彝區的漢文土司墓誌銘、墓碑、寺院、廟宇的碑記等等，十分豐富[19]。

《新修千歲衢碑記》，立於明嘉靖二十五年(1546)，是貴州宣慰使安萬銓捐資興修衢道的紀念性碑記。碑係鑿巖而成，刻於大方縣白布鄉落啟坡衢道旁的巖石上，彝、漢文各一幅。因年久風化，許多字已磨蝕不可辨。漢文碑文因曾載入當地志書而得以保存，彝文未載，已不可全認。漢文碑記為正楷，字體

[18] 同注[17]。

[19] 吉木布初、黃承宗：《涼山彝族石刻史料簡述》，《西南民族研究·彝族專輯》，雲南人民出版社1987年10月出版。

結構中宮緊收，四邊放射，方圓兼備，筆力深厚，謹嚴之中有敦厚之氣，頗具書法功底（圖2-29）。

圖2-29　新修千歲衢碑記（局部）

《水西大渡河建石橋記》，明萬曆二十年(1592)立於大方縣水西大渡河畔，為彝漢文雙碑。漢文碑文由彝族羅甸水西君長、貴州宣慰使安國亨撰寫，內容為敘述建橋緣起，宣揚建橋發起人安邦母子的「美舉」；彝文碑文由一位叫齋墨的人書寫，敘述彝族德施氏羅甸水西祖代以來的歷史和建橋事由。

雙碑為連體式，並排而立，中以石塊疊砌連接（圖2-30）。雙碑形制略有不同：漢文碑碑頂無飾物，碑身高180厘米（頂座除外），碑寬76厘米，篆額高31.5厘米，分為三格，中刻「水西大渡河橋」六個篆字，兩旁有花紋為飾。碑底有石座墊托。碑文直行，楷書陰刻，嚴謹規整。彝文碑碑頂為石質屋簷形，高47厘米，寬90厘米。碑高180厘米（頂座除外），寬72

圖2-30　水西大渡河建石橋記雙碑

厘米。額高22.4厘米，分三格，中刻彝文「水西大渡河建石橋
記」九個大字，兩旁陽刻高17厘米、橫長20厘米的彝族傳說
浮雕畫兩幅，碑的上、左、右三邊也有石座墊托。彝文直行，
字體勻稱，橫豎行距均等，排列整齊，題名落款皆有章法。

（三）摩崖石刻

　　摩崖石刻在雲南的祿勸、武定、大姚和彌勒縣、貴州安龍
縣等地，都有發現。

(1)祿勸彝漢文摩崖

　　刊刻於祿勸縣法宜則村邊高達數丈的峭壁上。此峭壁又稱
為「鐫字崖」，刻有多篇詩文，但大多已風化毀損，不可辨
認。較為完整可認的有三幅，橫向連續排列，中間一幅為彝文
石刻，兩旁各有一幅漢文石刻，四邊均以花邊為飾。右方漢文
石刻題曰：「武定軍民府土官知府鳳（氏）世襲腳色」，內容
為記述當地彝族女土官商勝歸明以後至其曾孫、土知府鳳英共

一百三十年間的歷史和鳳英的主要活動。是鳳英自題世系石刻，時間約為鳳英晚年(1507－1511)[20]。彝族土官用漢文摩崖刊刻記其家族歷史，尚屬首見。可見當時漢族影響的加深和彝族漢文水平的提高。

左方漢文石刻題為：「鳳公世系記」，明嘉靖十二年(1533)祿勸州知州徐進題，是漢人作品。

彝文摩崖篇幅很長，全文直書橫列，四周鑲以雙線邊框，四角飾以葵葉。字體為老彝文，大小勻稱，排列整齊，筆法圓轉流暢之中不乏拙樸的古意。此石刻長期以來受到國內外學者的重視。法國傳教士保羅·維亞爾編《法倮字典》（1950年巴黎出版）即收有此石刻的照片。因彝文不易辨認，石刻內容不得詳解。現經翻譯，知其大意為記述鳳家的來歷[21]。

(2)曇華山石刻

位於雲南楚雄彝族自治州大姚縣曇華山後山灌木叢中。石高丈餘，在人工打磨的長49厘米、寬46厘米的平面上，刻七律詩一首：「柴門雖設未嘗關，閒看幽禽自往還。尺壁易求千丈石，黃金難買一生閒。雪消曉嶂聞寒瀑，葉落知秋見遠山。古柏煙消清晝永，是非不到白雲間。」刻石書法為漢文章草，書寫流利秀氣，結構嚴密，筆力遒勁。從落款「奇映題」知為高奇映所作。

(3)梨樹寫字崖

位於貴州安龍縣城北30公里梨樹鄉一座石山的崖壁上，共有赭色文字五處，係朱砂書寫，為彝文。大意記錄天象、地理、形勢和遷徙經過，尚不能全譯，時間可能在宋元之時。

其他如雲南彌勒縣龍母箐的彝文摩崖，也是較為有名的作品。

三、雕刻

這一時期的雕刻，從類別、內容到作品的數量，都稱不上豐富，一般都是一些石刻、石雕的「小品」，內容有人物、動物和花紋圖案等。但也有一些新的特色：在作品的用途上，已從寺廟、殿堂走向民間，如屋簷、鍋莊臺、山石、墓誌等。在作品的內容上，也從南詔時的宗教題材轉向了日常生活的各方面，表現當時彝族社會的現實生活場景。此外，還出現了一些小型的工藝雕飾，呈現出有意識地將實用與裝飾相結合的新氣象。

（一）石刻

(1)祿豐火葬墓墓誌石刻

墓誌為紅砂石質，圓形，上刻「泰定」、「至正」、「宣光」年款，正面刻有圖案。共出土十餘通，以元至正二十六年(1366)和北元宣光九年（1379，實為明洪武十二年）兩通保持最為完整。

元至正二十六年墓誌，直徑50厘米，厚10厘米。圖案以細線陰刻為主，結構宛如銅鼓鼓面的圖案：畫面以第一、第三兩道圓點紋暈圈為基線，將全圖分為三個部分：中心為八瓣蓮花，第二暈為八個三角形圖形，猶如銅鼓鼓面圖案中常見的太陽芒紋，每一三角形中刻有一個梵文字母；第四暈為十六瓣蓮花，每一瓣內刻一梵文字母。最外周飾以一圈水波紋。整個畫面構圖巧妙，細緻繁密，層次分明，比例勻稱。既規整嚴謹，又不失靈動變化，具有從圓心點向四周層層輻射擴大的圓形構圖效果，外周的水波紋增添了圖形的裝飾意味（圖2-31）。石刻技法嫻熟，線條瘦硬。

北元宣光九年墓誌，直徑47厘米，厚10厘米，構圖方式

圖2-31　墓誌石刻圖案（拓本）

與前者基本相似，惟花心中刻有一梵文字母，八個三角形中無梵文字母，外周無水波紋。但兩者風格有所不同，此石刻畫面顯得疏闊厚重，線條也較為圓轉隨意。

(2)曇華山石刻

　　位於雲南楚雄彝族自治州大姚縣曇華山一巨石上，在磨製而成的高40厘米、寬64厘米的平面中，以細線陰刻一老人像，依石作半坐半臥之勢。頭挽髮髻、長鬚、身著大袖長衫，偏衫袒胸，著靴。左手持杖，右手執珠，面目安祥，神態自若。此為高奣映自刻像，人物生動自然，線條簡潔流暢，技法熟練。

（二）工藝雕刻

　　工藝雕刻以其小巧、精緻和實用受到人們的普遍喜愛，因而逐漸流行開來。在涼山彝區，特別是富有的土司、黑彝家中，在碉樓和房屋的大門、屋簷、樑柱、基石、柱礎、鍋莊臺，一些生活用具如刀柄、寶劍、馬鞍、木製酒具、餐具、銀質酒器、首飾上，都雕有日、月、鳥獸等象徵自然界「神靈」的圖案，另外還雕刻有人物、捲草、雲紋及各種紋樣組成的圖案。其中還有一些是浮雕作品，色彩鮮明，樸素大方。如在涼山民居的特殊結構「榻架」的製作上，就極講究雕刻的工藝，一般在其垂柱頭部多雕刻牛羊頭形狀，上部雕成「金瓜」狀，

挑拱與垂柱連結處，作桃子形倒置，夾在排拱頂端（圖2-32），既牢固堅實，又極富裝飾意味。

四、繪畫

這一時期的彞族繪畫大致上有三種形式，一是壁畫；一是類似中國畫的水墨人物畫；一是彞文古籍的插圖和圖案。前二者在表現內容、構圖形式、筆墨技巧和藝術風格上，都已較為完整成熟，是具有一定藝術水平的繪畫作品。後者是附屬於經書、曆法等書中，圖解文意的簡單圖形，只是繪畫形式的萌芽，離繪畫作品尚有一定的距離。其他還有一些用於宗教的「巫畫」，也屬此類。

圖2-32　民居木雕

在彞族的服飾、漆器等傳統工藝和雕刻作品的紋飾、圖案、色彩中，也可以發現彞族人民具有較強的造型、構圖能力和色彩處理的藝術才華。

（一）壁畫

(1)梨樹鄉崖壁畫

貴州省安龍縣梨樹鄉的一座石山上，有當地居民古時「穴居」的石洞，洞外原生石板上，鑿有一幅圖畫，內容為山、水、樹木及村寨等。構圖簡樸，手法古拙。從崖壁上所刻文字為彞文來看，此崖壁畫可能是彞人宋、元時期南遷時所作。

(2)巍山《樹下踏歌圖》壁畫

　　壁畫《樹下踏歌圖》繪於雲南省巍山縣城城南的文昌宮文龍亭內石灰牆上。壁畫寬117厘米，高100厘米，用黑、綠、朱、青、赭等色描繪，至今色彩鮮明，是大理地區保存較為完好的一幅。

　　壁畫在表現形式上，具有明顯的中國畫傳統手法，特別是作為背景的山石樹木和近景中的巨大松樹，在構圖和技法上都是較典型的山水畫技法。作者用墨線勾勒山的輪廓，以披麻、苔點等皴法和染、擦及墨色濃淡來表現山石的山勢走向、明暗向背和群峰連綿、重巒疊嶂的遠景效果，真實地反映了彝族居於山區的生活環境。松樹主幹上的巨大結節，枝幹的盤結穿插和樹葉的形狀，也具有國畫樹法的韻致。

　　畫上共畫了三、四十個人物，與「踏歌」數十人環繞踏地而歌、眾情歡暢的特點相一致。畫面以圓圈式構圖，著力表現了一個歡快的群體，圓圈中三個吹笙、吹笛人連蹦帶跳的動態，圓圈外三個伴奏者全神貫注的神態，眾人各逞其能、各盡其才盡情歡唱的情緒，均著力刻劃、渲染，成功地表現出群情激奮的集體舞蹈場面，極具生活氣息（圖2-33）。

　　壁畫風格樸實粗獷，在表現技法上也較為簡單粗略，如人物大多為粗線條的形體勾勒，人、樹、山的比例不夠諧調得當，遠景、近景之間缺乏透視效果，樹幹、樹葉的描繪比較生硬等。這與壁畫著力渲染歡樂氣氛的主旨有關。同時也可看出繪畫技法處於由稚拙簡樸向成熟精深發展的過渡階段。

　　壁畫的作者不可考，年代約當清乾隆二十四年(1759)。壁畫歷二百餘年至今仍保持色彩鮮艷，說明作者已掌握了室內外繪畫顏料的配料技藝。

圖2-33　樹下踏歌圖，原壁畫（上圖）及其摹本（下圖）

（二）人物畫

　　《女官出行圖》和《獵歸圖》是兩幅連在一起的表現彝族人物和生活場景的繪畫作品（圖2-34）。作品見於1987年北京中國歷史博物館舉辦的「出土文物展覽」。

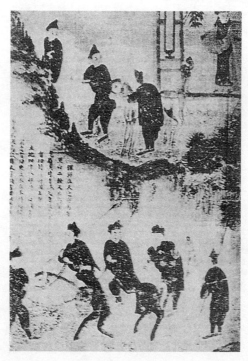

圖2-34
女官出行圖、獵歸圖

(1)《女官出行圖》

　　《女官出行圖》以水西土司府為背景，是一座依山而建的漢式庭院，松竹環抱，由圍牆圍成一個大院。畫面中有五個人物，房內著包頭、穿長裙的即為女官形象。作者在處理人物關係和結構畫面時，注意抓住中心加以渲染，通過女官從容不迫、端莊自信的神態，院內三個男子注視她行動的恭敬表情和引路、捧印、牽馬的舉止，自然地使女官成為畫面中心，人物關係主次分明，構圖層次清楚，有條不紊。作者恰到好處地抓

住了女官走出房屋、正要邁下臺階、又回頭對侍女交代的特定情景，使畫面富有動感和情節性，有很強的表現力。

(2)《獵歸圖》

　　《獵歸圖》的背景較簡單，似乎是在狩獵的歸途中。畫中共五個男子：兩人騎馬，一人在前牽馬，一人挑擔隨後，一人持長矛旁行。畫面構圖較為分散，騎馬者雖是中心，但兩人分別與前牽馬者、後挑擔者、旁行者談笑，使畫面中心向前後分散，從而具有談笑風生，隨意輕鬆的氣氛。

　　兩幅畫的表現手法相同，都著重於人物神態、動作的刻劃，對背景不作著意渲染，只作簡單勾勒。人物形體不以線條見長，而以塊面的塗抹結構表現人體的大貌。技法比較簡樸隨意。畫中男子均著包頭，留「英雄髻」，著披肩，為彝民形象。畫作者不可考，據考證為清初作品❷❷。

（三）彝文古籍插圖

　　彝文古籍卷帙浩繁，涉及宇宙起源、人類歷史、天文曆法、神話傳說、農業生產、宗教祭祀和語言文字等許多方面，主要有《西南彝志》、《洪水泛濫史》、《創世紀》、《人類的起源》、《宇宙源流》、《玄通大書》、《勒俄特衣》等作品。其中附有圖解文意的簡單圖畫，在法師「畢摩」的經書和曆法書中，尤為多見。

　　這些圖畫中有些是以十分簡略的白描手法，繪製日、月、人、雞、蟲等，陪伴著神話傳說中的神人支格阿龍。這類圖畫場面較為複雜，內容較為清楚，畫面本身具有含義，如法師作法、眾人祭祀、神人戰天鬥地等等，並有簡單的房屋框架，表明場景，但表現手法粗糙。如《玄通大書》中的

❷❷宋兆麟：《水西彝族的女官形象》，見《文物天地》1987年第2期。

場面（圖2-35）。有些是「八卦」、「河圖」、「經濟」、陰陽天
地運轉等哲學、天文曆算觀念的圖案。這些圖案的繪製比較
工整，講究對稱平穩，構圖完整，並有多種紋樣穿插配合，
如《撒尼曆法》中的圖案（圖2-36）。有些是一些示意符號，

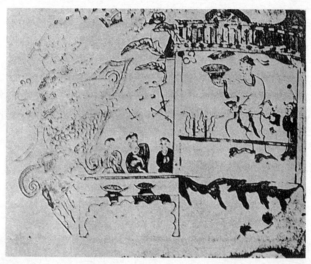

圖2-35　　《玄通大書》插圖

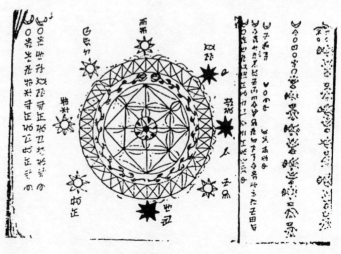

圖2-36　　《撒尼曆法》插圖

圖2-37　變體彝文宗教示意書插圖

日、月、鳥、虎、人、樹、羊等等，形如變體彝文，這在宗教書中常見（圖2-37），起示意作用。

五、工藝美術

　　彝族手工業具有較長的發展歷史，有鐵器、木器、金銀器、篾器、漆器、紡織等等門類，但各行業間發展不平衡。有些行業的匠人大多半農半工；有些還只是家庭製作，尚未成為獨立的門類；但也有一些如銅器、金銀器、漆器等等，已成為具有較高工藝水平的美術創作，具有一定的審美價值，有些作品還達到了較高水平。

　　彝族的工藝美術在製作技術和藝術表現上，諸如選料、加工、花紋、圖案、色彩等等，都有強烈的民族色彩，其傳承力經久深刻，不可輕移。

（一）涼山漆器

彝族的漆器工藝主要集中在四川涼山地區（圖2-38），其歷史發展源遠流長，據涼山地區的民間傳說，認為漆器的發明者是傳說中的彝族祖先狄伍阿甫，距今已有一千多年的歷史。

圖2-38　涼山漆器

彝族先民曾經歷過長期的遊牧生活，重而易碎的陶器不適合其四處遷徙的生活，因此一般不產陶器，大多以木、竹和動物的皮革作家具器皿的材料。由於這些材料容易腐蝕，不能久存，需要有一種保存的辦法。四川涼山是我國的產漆中心地區之一，山中多野生漆樹，因其隨處即是，割取方便，而為彝族先民所用。他們把漆塗抹在器物上，利用其抗熱、抗酸、耐腐蝕的作用，使器物堅固耐用，易於保存。然後又在實用的基礎上，繪製各種美麗的圖案，使漆器「取其堅牢於質，取其光彩於文」，逐漸演變成為實用與藝術結合的精美藝術品。

涼山漆器以甘洛、美姑、喜德三縣製作的最為著名。其中尤以喜德縣伊洛鄉的漆器最精細。伊洛鄉市阿魯村的阿普如喀

和及伍諾布家的漆器製作世代相傳。

1.種類和造型

　　涼山漆器有十餘種。按用途可分家具、食具、酒具、馬具和武器等，其中以食具居大宗。彝族酷愛飲酒，漆器中的酒器較多，器形複雜獨特，比如有「沙拉博」，係彝族漆器中之珍品。圓腹高足吸酒壺，肩部有一長竹管直插壺底，供眾人吸酒之用。底部有一孔，裝一竹管，直插近肩部，盛酒時將壺倒置，從底孔灌酒，盛完酒後扶正。酒在底管口的下邊，既不會傾洩，又不易蒸發（圖2-39）。有些酒具在造型上模擬動物，如斑鳩酒壺、魚酒杯、牛蹄酒杯、鷹爪酒杯等。牛蹄杯，是取牛蹄及其上部牛皮一段，把牛蹄撐開，作為杯座，以其上的牛皮為杯身，然後周身染漆。鷹爪杯，近一般漆杯，但底座代以鷹爪（圖2-40）。還有一種牛角漆杯，用黃牛、水牛、牦牛角製成，外部塗漆或雕刻各種圖案。多在婚喪和節慶期間使用，

圖2-39　沙拉博、罷珠

圖2-40
鷹爪杯

用牛角杯向老人和貴賓敬酒，稱「喝角酒」。

涼山漆器的造型，與其實用性的製作目的緊密結合，具有鮮明的民族特點。

一是實用。漆器中武器一類的護臂、皮甲、皮盾和馬具中的馬鐙，即從戰鬥中保護身體的實用目的出發，簡樸自然，無奢侈繁瑣的重複設計和加工，完全是以人體、臂、背、胸的構造為標準的自然造型。

二是穩定。此與實用相關。漆器中的食用器皿，大多為圓盤式高足，類似漢族古代的豆、盤等器皿。重心穩定，造型古樸厚重。它既與彝族席地而坐的習俗有關，也表明涼山漆器生產歷史的古老悠久。

三是擬形。涼山漆器造型在講求實用、穩定的同時，也從本民族的審美趣味出發，追求美感，擬形器的大量產生，即是其一。酒具中斑鳩酒壺、魚酒杯、牛蹄酒杯、鳥酒杯、鷹爪酒杯等，就是漆器藝人對自然界動物的模擬和再現，在再現的過程中加入了他們對美的法則的認識和再創造，並具有鎮惡壓邪、自我安慰和圖騰、宗教崇拜等社會、心理意識。

四是奇特。涼山漆器中的有些珍品造型十分奇特。如酒器中的酒壺「沙拉博」，不僅內部結構巧妙，外觀造型也很奇特，宛如由葫蘆寶頂、豆、罐、圈足組成的混合體，但並不給

人支離破碎的感覺，而是和諧有機地成為一個整體，精美雅致

❷❸。

2.圖案和色彩

　　涼山漆器的紋飾極富民族和地域特色，有其獨特的含義和
解釋。除常見的龍紋、星紋、花紋、太陽紋外，大多數如爪子
紋、油菜籽紋、雞嘴紋、雞眼紋、馬籠紋、雞冠紋、雞腸紋、
牛眼紋、燕鵝紋、魚刺紋、絲紋、指甲紋等，均為其他民族和
地區所罕見。它的民族特點表現在兩個方面：一是在表現自然
界的紋飾中，大多模擬物體的某個部分，而不是整體。二是紋
飾有本民族特有的意識和觀念。如指甲紋、火鐮紋、牛眼紋
等，都含有涼山彝族的獨特意識和觀念。

　　漆器上花紋很少單獨使用，一般都構成各種圖案，成組地
呈二方連續或四方連續反覆使用。每種器皿都有自己比較固定
的圖案，如「沙拉博」多施糧食、油菜籽紋、花瓣紋，漆碗內
施太陽紋，外施雞嘴紋和雞眼紋等。在構圖上大致採用以點定
位控面和等距離劃分的原則。如在器物的單元方塊圖案上，多
以一個圓為中心，向四周伸展，不論繁簡，均以一圓心控制全
局，勻稱不亂。二方連續圖案，則等距離勾劃，均勻對稱。

　　漆器的色彩由紅、黃、黑三色組成，一般用黑色作底色，
用紅、黃兩色描繪點、線，結構圖案。儘管只有三色，但並不
單調，樸實美觀，是彝族漆器的一個顯著特點。

　　彝族漆器選擇紅、黃、黑三色，是由其民族的心理素質和
審美意識決定的。紅色與射殺野獸、流血有關，帶有彝族狩獵
時期的印痕，象徵著勇敢和不怕死的精神。黃色在彝族心目中
則有吉祥、美麗、光明、繁衍等含義。黑色則是彝族最崇尚的
顏色，涼山彝族自稱「諾」、「蘇」，即是黑的意思，在他們的

❷❸宋萱、劉寧：《涼山彝族的漆器工藝》，《中央民族學院學報》
　　1982年第1期。

觀念中，黑色具有「深」、「廣」、「高」、「大」、「多」、「密」、「強」等意義。

（二）服飾工藝

彝族服飾種類繁多、型式多樣、色彩斑斕、圖案豐富，變化莫測，令人眼花撩亂。從選料、設計、裁剪、製作，到花紋圖案的刺繡印染、色彩的選擇搭配、首飾的佩戴，是一個複雜綜合的工藝過程，集中體現了彝族工藝美術的精華，是彝族人民千百年來形成的美學傳統的深刻體現。

彝族服飾的形成和發展，有著悠久的歷史過程。在漢代的文獻記載上和出土的滇文化青銅器和東晉後海子霍氏墓壁畫上，都有頭梳「英雄髻」、身著披氈、跣足的彝民形象，以及披羊皮、著拖尾衣、貫頭衣等記載。南詔時期，王室貴族高冠長袖、儒衣寬袍的華服和平民簡衣單衫的形象，在劍川石窟、《南詔圖傳》和《張勝溫畫卷》等中，都有生動清楚的寫實。元明以來，隨著彝族各個支系的發展林立，服飾的分化漸趨成型。明楊慎《南詔野史》、清《雲南通志》卷二十四附「種人」對當時不同服飾，已有記載，如記「白羅羅」：「男女兩截衣，裹頭、跣足。婦人耳戴銅環，被衣如裂裟、以草帶繫腰。」「黑羅羅」：「黑子挽髮以布帶束之，耳戴圈墜一雙，披氈，佩刀時刻不釋。婦人涷蒙方尺青布，以紅綵珠雜海貝。砷碟為飾，下著桶裙，手戴牙象圈，跣足。在夷為貴種，凡大官營長皆其類也。土官服雖華，不脫夷習。土官婦纏頭綵繒，耳戴金銀大圈，服兩截雜色錦綺，以青緞為套頭衣，曳地尺許，皆披黑羊皮，飾以金銀鈴索。各營長婦皆細衣短氈，青布套頭。」發展到今天，彝族服飾因地區、身份、性別、年齡、盛裝、常裝、婚服、喪服和戰服的不同，在質地、款式、紋樣、圖案方面均形成明顯的差別。據《中國彝族服飾》，可分為涼山、烏蒙山、紅河、滇東南、滇西、楚雄六型，內又細分為十六式。各地服飾雖形式不同，但尚黑、崇虎、敬火、尚武

的文化特質和傳統特點，則是基本一致的，充分反映了彝族文化結構中的深刻內核，是其藝術的靈魂。

　　彝、漢、白、納西等各民族交往的加深，對彝族服飾的發展變化有一定的影響，這種影響程度的深淺，也產生了服飾變化的地區差別，大小涼山一帶較多地保持著漢晉以來的服飾傳統；楚雄以西，具有與漢、白、納西服飾互相影響的多樣性；昆明以東、以南，則混合了哈尼、拉祜族的裝飾因素等等，這些充分表明彝族服飾在保持傳統的基礎上，吸收其他民族文化因素，豐富發展的趨勢。

　　現在，我們擷取一些彝族服飾中的代表服飾、特色服飾，記述如下，以見其民族特色於一斑。

　　我們一般將四川涼山和貴州西部一帶的男女服飾，作為彝族具有代表性的服飾。男子服飾為黑色窄袖右斜襟上衣、多褶寬腳長褲；也有的地區穿小腳長褲。左耳戴黃、紅大耳珠，珠下綴紅線。女子服飾為鑲邊或繡花大襟右衽上衣和多褶長裙，裙緣鑲多層色布。姑娘頭覆繡花瓦式方帕，壓以髮辮，遮住前額，猶如帽沿。戴耳環。領口有銀插花。外出時男女都穿擦爾瓦。冬天以領部有襉褶的羊毛披氈套在擦爾瓦內（圖2-41）。

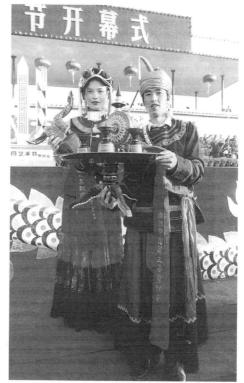

圖2-41　涼山彝族男女服飾

圖2-42　擦爾瓦

在這具有代表性的服飾中，又以大腳褲、英雄結和擦爾瓦富於特色。「大腳褲」以黑、青布縫製成，鑲花邊，褲腳寬大如裙，故民間俗稱「大腳褲」。「英雄結」彝語稱為「子帖」。四川大涼山彝族男子，一般在頭上纏長達丈餘的黑布或青布包頭，右前方紥一個拇指粗的長錐形黑角，即為「英雄結」。「擦爾瓦」是用黑色羊毛織成的形似圍裙、下端有長穗的披氈。編織精細，是彝族手工絕技。這種披氈，晴天可以遮日，雨天可以避水，夜間可以兼作被蓋，故彝族人民視為生活中的寶貝，終年不離其身（圖2-42）。

在各地彝族服飾中，都有不少富於民族特色的服飾。舉例而言：

(1)花邊衣裳

雲南紅河地區彝族婦女服飾。這種衣裳右衽寬長，衣袖和胸襟繡有金、紅、紫、綠色等花紋圖案，衣領鑲銀泡，俗稱「花邊衣裳」。穿時，將上衣的一角拉到腰部用腰帶紥緊，與鑲邊的寬大褲形成對稱花紋，顏色協調，十分雅緻美觀。

(2)火草褂褂

彝族小伙子穿的一種服式，流行於雲南東川地區。用一種叫「火草」的植物葉根纖維捻成線、織成布，縫製而成。褂子色白微黃，洗後，曬在太陽下有耀眼的光澤。穿著柔軟，保溫性能很好，且十分耐穿。但要製成一件「火草褂褂」，僅採集火草葉片就得跑遍「九山十八箐」，前後要經過二十多道工序。所以，與其說是件衣服，不如說是一件表現彝族青年勤勞和善良品格的工藝品。每當逢年過節或走親訪友，都要穿一件

心愛的火草褂褂，以顯示自己的智慧和勤勞。

(3)羊皮褂

　　彝族特有的一種服式。滇中、滇西地區的彝族，不論男女老少，在上衣之外終年穿著一種羊皮褂子。這種褂子，不論大小，都是以兩整塊羊皮製成（大的由大羊皮製成，小的由小羊皮製成），夏季毛面翻外，冬季向裡，既禦寒，也便於勞作，故當地彝族特別愛穿。

(4)雞冠帽

　　彝族姑娘戴的一種帽子，流行於雲南紅河地區。是將金黃或紅色的硬布，剪成雞冠狀，鑲以大小銀泡而成。關於它有一個傳說：一天晚上，惡魔發現了樹林中幽會的一對戀人，便吼叫著撲了過來。小伙子急忙拔刀與惡魔搏鬥，保護姑娘逃走。誰知惡魔殺害了小伙子，又來追趕姑娘。眼看快追上時，寨裡的雄雞喔喔啼叫了。惡魔一聽，嚇得掉頭便逃。姑娘得救了。她想到魔鬼害怕雄雞，趕忙抱了一隻公雞來到林中。死去的小伙子一聽到雄雞的啼叫，猛地坐了起來。於是，他倆一起回到寨子，結為夫妻。舉行婚禮時，姑娘摹倣雄雞，做了雞冠帽戴在頭上，一來紀念雄雞的救命之恩，二來希望雄雞佑安，美滿幸福。從此，雞冠帽便在彝寨流傳開來。至於綴飾帽上的大小銀泡，則是月亮、星星的象徵，以示光明永在，幸福長存（圖2-43）。

圖2-43　雞冠帽

(5)遮包花

　　雲南南潤縣彝族青年婦女特別喜愛的裝飾品。用紅、綠等色絲綢做成。每副「遮包花」在一字擺開的橫枝上伸出三枝，每枝的頂端又有三朵盛開的鮮花，以中間的一枝較高，花朵較大，佩戴在纏好的後腦包頭上。高高崛起，鮮艷奪目。當地彝族傳統習俗，婦女結婚前，包頭上常常頂一塊天藍色的方巾；而結婚或訂婚後，除了天藍色的方巾外，還要在後腦上加一副艷麗的「遮包花」，以顯示自己的身份。特別是參加「打歌」、「朝山」等社交活動，總要佩戴遮包花，不致使小伙子誤會找錯戀人。

(6)七色花頭帕

　　在雲南「阿詩瑪」的故鄉，撒尼（彝族的一支）姑娘頭上都戴七色花頭帕（圖2-44）。關於它的來歷，撒尼民間有個悲愴的傳說：有一位撒尼姑娘，為把頭帕繡得能引來蝴蝶，常到山上照著鮮花刺繡。一天，她繡得正入神，突然一隻猛虎向她撲來。在這危急關頭，只聽「砰」的一聲，老虎應聲倒地。原來，一個悄悄愛上她的獵人，天天提槍暗中護衛她。為表達對獵人的愛情，姑娘繡了個荷包，作為定情之物送給他。另外，她也為自己將來的婚禮，繡了一塊勝似天上彩虹的七色花帕。想不到寨子土司早對姑娘垂涎三尺，他聽說姑娘和獵人相愛

圖2-44　七色花頭帕

後，氣得七竅生煙。於是，他捏造罪名，下令燒死獵人。姑娘
決心以死表示抗爭。當獵人被投入火堆時，姑娘頭繫七色花
帕，跳進火堆，以實踐生死不離的誓言。為紀念這位堅貞的姑
娘，撒尼婦女不論婚前婚後，人人頭纏七色花頭帕，以表示對
邪惡勢力的反抗、對自由幸福的追求。

(7)腰環

　　彝族婦女的一種裝飾品。流行於廣西、雲南交界地區。當
地彝族婦女的衣服、褲子、頭帕和腳綁帶等都不同於其他民
族，更顯著的特點是腰間佩戴著用榆樹皮做成的腰環。除夜晚
睡覺，腰環都不離身（圖2-45）。相傳遠古時，彝族婦女十分
勇敢善戰。她們有鐵皮腰環護身，刀箭不入，在頑敵面前，也
能化險為夷。後來，彝族婦女就把腰環當作一種護身符，佩戴
於腰間。直到如今，逢年過節，彝族婦女們還將自己精心織繡
的錦條包紮在腰環皮外。

圖2-45　腰環

(8)銀泡圍腰

　　雲南哀牢山區彝族臘魯支系婦女的一種裝飾。臘魯人女子
從七、八歲開始就繫圍腰。圍腰用幾種色彩鮮艷的布拼製成，
底板分上下兩部分，上部用一顆顆銀泡排行六路，鑲成六邊
形，中間鑲成兩個大小不等的方形，銀泡周圍用花邊相配。每
塊圍腰上鑲的銀泡少則二百顆，多則六百八十四顆。下部用花
邊花絨鑲製而成。再配上銀掛鏈八段，從脖子上掛到胸前。銀

鏈中間的白布帶上，綴有銀鈕扣四十顆，分兩排掛在胸前。圍腰上的銀泡、銀鈕扣不論數量多少，都是雙數，表示吉祥。

(9)皮兜肚

　　彝族中、老年人佩戴的小皮囊，流行於雲南哀牢山區。多用鹿皮、牛皮縫製而成。兜分數層，又分為小袋大袋，用以裝火鏈、火石、火草、煙盒（皮製的）、短煙鍋等男子生活用品，還可裝銀錢及外出必須隨身帶的小物件，故習稱「包羅萬象袋」。

(10)花腰帶

　　居住在雲南紅河地區的彝族姑娘，常用美麗的花腰帶作為定情之物。當姑娘愛上哪個小伙子後，她便背著長輩，繡製有花朵、蝴蝶、小鳥圖案的五彩腰帶，在約會中親手繫在情人的腰間。別的姑娘看見這腰帶，便知他已有所愛，就不會再追求他了。腰帶上所繡的花卉、蝴蝶和小鳥，是固定的圖案，相傳這是紀念一對因追求自主婚姻、反抗豪富逼婚而殉情的青年。姑娘以此相贈，是向心上人表示自己忠貞不渝的愛情。

(11)勾尖繡花鞋

　　在雲南紅河地區的彝寨，姑娘出嫁須穿一雙又尖又翹的繡花鞋。關於它的由來，彝家流傳著一個故事：基妞和格沙結婚後，按照彝族習俗，基妞要回娘家住一個月。一個月後，基妞穿上漂亮的衣裙和勾尖繡花鞋回婆家去。誰知走進原始森林時，被一條攔路的大蟒蛇吞吃了。新郎格沙想到這天是妻子回寨的日子，早早就背著長刀、挎包，到寨外等候。可是，直到天黑還不見基妞的影子。基妞從不失約的，她準是路上發生甚麼意外了。於是，格沙回寨邀集伙伴，背上長刀，舉著火把去找。他們進入原始森林後，發現路旁躺著一條大蟒，上前一看，蛇嘴露著一雙繡花鞋，格沙一眼認出是基妞的。於是，格沙和伙伴揮刀殺死大蟒，剖開蛇腹，救出了新娘。大伙回寨後，鄉親們格外高興，都說：蟒蛇吞不進勾尖繡花鞋，基妞、格沙今日能團聚，有繡花鞋的功勞！從此，新娘出閣，便穿上

這種漂亮的繡花鞋，祝福新郎新娘。

(12)其他

在彝族服飾中，還有一些體現了彝族的哲學思想和人生禮儀，具有深刻的文化內涵。比如彝族女裝「反托肩大鑲滾吊四柱」，領口周圍的花紋線條圖案，意為「圓形宇宙」，漢稱「反托肩」，象徵宇宙萬物。從衣衩處往下，沿前後左右邊，各繡一條花紋線條圖案至下襬，形同四根懸吊的柱子，漢語稱「吊四柱」。下襬以白色布條或細線盤繞成三組螺紋組合圖案，狀如虎頭。白螺紋意為「天父」，黑螺紋意為「地母」，象徵古代有關陰陽五行八卦以及虎宇宙觀等哲學思想（圖2-46）。

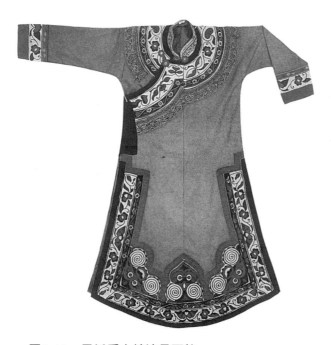

圖2-46　反托肩大鑲滾吊四柱

再如廣西那坡彝族婦女的臘染貫頭衣（圖2-47），為節日盛裝。此衣無領無扣，長至脛，兩側開衩，胸背蠟繪日月星辰及有吉祥如意、驅邪保安寓意的圖案，彝稱「龍鳳圖」。

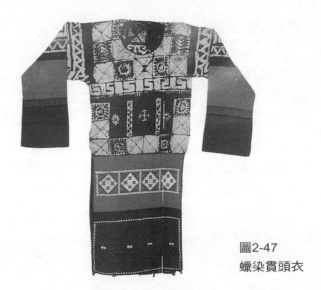

圖2-47
蠟染貫頭衣

在雲南的一些彝族村寨，姑娘滿十五歲時，阿媽和女友要為她舉行秘密的「換裙禮」。她們把這位姑娘當成假新娘，給她扯額開臉，將獨辮改成雙辮。把耳垂上的穿耳線換成銀光閃爍的新耳墜，給衣領掛上銀牌。最後，再把紅白兩色的童裙，換成黑藍色的百褶長裙。經過這種儀式後，姑娘就可以逛街、趕場，可以看賽馬活動，同青年男女一起對歌、跳舞，取得戀愛的資格。

（三）刺繡工藝

1.針法

彝族刺繡的針法多種多樣，最常用的有牽花、扣花、挑花、穿花、墊繡、「剪洞成花」、長短針等。刺繡時，往往幾種針法同時採用，互相配合，特別是一些特殊的組合圖案，由於採用的針法不同，產生的藝術效果也各有特點（圖2-48）。

(1)牽法

牽花是彝族刺繡工藝的基本手法。用紅、綠、黑、白、黃等色布，剪成約1厘米寬的條狀，然後牽滾、縫合成斷面呈橢圓形的小條作為基料，然後將小條倣照所要表達的圖案花紋綴

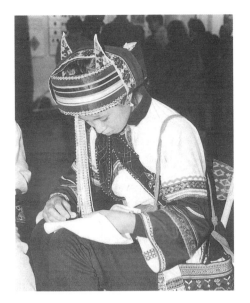

圖2-48
正在刺繡的彝族姑娘

圖2-49　挑花圖案：石榴

於婦女的衣領、托肩、袖筒、衣襟、褲腳等部位。

(2)挑花

　　挑花又名「十字繡」，民族特色最明顯。圖案的形象受到
十字針腳的工藝限制（必須嚴格按照底料布的經緯交織點施
針，所謂「數絲而繡」），圖案造型必須概括、簡練、使形體
「幾何化」（圖2-49）。

2.題材

刺繡圖案的題材，主要可分為四類：

(1)動物

動物題材在彝族刺繡中有普遍應用。舉凡鳳凰、喜鵲、箐雞、穿山甲、蟒蛇、蝴蝶、蜜蜂、蜘蛛、魚蝦以及貓、狗、牛、馬、豬、羊等家畜都有表現。這些動物大都和彝族人民的生產生活直接相關，有的則是原始圖騰崇拜的對象。比如虎，曾是彝族圖騰對象之一。彝族婦女用寫實的方法，將虎繡到自己的服飾上，有的配以鳳凰、花卉和人物，倒捲的尾巴特別長，人卻比虎小得多。這樣的構圖，顯然是受動物圖騰觀念的影響。

(2)人物

人物題材中人物的動態、形象多是幾何形的，一般與鳥獸、花卉構成具有完整內容的組合圖案。圖案內容多與民間習俗有關。例如「踏歌」，是彝族一種群眾娛樂活動。武定婦女就在自己的褲腳上繡《踏歌圖》；有的婦女希望多子多孫，就在圍裙下端繡若干小人、花卉。路南地區的撒尼婦女，還用寫實手法，將小人繡在嬰兒用的「背被」上，以祈嬰兒快長快大，飛黃騰達。人物題材的藝術手法特殊，許多變了形的圖案（如飄帶上的小人花），若不經彝家解釋，一般很難辨認。

(3)植物

各種植物，尤其是花卉以及農作物的根、莖、葉、果，都被彝族婦女取作刺繡題材。諸如牡丹花、馬櫻花、山茶花、牽牛花、粉團花、迎春花、火草花、石榴花（果）、菊花、桃花、梅花、燈籠花、吊子花、棋盤花、洋芋花、芥花、蕨類植物等，繡品中都有所反映。植物圖案多用於裝飾性的部位，與其他圖案相搭配。

(4)幾何紋樣

幾何紋樣是彝族刺繡中數量最多、流行最廣，也是內容最為複雜的圖案。是自然與生活的摹寫，用線的粗細、長短、曲

折、橫豎、交叉等方式，來組成寓意某種思想或審美觀念的圖案。這些圖案，有的獨立使用，有的將單個圖樣加以規則、組合、連接，形成單元圖案，但紋意不變。它們多用於衣服的衣襟、袖口和掛包、頭巾、圍腰、綁腿等的邊沿部位。

彝族刺繡中的幾何紋圖案大多數帶有奇妙和神秘的色彩，無法一一解釋出具體的名稱和含意。從構圖到針法都有嚴格的傳統，不能輕易改動。

幾何紋樣中大量的主體圖案是菱形、方形和八角形。這些簡單的單元圖案，經過相同形體的位移，相似形的轉換等手法，圖案就顯得十分豐富。

（四）涼山彝族幾何紋樣的含義

因涼山彝族所處的地理環境險惡及其他複雜的歷史原因，長期與外界隔絕，因而其文化、藝術具有獨特的個性，反映在服飾、漆器的幾何紋樣上，就具有涼山彝族的成長經歷、心理體驗和審美觀念的蘊含。

涼山彝族幾何紋樣組合靈活，千變萬化，但其基本形式和紋義大致不變。

(1) MWWM

一般稱為「鋸齒紋」，彝族稱雞冠紋，以雞冠為模寫對象，與彝族的傳說和觀念有關。彝族在關於天地起源的傳說裡，把公雞奉為呼叫日月的有功之臣。而且在民族遷徙時，公雞是必帶的三大物（一隻公雞、一條狗、一口鍋）之一，在生活中具有重要的意義。雞冠紋即是對此的記錄和藝術的再現。

(2) 㡿 ⚭ ○

一般稱為捲雲紋、回紋，彝族稱火鐮紋。火是人類社會從野蠻走向文明的重要標誌，在原始人的生活裡是生命的保證，因此受到人們普遍的崇拜。而彝族火鐮紋，則是對他們最早使用「火鐮」取火這一特定歷史的紀念，⚭○正是用燧石和鐵礦石相撞擊的形象描繪。

(3)∩∪

這是涼山彝族特有的紋樣。在他們的觀念中，此紋樣代表的是神話傳說中善變的老神婆「丘莫阿媽」的指甲，具有避鬼護身的作用。這種特殊的含義，就非常識所能理解。

(4)◎◎◎

一般易理解為漩渦紋，涼山彝族稱為牛眼紋。這與涼山地處高寒山區，以牛、羊畜牧業為生的生活、生產方式有關。牛是彝族日常生活和宗教活動中不可缺少的牲畜，因而在服飾和漆器器皿上有牛角、牛眼紋樣的大量出現，成為其獨特的紋樣。

這些紋樣一般不單用，大多以一個單位紋樣反覆循環，組成二方、四方、多方連續的紋樣圖案。經過這樣的組合後，就易使人將其含義與通行的紋義作相同的理解。如指甲紋疊印成 ，易理解為水浪、魚鱗；牛眼紋連接成 ，易理解為漩渦紋；雞冠紋連接成 ，易理解為水浪；從而對涼山彝族幾何紋樣產生表面的理解或歧解❷❹。

（五）儺面具

在貴州威寧縣鹽倉區板底鄉裸戛寨，保存著貴州至今為止發掘出來的最古老的儺戲，名為「撮泰吉」。「撮泰吉」是彝語，意為「變人戲」。內容是反映彝族先民創業、生產、繁衍、遷徙的歷史。由祭祀、正戲、喜慶和「掃火星」組成。戲中共有六個人物：惹戛阿布（意思是山林裡的老人），阿布摩（彝族老爺爺，一千七百歲）、阿達姆（彝族老奶奶，一千五百歲）、麻洪摩（苗族老人，一千二百歲）、嘿布（漢族老人，一千歲）、阿安（小娃娃，阿達姆的孩子）。演員裝束用布把頭頂

❷❹ 馮敏：《試從四川涼山彝族的圖案紋義探索幾何圖案的起源》，《民族論叢》1986年第4期。

纏成錐形，身上用白布纏緊，象徵裸體，除惹戛阿布外，均戴面具。

「撮泰吉」的五枚面具被當作神靈看待，是貴州現存儺面具中最原始的一種，它受漢文化影響最少，具有濃厚的民族特色，與其他儺面具和傳統雕刻、泥塑面譜的風格不同，造型獨特。面具用料為當地的杜鵑樹和雜木，先將圓木鋸斷，然後砍成毛坯，再加斧劈雕刻。一般長約30厘米，寬約20厘米，是貴州木雕面具中最大的一種。面具上寬下稍窄，長橢圓形，前額寬闊突出，臉鼻長，眼嘴小，眼角上挑成倒八字（圖2-50）。製作工藝簡單，斧劈而成，略加雕刻，不著意對角色加以區別，形象基本相似。製成後用黑色塗料（鍋煙灰、墨汁）塗黑，再用石灰或粉筆勾畫出皺紋等線條，黑白分明，對比強烈。它們製作簡單粗獷，著色單一分明，形象在基本寫實中略帶誇張，具有原始稚樸的風格。

圖2-50　撮泰吉面具

（六）金屬工藝

明成化年間，貴州羅甸水西土司安貴榮建永興寺，於寺內鑄造銅鐘一口，成於明成化二十一年(1485)。鐘體全高135厘米，口徑110厘米，厚1厘米，重約300公斤。鐘頂部高36厘米，為六腳鐘耳，兩面中柱腳鑄饕餮頭形，鐘耳兩旁原各有鐘

角一隻，鐘身自上而下稍作外展，可分為上下兩部分，用三條細線紋相隔。上部高18厘米，鑄有四幅八卦銘文，每幅銘文四周飾以雲雷紋，各幅之間夾兩對「日」、「月」圖案。下部高56厘米，鑄刻八幅彝漢文銘文，各圍以雙線紋。鐘身以下為鐘唇部分，其形外展為喇叭形，無銘文紋飾，惟唇邊繞周鑄有四道細線紋。

銅鐘外觀造型圓中見長，呈曲線流暢而下，優美勻稱。遍佈鐘體的紋飾和銘文，也在一定程度上增加了鑄造的困難，具有較高的鑄造工藝技巧。據彝、漢銘文記載，此鐘用銅、錫、銀合金鑄造，其成分為「用錫百六十斤，銅□□斤，紋銀一百兩，摻合鑄鐘」。銅的含量因字體模糊不可辨認，從鐘重300公斤折算，銅的含量當在200公斤以上。

雲南姚安縣德豐寺內，有清高奇映晚年自鑄銅睡像一尊，像長5尺，袒胸、側面、瞑目、兩手曲附於肩，兩足相交，頭為髻，著漢式衣，以葫蘆作枕，神態安祥。葫蘆枕和右膝上鑄有銘文。此鑄像工藝精巧。

銀器在彝族地區是比較發達的工藝，製作應用廣泛，涼山彝族還有專業銀匠。主要種類有酒具、餐具、馬具、護飾和首飾幾種。

銀質酒具和護飾為土司和黑彝所有。酒具品種較多，最為精緻的是數量較多的擬形酒壺，如模擬魚形、斑鳩形、鳥形等。鳥形酒壺翹尾平展，雙足為管領圈足代替，足底為入酒處，吸口或在雀頭頂，或在腹側，半掩於翅下。五嘴酒壺的五個嘴是鳥頭頸，只一嘴可吸酒，餘皆為裝飾，形狀複雜，構造奇特。護飾有護臉、護腕、護腿等。

首飾是銀器中的主要部分，有銀製和夾料兩種。前者多為鑄造、打製和壓製，用銀做成各種有點線、飛鳥、游魚圖案的銀花。後者則以金、銅、木、玉、石、骨、貝、珊瑚等與銀料夾在一起，用鏨刻、鑲嵌、鏤空等工序製成。銀首飾主要有髮簪、梳、耳環、耳珠、領牌、領花、戒指、手鐲等

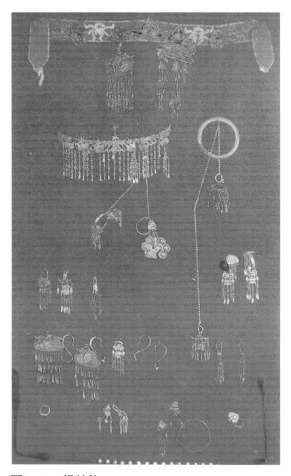

圖2-51　銀首飾

（圖2-51）。女子結婚時用的「扯扯火」（胸飾）和「窩嘎」（背飾），是涼山彝族婦女最貴重的首飾。胸飾長約1米，重約2公斤，由六至八件飾品組成，用銀鏈結成環狀。一件掛於領下，四至六件垂於胸前，形狀相同，排列對稱。再下為半月形主體飾件，上刻太陽、月亮、星星、蛇、蛙、鳥、蟲構成的圖案，紋飾外突，精細而富立體感。背飾以一幅長方形紅羊毛作底，其上鑲日、月型飾花銀片，銀片壓製圖點紋等。

　　銀飾上還有各種花紋圖案，如日、月、鳥、獸、花、草及抽象的幾何紋，增加裝飾效果。

第五節
幾個基本特徵的分析

歸納上述彝族美術史料，可以發現有以下這樣一些特點：

一、美術史的三個層面

彝族美術的創作者，因其身份的不同而有三個差異分明的層面，由此也產生了三種性質、內容、文化意義不同的美術作品，這就是上層美術、文人美術和民間美術。

1.上層美術

上層美術是歷史上彝族王室、貴族以及土官、領主們的美術。南詔美術和明清時期貴州水西地區的書法、鐘鼎銘文是彝族上層美術的集中體現，創作形式遍及繪畫、雕塑、建築、書法等眾多領域，成為彝族美術史上佔主導地位的內容。上層美術中的一些作品，至今仍是彝族美術中的精華，代表著彝族美術創作的成就。舉例而言，有城市建築中的太和城、陽苴咩城（今大理城）、拓東城（今昆明城）；寺廟建築中的崇聖寺及著名的大理三塔；有摩崖石刻中的博什瓦黑石刻畫像群、天王造像；雕塑中的銅鑄觀音、南詔鐵柱、明成化銅鐘；繪畫中的《南詔圖傳》、《樹下踏歌圖》、《女官出行圖》和《獵歸圖》；碑刻中的《南詔德化碑》、《新修千歲衢碑記》、《水西大渡河建石橋記》等。

關於上層美術，有以下兩點需要作出特別的說明：

第一，這類美術在相當長的時期、對相當多的作品而言，更確切的說法應該是各種上層人士名義上的創作或他們的所有品。真正的創作者則在歷史的長河中、在貴族的威名下湮滅了。在有的作品中，至今尚可發現製作工匠的姓名。如大理崇聖寺千尋塔就有砌磚工、泥工諸工匠的姓氏；《南詔圖傳》的卷末題記中，也有張照、王奭諸人的題名。但是在這類秉承統治者的意願，出於或宗教、或政治、或軍事的目的，具有記載歷史性質的遵命之作中，個人的技巧成了構成作品的純形式因素，它對於作品得以問世所起的作用是極其微薄的，因此我們也就不能簡單地把這些工匠看成是作品的創作者，而只能依據作品的創作動機、歷史背景、思想內容、文化內涵，而將這一類美術品歸屬於南詔統治者的名下。

第二，上層美術中那些代表彝族美術精華的作品，有相當一部分在很大程度上並非純粹的藝術創作，最初的意願也並不是為了欣賞藝術的需要。從前面幾個章節的記述中，已經可以很清楚地看出這中間具有的各種複雜背景和其他文化因素，諸如記載南詔帝王的威名偉業、弘揚佛教教義、炫耀武力、佑軍助戰、記述一地一時土官、領主的善行懿德。美術在當時只是一種單純的表現形式、一種為我所用的工具而已，就如同文字的記述功能一樣。我們今天在此間分析、挖掘、記錄並讚嘆不已的種種藝術的美感，在當時可能是微不足道的。從這一點來說，彝族古代上層美術的實質，還是政治、軍事、宗教等等的附屬品，雖然從藝術自身的表現形式和手法來看，當時的作品已達到較高的水平。這種現象的產生，和當時作品的真正創作者與作品功能作用的實際主宰者之間的不相統一，有著直接的關係。以《南詔圖傳》而論，當畫匠們在為線條、色彩的精妙而嘔心瀝血之時，他們的主人卻正在謀劃著怎麼樣才能把南詔王室的身世業績表現得更為完美光采，並支使著畫匠們按照這樣的思路去完成他們的工作。

2.文人美術

彝族美術史中，文人美術這一層面的創作，相對來說是較為薄弱的。作者與作品的數量都不多，在美術史上有成就、有影響者僅屈指可數的數人而已，如高奇映、余若瑔等，他們都生活在清代，受到漢文化的深刻影響，作品具有漢族文人美術的風貌，如高氏的漢文詩及書法、自鑄銅像，余氏的漢文書法作品，都表明了彝族知識分子借鑑學習漢文化的願望和成就。

上層美術與文人美術是外來文化影響的產物，屬於彝族上層或部分人士、部分地區所有的美術，雖然它們在藝術成就上具有代表意義，但與彝族的民族心理、審美意識、審美習慣等並非同流同源。

3.民間美術

彝族民間的服飾、刺繡、漆器、剪紙及其紋樣、圖案，以及彝文刊刻、彝文典籍中的繪畫、金銀器工藝等，是彝族民間美術的主要內容。

民間美術與上層和文人美術有著截然不同的風貌。在民間藝人們的作品中，很明顯地具有一般民間創作所常見的特色，豐富多彩、鮮艷生動、生機勃勃、活力充沛。以各地彝族服飾而言，其樣式竟達六型十六式之多，而其中在領、肩、胸、袖、衣褶、裙邊以及針法、色彩、圖案、飾物等細節上的變化，更是繁縟精細，幾無定式，以致歸類困難。同時，由於這些作品的純民間手法，自然也表現出古樸率真、淺顯直白的風格。若論主題的深刻、題材的重要、場面的宏大、表現手法的嚴謹，顯然與上層美術、文人美術不可同日而語，有些作品甚至還是十分原始稚拙的，比如彝文宗教書籍中的插圖、示意圖，就很簡單草率，幾無技法可言。這種現象當然可以構成我們有時為之贊嘆不已的鄉土風味，但是無需諱言，它們在一定程度上也影響了民間美術藝術魅力的體現和藝術光彩的閃射，從而難以為更多的人們所接受、所欣賞。

彝族民間美術是最具民族文化形式、保留民族文化內涵最

為豐厚的文化財富。民間美術品中蘊含著彝族的思想、觀念、精神和生活的眾多場景：

(1)反映了彝族文化的基本特徵

　　各地彝族民間服飾所體現的尚黑、崇虎、敬火、崇武的共同基調，生動全面地寫照了彝族文化的一些基本特徵。

(2)反映了原始的圖騰崇拜

　　虎紋是彝族服飾、刺繡、漆器、剪紙的基本紋樣，它反映了彝族天地萬物起源於虎的觀念。彝族史詩《梅葛》記到，當天地初成時，「天上什麼也沒有，地上什麼也沒有」，天地間的萬物由虎尸解而成：虎的左眼作太陽，右眼作月亮，虎鬚作陽光，虎牙作星星，虎油作雲彩，虎氣作霧氣，虎肚作大海，虎血作海水，大腸變大江，小腸變成河，虎皮作地皮，排骨作道路，硬毛變樹林，軟毛變成草。方巾刺繡圖案《四方八虎太極圖》（圖2-52）就是這種觀念的生動體現。

圖2-52　《四方八虎太極圖》刺繡方巾

(3)反映了豐富的歷史知識和哲學思想

見於貴州威寧彝區的一件被稱為「反托肩大鑲滾吊四柱」的女裝，領口周圍的花紋線組合圖案，意為「圓形宇宙」，象徵宇宙萬物；從衣衩處往下，沿前後左右邊，各繡有一條花紋圖案至下襬，形同四根懸吊的柱子，下襬以白色布條或細線盤繞成三組螺紋組合圖案，狀如虎頭，白螺紋意為「天父」，黑螺紋意為「地母」。整件女裝及其飾紋體現了彝族古代有關陰陽五行的觀念，宇宙組成的觀念。在彝族關於天地起源的傳說裡，把公雞奉為呼叫日月的有功之臣，而在民族遷徙時，公雞又是必帶的三大物（一隻公雞、一條狗、一口鍋）之一。涼山紋樣中形似鋸齒的雞冠紋，就是對此傳說和歷史的記錄和藝術表現。

(4)再現了民間生活的真實場景

見於摩崖碑石的一些彝文刊刻，真實地記錄了彝族民間生活的許多方面。在貴州的畢節地區、六盤水市和興義、興仁、普安、貞豐、普定、仁懷、習水、赤水等縣，保存有大量的彝文碑刻。保存最多的是大方縣，約有二百四十多塊，共載彝文二萬四千多字，按內容可分為記功碑、建橋碑、修路碑、指路碑、封山碑、獻山碑、墓碑等，從中可以發現彝族民間日常生活的豐富歷史資料。

彝族民間美術豐富的民族內涵和深刻的民族性，與其接受外來文化影響的強弱程度關係密切。歷史上彝族民間接觸外來文化的情形因資料匱乏而不得詳知。就現有的美術資料來分析，彝族民間接觸並吸收外族文化的影響是在較為晚近的現代。以清代以前的彝族古代社會而言，雖然在上層和文人中已有多次漢、白等族文化的強烈碰撞，並有程度不同的融合現象，但在民間，彝族深厚的文化傳統卻一直是佔據主要地位的。

一般的文化傳播理論認為，一種文化可以經由從上而下

（即從上層統治階層傳向民間），從近而遠（即從文化中心地區傳向邊緣地區）的路線，向另一種文化傳播並被接受或遭抗拒。越是靠近統治中心或文化中心的人群或地域，其受影響的速度就越快、程度就越強；反之則較為緩慢和薄弱。這二種情況在彝族美術中都有顯而易見的事例可證。文化從上而下在不同階層人群之中傳播這一路，彝文的創製和運用可為之證。南詔時期，王室貴族出於政治、軍事的目的而大量接受漢、白文化影響，漢文程度在短時間內得到強化，產生了《南詔德化碑》、《袁滋摩崖》等具有相當水平的漢文書法作品。而與此同時，在遠離統治中心的貴州、四川彝區，彝族本民族的文化系統正得以完善，彝文從先前零碎、隨意的狀況經過整理而走向系統、規範，成為具有象形、會意等文字功能，有大約一千八百四十個字母左右的簡單文字系統，並被運用於建橋、修路、墓碑、指路等民間的實際生活之中。這正表明了當作為統治者的上位文化受到漢文化深刻影響並發生深刻變遷的同時，在遠離統治文化的下位文化或稱俗民文化的傳承人群中，則尚未受到漢文化的同步浸潤，而仍以發展本民族文化為主流。民族文化在更為廣闊、深入的民眾中間得到保存和發揚。文化從近而遠的傳播這一路，涼山彝區深厚的民族特色文化可為之證。涼山彝區由於其四周高山深谷環繞，交通不便的地理環境影響，一直以來保持著較為一貫、不可輕易變遷的民族文化傳統，外來文化在此間的傳播極其不易，故受影響的程度也較淺，在很多方面則幾近於無。以服飾而言，在彝族的六型十六式服飾中，涼山型服飾是最為純正古樸的傳統樣式，較多地保持了漢晉以來的服飾傳統，如英雄結，擦爾瓦，馬尾披風，大、中、小褲腳的男裝，大襟右衽上衣，三節百褶彩裙的女裝等，被視為彝族民族服飾的典型樣式。此外，在漆器、刺繡、紋樣、飾物等諸多方面，都較其他彝族地區具有更為深刻的民族特色和獨特風味。

二、美術創作在地域上的不平衡性

彝族歷史上支系林立、分佈廣泛、戰亂頻繁、遷徙不定，社會政治、經濟、文化發展很不平衡，至今在居住上仍有大分散、小聚居的特點。這就使各地彝區的美術發展面貌複雜，存在有顯著的地域差異，水平不一，極不平衡。從美術史的角度看，唐時雲南洱海地區的南詔國和明清時期的貴州水西地區，是美術門類發展較全、美術作品較多、成就較為顯著的兩個地區。涼山彝區由於其高山環繞的特殊環境而具有獨特的美術傳統。相對來說，其他地區的美術創作則較為薄弱。以美術作品的比較來看，各個彝區也是各有所長，如貴州水西彝區以碑刻、摩崖見長，涼山彝區以服飾、漆器工藝見長。即使同是漆器，貴州大方漆器與涼山漆器也面貌迥異。尤其表現在服飾上，總體風格和基調雖有崇虎、尚黑、敬火、尚武等共性，但在樣式、紋樣、刺繡工藝各方面極不相同，其差異大致有六型十六式之多，而就具體而微的細部變化而言，則更是千差萬別，分類困難，一部彝族美術史寫下來，我們總的感覺是在長久的歷史過程中，各地彝區的美術創造之間，並無有機的聯繫，相互間的影響和交流從主客觀二方面來看都較薄弱。

三、美術創作在時代上的不連續性

與地域上的不平衡性有關，從現有資料來看，每種美術門類似均缺乏從古至今在歷史縱線上的傳承和延續，不僅不同地區的同一種美術門類無發展上的連續性可言，即使是同一地區的同一美術門類，也難以縱連成線。大多隨一地的社會經濟發

展狀況和漢、白等民族文化的影響而定，有不少突發、突斷的現象。如雲南洱海地區，唐時南詔國崛起，大量接受漢、白等民族的先進文化，使南詔統治者烏蠻的文明程度在短時間裡得以強化，隨著社會政治、文化的發展，配合統治者宗教、軍事的需要，雕塑、繪畫、書法、碑刻、建築、工藝美術等各門類美術都得以興盛，並產生了諸如《南詔圖傳》、《南詔德化碑》、南詔鐵柱等美術珍品以及太和城、陽苴咩城、崇聖寺及其三塔等著名建築物。最顯著的例子是工藝中的織繡一項，據《蠻書》及《新唐書》記載，在南詔初期，「俗不能織綾羅」，直至唐大和三年(829)，南詔進兵四川西部，「掠子女工伎數萬」，這些漢族工匠將先進的織繡印染技術帶到南詔，利用南詔的蠶絲原料，製作出多種精美的織品，南詔的織繡工藝因之而有較大的提高，「南詔自是工文織，與中國（中原）埒」，「如今悉能織綾羅」，「錦文頗有密緻奇采」，「蠻王及清平官禮衣悉服錦繡」。明清時期，貴州水西地區因吸收漢族先進文化而在書法上所取得的成就，也是類似的例子。

綜上所述，彝族美術創作中的三個層面、地域上的不平衡性和時代上的不連續性這些特點，是顯而易見的。它們既產生了豐富的多樣性，也帶來了差異性。其中不能否認的是，彝族美術內部的種種差異和隔閡，為民族藝術本身的有序發展，帶來了許多不利的因素。

第六節
文明歷程的生動寫照

在前述彝族美術簡史中，各時期美術史的主題，我們已用

「文明曙光初露」、「先民的足跡」、「政治的影響力」、「全民族的進步」分別加以概括。這些是我們對彝族美術文化意義的理解。彝族美術不僅是彝族文明的重要產物，它還完全擔負起了記錄文明進步的職守。一部彝族美術史，其實質正是一部彝族政治、軍事的發展史，它展示了彝族的文明歷程，我們從中可以感受到彝族這個古老民族從洪荒的遠古走向近代文明的歷史步伐和時代脈搏。

探究一個民族的文明歷程，殊非易事。我們的願望只是以現有的美術史料為契機，對彝族文明歷程的大致階段作一個粗略的管窺，並發表一些浮光掠影的淺見。

一、文明產生的初期情形

這「初期情形」指的是公元8世紀初中葉以前這樣一個漫長的時期，亦即彝族先民烏蠻建立南詔國以前的歷史。美術史中與之相對應的，是「文明曙光初露」、「先民的足跡」這兩個時期。

這一段古老的歲月在彝族人民的成長歷程中，必然是苦難與歡樂並存、磨礪與奮鬥並存，在生的企望與死的無奈的交替中流逝了光陰，創造了文明，積累了財富。然而，遺憾的是，相對於這活潑豐富的生命歷程，我們的研究則是那樣的貧乏和蒼白，主要的原因是歷史記載的缺失。資料的匱乏給進一步的深入研究帶來了可以說是不可逾越的障礙。地下考古實物和民族調查工作雖然給古史的研究帶來了新的希望，但根本性的改變尚未發生。這裡的情形也是如此。

我們現在所能做的，祇是對漢晉時期發生在當地的漢文化與土著「夷」文化之間的關係，作些簡要的記述。我們認為，從現有的美術資料來分析，漢文化的傳播、參與，漢「夷」文化的交會融合，在這一時期的彝族文明史中，具有重要的意義。

漢族文化的傳播和影響，是隨著漢晉時期雲南地區漢族移民的來到而發生的。美術史中對此的集中體現，便是「梁堆」、墓室壁畫、以及諸葛亮為夷作畫諸事。

被雲南民間稱為「梁堆」的封土墓葬，已發現有數百座之多，其中絕大部分分布在雲南滇池地區、昆明及其附近各縣；昭通、曲靖等滇東北地區也是重要的分布區域。此外，在滇中的姚安、祥雲以及滇西的保山、騰衝等縣也有分布。現在的研究基本肯定這些墓葬是隨著漢族移民的南遷而帶到雲南的葬俗。比如在雲南「梁堆」的一些墳前，還保存著碑石，碑銘的格式和文字與內地完全相同。墓碑上有菱形幾何紋，五銖錢和「大泉五十」的模印漢字。姚安縣陽派水庫清理的一座西晉墓葬，墓磚上印有「咸寧四年大中大夫李」的字樣。在隨葬品方面，所見的器物都是漢式器物，與內地風格並無二致。這些情況表明，雲南所發現的東漢至南北朝的「梁堆」應當就是內地漢族移民所留下的。上述「梁堆」的分布區域，可以確定為就是漢族移民的分布區域，由此也可見漢族移民的分布及影響已深入到了雲南的腹心之地。

考古資料為我們劃定了雲南漢族移民分布的基本區域，大量的漢族移民不僅是舉家而來，而且還把內地的整套文化習俗都帶了來，起到了文化傳播的作用。比如前述墓碑及隨葬的各種生活用具和器物，都具有明顯的內地風格和漢族樣式。從美術作品來看，東晉昭通墓室壁畫所描繪的彝、漢先民共居一室的生活場景，漢晉時期朱提、堂狼銅洗的鑄造藝術（白族），兩晉、南北朝時期的碑刻書法作品（白族），從內容、題材、表現技巧和風格上，都表現出漢族文化的深刻影響。

文化傳播，必然帶來文化的交流。而文化交流往往是雙向的。漢文化在雲南地區傳播並「化俗」，同時也受到當地土著文化的影響。隨著時間的推移，漢、「夷」文化之間逐漸滲透和交融。歷史上著名的南中大姓，就是這種文化交融的產物。

南中大姓是漢族移民中掌握文化的知識上層，代表了漢文

化在雲南的傳播，也體現了漢、「夷」文化之間的交融。這種交融在語言關係、社會關係、政治關係、宗教關係等諸多方面得到全面的體現。

隨著交往的日趨頻繁，文化間的交流和影響往往從語言中得到反映，據《華陽國志・南中志》載：「夷中有桀黠能言議屈服種人者，謂之耆老，便為主。論議好譬喻物，謂之夷經。今南人言論，雖學者亦半引夷經。」「南人」即指南中大姓。漢族移民中的學者，言談尚且「半引夷經」，由此推論，在一般普通移民的日常語言中攙有大量「夷」語，應是可以想見的。從這裡我們看到了漢、「夷」文化在語言方面的交融。

漢「夷」之間社會關係的變化，主要體現在婚姻關係上。《華陽國志・南中志》有一段記載南中大姓與「夷」人關係的文字：「與夷為姓曰遑耶，諸姓為自有耶。世亂犯法，輒依之藏匿。或曰：有為官所法，夷或為報仇。與夷至厚者謂之百世遑耶。」此處的「與夷為姓」是指與「夷」建立婚姻關係，「遑耶」大約就是指姻親。《南中志》中記載了建寧大姓毛銑、李叡，朱提大姓李猛等都是「夷」人的「遑耶」。漢族大姓與「夷」人的聯姻，可以說明漢「夷」文化的相互認同和融合。

南中大姓與「夷」在政治上的關係十分密切。最顯著的例子就是建寧大姓孟獲，史書說他「為夷、漢所服」。蜀漢建興元年(223)，南中大姓反蜀，主要就是靠孟獲動員了「夷」人的力量。可以說，與「夷」人的政治聯繫是南中大姓存在的一個重要基礎。

原始宗教是人類最早的精神文化現象，在較早的階段，宗教就是文化的載體。南中漢、「夷」在宗教方面表現出來的密切關係，正可以反映漢、「夷」文化交融的深度。關於南中漢、「夷」在宗教方面的關係，可以舉出一個例子，《南中志》記載，蜀漢先主劉備薨，益州大姓雍闓殺太守反蜀。蜀更派張裔為益州太守，「闓假鬼教曰：『張裔府君如瓠壺，外雖澤而

內實粗，殺之不可縛與吳。』於是執送裔於吳」。這個「鬼教」就是南中「夷」人的原始宗教，「大部落則有大鬼主，百家二百家小部落亦有小鬼主。一切信使鬼巫，用相服制」。實行政教合一的統治方式。雍闓能夠「假鬼教」號令「夷」、漢反蜀，就表明以大姓為代表的漢族移民已經接受了「夷」人的原始宗教，「夷」人也完全接納了大姓成為其宗教首領。兩晉以後，大姓爨氏就以「大鬼主」、「鬼主」的身份稱雄於南中達兩個半世紀之久。

　　漢「夷」雙方在宇宙生成、天人關係這些思想意識和哲學觀念方面達成共識，也表明當時文化交融已經具有的深刻程度。這方面最著名的事例，就是諸葛亮為夷作畫。在諸葛亮的這幅圖譜中，明顯地具有宇宙生成、天人觀念以及神龍生夷三個主題。前二個主題顯然是中原地區漢族文化的產物，而後者則是「夷」文化的內容。

　　圖譜中繪上神龍生夷的主題，表現了諸葛亮對夷文化的認同。南中普遍流行著以龍為始祖的神話傳說，這是夷文化的一個顯著特點，比如在滇西的哀牢人中，就有一個著名的「九隆」神話：「哀牢夷者，其先有婦人名沙壹，居於牢山，嘗捕魚水中，觸沉木若有感，因懷妊。十月，產男子十人。後沉木化為龍，出水上，沙壹忽聞龍語：『若為我生子，今悉何在？』九子見龍驚走，獨小子不能去，背龍而坐，龍因舐之。其母鳥語，謂『背』為『九』，謂『坐』為『隆』，因名子曰『九隆』。及後長大，諸兄以九隆能為父舐而黠，遂共推為王。」❷在這個神話中，「龍生夷」的景象生動突出，正是圖譜中「龍生夷」所表述的內容。

❷《後漢書・南蠻西南夷列傳》，中華書局點校本。以上所記漢「夷」文化交流內容，詳可參閱劉小兵著《滇文化史》，雲南人民出版社1991年2月出版。

漢「夷」文化的不同主題經過有意識地編排，組合成為一幅相對完整的畫面，其所表述的思想意識和哲學觀念，為漢「夷」雙方所共同接受。在這幅圖譜裡，文化的融合從內容到形式，都讓我們看到了一個確鑿的例證。

上面記述的只是漢文化在雲南的傳播及當時南中地區漢「夷」文化交流融合的情況，並不能為我們直接展示當時彝族先民們的文明業績。但它對於我們了解認識這一時期的彝族文明，還是具有重要意義的，它至少提供了雲南地區漢晉時期的社會文化環境，這是我們認識彝族文明所必不可少的一種背景。

需要特別指出的是，在所有的這些資料中，也並非沒有與彝族先民直接有關的材料，比如繪於昭通後海子東晉墓室西壁壁畫上的彝族先民形象。據此墓中的墨書銘記，可知此墓的主人姓霍名承嗣，是蜀漢時中郎將，梓潼太守裨將軍霍彪的後裔。據《華陽國志·南中志·建寧郡》記載，當時「有五部都尉、四姓及霍家部曲」，「部曲」在《華陽國志》中還有「夷漢部曲」的記述。從壁畫中，不僅可見「霍家部曲」是由漢、彝先民組成的，而且尚可推知在其他大姓所擁有的「夷漢部曲」中，也有可能會有彝族先民。由彝族先民充任漢族豪強大姓的親信兵丁，足以說明漢、彝關係在當時的密切和融洽。從這一點看來，在這一時期彝族文明的歷史進程中，漢文化已有參與並發生影響的結論，是可以成立的。

二、文明興盛的歷史機遇

在彝族文明歷程中，公元8世紀至10世紀的南詔時期，即美術史中的「政治的影響力」時期，是彝族文明興盛的一個重要時期。這次文明興盛的原由，完全得益於一個特殊的歷史機遇。這個說法可以得到多種歷史資料的證實，此處我們僅以美

術史中的相關材料，來作一些說明。

（一）南詔國的建立

唐朝初期的雲南滇西洱海地區，分佈著六個較大的部落，史稱「六詔」。它們分別是施浪詔、浪穹詔、鄧睒詔、越析詔、蒙嶲詔和蒙舍詔。此外，還有石橋詔、石和詔、白崖（詔）、劍川（詔）以及西洱河蠻。蒙舍詔在今巍山縣南部，因其地在其他五詔的南面，又稱南詔。首領姓蒙，始祖舍龍原先居住在哀牢山，後來為避仇，攜子細奴邏遷居巍山。蒙舍詔所在的盆地蒙舍川，土地肥沃適宜種植稻禾。從舍龍遷至巍山起，逐漸從半農耕半畜牧轉入定居從事農業。部落內人口眾多，物產豐富。明蔣彬《南詔源流紀要》說：「舍龍自哀牢將奴邏居蒙舍，耕於巍山之麓，數有神異，孳牧繁衍，部眾日盛。」舍龍、細奴邏等幾代人的努力，使蒙舍詔的經濟日益強大，為其政治上的建功立業作好了必須的準備。

唐太宗李世民時，我國西部青藏高原的吐蕃勢力開始強大起來，在北方同唐王朝爭奪安西四鎮，在南方進逼四川的鹽源地區和雲南的洱海地區，這就使西南地區的政治形勢複雜，對唐王朝構成嚴重威脅。為了抵消吐蕃政權的影響，解除西南邊疆的外患，唐王朝竭力扶持洱海地區的部族力量。蒙舍詔除經濟條件較好外，對唐王朝一貫親近，故此得到了唐王朝的信任和支持，逐步兼併其他五詔和河蠻，統一洱海地區，進而統一雲南，建立了西南邊疆強大的地方政權——南詔國，使彝族先民烏蠻成為西南地區的統治者，歷時二百多年。

南詔國的建立，使西南地區的政治形勢和社會環境得到相對的統一和穩定，這為當時社會生產和經濟生活的發達以及社會財富的積累，創造了良好的條件。從研究彝族歷史的角度來看，這個地方政權建立的意義尤為重大，因為它為彝族文明的發展，帶來了一個十分難能可貴的歷史機遇。

著名學者張光直先生在《中國青銅時代》（二）中寫道：

我們先來看看產生文明需要什麼因素。這不但是研究中國文明也是研究世界上任何地方的文明最要緊的關鍵。這可以有不同的說法，但我覺得可以用一個最為簡單的字——財富——來代表。文明沒有財富是建造不起來的，而財富本身有兩種表現，一是絕對的，另一是相對的。換言之，文明的基礎是財富在絕對程度上的積累。很貧乏的文化，很難產生我們在歷史學或考古學上所說的那種文明。另一方面，僅有財富的絕對累積還不夠，還需要財富的相對集中。在一個財富積累得很富裕的社會裡面，它會進一步地使社會之內的財富相對地集中到少數人手裡，而這少數人就使用這種集中起來的財富和大部分人的勞力來製造和產生文明的一些現象。❷❻

南詔時期彝族文明得以興盛的一個重要因素，正是此處所說的財富的累積和相對集中。也許，我們用張先生的理論解釋南詔文明史的做法，只是初學者的一種生硬的套用。但即使如此，其中畢竟有歷史事實的支持和歷史記載的佐證。現在，就讓我們來檢視一下南詔時期的文明景象吧。

（二）南詔的文明景象

雲南學者李昆聲在其所著《南詔史話》一書中，對南詔時期的經濟生產，比如物產、農業生產和手工業諸多方面，都有詳盡的記述，我們可以從中覓見一些南詔社會財富生產和積累的情形。

雲南自然資源非常豐富。高等植物品種佔全國一半。南詔國有熱帶、亞熱帶、溫帶、寒帶植物。關於礦產，雲南自古以來就是銅、錫礦產區。錫的儲量在全國名列前茅。《蠻書》有

❷❻張光直：《中國青銅時代》（二集），北京三聯書店1990年5月出版。

關於南詔國出錫、產金、產銀的記載，還記錄了當時採金的情況。在冬春之際，人們在含金的山上掘一個一丈深左右、寬幾十步的大坑，待夏天多雨季節，暴雨將山石及金砂沖刷到坑內後，便在坑內砂石中揀選金塊。金塊很多，大者有一、二斤，小塊的也有二、三兩。沙金產在金沙江中，使用罪犯淘金。

食鹽在南詔境內較多地方均有出產，估計能夠自給。在安寧（今雲南安寧）、覽賧（今雲南楚雄）、瀘南（今雲南大姚、姚安一帶）、昆明（今四川鹽源）、劍川（今雲南劍川）都有鹽井或鹽池。其中覽賧城內的郎井所產井鹽潔白味美，「惟南詔一家所食」。此外還有傍彌潛井、沙追井、若耶井、諱溺井、羅苴井等等鹽井。

南詔國的糧食作物品種有稻、麥、粟、麻、豆、黍、稷。可謂五穀齊全。

稻，《新唐書‧南蠻傳》載：「昆明蠻，以西洱河為境，即葉榆河也。距京師九千里，土敧濕，宜秔稻。」秔稻就是黏性不大的稻米，《蠻書》記為「粳稻」。南詔境內水稻種植相當普遍，還擁有良好的灌溉設施。有的用自然泉水灌溉，即「澆田皆用源泉，水旱無損」。有的用水庫——「陂池」內的水澆灌。《南詔德化碑》說：「厄塞流潦，高原為稻黍之田；疏決陂池，下隰樹園林之業。」當時，南詔人除在壩區耕種水田外，還在山區修治山田，樊綽說：「蠻治山田，殊為精好。」

麥有大麥和小麥。《蠻書》卷七記載：「從曲靖州已南，滇池已西，土俗唯業水田。種麻、豆、黍、稷，不過町疃。水田每年一熟。從八月獲稻，至十一月十二月之交，便於稻田種大麥，三月四月即熟。收大麥後，還種粳稻。」這是關於古代雲南地區稻麥復種、一年兩熟的最早記載，農學上的術語稱為稻麥二熟制或稻麥復種制，是土地利用率較高的一種集約經營形式。它要求土地肥沃，有較好的灌溉設備，有充足的肥料和較高的栽培技術。這表明，南詔的作物種植技術，在唐代是接近內地先進水平的。

　　麻的種植，在南詔國也較普遍，這種情況一直延續到大理國至元代初期。元初，郭松年曾在雲南彌渡縣看到「居民湊集，禾麻遍野」，在其《大理行記》中有較詳細的記載。麻的纖維可以織製衣物，籽實可食用和榨油。

　　黍、稷，在南詔境內，既種於屋前舍後的空地上，即所謂「不過町疃」，又種在山上，即所謂「高原為稻黍之田」。黍與稷是同類農作物，北方稱「糜子」，也稱黃米。有黏性者為黍，無黏性者為稷。此類作物有極強的生命力，耐旱、耐土地貧瘠，容易成活。

　　粟，即小米，在南詔也有種植。

　　至於「六畜」，《西洱河風土記》說南詔「畜則有牛、馬、豬、羊、雞、犬」。《蠻書》也說：「豬、羊、貓、犬、騾、驢、豹、兔、鵝、鴨，諸山及人家悉有之。」除「六畜」外，南詔國的畜牧業是很發達的，畜、禽品種甚多，其中騾是人工雜交法培育的牲畜品種，古文獻記載，雲南有騾，似乎從南詔國始。

　　南詔國還出產良馬。「馬出越賧川東面一帶。……有泉地美草，宜馬。初生如羊羔，一年後紐莎為攏頭縻繫之。三年內飼以米清粥汁。四、五年稍大，六、七年方成就。尾高，尤善馳驟，日行數百里，本種多驄，故代稱越賧驄。」大理和鄧川地區都發現有馬廄遺存，表明南詔飼養馬匹除野牧外，還用槽櫪餵食。

　　南詔國的養蠶業也比較發達。《南詔德化碑》有「家饒五畝之桑」的記載，可見當時飼養桑蠶是一種重要的家庭副業。此外，還飼養楊蠶。當時，村里柘林成片，多達數頃。

　　豐饒的物產和發達的農業、手工業，為南詔國帶來了財富的積累。但是，在自然資源的開發和社會勞動的創造之外，南詔國還依靠第三種方法獲取財富，這就是通過戰爭而進行的掠奪性行為。

　　南詔國擁有一支龐大的武裝力量，《蠻書》記為「通計南

詔兵數三萬」。但從其他記載來看，遠非此數。據《新唐書・南詔傳》記載，唐大曆十四年(779)，南詔軍隊二十萬眾攻掠唐劍南黎、茂、扶、文四州，咸通四年(863)攻安南，達十萬餘眾。此外如進攻吐蕃鐵橋城，掠昆侖國、女王國，每次兵力都不下數萬眾。

南詔國屢次發動戰爭，其主要目的就是掠奪財富和人口。對外掠奪是南詔國一項重要的財政來源。舉例而言，閣邏鳳攻佔姚州，「姚州百姓陷蠻者皆被移來遠處」❷，吞併兩爨後，又將白蠻二十萬戶移至滇西。至德元年(756)，南詔與吐蕃聯軍攻佔巂州，「子女玉帛、百里塞途；牛羊積蓄，一月館谷」❷。異牟尋時，擊破吐蕃，將鐵橋上下諸部遷移到滇東地區。太和三年(829)，南詔軍隊攻陷成都，又「掠子女工伎數萬引而南」❷，以至於「成都以南、越巂以北，八百里間，民畜為空」❸。此外如南詔北面的施蠻、順蠻，西面的驃國、彌諾國、彌臣國，南面的昆侖國、女王國，都曾受到過南詔的掠奪，每次都要掠奪大量的人口。世隆時，南詔陷安南、邕管，破黔州，四犯西川，「掠工匠、玉帛、男女、金銀」❸。

南詔財富是相對集中於南詔王室手中的，以土地的所有權來看，南詔王室將這些被征服的土地全部收歸國有，然後劃為兩類，一類由王室直接掌握，使用被征服或掠奪來的人口耕作。這些人被稱作「佃人」。收穫後，除據佃人家口數目支給禾稻外，「其餘悉輸官」❸。另一類則由國家劃出一部分土

❷〔唐〕樊綽：《蠻書》卷六。

❷〔唐〕《南詔德化碑》碑文。

❷《新唐書・南蠻傳》，中華書局點校本。

❸ 同注❷。

❸〔元〕張道宗：《記古滇說》。

❸ 同注❷。

地，分配給各級官吏和部落成員，「上官授與四十雙，漢二頃也；上戶三十雙，漢一頃五十畝；中戶、下戶各有差降」。這實際上只是一小部分。南詔王室所掌握的土地，每一「佃人」所耕種的就有「疆畛連延或三十里」❸。可見王室所擁有的土地，是佔有主導地位的。此外如鹽業，也是由南詔王室壟斷的，昆明城（今四川鹽源）的鹽城，即是由「官煮之」。手工業品也多為王室所享用，比如從事蠶絲生產的工匠，要將產品全部上繳，不能用自己生產的產品做衣服。

社會財富的快速增長和巨額積累，為文明的產生和發展提供豐厚的經濟基礎。南詔文明便是在這樣的基礎上，營造了一段璀璨的業績。

關於文明元素的解析，一般的看法有城市、文字、禮器、國家的出現以及其他的一些見解和觀點。我們在對某一文明進行具體研究時，遇到的情況往往各有不同。南詔時期彝族文明興盛的主要表現，我們認為大抵有如下數端：

(1)城市的修築和城市聚落的形成

南詔時期的城市修築十分發達，在美術史上佔有顯著的地位。此時的城市不僅數量眾多，而且有些城市頗具規模，在政治、軍事和文化方面的影響之大，幾乎涉及整個西南地區。城市聚落的形成，是南詔時期文明興盛的重要表現。

我們認為，像陽苴咩城、大厘城一類城市，它們既是一座都城，如陽苴咩城，作為南詔、大理都城達四百七十多年，同時由於其規模巨大，歷史悠久，凝聚了南詔歷史、文化的豐富內容，作為一代名邑，其文化內涵深刻。關於城市的歷史背景和建築藝術，我們在前面介紹南詔美術的章節中已有詳述，此處只是簡單地談談城市聚落對於彝族文明的影響。

(2)城市構築中的民族文化融合

❸同注❷。

陽苴咩城的總體佈局，是一組包括宮室、官署和王室、貴族及高級官員的住宅在內的規整的整體結構，它以南北城門及第二、第三重門為中軸線，左右對稱排列門、樓、廳、屋等建築。這種嚴格的中軸線和左右對稱原則，是中原宮室建築最顯著的特點。比如唐代長安的長明宮，沿中軸線南北縱列著大朝含元殿、日朝宣政殿和常朝紫宸殿，為前朝三大殿。在這三大殿兩側，又建造若干座對稱的殿閣樓臺。三大殿之後為后寢諸宮，是皇帝的后妃居住和遊宴的內廷。前引《蠻書》所述的陽苴咩城佈局，與此具有大致相似的異曲同工之巧。故《蠻書》又稱，南詔的「城池郭邑，皆如漢制」。漢族文化對於南詔的影響，南詔對漢文化的接受、傚效和靈活自如的採用，陽苴咩城的建造是這方面一個絕好的範例。它表明了漢彝文化交流和整合的歷史情形。

(3)城市聚落帶來的人口繁盛

南詔建立以後，國內社會環境的相對穩定和經濟的發達，為人口的增長提供了必需的條件。而戰爭的掠奪性行為，也為南詔帶來了大量的人口。這些急劇增長的人口，大多集中於城市及其週圍地區，形成一種新興的城市聚落。據《蠻書》記載，南詔時擴建的大厘城，「邑居人戶尤重」，就是一座人口殷實的大城。南詔時對城市的多次增修擴建，以及建築新城的舉動，除卻政治、軍事的目的以外，人口增多以致不敷容納，也是一個重要原因。

(4)城市人口的新構成和新功能

人口的增加滿足了南詔王室創造財富的勞動力需求，而財富的充分累積，也促使在城市中形成了不同於以往鄉村生活的新的階層——專門化的工匠、官吏與僧侶等，他們都是不依靠從事農業、畜牧、漁撈或採集以取得食物的人們。這就使城市人口的構成和功能發生變化。這些由剩餘財富供養著的人們中，一部分人，比如軍事首領、官吏和僧侶們，形成國家的統治階層和政治中心；一部分人，比如專門化的工匠，他們中間

有建築、雕塑、冶鑄、繪畫等各方面的專業人才，則從事著種種豐富多彩的文化創造，具體到南詔國，就有了城市、民居、寺廟的建築，劍川石窟最初的開鑿、佛像的鑄造，銅、鐵、金、銀器的製作，以及著名的《南詔圖傳》的繪製等等。文明就是如此這般地被創造、積累以至於走向興盛。這種城市文明將當地的各個社會階層推向新的生活尺度和模式。比如它改變了城市中心發展地的居民生活，改變了其邊際地帶農村居民的生活，除自給自足以外，他們還要供應食物給城鎮的居民和工匠。

(5)由城市中心發展出來的文化傳統、宗教、僧侶、哲學、文學等等，深入民心

以宗教為例，彝族是一個信奉祖先崇拜的民族。隨著南詔王國的建立，原有的家族祖先崇拜逐漸發展為新的宗族祖先崇拜，即把南詔的十三代帝王作為全民族共同的「祖先神」來崇拜祭祀。這些祖先神被尊為土主神，土主廟就是從事這些宗族祭祀活動的場所，是南詔寺廟建築中富有民族特色的形式，它與族人的宗教信仰和南詔國的歷史緊密相連。土主廟相對集中地發現於南詔發祥地及其周圍地區，這應該可以說明隨著民族共同體的逐漸形成，民族共同意識的加強，以城市文明為中心的新的文化觀念已深入到城鎮乃至鄉村生活的許多地域和方面之中，它不僅改變了人們的物質生活方式，而且也對他們的精神世界產生巨大影響。

(6)文字的創始和運用被當作文明興盛的重要標誌

彝族有本民族的文字，對此，明、清時期的漢文史志都有記載，稱為「爨字」、「韙書」，彝文文獻和口碑傳說也多有論及。關於其創始的時間，至今仍有爭論，不能確定。綜合各說，大致可知其創始較早，而成為比較規範的文字系統，則當在唐時。清謝肇淛《滇略》卷六載：唐時貴州馬龍州人納垢酋之後裔阿𪨧，棄官職隱居山谷之中，對當時已有流傳的彝文加以整理，歷時三年，撰製「爨字」，其形「如蝌蚪」，計有字

母一千八百四十個。稱為「韙文」，文字由左到右釋讀，有象
形、會意諸義，阿呵因此被尊稱為「書祖」。本民族文字於此
時跨上一個新的臺階，是彝族文明發展中的一個重要成果。

除彝族文字的創製外，到南詔晚期，南詔文人也自創了一
種南詔文字——白文。

白文的創製和使用，有二種情況：

其中的十之八九是直接利用漢字記錄其語音。《玉谿編事》
中載有兩首詩，一首是南詔王尋閣勸所作：「避風善闡臺，極
目見藤越。悲哉古與今，依然煙與月。自我居震旦，翊衛類夔
契。伊昔今皇運，艱難仰忠烈。不覺歲云暮，感極星回節。元
昶同一心，子孫堪貽厥。」另一首為其臣趙叔達所和：「法駕
避星回，波羅毘勇猜。河闊冰難合，地暖梅先開。下令俚柔
洽，獻睞弄棟來。願將不才質，千載侍游臺。」這二首詩中就
有白文的使用，如「震旦」指「天子」，「元」意為「朕」，
「昶」意為「臣」，「翊衛」意為「輔佐」，「波羅」指「虎」，
「毘勇」指「野馬」，「猜」意為「射」，「俚柔」指「百姓」，
都是以漢字記其語音。

另外的十之一二是以漢字為基礎，然後增損其筆劃而創造
的一些新字。比如在南詔城鎮遺址中發現的一些有字瓦上，印
有「苴罕」、「禩愼」、「夭寘」、「媀庆」、「宁」、「白伝」
等字樣，這些字就是南詔自創的白文。

白文雖然不是規範成熟的文字，也沒有形成完整的文字系
統，但它畢竟屬於由剩餘財富供養著的南詔文人們的發明活
動，我們應該將此視為文明的因素。當然，我們也承認這個文
明因素的先天不足、發育不善和最後夭折的結果。

(7)鐵製禮器和「君權神授」觀念的出現

這是我們探討南詔文明的另一個重要方面。

著名的繪畫長卷《南詔圖傳》可分為三個部分，其第二部
分的內容為「祭鐵柱」，描述的是有關南詔國的一個著名傳
說。傳說在南詔建國以前，以細奴邏為首領的烏蠻部落與以張

樂進求為代表的白蠻部落，為地區統領權的歸屬問題長期爭
鬥。當時在白蠻部落的白國有一根諸葛武侯所立的鐵質神柱，
因年代久遠，已鏽蝕不堪。「白國王」、「雲南大將軍」張樂
進求就組織人力重新鑄造，新鐵柱鑄成後，張樂進求邀請「西
洱河右將軍」楊農棟、「西洱河左將軍」張矣牟棟、「巍峰刺
史」邏盛、「大部落主」段宇棟、趙覽宇、施棟望、李史頂、
王青細莫和細奴邏等九位首領，參加他舉辦的盛大的祭祀儀
式。儀式進行過程中，忽然有一隻五色鳥飛到神柱頂上，停留
許久後，又飛到細奴邏左肩。參加祭祀的人們覺得很奇怪，就
告誡細奴邏不要驚動這隻鳥（其實這是細奴邏家的「主鳥」）。
於是，他吃飯睡覺都很謹慎，過了十八天，五色鳥才飛走。從
此，眾心歸服細奴邏，張樂進求也主動願將王位禪讓給他。細
奴邏再三謙讓，並拔劍砍石說：「如果我應該當王，劍砍進這
塊石塊。」他的話音剛落，劍已砍入石頭三寸。於是被大家擁
戴為王。張樂進求將女兒嫁給他，並「舉國遜之」。在今巍山
縣城以北10公里處、廟街的盟石祠內，有一塊上邊有一個缺
口的「盟石」，傳說就是當年細奴邏揮劍砍擊之石。

在這個傳說中，自然有許多後人附加的神祕色彩和虛幻成
份，其中祭祀鐵柱，「君權神授」等等也不乏漢文化的深刻影
響。但是，如果我們仔細地來分析這個傳說，則可以發現其中
許多細節具有真實和重要的意義。

傳說講到張樂進求組織人力重新鑄造鐵柱，在雲南省彌渡
縣太花鄉蔡莊的鐵柱廟內，至今仍保存著「南詔鐵柱」。鐵柱
高3.3米，圓周1.05米，分五節鑄成。元代郭松年在《大理行
記》中也有記述：「（巨崖）甸西南有古廟，中有鐵柱，高七
尺五寸，徑尺八寸，乃昔時蒙氏第十一代主景莊王造。題曰：
『建極十三年壬辰四月庚午朔十有四日癸丑鑄』。主人歲歲貼金
其上，號天尊柱，四時享祀，有禱必應。」以鐵柱之高，分五
節鑄成等觀之，可知當時已具有相當高超的冶鑄、拼接、安裝
技藝和規模宏大的工場。

其實，南詔國銅鐵冶鑄業的發達，是顯而易見的事實。這在前文所論「手工業之發達」中，已有詳述。這裡我們要說的是鐵柱作為禮器所具有的意義。

鐵柱的「神柱」性質，分明地具有禮器的功能和作用。禮器是古代貴族在進行祭祀等活動時舉行禮儀所使用的器皿。禮器往往具有政治權力的象徵意義。此處的鐵柱即是如此。傳說中五色鳥從神柱頂上飛至興宗王細奴邏肩上，就是象徵著將地區的統治權授予了細奴邏。以五色鳥來完成這個授權的行為，明顯地帶有「君權神授」的意味（我們在前面《虔誠的生存祈禱》一章中，已經詳盡地談論過鳥類作為天使的情形，讀者可以參看），這就使得這次授權具有不容置疑的神聖性。所以不僅「眾心歸服」，就連原先與之長期爭鬥不休的張樂進求也主動將王位禪讓給細奴邏。不僅如此，還將自己的女兒嫁給了他，以「和親」的方式，完成了洱海地區「烏蠻」與「白蠻」的聯盟。

這裡的「君權神授」觀念，應該說是受到漢文化影響的產物，或者就是漢文化的直接表現。傳說一開始就稱，此鐵柱原為諸葛武侯所立，這就等於是為以後所發生的一切事件找到了它們所從由來的源頭。這個說法無論是歷史事實，還是由傳說折射出來的當時人們的思想意識，都可以說明，魏晉時期諸葛亮經營南中時所播下的漢文化種子，一直在雲南地區和當地的人群中代代傳承，並得以發展，至此甚至成為統治者的精神支柱和據以進行政治鬥爭的武器。從當時的歷史事實來看，蒙舍詔大首領細奴邏及其後代邏盛、盛邏皮、皮邏閣、閣邏鳳五代人統一洱海地區、建立南詔國的事業，也確實得到了唐王朝的支持。唐王朝為了抵消公元7世紀在青藏高原上崛起的強大的吐蕃奴隸制政權在西南邊疆的影響，達到「以夷制夷」、確保大唐帝國西南邊疆安全的目的，便竭力扶持洱海地區的部族力量。蒙舍詔就是在這樣的歷史背景下得到了唐王朝的支持，例如唐玄宗開元年間，朝廷派御史嚴正誨協助蒙舍詔統一了洱海

地區。蒙舍詔基本上統一了洱海地區後，唐王朝便正式予以承認。開元二十六年(738)，朝廷封皮邏閣為雲南王、越國公，賜名蒙歸義。學術界一般將這一年作為南詔國的建立時間。由此看來，我們完全有理由把那隻神祕的五色鳥理解為唐王朝帝王權力與威嚴的象徵，正是這種權威，決定了細奴邏和張樂進求個人的政治生命，也決定了洱海地區的歷史命運。

(8)宗教

　　現在，再讓我們來看看宗教在彝族文明進程中所扮演的重要角色。

　　南詔統一以前，在主體民族烏蠻和白蠻中流行的是原始的巫鬼教。南詔國建立政權以後，地區性的統一事業初步完成，原先適應於分散的政治組織和經濟生活的巫鬼教已不適應於新的局面。在政治統治力量薄弱的情況下，宗教往往可以成為起重要作用的力量。南詔國的情形正是如此，在南詔中央組織相對薄弱的情況下，佛教便乘機而入了，而且逐漸取代了巫鬼教的地位而成為南詔王的精神支柱。

　　南詔中後期，佛教得到極力推崇，甚至取得「國教」的地位。人們信佛，尊佛，表現出極大的宗教熱情。勸龍晟時（810-816），用金三千兩鑄佛三尊，送佛頂寺，並建造了不少佛寺。至豐佑時（824-859），佛教興盛，重修於此時的崇聖寺及三塔，規模之大，足可證之。其中僅崇聖寺千尋塔就有佛一萬一千四百，屋八百九十，耗銅四萬零五百九十斤，大塔十六層，用工七百七十萬八千一百四十一個，用金銀布帛綾羅緞錦值金四萬三千零五十四斤。隆舜時期（878-897），佛教進一步發展，建大寺三百，叫做蘭若，小寺三千，叫做伽藍，「遍於雲南境中，家知戶到，皆以敬佛為首務」❸❹。類似的宗教熱情在此時的美術作品中也有生動的反映，例如劍川石窟的

❸❹ 據《僰古通記淺述》，參見木芹：《南詔大理史論》。

開鑿，各種摩崖石刻、寺廟雕塑的雕刻鑄造，寺廟樓塔的修建，博什瓦黑摩崖石刻畫像群的刻繪，《南詔圖傳》的繪製等等。這些美術作品大多出於佛教的需要而產生。以《南詔圖傳》而言，雖然是「欽定」的蒙氏王室發跡史，但卻是地道的佛教繪畫，既是借佛教的力量來神化南詔王權，也是對佛教故事的一種宣傳。

　　佛教在南詔國政治生活中所起的重要作用，從下面二件事中可窺一斑。在豐佑時專權的弄棟節度使王嵯巔，對於新繼位的酋龍是個極大的威脅。這時，出兵緬甸歸國的大將段宗牓設計在邊境致書嵯巔，稱從緬甸迎來一尊金佛像，請王嵯巔親自到國門來迎接。段宗牓趁嵯巔拜佛不備之機將他殺死❸❺。王嵯巔這樣專權的重臣，他可以在政治力量上凌駕於國王之上，甚至對國王具有廢立生殺的大權，但卻順從於大將段宗牓之意，親到國門迎佛拜佛，這可以說明佛教已成為當時高於一切的偶像。再如酋龍時，唐王朝數次遣使，酋龍都不肯下拜，故此通使斷絕。唐西川節度使高駢知道南詔王禮佛拜佛，便派遣了一個叫景仙的和尚充當使者，前去南詔。酋龍對景仙恭迎有禮，率領眾臣親往迎候並加禮拜。

　　規模巨大的公共建築是社會剩餘財富的產物，也是文明發展的跡象。南詔國眾多的寺廟建築，應該屬於此類公共建築的性質。其中的崇聖寺及其三塔中的千尋塔，無論從建築規模和文化價值來看，都是最具代表性的。

　　崇聖寺已見前述。千尋塔為方形磚塔，高69.13米，共十六層，是我國偶數古塔層數最多的一座塔。塔基座正方形，高度約佔全塔的五分之一，西面開有塔門，可進入塔內。塔身中空，有樓梯可攀登而上塔頂。塔身東、西面正中各有一佛龕，內供石佛一尊。塔頂有剎，塔剎由中心柱、寶頂、寶蓋、相輪

❸❺ 胡蔚本：《南詔野史》。

和蓮花座組成。寶頂銅鑄，呈葫蘆形。塔頂四角各有一隻銅鑄金鵬鳥。

　　千尋塔歷一千一百多年的風雨侵襲和多次地震的考驗，至今基本保存完好，僅塔剎在1925年的地震中被震落。南詔國高超的建築水平由此可見，同時它也表明南詔王室在當時已擁有非比尋常的財力和人力。

　　綜上所述，城市的修築和城市聚落的形成，城市人口的劇烈增加、新的城市人口階層的出現，專門化的工匠、文字的創始和運用，禮器和「君權神授」觀念的出現，宗教的作用以及規模巨大的公共建築的興建等等，所有這些，都是南詔文明的主題和一些重要因素。

　　從美術史反映的這個方面來看，這些主題大多未見於此前的彝族歷史，這些因素也並非孕育發達於彝族文化的本體。這個文明的興盛顯然是一種突然繁榮的文明。具體深入到彝族這一時期的歷史中去看，其興起的直接契機，是基於南詔國的建立這樣一個歷史機遇。而其背後更為深刻的原因，則在於漢藏對峙的歷史背景和漢文化的深入影響。南詔國建立以後快速增長的財富累積和財富的相對集中，則是南詔文明產生和興盛的必要條件。這些政治、經濟和軍事的行動，給本來相對落後的彝族先民文化帶來了外族的先進文化和佛教，在短時間內刺激並強化了統治者烏蠻的文明程度，創造出本民族歷史上空前燦爛的文化藝術。也正因為如此，這個突然繁榮的文明，首先，它是受到外來文明深刻影響的。在南詔國建立以及此後的美術創造活動中，漢文化的影響隨處可見，白族、藏族也在這個文明的營建中作出貢獻。可以說，彝、漢、白、藏等民族文化的交流融合，是文明真正的內涵和靈魂。其次，它具有鮮明的貴族文化色彩。以美術的情形而言，此一時期美術的表現題材和欣賞者、擁有者、贊助者，無不屬於上層的王室和貴族，與發達的南詔國美術相比，其他彝族先民地區的美術顯然具有一定

的距離。

公元8世紀中葉，歷史老人目睹並認可了中國南方雲貴高原上叫做烏蠻這一族人的勤力和雄心，便慷慨地賜予他們獲得榮譽與權力的機遇。烏蠻的首領們不負天意地把握了這一機遇，登上歷史舞臺，創建出自己最燦爛的文明業績。這個文明是前無古人的，這個文明是短時期內營造的，這個文明是屬於上層文化所有的。故此，雖然燦爛，卻也十分脆弱，它的根基並未植於民間的深厚沃土之中，它並未帶動各地彝區本體文化的全面進步。這個工作是到了明清時期，隨著平民文化的興盛而得以完成的。

三、文明發展的重大躍進

當彝族歷史行進到元、明、清時期，彝族社會文化呈現出平民化的文化發展趨向，這在彝族的文明歷程中，無疑是具有重大意義的。我們在對這一時期美術史的研究中，可以十分強烈地感受到這一點。因此我們在前文中將這一時期的美術作品及其美術活動定為「全民族的進步」。

（一）社會文化普遍性的進步

(1)美術創作活動的平民化現象

與南詔時期美術的貴族文化色彩和佛教藝術特點不同，這一時期的美術創作活動逐漸深入民間，在平民百姓中出現了為數眾多的美術創作活動，美術的創作及其作品已成為彝民日常生活中的組成部分。發現於雲南省巍山縣的清代壁畫《樹下踏歌圖》，是這一時期彝族繪畫的重要作品，描繪了山村鄉民踏地而歌的日常生活場景，場面生動，氣氛熱烈，富有生活情趣。與南詔時期的另一幅傑作《南詔圖傳》相比，這幅壁畫沒有宣傳佛教和美化王室業績的雙重負擔，顯得輕鬆自如、平易

近人，顯然具有更為引人入勝的藝術感染力。

(2)作品中反映民眾社會的題材顯著增加，與民間日常生活的
關係密切

　　建築一類中，建橋、修路等成為比較主要的活動之一。以
明代貴州水西地區而言，由當地彝族宣慰使安觀、安貴榮、安
國亨等主持，曾先後建有二十餘橋。現為省級重點文物保護單
位的水西大渡河橋，是較為著名的代表。橋樑的建築，既是當
時社會經濟發展的證明，表明交通的要求日益增加，交流的意
願日益強烈。同時，天塹變通途的結果，也有力地提高了當地
社會的文明化程度。涼山彝文典籍《萬事萬物的開端》中記
道，由於眾多橋樑的修建，「世世代代封鎖的山寨敞開了，從
來沒有見過生人的部落都開放了」。文明的腳步從此邁進了山
寨。

　　在這一時期的碑刻作品中，也有類似的情形。貴州大方縣
保存至今的二百四十多塊碑刻，共存彝文二萬四千多字。以最
為著名的《新修千歲衢碑記》、《水西大渡河建石橋記》二碑
而言，均為民間日常生活和彝民思想感情的真實載錄。《水西
大渡河建石橋記》一碑的彝文碑文記述的就是彝族德施氏羅甸
水西祖代以來的歷史和建橋事由。並稱此橋修成以後，「從此
租賦有來路，人行康莊道，子孫增壽齡」。幸福喜悅的心情，
滿盈於字裡行間。與南詔時期著名的《南詔德化碑》、《袁滋
摩崖》等比較，其內容、風格的不同，是顯而易見的。

　　這一時期的雕刻作品稱不上豐富，以石刻、石雕的「小品」
為主，但也有自己的面貌。在作品的用途上，已從寺廟、殿堂
走向了民間，如屋簷、鍋莊臺、山石、墓誌等；在作品的內容
上，也從南詔時期的宗教題材轉向了日常生活的方方面面，表
現的是彝族社會的現實生活場景。此時出現的一些小型工藝性
雕飾，也有意識地將實用與裝飾相結合。文人高奣映的石刻
像，以細線陰刻一倚石閒坐的老人像，其生動自然、閒適自如
的神態，也為前所未見。雖是文人情趣的自我渲洩，也在一定

程度上透露了平民文化的新氣息。

(3)彝文文字在實際生活中的運用，是彝族文化從貴族性走向
　　民間的一個重要跡象

　　我們在前文曾經寫到過，彝文在唐代時經整理而成簡單的
文字系統。到了宋代已有彝文的摩崖，鐫刻於貴州省六枝特區
上官彝族鄉拦龍河巖石上的《拦龍橋碑》，是現存較早的彝文
摩崖，其鑿刻時間據說為南宋開慶己未年(1259)。此碑在全文
的謀篇佈局、字裡行間的轉承呼應以及單字的間架結構方面，
尚無書法的技巧和美感可言，僅為簡單的記事之文。至明清時
期，彝文從摩崖刊刻擴展至鐘鼎銘文和碑刻，較為著名的作品
有明《成化鐘銘文》、《新修千歲衢碑記》、《水西大渡河建石
橋記》、《鐫字巖彝文石刻》等，它們從單字的結構造型到全
文的謀篇佈局，都已初具形式美感的意味。而彝文「以諾」銅
質印章的刻製，便是一種趨於精緻的藝術作品。

　　綜觀上述數端，元、明、清時期平民美術的興起這樣一個美
術現象，向我們透露了一個重要的文化信息，那就是：到這一時
期，彝族社會文化已經在總體水平上得到普遍的發展和提高。

　　除了社會文化總體水平的提高之外，彝民族文化基本特徵
的形成並趨於一致，也是在這一時期逐步完成的。

（二）基本特徵的初步形成

　　我們今天考察彝族文化，一般的看法認為尚黑、尚武、敬
火以及龍虎圖騰崇拜，是彝族文化的基本特徵。從這一時期的
美術現象來分析，一方面，這些文化特徵在美術作品中也是經
常出現並被充分表現的主題。另一方面，文化特徵的產生、發
展和形成，必定會有一個相當長的歷史過程，而上述文化特徵
之成為各地彝族所共有的基本特徵，其最終確立的時期，當在
元、明、清這個大歷史階段中。下面讓我們分別以例簡述。

　　在最具彝族民族特色的涼山漆器中，黑、紅、黃三種顏色
是傳統用色，一般用黑色打底，用紅、黃二色描繪點線，這是

彝族漆器的一個顯著標識。這種對於色彩的選擇，是由民族的心理素質和審美意識決定的。黑色是彝族最為崇尚的顏色，涼山彝族自稱「諾」、「蘇」，即是黑的意思，在他們的觀念中，黑色具有「深」、「廣」、「高」、「大」、「多」、「密」、「強」諸種豐富的含義。

另一個具有說服力的例子是，各地彝族服飾中體現的基本一致的文化特徵。據《中國彝族服飾》一書的研究，各地彝族服飾的型式達六款十六式之多，但表現出來的尚黑、崇虎、敬火、尚武的文化特徵和民族特點，則是基本一致的。

在動物題材的彝族刺繡中，虎的紋樣佔有相當突出的地位，是其最基本、最常見和最重要的紋樣圖案。虎是彝族圖騰崇拜，彝族婦女經常用寫實的方法結構虎形象的刺繡圖案，如《四虎圖》、《四方八虎太極圖》等。在彝族的民間傳統節日中，農曆六月二十四日的火把節是最大的節日，集中而強烈地表達了人們對火的崇拜和寄託（圖2-53）。與此相同，在彝族的紋樣圖案中，火焰紋、火鐮紋、火紋等有關火的紋樣也佔有

圖2-53　彝族火把節的一個場景

相當突出的地位。

尚黑、尚武、敬火、崇虎這些基本文化特徵在各彝區的普遍形成並得到相對一致的表現，表明彝族社會發展到此時，已在文化上獲得了相對具有共性的、較為一致的基本特徵，民族文化取得了全民化的進步。從這一點來看，雖然這一時期的美術和文化史上沒有出現如南詔時期那樣光彩奪目的傑出作品和叱咤風雲的重大事件，但文化在全社會和全民眾生活中所取得的普遍性進步、彝民族文化基本特徵的初步形成這二個方面，是彝族文明發展中的一次重大躍進。

（三）歷史進程

我們從美術史的研究中得出的上述結論，完全可以從元、明、清時期的彝族歷史中得到佐證。現在就讓我們參照《彝族簡史》中的有關章節，作一簡要的敘述。

公元1279年，忽必烈滅宋，元朝建立。雲南從此納入元皇朝的統治之下，彝族地區也不例外。元朝統治彝族地區以後，將彝族地區分屬於雲南、四川、湖廣等行省，分而治之，實行了更為直接的政治統治，設置了軍屯和民屯，採取了一些發展農業生產的措施。經過元代百餘年的統治，彝族地區的社會經濟發生了相當大的變化。比如在至元十五年(1278)修治烏蒙道路，二十八年(1291)開通烏蒙水路，在南詔、大理時期，這一路的彝族，既不直接受雲南的管轄，又和中原的王朝隔絕，所以元朝把這一路打通，對於滇東北彝族的發展有著重要的歷史意義。

公元14世紀末至19世紀中葉，是彝族地區社會經濟發生急劇變化的時期。明清兩代各彝族地區普遍地建立了衛所及軍、民、商屯，大量漢族人口以官吏、士兵、農民、手工業工匠以及商人等不同身份，相繼來到彝區。彝族與漢族等其他各族生活在一起，在農業生產技術、手工業技藝及生產發展方面，交流學習，促進了彝族地區社會經濟和民族關係的發展。

　　明朝在彝區的政治設置，大致分為專設流官、土流兼設及專任土官三種。同時還設有衛所，駐紮軍隊，建立軍屯、民屯和商屯，容觀上對彝族地區社會經濟的發展產生了很大的推動作用。比如衛所的建立，很大程度上來說就是對彝族地區進行的有組織、有計劃的軍事移民。被遣戍的軍士世襲軍籍，都是內地的漢族，他們攜帶家眷，來到戍所安家立業，屯田自給，久而久之，便融合於彝族社會中，成為當地彝族社會的組成部分。數以萬計的漢族軍戶、民戶來到彝族地區，不僅僅是增加了勞動力和開墾了土地，更重要的是給彝族人民帶來了先進的生產技術和生產工具，給彝族地區農業和手工業生產帶來積極的影響。設屯之處，一般由政府供應耕牛和農具。洪武年間(1368-1398)曾數次下令由湖廣、四川、廣西、貴州撥牛至雲南，僅洪武二十年即從四川及湖廣常德等地購買了三萬餘頭耕牛撥給雲南屯戶。農具則由世襲軍籍的軍匠就地鑄造。在屯田的地方，興修水利，開渠灌溉。「每春夏水生，彌漫無際」的滇池，明政府則令軍民數萬「浚其泄水處」，池旁得沃壤數十萬畝。這些先進技術的傳播，大大促進了彝族地區社會經濟的進一步發展。

　　軍屯和民屯的設置，「諸衛錯佈於州縣，千屯遍列於原野」❸❻。使彝族地區出現了許多新的村落。這些原屬屯戶的營壘，由於農業、手工業的發展，人口增多，一般都逐漸發展成為彝漢各族人民互通有無、交換商品的定期集市，從而促進彝族地區商品經濟的發展。

　　雲南之外，地處今黔西、大方、織金、水城、納雍、金沙等縣的貴州水西地區，是彝族中勢力比較雄厚的「慕俄格」土司所統治的地區。明洪武初年，「慕俄格」土司靄翠（元順元宣慰使）歸附明朝，明授靄翠為「貴州宣慰使」，管轄貴陽以

❸❻〔明〕正德：《雲南志》卷二。

西，以今大方為中心的四十八部地區。洪武二十四年(1391)，貴州宣慰使靄翠去世，其妻奢香代領其職。奢香率領彝族群眾鑿石劈山，開闢了龍場、陸廣、水西、奢香、金雞、閣雅、歸化、威清、谷里等九驛道。《明史》卷三一六說，奢香「率諸羅開赤水、烏撒諸道，以通烏蒙」。又說：「立龍場九驛通蜀」，進一步溝通了貴州與滇東北、川南以達中原地區的交通要道，便利了彝族人民同其他各族人民的聯繫與交往，對水西彝族地區社會經濟的發展起了積極的作用。至今，從大方前往畢節途中，在懸崖峭壁及荒煙蔓草之處，故道痕跡還偶可隱約見到，這是彝族人民為開發西南地區作出重大貢獻之一的歷史見證。明朝封奢香為「順德夫人」，並制定了水西的貢賦，「每歲定輸賦三百石」，成為定例。水西還連年貢方物和馬匹，並得到朝廷錦、綺、紗、金、銀等回贈品，表明在明代初年，雙方關係相當密切。

　　明朝在加強與水西關係的同時，也在水西周圍地區建立政治統治機構，設立衛所。這些衛所士兵，跟彝族人民一起，共同發展水西地區的農業、手工業生產和商品交換活動。

　　綜合而論，明、清兩代，是川、滇、黔、桂彝族社會迅速發展的時期。明代以後，大量漢族人民前來定居屯墾，彝、漢人民關係更加密切，共同促進社會經濟的發展。到清代以後，隨著經濟、文化進一步交流，彝、漢之間通婚現象逐漸增多，民族之間同化和融合現象也在逐步加強。大抵壩區的彝族多融合於漢族，在山區也有許多漢族融合於彝族之中。

　　明代中葉以後，土官政權開始逐漸被流官所代替，衛所制度也逐漸衰落下來，軍戶逐漸變為民戶，軍官多變成地主，士兵多變成農民，衛所軍匠則變成手工業工匠。這些漢族人口以各種身份，大量流散在彝族地區，他們與彝族人民或是共居在一起，或是以村落為單位插花式交錯雜居在一起，彼此互相學習經濟文化，互相學習生產技術。漢族農民向彝族農民學習畜牧業生產知識，彝族農民向漢族農民學習農業、手工業生產技

術。例如西昌壩區的彝族，其祖先多是由涼山山區遷來，到平壩後，由於與漢族人民長期密切往來，學會了漢語，學會了耕種水田的技術，並且逐步接受了漢族的文化和習俗。

清代以後，更有大批的漢族農民為生計所迫，來到西南地區墾殖開荒，或租地耕種。其中不少來到彝族地區，他們與當地彝民共同生活，友好相處，以至彼此通婚。通過彝漢族人的辛勤勞動，使群山環抱的壩子變成良田沃土，成為經濟和文化繁榮的地區。在山區也有漢族農民傳授先進的農業技術，帶進鐵製農具，也帶進玉米、土豆等糧食品種，使之成為山區彝族的主要糧食，並在彝族山區起到「開墾荒山，廣種糧食」的作用。

由於彝漢兩族的長期相處，文化的交融日漸加深，除共同生產、生活乃至互通婚姻外，漢族的「衣冠文物風俗」漸被彝族接受。彝族中有的「更慕詩書，多遣子弟入學」；有的甚至中了科舉，當了知州、知縣、同知等官職。其中最為有名和最成功的例子，當數貴州水西土司奢香及其子靄翠隴第。奢香在明洪武年間送靄翠隴第入朝，請求入太學學習，明太祖朱元璋特諭國子監准如所請。隴第學成後回到水西，大力宣傳中原文化，從而使水西彝族學習儒學，蔚然成風。

從上面這些簡要的記述中，我們已經不難看出，在元、明、清數代，由於中央皇朝及其地方政府的有心經營，大量漢族人口的移民屯居，先進的農業生產技術、生活方式和文化習俗的傳入引進，各彝區彝民的辛勤勞作和積極創造，使不同地區彝族社會的經濟文化都得到程度不同的普遍發展。這種全民族、全社會經濟文化總體水平普遍提高的歷史趨勢，與這一時期美術現象所反映的文化面貌，是完全一致的。它們充分表明，元、明、清數代是彝族文明進程發生重大躍進的時期。

我們對彝族文明歷程的探討，到此就要告一段落了。這個工作是很初步的，也是粗略淺顯的。其中「文明產生的初期情形」、「文明興盛的歷史機遇」、「文明發展的重大躍進」三個

階段的劃分，只是對於幾個重要歷史階段的粗線條勾勒，歷史上彝族文明波瀾跌宕、起伏不定的曲折歷程，是遠遠不能從此中得以盡現的。但是，即便是在這樣粗略的記述中，我們還是比較系統地勾劃了彝族從遠古邁向近代文明的歷程，把握了其間具有重大意義的關鍵時刻和基本趨勢。在這所有的工作中，美術作品給了我們以眾多啟示，同時作為研究資料，也為我們提供了豐富的例證。至此，我們可以肯定地說：美術作品及其美術發展的歷史，在探討人類文化方面，確實具有重要的作用和功能。

參考書目

1. 吳金鼎、曾昭燏、王介枕:《雲南蒼洱境考古報告》甲編,1942年,中華民國國立中央博物院專刊乙種之一。

2.《雲南賓川白羊村遺址》,《考古學報》1981年第3期。

3.《元謀大墩子新石器時代遺址》,《考古學報》1977年第1期。

4.《雲南昭通馬廠和閘心場遺址調查簡報》,《考古》1962年第10期。

5. 吳恆主編:《彝族簡史》,雲南人民出版社1987年9月出版。

6. 羅希吾戈:《從史詩〈英雄支格阿龍〉看彝族古代社會》,見《西南民族研究·彝族研究專輯》,四川民族出版社1987年5月出版。

7. 雲南省博物館:《雲南晉寧石寨山古墓群出土銅、鐵器補遺》,《文物》1964年第12期。

8. 雲南省文物工作隊:《雲南祥雲大波那木椁銅棺墓清理報告》,《考古》1964年第12期。

9. 汪寧生:《雲南考古》,雲南人民出版社1980年6月出版。

10. 雲南省文物工作隊:《雲南昭通後海子東晉壁畫墓清理報告》,《文物》1963年第12期。

11. 李卿:《試論羅甸國與羅氏鬼國的異同》,《西

南民族研究‧彝族專輯》，雲南人民出版社1987
年10月出版。

12.余宏模：《貴州的彝文古籍與金石文物》，《貴州
畫報》1991年第1期。

13.〔唐〕樊綽：《蠻書》，《叢書集成初編》。

14.《舊唐書‧南詔傳》，《新唐書‧南蠻列傳》，中
華書局點校本。

15.〔元〕郭松年：《大理行記》。

16.〔明〕楊慎：《南詔野史》，胡蔚訂正。

17.〔明〕謝肇淛：《滇略》。

18.〔明〕景泰：《雲南圖經》。

19.〔清〕圓鼎：《滇釋記》。

20.〔清〕陳鼎：《滇黔紀遊》。

21.林聲：《南詔幾個城址的考察》，《學術研究》
1962年第11期。

22.李昆聲：《雲南文物古蹟》，雲南人民出版社
1984年8月出版。

23.宋伯胤：《劍川石窟》，文物出版社1958年出
版。

24.李昆聲、祁慶福：《南詔史話》，文物出版社
1985年3月出版。

25.李霖燦：《雲南大理國新資料的綜合研究》。

26.徐嘉瑞：《大理古代文化史稿》。

27.馬學良：《彝族文化史》，上海人民出版社1989
年12月出版。

28.《中國少數民族藝術辭典》，民族出版社1991年

出版。

29.石嵩山主編：《中國彝族服飾》，北京工藝美術
出版社1990年6月出版。

30.《中華民族風俗辭典》，江西教育出版社1988年5
月出版。

31.陳瑞林：《民俗與民間美術》，湖南美術出版社
1990年10月出版。

32.四川涼山彝族自治州博物館編：《涼山彝族文物
圖譜》「服飾」、「漆器」。

33.梁旭：《彝族的刺繡》，《雲南省博物館學術論文
集》，雲南人民出版社。

34.劉小兵：《滇文化史》，雲南人民出版社1991年2月
出版。

35.李昆聲、祁慶富：《南詔史話》，文物出版社1985
年3月出版。

36.馬長壽：《彝族古代史》，上海人民出版社1987年2
月出版。

37.張光直：《中國青銅時代》（二集），三聯書店
1990年5月出版。

三

深邃的情感啓示

中國南方民族文化之宙

藝術與宗教屬於人類文化中最為精粹的部分。它們兩者之間的距離是如此地接近，以至於當我們談論起其中一方時，另一方便往往如影隨形般地徘徊於左右。「在文明社會中，藝術和宗教的密切關係是一件很平常的事，在較簡單的社會中，其實也是如此。正如以上所述，宗教和藝術都是人類深邃的情感啟示。」❶

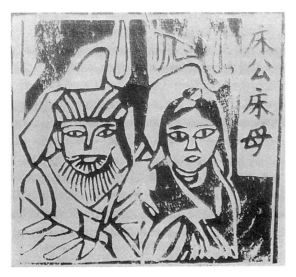

圖3-1　甲馬木刻畫「床公床母」

　　每種文化都有自己的宗教信仰，中國南方各少數民族的文化中，也都包含有豐富的宗教文化內容。反映在各自的美術活動中，就相應地產生出大量多姿多彩的宗教美術作品，例如羌族巫師法印，白族甲馬木刻畫（圖3-1），景頗族經書插圖，納西族麗江壁畫和東巴畫，阿昌族木畫，侗族鼓面畫，佤族圖騰椿、祭祀俑（圖3-2），瑤族神像，土家族宗教神像畫，流傳廣

❶〔英〕馬林諾夫斯基：《文化論》，費孝通等譯，中國民間文藝出版社1987年出版。

泛、影響深遠的彝、布依、土家、侗等民族共有的儺面具雕刻，以及形式各異的佛塔寺廟建築（圖3-3）。在繁花似錦的民族服飾，以及刺繡、織錦、蠟染的紋樣圖案中，更是蘊藏著純樸鄉民關於宗教的虔誠信仰和對鬼神的敬畏之情（圖3-4）。比如苗族楓木、蝴蝶圖案中的祖先崇拜（圖3-5），布朗族馬圖案、百越民族鳥圖案中的圖騰崇拜（圖3-6），瑤族太陽紋樣中的自然崇拜，京族男子服飾和鞋面紋樣中的敬神觀念等等。這類散在的宗教內容，在南方各民族的多種美術形式中，可謂多至不可勝數。

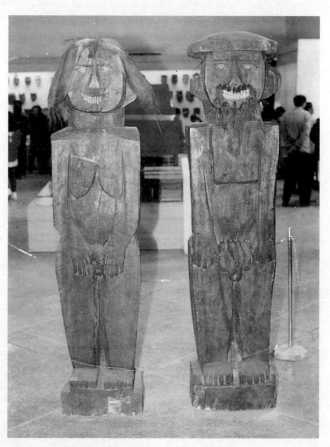

圖3-2　佤族祭祀木俑

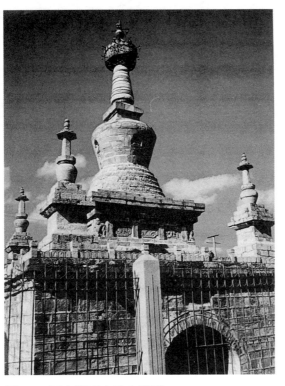

圖3-3　雲南昆明官渡金剛塔

圖3-4　佤族牛角紋樣

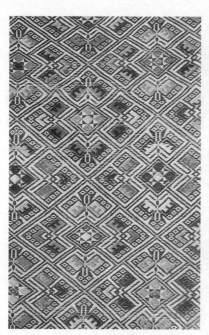

圖3-6　百越玉鳥雕刻

圖3-5　苗族楓葉和蝴蝶紋樣

　　與上述這類散在的宗教美術內容相比，南方民族美術中，還有一類民族的美術史則體現了與宗教文化更為接近的密切關係。在這些民族的美術史中，一方面，宗教的內容體現在各美術樣式之中，並在美術領域佔據主要位置；另一方面，美術史也以其生動的畫面、可感的形式和豐富的色彩，忠實而全面地詮釋和再現了深奧的宗教文化，將其民族宗教生活的全部場景表露無遺，為我們探究這個民族文化的深刻內涵、理解這個民族人民的情感世界開啟了一道窗扉。這樣的美術史，我們稱之為宗教美術史，這其間比較典型者有傣族和景頗族的美術史。

　　下面，讓我們舖展開這二個民族美術史的濃麗畫卷，去細細地體味宗教傳播與民族美術、宗教信仰與民族情感之間微妙而生動的聯繫。

第一節
佛教美術：
#　　一朵善美的花

　　進入傣族聚居的雲南西雙版納傣族自治州和德宏傣族景頗族自治州，就會感受到佛教藝術宛如祥雲降臨，分布四方。這裡亭樓林立，形制奇特（圖3-7）；寺塔高聳，金

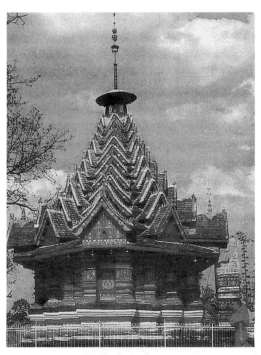

圖3-7　雲南景真八角亭

碧輝煌（圖3-8）。晨風中，迴蕩著悠揚的鐘聲；夕陽裡，閃爍著耀眼的金光。不論是在佛寺之內，還是在百姓家中，都供奉著慈祥平和的佛像，飄揚著畫技高超的佛幡。寺廟不僅是人們創作佛教繪畫的主要場所，裡裡外外，房頂四壁，佈滿色彩鮮艷的佛教壁畫，它還被當作主要的民族紋樣和圖案，織進筒裙，製成剪紙，融入人們的日常生活之中。尤其是在傣族的重大節日潑水節，更有運用雕塑藝術而舉行的大型賧佛活動——

圖3-8
勐梭佛塔（上圖）、
滇弄佛寺塔（左圖）

堆沙，規模巨大，場面宏偉。在這純粹自發的民間活動中，佛事活動與美術創作十分自然地融合在一起，給人以「善」、「美」結合的佛教藝術享受。

　　傣族美術的這種強烈的宗教屬性，不由得使人發問：傣族美術何以會與佛教發生如此緊密的聯繫？又是從何時起，美術的殿堂演化成了金碧輝煌的梵天佛國？讓我們在佛教藝術金光的引導下，走進作為美術研究背景的傣族社會與文化之中，去尋求解答。

　　傣族（圖3-9）是我國南方民族中一個影響較大、文化獨特的少數民族。據1990年人口普查統計，現有人口一百零二萬五千一百二十八人。主要分布在雲南省境內，聚居於雲南省南部的西雙版納傣族自治州、西南部的德宏傣族景頗族自治州、耿馬傣族佤族自治縣、景谷傣族彝族自治縣以及孟連傣族拉祜族自治縣五個區域。傣族有自己的語言和文字，傣族文字保存了傣族宗教、文學等多方面的重要文獻，成為傣族人民的寶貴遺產。傣族是一個能歌善舞的民族，具有豐富的文學藝術遺產和天文曆法知識，人們熟悉的長篇敘事詩《召樹屯》廣為流傳，深受喜愛；打擊樂器象腳鼓歷史悠久，聞名遐邇。特殊

圖3-9　傣族村寨

的地理環境形成了傣族地區得天獨厚的自然環境，山高林密，土地肥沃，礦產和動植物資源豐厚。傣族的干欄式建築頗具特色（圖3-10），大象和孔雀是傣族地區最為人們熟悉的珍稀動物。孔雀舞和「孔雀之鄉」的美名，已經成為傣族的美好象徵。

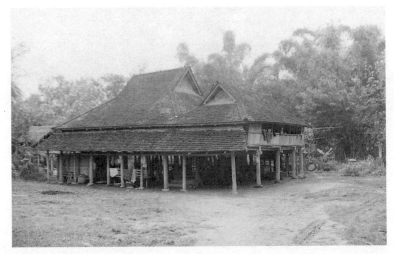

圖3-10　傣族干欄式民居

　　傣族的宗教信仰主要有二個方面：一個是本民族原有的以多神崇拜為特徵的原始宗教；另一個則為小乘佛教。小乘佛教雖然是時代較晚的外來宗教，但比原始宗教有更大的規模和影響，佛教思想深入民心，影響到傣族社會的各個方面，成為全民性的信仰。

　　傣族地區信仰佛教有著久長的歷史過程。早在公元6世紀至8世紀間，小乘佛教便開始從緬甸等地傳入傣族地區（圖3-11、12）。至元、明，佛教在傣族地區已廣泛傳播，佛寺、佛塔建築隨處可見。《滇略》記載傣族地區「喜事佛，寺塔極多，一村一寺，每寺一塔，殆以萬計，號慈悲國」。人人信佛，事無大小，皆以請佛為準。

小乘佛教的特點之一是佛法與王法一致，宗教教義符合政治統治的需要，因此很容易得到當政者的扶持。在西雙版納，第一代召片領叭真已獲得「至尊佛主」之稱，召片領及其議事庭也借宗教之助推行其政策法令。他們多在宗教節日決定重要的政治措施或任免下屬官員，以加強其權威性。佛教寺院授予當政者以最高僧侶的尊稱，而高級僧侶晉升時又要獲得召片領

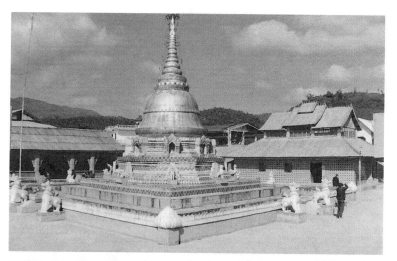

圖3-11　緬甸的佛教建築

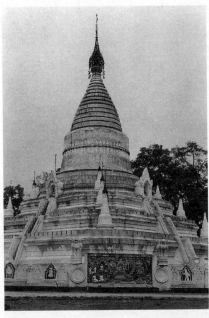

圖3-12
緬甸的佛教建築
（左圖、下圖）

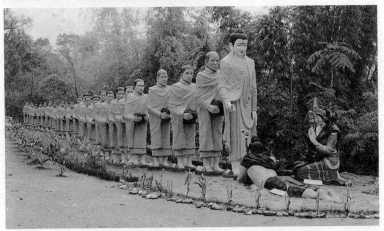

或召勐的賜封或認可。當局者和佛寺之間的這種關係，使佛教首先在上層統治者中站住了腳，然後再在全民中推廣。因此佛教在傣族地區都有一個自上而下的傳播過程，從而使佛教成為在全民族中佔絕對優勢的信仰。

傣族人自小就受佛教思想的薰染，降生下來就請佛爺取乳名、寫八字算星象。由於小乘佛教提倡出家修行，因此，西雙

版納及孟連、耿馬等縣的男子過去從兒童時代起，都要過一段脫離家庭的寺院生活，少則三月，多則數十年，認為只有入寺當過和尚才能成為有教養的人，否則就會被社會所歧視。當和尚是一生中不可缺少的一環（圖3-13）。

圖3-13　傣族小和尚

僧侶成年後多數還俗為民，成家立業，少數留寺院深造，晉升到一定僧階之後，就成為終身僧侶，不再還俗。

男子在佛寺為僧期間，主要是學經拜佛，就是還俗之後，一年到頭也要參加很多次佛事活動，如傣曆一月獻袈裟，收割後獻稻穀，八月望日（十五）補佛身，十一月十日至望日（十五）獻經書；潑水節是送舊迎新的節日，規模最大，有堆沙、洗佛、紮花房、潑水等活動。十一月修來世，歷時三、四天；九月望日關門節至十二月望日開門節共三個月為淨齋期，共有八次小祭，四次大祭。這些大大小小的佛事活動，多數在全村社範圍內舉行，每次少則一兩天，多則四五天。由於奉佛佈施是為了修來世，得到善報，故戶戶傾囊而出，所耗錢糧不可計數。

德宏地區雖不人人入寺為僧，但民間篤信宗教的程度一點不亞於西雙版納。他們在家裡設祭壇，晚上燒香禱告，老年人

每天早上去佛寺獻花拜佛。男子為取得「帕戛」的榮譽信士稱號，要舉辦排場很大的「做帕戛」佛會。做帕戛不僅死後可上西天，而且馬上可在名字前冠「帕戛」二字，獲得較高的社會地位。但一次做帕戛的佛事花費極大，要高價購買佛像，出錢請人抄寫經書，製備佛幡、佛傘，蓋佛堂請和尚念經，並殺牛宰豬，大宴賓客。歷時數日，往往耗盡一生積蓄，有的甚至為此背上還不清的債務。有的人實在沒有這樣的經濟能力，就幾個人聯合起來舉辦，可以節省些開銷。做不起帕戛的人，就請人抄寫佛經獻給佛寺，也可以獲得低一等的「坦木」稱號。老年人如果連「坦木」的稱號都沒有，就被認為是一種恥辱了。

除個人修身外，傣族還有名目眾多的祭佛活動。西雙版納的祭佛活動傣語叫「賧」，德宏、耿馬等地叫「擺」，也叫賧，都是祭祀、佈施的意思。西雙版納賧佛活動主要有「賧路皎」，即送兒童入寺；「賧坦木」，即向佛寺祭獻經書（包括佛教經典和一般書籍）；「賧帕」是向僧侶捐贈做袈裟用的布；「賧毫輪瓦」是向佛寺捐贈稻穀；「賧墨哈班」是修來世；「賧暖帕短」是表彰出家為僧已到五十歲而不還俗的僧侶；「賧帕干」或「賧帕點宰」是表彰模範遵守戒律的僧侶……。其他有關人生的一切方面，都要進行賧佛活動。就所需時間講，小賧一天、半天，大賧三天、五天；就參加的人數來講，小賧一家一戶或一村一寨，大賧需全勐乃至更大範圍。每次做賧，不管男女老幼都要攜帶上好供品，拜倒在佛像腳下，聆聽僧侶們無窮無盡的說教，甚至為了來世的幸福而賧光自己的財產。

小乘佛教有著嚴格的僧侶制度，僧侶的不同等級代表著在佛寺中的不同地位，下級僧侶要服從上級指使。小和尚除外出化齋飯外，還要幹很多雜活，除了割草、砍柴、挑水、燒水外，還要為大和尚和佛爺打洗臉水、洗腳水等。大和尚可以打小和尚，法律上規定和尚不能控告佛爺。

嚴格的僧侶制度在客觀上使文化教育在傣族民間得到普

及。佛寺裡有大量的傣文書籍，除佛經外，還有各類佛教故事、文字作品、歷史記載、天文曆法、醫藥衛生、數學以及語言等著述。佛寺裡的僧侶只要刻苦鑽研，不但能掌握有關的佛經知識，還能學到一定的科學文化，獲得較深的造詣。知識淵博、造詣較深的僧侶受到整個社會的普遍尊重，享有很高的榮譽，還俗後往往被任命為基層頭人、文書，或者主管宗教；有的則成為勞動人民的知識分子，用他們的口和手繼承、傳播民族文化，成為人民生活中不可缺少的精神文化勞動者，佛教藝術的創造者。

在全民信教的社會氣氛裡產生的傣族佛教美術，主要內容包括佛教寺塔建築、佛教壁畫、佛像雕塑、佛幡畫、經書封面和插圖、經典書法文字、「堆沙」雕塑、傣錦紋樣圖案、宗教剪紙、紋身等等。為了行文的方便，我們將佛寺、佛塔、佛像雕塑、佛教壁畫、佛幡畫、經書封面和插圖、經典書法文字此類屬於佛教組成部分的內容稱為「佛寺系統美術」，它們大多發生在佛教寺廟內部或其周圍。而其他一些內容，如「堆沙」雕塑、傣錦紋樣圖案、宗教剪紙、紋身種種，大多發生在民間，故此我們將之稱為「民間佛教美術」。前者的內容主要是傳播佛教教義、宣揚佛學思想，表現傣族政教合一的文化格局；後者則表現了民間信佛賧佛的宗教熱情、以善為美的審美情趣和宗教化的風情習俗。

一、佛寺系統美術

（一）寺廟

寺廟佛塔建築，是傣族佛寺系統美術中的重要部分。

據《西南夷風土記》記載，傣族到明朝中期（15世紀），已是「寺塔遍村落」了。傣族的佛寺建築總體比較精緻，因

圖3-14　西雙版納勐遮佛寺

地域的不同，又呈現出不同的風格。西雙版納、孟連、耿馬
等地的佛寺，外觀大多給人以莊重無華、穩重深沉的印象
（圖3-14）。佛寺一般由大殿、僧舍、鼓房三部分組成，四周圍
矮牆，形成一座長方形寺院。大殿為落地式建築，長方形，坐
西朝東。屋頂有較大坡度，微作曲面，上蓋紅色長方形片瓦。
殿正中靠後為佛座，上置釋迦牟尼塑像，前有平臺，為參見佛
爺之處。大柱和圍牆上有壁畫。僧舍一般是干欄式建築，內有
佛爺宿舍、學經堂、小和尚宿舍。鼓房內置大鼓，每月逢七、
八、十四、十五的傍晚擊鼓鳴鑼以鎮鬼。德宏一帶的佛寺給人
的則是金碧輝煌的華麗之感，遠遠可見層層重疊的屋頂，上小
下大，正中有尖塔，頂端垂纓絡，陽光之下金光閃閃。佛寺粉
牆綠瓦，重門層階（圖3-15）。大殿內彩畫高懸，佛幡佛傘整齊
陳列，釋迦牟尼像居中，兩側佛龕內有牙雕、木刻、金屬鑄造
的小佛像（圖3-16）。近佛座有高臺，是佛爺講經說法之處。

　　西雙版納地區的佛寺間，存在著一種上下隸屬的組織關係，
即在農村基層寺院的基礎上，以行政區域形成全隴的中心寺院，
隴以上又有全勐的中心寺院，勐以上還有統轄全西雙版納寺院的
最高寺院。每一級佛寺都與同級的政權組織相適應，基層佛寺也

圖3-15　德宏芒市菩提寺

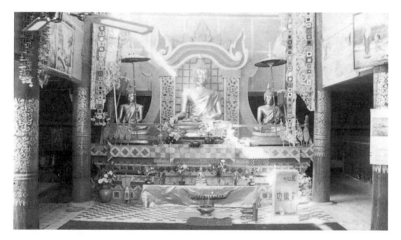

圖3-16　佛寺大殿內部

與村社組織保持密切的聯繫，一切基層的宗教活動都以村社為單位舉行。傣族佛教能夠長期保持全民信仰的巨大影響，與農村基層的村社制度和組織嚴密的佛寺系統是分不開的。

（二）佛塔

　　如果說佛教寺廟以其嚴格的組織關係體現了傣族政教合一的文化格局，那麼佛塔建築則以其精緻奇異的藝術魅力，散發

出超脫塵世的佛門誘惑，那直指雲天的金色塔尖，凝聚了傣族人對於天國幸福的無限希冀，掛飾於塔頂的佛標和「天笛」，在微風中發出陣陣清悠的聲響，宛如佛國妙音，喚起傣族人對於渺茫來世的無限遐想（圖3-17）。

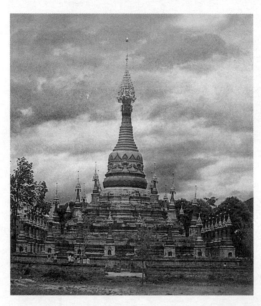

圖3-17
金色塔尖直指蒼穹

佛塔的建造起源於印度，最初是保存或埋葬釋迦牟尼舍利的建築物。據佛教文獻記載，釋迦牟尼去世後，他的遺體被火化，結出許多晶瑩明亮、擊之不碎的珠子，這就是舍利。這些舍利被當時的八個國王取去，分別建塔加以供奉。另外還在釋迦牟尼一生中有紀念意義的八個地點（如誕生處、成道處、初轉法輪處和涅槃處等），建造了紀念性的八大靈塔。早期的佛塔是一個半圓形的大土冢，稱為覆缽式窣堵波，完全是墳墓的形式。印度佛塔傳入中國以後，經過發展、演變，從結構和外部造型來劃分，主要的有樓閣式塔、密簷式塔、亭閣式塔、花塔、缽式塔、金剛寶座式塔、過街塔及塔門等。但因民族、地區的不同，又有多種造型奇特的塔。

傣族地區的佛塔數量繁多，現存佛塔總數有數百座，這在

建築史上已屬罕見。再加形式多樣，造型奇特，建築精緻，更是令人嘆為觀止。佛塔一般建於中心佛寺之旁，有些座落在與佛寺有一定距離的地方，為幾個村子聯合建造。還有一種塔是獨立建造的，塔基多選擇在風景秀麗的高地之上，居高臨下，氣勢非凡，流光溢彩，惹人注目。

傣族佛塔主要有金鐘式、多塔式、密簷式、折角多邊式、亭閣式等幾種形式。

金鐘式由古印度覆缽式「窣堵波」演變而來。多塔式由大乘佛教密宗教義中金剛界五部五佛引申而來，現小乘佛教不受塔數的限制，在一個塔座上最多已達四十多個塔身。密簷式由若干須彌座體相疊而成，類似內地的多層密簷式塔。折角多邊式由數層折角多邊的盒體狀塔層相疊而成，其變化較隨意。亭閣式受中原亭閣式佛塔影響，類似亭閣。往往每一層都闢有窗戶，或單層，或多層。

在眾多的佛塔中，景洪縣大勐籠的曼飛龍塔（圖3-18）享有很高的聲譽。該塔始建於傣曆565年，即南宋嘉泰三年(1203)。由九個塔組成，主塔居中，高16.29米，其中基座高

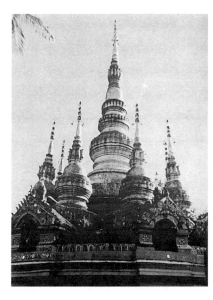

圖3-18　景洪曼飛龍塔

3.9米，直徑14.25米，八座小塔分列八角，通高9.1米。九塔平面呈八瓣蓮花形。各塔由塔剎、塔身、塔基組成。塔基為三層蓮花須彌座，塔面為覆缽式半圓形體，塔剎由蓮花座托著相輪、寶瓶等組成。須彌座上雕有各式的吉祥圖案，座下有佛龕供佛像。塔面呈白色，塔尖呈金色，子塔頂端各掛有一銅佛標，而母塔頂部飾有「天笛」，山風吹來，佛標與天笛會發出悅耳之聲。傣語稱該塔為「塔諾」，意為雨後出土之筍，故又有「筍塔」之稱，也叫飛龍白塔。相傳正南方小塔下之岩石上有釋迦牟尼足印，故建此塔以藏佛跡。

傣族還有一些造型奇特的佛塔，成為傣族地區富有民族特色的建築藝術景觀，享有聲譽。比如龍塔，傣語稱「厚‧霍帕行」，意為「翻倒的龍船」。它位於西雙版納景洪縣勐龍鄉，傣曆682年(1321)建，造型獨特。塔體呈六角形，高約27米。分七層，每層六個翹起的弧角下懸掛著六盞銅鈴。白堊的塔牆上嵌著幾百塊彩色玻璃，其中有圓形、方形和菱形。塔上有四座佛龕，各供一座菩薩像。塔四周有圍牆，由四對巨龍塑成，每對巨龍交頸相視，形成一堵牆，圍牆四角豎有四根華表。

再如景谷傣族彝族自治縣城北猛臥佛寺左右側，有兩座奇特的佛塔，左側為「樹包塔」。它是一座下方上圓、葫蘆形寶頂的石塔，塔面有二十一層石雕，雕有各種裝飾性民族圖案和佛教本生故事，石雕從內容到形式均富有傣鄉風情。它被一株大青樹緊緊包住，使得塔面纏滿樹根。塔頂也被樹葉覆蓋，四周涼爽清幽（圖3-19、20）。右側為「塔包樹」。形體與左塔略同，只是石雕內容不一。塔頂長有一株大青樹，鬚根從塔側冒出，上又長小樹。據清道光《威遠廳志》卷八「雜記」載：「塔中生緬樹，其枝從石縫內向周圍伸出，枝葉甚茂，塔石不崩。至晚，眾鳥聚集，歡鳴於上，緬僧皆稱奇焉，名曰塔樹，至今猶然。」《威遠廳志》修於道光十八年(1838)，至今景象依舊。

圖3-19　樹包塔

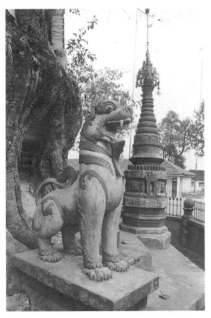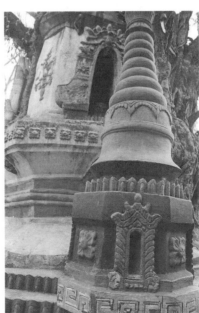

圖3-20　樹包塔基座（左圖、右圖）

（三）雕塑與壁畫

佛寺雕塑和佛寺壁畫，是佛寺系統美術中的精華。

在傣族的寺廟裡，只供奉釋迦牟尼佛。佛的塑像有坐、站、臥三種形式，常見的是坐像。塑造時先塑佛座，用砂和糯米飯作粘合劑砌磚，並置金、銀、銅、鐵各一塊。底座豎以木料作為佛的脊椎骨，又以鐵杆架成四肢，塑時自下而上，至心臟處，留一洞，待全身塑成後，以金、銀、銅鑄成心肝五臟置於洞中，閉於佛的胸內。待佛像全部塑完，再施漆、塗彩、上金箔。

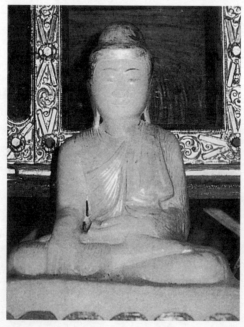

圖3-21　佛像

佛像為中年美男體形，比例勻稱；肌肉圓渾，起伏平緩；衣紋貼身，線條流暢，有強烈的人體質感美。面部表情溫和、豁達、恬靜（圖3-21）。頭冠的式樣，或取泰國蘇可泰時期的火苗式，或取緬甸的寶冠式，也有取泰緬混合風格的寶塔式。

除釋迦牟尼像外，還有一些用來賧佛的小佛雕。所用材料有木料、牛角、象牙、寶石等。這些小佛雕多出自僧侶或頭人之手，至後期已基本脫離了南亞風格而更具傣族特色。又由於這類小型佛雕易於珍藏，因此流傳較廣，保存時間也較久。

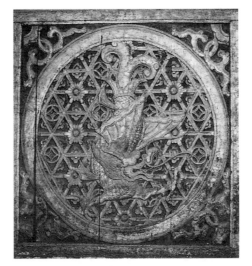

圖3-22　傣族寺廟木雕

佛寺中還有泥塑或木雕（圖3-22）。其動物形象，大多出自佛本生故事，常見的有鹿、象、孔雀等善良動物形象，具有傣族佛教美術那種「以善為美」的鮮明特色。

傣族佛寺的一個比較顯著的特點，就是在它的裡裡外外、房頂四壁，都曾佈滿壁畫（圖3-23）。壁畫為傳播小乘佛教教義、宣揚佛學思想而繪製，主要內容有佛本生故事畫、佛傳故事畫、因緣故事畫、經變畫等。

在印度的早期佛教理論中，以主張修行十二因緣和四聖諦（苦、集、滅、道）為主，相信輪迴轉生，因而就提出了三世三重因果說。簡單地說，人間的一切苦難根源在於人的自我意識之中，而要消除苦難，只能求之於自我覺悟和淨化。因而，必須重視現世修行和前生累世的修行。講述前生累世修行的故事，就叫作本生故事。現存的巴利文《佛本生故事》共收有五百四十七個故事，用以宣傳佛教教義。其表達的主題思想，大致可分為四類：一類以宣揚忍辱、施捨為主題，如捨身飼虎、割肉貿鴿等；一類宣揚仁智、信義，如獅子王、猴王、鴿王、九色鹿等；一類

圖3-23　傣族佛寺壁畫

以孝友為主題，如睒子、善友太子、四獸等；一類宣揚聞法、持戒等行為，如商主、大光明王、獨角仙人等。

　　傣族佛寺中的佛本生故事，習見的題材有「捨身飼虎」、「鹿王本生」等。「捨身飼虎」講的是薩埵太子出遊途中，見一餓虎欲食其子，太子便投身虎前，以身飼虎。「鹿王本生」講的是九色鹿王從恆河中救起一位溺水之人。一日王后夢見九色鹿，要國王下令懸賞捉拿，此溺水之人貪圖重賞，就向國王告發了九色鹿的所在。鹿王向國王稟告了救此溺水之人的經過，得免被害。

　　佛傳故事又叫佛本行故事，講述釋迦牟尼的生平事跡，是其一生中各階段形象的綜合。一般講他誕生（包括誕生前後的種種神異）以後，王太子的生活，放棄太子身份而出家修道，成為等正覺佛後的教化事跡，直至去世（涅槃）前的生平事跡。其間的種種情節和場面，各種記載不盡相同，壁畫表現更是豐富多樣。

　　傣族佛寺壁畫的佛傳故事，與一般的經書記述大致相似，繪製有從「菩提樹下誕生」到「釋迦涅槃」一生事跡的種種畫面。

經變畫是佛經變相的簡稱，所謂變相，是變佛經為圖相，亦即變現出來的形象。佛教為了爭取民眾，使大多數人都懂得佛教的道理，便需要有通俗可見的形式向人們講解教義，於是便有了經變畫。它們以一系列的故事作譬喻，用生動活潑而富有感染力的畫面，使人們理解經典的教義。

經變畫在傣族佛寺壁畫中有較多的表現，有些場面較大、內容重要的畫面，堪稱傣族佛寺壁畫的代表作，比如西雙版納宣慰街大佛寺祜巴勐寶座正上方的《天堂地獄圖》（或稱《善惡圖》、《福罪圖》）。

佛教在傳播過程中，或多或少地會浸染上當地地域文化的色彩，因為抽象的教義只有在與一地的民情風俗相結合時，才有可能在最為廣泛的範圍內，為民眾所接受。傣族佛寺壁畫的情形正是如此，它在體現宗教思想的同時，在一定程度上又具有內容與形象選擇的靈活性。在上述佛本生、佛傳和經變畫中，時常可以見到傣族的人物和景物，尤其是畫中的人物形象，往往具有明顯的傣族人物特徵（圖3-24）。

圖3-24　傣族佛寺壁畫

　　傣族佛寺壁畫中，有一類取材於傣族民間的長篇敘事詩和民間故事，還有一類則以描繪傣族人民的生活、勞動、狩獵、沐浴、出征等日常生活為題材（圖3-25）。這二類題材的壁畫十分集中地體現了外來佛教文化與傣族民間文化相互融合、相互扶持的文化現象。佛教借助傣民喜聞樂見的民族文化，通過傣民通俗易懂的民間長詩和故事形式、人物形象，來渲染和加強其誘惑力和威懾力；而傣族的民間文化，也在很大程度上借助於佛教的力量和佛寺，得以流傳至更為廣泛的區域和更為長久的時間。著名的長篇敘事詩《召樹屯》，就成為傣族睒佛時必睒的民間故事畫。

圖3-25　傣族佛寺壁畫

　　佛教與傣族民間文化相互融合的局面，得來非易。佛教在傣族地區的傳播，並非從一開始起就是一帆風順的。傣族原先是信仰多神崇拜的民族，佛教傳入西雙版納之初，由於當地原始宗教勢力強大，佛教徒在村民中甚至沒有立足之地，因此多居住山林。傣語稱其為「帕滇」或「帕廳」，有「山和尚」之

意。那時的原始宗教與佛教之間的鬥爭激烈，傳統觀念極力排斥佛教的傳入。這方面的歷史此處不擬詳述，但有二個與此相關的傳說和故事十分有趣，故轉述如下：

一個傳說說的是傣族古代領袖叭沙木底專與佛主作對，他甚至宣佈讓佛主吃屎，佛主不得已只好去吃蜜蜂的屎（蜂蜜）。這個對佛主大為不敬的傳說，甚至還被記載在文獻上流傳了下來，從此我們可以想見佛教最初在傣族地區受挫折的情形。

在另一個故事《穀魂奶奶》中，雖然原始的自然崇拜與佛教已經滲合，但前者仍然占據上風，具有鮮明的反佛教傾向。故事說的是：傣族的穀魂奶奶雅歡毫蔑視佛祖和天神，被他們趕出了宗補（亞洲），去到了黑暗的地層底下。於是地面上的莊稼枯萎了，一年到頭顆粒無收。不僅人和動物大批餓死，連神祇也因得不到供品而挨餓了。佛祖只得親自請回了穀魂奶奶，承認只有她才是唯一的不求任何神仙而對世間有不可忽視的貢獻的神。從此之後，在佛祖面前，只有穀魂奶奶不用下跪，而是昂首直腰站著的❷。

這個故事中宣揚的「民以食為天」的思想，帶有濃郁的民間文化色彩，與佛教的教義顯然大相逕庭。可是它也被佛教徒寫成了經文，與其他宣揚「佛法無邊」的經書一起陳列在佛寺的藏經架上。由此可見，傳教者在遇到本土文化的強烈抵觸時，只有作出適當的妥協，才有可能站穩腳跟，以圖進一步的傳佈。

從傣族長篇敘事詩自身的發展來看，也有相仿的情形。類似的例子可以說是文化傳播中的常例，我們稱之為文化傳播中適度靈活的適應性原則。佛教傳入初期，曾排斥傣族民間歌手

❷李子賢編：《雲南少數民族神話選》，雲南人民出版社1990年出版。

演唱長篇敘事詩，試圖以佛教教義的宣講取而代之，為此受到抵制，因為歌手演唱具有極為牢固的群眾基礎。於是二者走了平行發展的道路，逐漸滲透，印度的古代文化和大量佛教故事成為傣族長篇敘事詩的素材，以詩的形式在群眾中流傳開來，如《拉瑪延那》、《朗戞西賀》就取材於印度古代史詩《羅摩衍那》。德宏地區以《阿鑾》為總題目的一大批長篇敘事詩，很大一部分就直接取材於佛本生故事。佛教故事借助長篇敘事詩的民間文化形式得以傳播，傣族的長篇敘事詩則因此而使題材拓寬至新的領域。兩者融合之後，對於佛教藝術的直接影響，就是使得不少著名的長篇敘事詩，如《召樹屯》等，登堂入室，成為傣族佛寺壁畫的表現題材，以其世俗化的親善和諧風格，贏得了人們的喜愛，如橋樑紐帶一般，溝通了人們與佛教之間的情感聯絡，使佛教思想更為順暢地深入民心。

除佛寺壁畫外，傣族佛教繪畫還有佛幡畫、經書的封面與插圖，其內容形式與壁畫大致相同。其中佛幡畫不僅見於寺廟，還多見於百姓家中，因此具有更為深刻的民間性和親善力。

前文曾經講到，嚴格的僧侶制度對於佛教藝術的發展具有重要的意義。這一點在壁畫創作中也可以得到明證。佛寺壁畫的繪製者主要是在寺的或還俗的僧侶。如上述《天堂地獄圖》就是勐罕的一個佛爺畫的。再如西雙版納勐遮瓦再佛寺就有繪畫的傳統，該寺的祜巴很會繪畫，凡是在這個寺裡當過和尚的，多數都有一定的繪畫才能。繪畫所用的顏料，或來自緬甸，或用當地野生植物的根、果、莖、葉自製，畫筆則用竹子或樹枝製成。工具雖然簡單，但手法生動，線條完整，多為紅、黑、白、黃、藍、綠等色構成的彩墨畫，水平較高。這些畫僧也因此受到人們的尊重。

綜上所述，「佛寺系統美術」的主要功能在於傳播佛教教義、宣揚佛學思想。同時從這些美術現象中，我們還可以看到

佛教在傣族地區傳播的足跡，看到外來佛教文化與當地傣族民間文化從相互抵制、相互鬥爭到相互融合、相互扶持的歷史過程，為文化傳播中的適應性原則，提供了一個有價值的藝術例證。

二、民間佛教美術

「民間佛教美術」中的「堆沙」雕塑、傣錦紋樣、圖案、宗教剪紙、紋身種種，都產生於民間，是民眾自發的宗教美術行為，較為集中地體現了傣族的宗教熱情、以「善」為「美」的審美情趣和宗教化的風情習俗。

（一）宗教節目

信仰佛教的傣族，有許多宗教節日，逢節都要舉行慶祝活動。傣曆新年是傣族最具民族特點的重大節日，傣語叫做「金比邁」，宗教名稱叫「賧桑哈」，在傣曆的每年六月（公曆4月）進行。新年這天，男女老幼沐浴更衣，青年們清晨即上山採摘野花、樹枝做成花房。然後全村男女老幼攜帶花房、供品，到佛寺賧佛，並在佛寺院中堆沙，擺好供品，圍沙而坐，低首膜拜，聆聽佛爺誦經。然後將佛像抬到院中，用清水為之滴水洗塵，以水澆花。再後男女老幼相互潑水，邊潑邊喊，潑水聲和人們的歡聲笑語，交織成一片。除此之外，還要放高升（即放火箭，據說這是地上的神仙通知天上的兄弟來人間過年）、賽龍船（據說這是地上的神仙通知水裡的兄弟共度新年）、丟包、盪秋千。因為潑水之舉最具民族特色，所以人們習慣把傣曆新年叫做潑水節。「堆沙」是潑水節中的一項重要活動，是運用雕塑藝術而舉行的一種大型賧佛活動。這一日，傣民從遠處將沙運到各自的寨中，用水、泥等與之攪拌，然後用以塑造佛塔、佛亭、佛寺、各種吉祥物，以及象、孔雀、牛等吉祥動

圖3-26　傣錦中的佛寺紋樣

物。我們可以從這種場面巨大的藝術創作活動中，欣賞到傣族全民信佛的獨特文化風景。

（二）傣飾紋樣、圖案

佛教思想對於傣族的影響和滲透，甚至深入到被織進傣錦、製成筒裙，變成為穿在身上的藝術，信仰也由此超越了精神的領域，而以艷麗的色澤閃動於人們的日常生活之中。

傣錦中的佛教內容，主要體現在紋樣的選擇上。一方面，是巧妙地利用幾何形的構圖方式，將佛寺圖案變化成精緻而富於裝飾性的紋樣圖案（圖3-26），直接織成錦布，並賦予其傣族保護者的意義。另一方面，是選擇具有吉祥、美好象徵意義的動物紋樣，如孔雀、象、蝙蝠等（圖3-27），再

圖3-27
傣錦中的動物紋樣

賦以象徵意義，如孔雀紋象徵吉祥幸福，象紋象徵
和平與力量，蝙蝠紋象徵慈祥聖潔的佛等。

（三）剪紙

除以紋樣體現佛教思想外，也有一些傣錦被直
接用於製作宗教用品，但為數不多。

剪紙藝術是民間美術中的一個重要門類，而傣
族剪紙則因其宗教性與藝術性的完美結合，顯現出
獨特的民族色彩（圖3-28）。

剪紙是作為賧佛品、隨著小乘佛教而傳入傣族
地區的，因此傣族剪紙主要用於宗教的場合以及潑
水節、弔亡靈等重大節日。前者如佛幡、佛傘上的
剪紙，佛祖兩旁「燈彩」之上的裝飾剪紙，佛寺壁
飾「金水」圖案的模本，神龕供品等。後者如給神
靈或亡人的敬奉之物「敦別沙」一類。

佛幡有對稱的「天頭」和「地腳」，中間為主題
內容，主要敘述佛本生故事。也有的表現佛塔、佛
容、吉語、吉紋等，用
以讚美釋迦牟尼。剪紙
多用彩色紙張，也有的
用錫紙、鋁箔等材料製
作，然後將剪紙襯托在
深色絹綾上面。傣族還
有一種稱為「冬扎」的
剪紙佛教用品，由竹篾
（冬）和剪紙（扎）組成
（圖3-29）。傳說釋迦牟

圖3-28
佛教剪紙

圖3-29　冬扎

圖3-30
金水柱上的金水圖案

尼修行時，章布蠻占（魔王）與佛鬥法，佛用法力抵住魔王刀槍，魔王又用弓箭從遠處射擊，佛因有法力護身，結果箭落在佛的身上，紛紛化作美麗的彩幡。傣族用剪紙製成這種彩幡，內容有花草、寺塔、果品、卍字、禽鳥、瑞獸等，然後粘在一根竹籤上。

在佛寺的牆柱、樑楣、門窗上，都飾有山水、花鳥、人物、動物圖案的「金水」。「金水」圖案通常用陰刻的剪紙作模本，漏印上生漆，再趁生漆未乾時粘上金箔，然後揭去剪紙模本，現出剪紙中空白的紋樣（圖3-30）。造型準確，形象生動，具有金光閃閃的藝術效果。

佛傘上的剪紙多為襯托之物，比如以剪紙形式做成吉祥紋樣，襯貼在佛傘上，用以贈送佛祖，象徵人佛有緣。剪紙還被運用於懸掛在佛祖兩旁的「燈彩」之上，作為其主要的裝飾部分。

與其他民族剪紙藝術的實用性不同，剪紙在傣族人的心目中，具有宗教意義上的神聖性，只要是被他們認為是對神、佛有益的東西或事物，都可以用剪紙來表現。比如傣家民居中的神龕供品，就往往採用剪紙的形式。

在民間的重大節日和祭祀活動中，剪紙也扮演了重要的角色。「敦別沙」是德宏一帶傣族地區流行的剪紙（圖3-31），傣語意為「萬寶」或「搖錢樹」，是給神靈或亡人的敬奉之物。內容包括傣族宗教生活和日常生活的眾多方面，有寺廟、樓塔、大象、寶馬、金牛、騰蛇、鋩鑼、象腳鼓、衣褲、煙袋、水桶、水甕、米筲、陶罐、鐮刀、瓦刀等等。這種對於剪

圖3-31　敦別沙

紙藝術的推崇心理，在客觀上使剪紙藝術在傣族民間得以廣泛
運用和傳播，對於傣族剪紙藝術的發展和剪紙藝人的培養，都
有著積極的作用。

　　在表現手法和藝術技巧方面，由於傣族剪紙大多用於宗
教裝飾，內容以表現複雜的佛經故事為主，因此在構圖佈局
上往往一圖多景，採用連貫性較強的排列組合，集各類形象
於一幅剪紙之中，依次出現人物、事件等（圖3-32），具有連

圖3-32　一圖多景的剪紙

環畫的作用。這種類似連環畫的藝術構圖方式，在傣族藝術
中並非獨見，前文述及的佛幡畫，也是將故事情節一幅一幅
地畫好，然後幅幅相連，被人稱為「連環畫」。這種構圖特
點，想來與其宗教美術的性質相關，作為宣揚佛教思想的工
具，為人們欣賞、閱讀時提供一目了然的方便條件，是十分
重要的。連貫性的排列組合，一圖多景的構圖佈局，正是滿
足了這種需要。

（四）紋身

在傣族的民間習俗中，還有紋身之俗。

對於紋身的原因，說法很多，民族不同，解釋也就有同有異。比如在雲南省獨龍河兩岸的獨龍族那裡，對於紋面的原因，就有習慣法的要求。婦女的成年禮儀、氏族的圖騰標誌、特殊的審美心理、藏族土司的強行要求、為逃避藏族土司強擄為奴的威脅、由倣效漢藏族寫字而發展成紋面等多種說法。海南島黎族則認為紋身有五大意義：「第一，紋身有社會意義，如各峒族之標誌；第二，紋身有婚姻的意義，將嫁之前，必須行之；第三，紋身有圖騰之意味，各族屬是圖式不同，亦不得互相假借，守祖宗成法，毋得變更；第四，紋身記識，可避乖邪，為身符篆；第五，紋身為裝飾之動機，有美觀念存其中。」❸我們認為，對於獨龍、基諾等有紋身遺俗的民族來說，在紋面的起因和後來的發展過程中，上述種種說法都可能或早或遲、程度不同地產生過影響。隨著歷史的演進，具有豐富社會內涵的紋面逐漸過渡成為一種比較單純的形式，人們紋面大多出於對習慣法的繼承，目的則在於求得美觀的效果。但是如果對照傣族紋身來看，則情況又有不同了。因為在傣族的紋身習俗中，滲透有強烈的宗教色彩。

傣族的紋身習俗同樣具有悠久的歷史。在唐宋時的一些文獻中，對傣族先民就已有「繡面蠻」、「繡腳蠻」以及「金齒蠻」的稱謂，可見至遲在當時已有紋身的習俗，而對於紋身的原因，也有不同的解釋和說法。

一種解釋說紋身是傣族原始圖騰崇拜的遺風。還有一種看法是將紋身看作是辨別傣族男子健美和勇敢與否的直觀依據，

❸劉咸：《海南黎人紋身之研究》，《民族研究集刊》第1期，中山文化教育館編輯。

認為圖紋越多越勇敢，越精美則越健美。

在西雙版納這個傣族佛教信仰的中心地區，則有另外一種傳說及認識。傳說講的是：不知什麼時候，天下洪澇成災，淹沒了全勐的村莊和壩子，隨時都有淹沒佛寺的可能，八角亭（堆放經書和誦經的地方）內，有很多帕召的經書，眼看就要付諸流水。和尚們驚慌失措，慌忙逃生，唯有其中一位小和尚異常冷靜，思考著怎樣才能使神聖的經文不致遭劫。突然，他有所醒悟，找來一根鐵針，脫去僧衣袈裟，忍著劇痛，把一本本經書上的經文全都紋在自己的膚體之上，經文由此得救。此後，紋身便成了佛教信徒的標誌。

在這幾種解釋中，我們認為圖騰崇拜的遺風一說，是傣族紋身最原始的起因，這與其先民的實際生活有關。傣族是古代百越民族的後裔，紋身正是百越民族的主要習俗之一，是現代民族學識別百越系統民族的文化特徵之一。百越的紋身習俗，與對龍的圖騰崇拜有關。當時百越民族的活動區域，多為水鄉，人們的生活與江河湖海關係密切。因自然條件關係，常有水災發生，越人受蛟龍之害非常嚴重。由於生產力的低下，加之人們的認識水平有限，無力改變這種狀況，人們便從畏龍、懼龍，變為媚龍、敬龍，自稱是龍的子孫，奉蛟龍為始祖。後來，人們又發現蛟龍有同類不相食的特性，便在船頭畫上龍首，裝上龍眼，以避蛟龍。同時，又「斷髮紋身」，將頭髮剪短，散披在肩上，在身上紋刺「龍蛇」等紋樣，把自己裝扮成龍、蛇模樣，以防萬一落水，不致被蛟龍所害。前述傣族紋身起於圖騰崇拜一說，正與此合，可以看作是傣族紋身最為原始的起因。

紋身的寓意自有一個歷史發展的過程，愈往後便愈複雜，產生許多晚生的派生意義。上述第二種表示健美和勇敢之說，就屬此類。它更多地是反映了人們對於紋身作為裝飾藝術的一種審美態度和欣賞習慣，而較少關注紋身作為習俗所有的社會文化內涵，因此只能算是一種比較表象化的解釋。

現在再讓我們來看看第三種解釋。從傣族紋身的操作行為來看，與佛教確實有著密切的聯繫。紋身的師傅多為和尚還俗的巫師，他們熟識傣文經書，善於看卦占卜，精通舞蹈，善繪畫、塑像、修飾佛寺，所從事者，均為佛門之事，故此出自其手的紋身操作，就必然地成為佛事中的部分。傣族紋身的圖案中，常有佛教建築圖案、佛像圖案、經書文字圖案等佛教內容，就可以說明這一點。在傣族民眾樸素的心理和意識中，紋身在宗教信仰上也有重要的意義。他們認為，紋身的人死後不會被剝皮蒙鼓；而身上沒有半點痕跡的話，就會被剝皮蒙佛寺裡的大鼓，受萬世萬人敲打之苦。只有紋了身的人死後，才會被祖先相認；不紋身的人，死了祖先也不會相認。由此我們認為，紋身與佛教信仰有關的說法，是真實可信的。而且從傣族宗教意識濃郁的社會文化格局來看，它還是各種解釋中佔有主要地位的一種解釋。

傣族是一個全民信佛的民族，佛教的勢力和影響深深地滲透到傣族思想文化和日常生活的各個方面。紋身原因的宗教化解說，更讓我們又一次深刻地領悟到這一點。紋身起源於遙遠的傣族先民時期，不僅歷史悠久，而且為南方百越系統民族所共有。其形式和內容，原來都屬於十分純粹的南方本土文化。佛教作為一種外來文化，最早在公元6世紀才開始進入傣族地區，卻改變了紋身的內容形式，這種改變，甚至於影響到人們關於紋身的心理和觀念，使這項純粹的南方民間習俗，也浸染上了濃郁的宗教色彩。這在中國南方至今保留紋身遺俗的現代民族中，還是絕無僅有的。

與第二種紋身原因的解釋一樣，紋身與佛教信仰有關的解釋，也是晚出的派生之義，但卻因其具有操作行為和民眾心理方面得到認同的依據，就顯得真實、重要而又深刻。它既是對於紋身原因的一種真實而重要的寫照，又為傣族社會文化中佛教滲透力之強大，提供了一個深刻的佐證。

對於傣族宗教美術的記述，到此就將告一段落了。在以上

的敘述中，我們在宗教美術現象的引導下，進入傣族的社會文化之中，對其全民信佛的社會文化現象和以宗教信仰為中心的美術文化格局，有了較為深入的接觸和認識。研究傣族的宗教美術，給我們的啟示良多，其中最具意義的，有這樣二條：

首先，在「佛寺系統美術」的研究中，使我們看到了佛教在傣族地區傳播的足跡，看到了外來佛教文化與當地傣族民間文化從相互抵制、相互鬥爭到相互融合、相互扶持的歷史過程。它啟示我們認識到，文化在傳播過程中，只有對本土文化作出適當的妥協，才有可能站穩腳跟，以圖進一步的傳佈。只有與一地的民情風俗相結合，借助於當地人們喜聞樂見的各種民族文化形式，才有可能在最為廣泛的範圍內為民眾所接受。民族美術在這方面可以發揮積極而神奇的作用，一部傣族宗教美術史，就是一則十分成功的例子。

第二，通過「民間佛教美術」的研究，我們發現宗教的傳播與民間美術之間，存在著生動、活躍的互動功能。一方面，宗教借助於生機勃勃的各種民間美術形式，傳播教義，使之更為順暢地進入民間、深入民心；另一方面，民間美術也依靠著宗教的強大勢力和影響，得以生存發展、發揚光大，在流傳空間和流傳時間的雙重範圍內，得到最大限度的拓展，並在藝術手法和表現力上獲得新意。傣族剪紙就是一例很好的佐證。傣族剪紙具有很強的宗教性，在傣民心中，已獲得宗教意義上的神聖性，它被用於多種宗教場合，為宗教教義的宣揚和傳播起到積極作用。而傣族出於宗教需要對剪紙藝術所產生的推崇心理，在客觀上使剪紙藝人得到培養，使剪紙藝術在傣族民間得以廣泛流傳和運用。同時，傣族剪紙中一圖多景、連貫性的排列組合等不同於其他民族剪紙藝術的構圖佈局，也完全是因宣揚佛經故事之需要而產生的。民間美術服務於宗教需要的這個結果，為民間美術自身的發展，帶來了藝術形式、藝術手法、藝術表現力等諸多方面的新領域和新意蘊。

第二節
信仰是一種樸素的情感

　　景頗族（圖3-33）是一個跨境民族，在緬甸被稱為克欽族，在印度阿薩姆地區被稱為新福族。中國境內的景頗族，據1990年人口普查統計，現有人口十一萬九千二百零九人。主要分佈在雲南省德宏傣族景頗族自治州的潞西、隴川、盈江、梁河、瑞麗、畹町等地，在怒江傈僳族自治州的瀘水縣，臨滄專區的耿馬，思茅地區的瀾滄，西雙版納傣族自治州的勐海等縣，均有散居。其分佈範圍是一個多民族交錯雜居的地區，景頗族與傈僳、阿昌、德昂、傣、漢等民族共同生活，和睦相處。

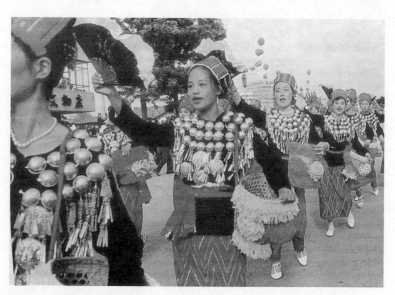

圖3-33　載歌載舞的景頗人

一、原始宗教信仰

　　景頗族歷史上經歷過較長時期的原始社會。至近現代，雖然其社會經濟逐漸擺脫了原始社會，但原始的社會意識卻在歷史上被長期地保留了下來，傳統的文化藝術在總體上屬於原始形態，與原始宗教信仰密切相關。

　　歷史上的景頗族信仰「萬物有靈」的原始宗教，集自然崇拜、祖先崇拜、圖騰崇拜於一體，尤其重視鬼魂觀念和鬼魂祭祀。這種宗教祭祀和觀念在過去景頗族的社會意識中佔有統治地位，比如在景頗人的原始宗教觀念中，鬼是無處不在的。關於鬼的來歷，有著與天地、人類起源相似的傳說：

　　　　自然界出現後，就有了鬼的世界。鬼的世界是從兩個大鬼開始的，男鬼叫「彭甘寄倫」，女鬼叫「木占威純」。他倆是一切鬼魂的始祖。他倆先後生下了天鬼、雷鬼、太陽鬼、水鬼等二十幾個鬼，從此，世界上就開始有了鬼。
　　　　後來，「彭甘寄倫」和「木占威純」又生了一個像西瓜一樣的圓球。「格萊」、「格散」把圓球剖成兩半，一半雕刻成男人，另一半雕刻成女人，並且給他們灌了氣，人會呼吸了，又給他們身上擦了仙水，使他倆長大起來，這樣就成了人類的祖先。有了人類，同時又出現了人間的魂，即人的魂。人的鬼魂又分為兩類，一類是野鬼，一類是家堂鬼。家堂鬼享受人的供奉。

　　過去，在景頗人的心目中，鬼多得就像樹葉一樣。鬼有天上的鬼，如日、月、星、雲、風、雨、雷、電、霧、虹等，以太陽鬼為最大；有地上的鬼，如山、川、樹、石、鳥、獸等，

以地鬼為最大；有家堂的鬼，主要是各家各戶已故的上輩人的亡魂。此外，還有靈魂的特殊意識，認為人都是有靈魂附體的，男人有六個魂，女人有七個魂，它們分置於人的頭腦、心臟和四肢的血管中，人的生老病死都與這些靈魂的存在息息相關。

這種泛濫無邊的鬼魂觀念，是過去景頗人重要的精神寄託和生活內容。在他們的日常生活中，原始宗教活動十分頻繁，在這些祭祀活動中，除宗教禮儀外，藝術形式佔有很大的比重。而事實上幾乎所有的藝術活動又都和宗教活動緊緊地聯繫在一起。比如通過繪畫、雕塑等的造型活動，使鬼魂得到視覺藝術的再現，原本抽象的觀念意識上的產物，便轉換成「真實可見」的形象，當景頗人面對著它們跪拜祈禱時，他們虔誠的宗教情感，便有了一個實在的去處。而我們則可以從鬼魂形象的藝術再現過程中，領悟景頗人樸素的思想觀念和豐富的情感世界。

（二）美術活動

宗教色彩濃郁而又民族特色鮮明的美術活動，大抵有鬼裙、鬼樁、「能尚」棚的橫樑、「目腦示棟」牌、墳標這些內容。

鬼裙的原始宗教意義主要在於其織繡的幾何紋樣，鬼樁則表現為實物圖形的繪製。另外還有「能尚」棚兩側橫樑上的螺旋形花紋。此三者雖然有的為抽象的符號，有的為形象的圖案，但都展示了與景頗族社會生活和生產活動有關的事物、觀念和希冀，因此在其原始神秘的「鬼」色之中，又包容著真實豐富的人間生活場景。鬼裙分雄裙和雌裙，雄裙為白底，兩頭織咖啡色和黑色圖案，紋樣有彎彎花、梭子花和南瓜子紋等。雌裙（圖3-34）從上至下分為四段，每段織有連續幾何圖案。四段紋樣從上至下互為連續，表述一個完整的宗教意義。如上面這幅雌裙圖案就表現了景頗人在種植稻穀上的鬼魂觀念。第一段為鬼魂進路，人鬼分開，表示當播種季節來臨時，人們把

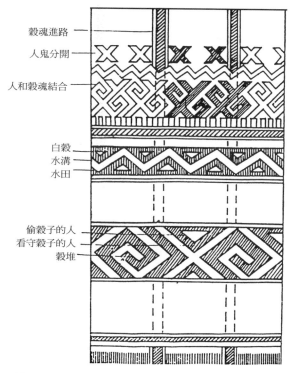

穀魂進路 ——

人鬼分開 ——

人和穀魂結合 ——

白穀 ——
水溝 ——
水田 ——

偷穀子的人 ——
看守穀子的人 ——
穀堆 ——

圖3-34　雌裙紋樣

圖3-35　鬼樁圖案

穀魂請回人間；第二段為人和穀魂結合，表示穀魂已在人們的祭祀下和穀子結合在一起；第三段為白穀、水田、水溝，表示人們引水灌田、栽秧除草，使穀子茁壯成長；第四段為偷穀子的人、看守穀子的人以及穀堆，表示當穀子成熟時，派專人看守穀堆，以防有人偷竊，嚇跑穀魂。這裡的圖案中並沒有具象的植物或人物形象，而均為抽象的幾何圖形，如用⊠表示人和鬼，▽表示白穀等等，是一些具有象徵性的符號式的圖形，表現出景頗族原始藝術中所有的符號特徵。

　　鬼樁（圖3-35）上的繪畫為實物圖形，內容豐富，描繪動、植物的形態較為逼真，是較幾何圖案更為成熟的繪畫。鬼樁分為公樁和母樁。公樁較高，一般約長125厘米、寬10厘米左右；母樁較矮，一般約長120厘米、寬10厘米左右（圖形用

黑色描繪）。公椿正面一般繪有砍刀、彈丸、彈弓、犁、軛、耙、犁鏵、水牛、黃牛、水塘、魚、水田、青蛙、螃蟹等，有些地區還加上日、月、山、河、鹿、麂子、玉米、稻穀、小米、瓜果等圖案。母椿正面一般繪有項圈、耳飾、包穀、棉花、黃瓜、向日葵、南瓜、旱穀、芋頭、辣椒、茄子、雞、田丘等。鬼椿繪畫在總體上反映了景頗族從狩獵、採集時代進入農耕時代的生產、生活面貌，而公椿、母椿上的不同圖形，則反映了景頗族男女在生產、生活中的不同社會分工。在藝術表現上，均採用分割畫面的構圖方式，公椿上的圖形被分別佈置在由一條角形曲線分割而成的各個三角區內；母椿上的畫面除類似的分割法外，還有一種用橫線分割成方形區域的構圖法。分割畫面的構圖使各類物象得以清楚的展示，具有整齊的格局，公椿上的那條角形曲線代表水渠或河流，與各類圖形的整齊格局形成動靜對比，具有均衡穩定而又富於變化的效果。鬼椿畫的繪製者已具有一定的造型能力，能緊緊抓住事物特徵，以簡單的線條勾勒動、植物和各種生產、生活用具的形象，準確生動。

祭「能尚」，即祈年，是景頗族圍繞農業生產而舉行的最大、最隆重的一項祭祀活動。祭「能尚」一般在每年春季播種之前舉行，以山官為首，由巫師「董薩」主持。他們在村寨尾搭起一個有頂無壁的草棚，四周豎起鬼椿，外設供奉用的竹架。在「能尚」棚的柱子上，懸掛牛頭骨、豬頭骨和裝雞的竹籠等祭品。在祭「能尚」前，一定要把場地四周打掃乾淨，用火將樹葉燒光，以示祈求田地不長雜草。「能尚」是全寨共同祭祀的中心，除要祭祀天、地、太陽、山林、水等諸鬼外，還要祭祀山官的祖先及村寨的創建者。祭「能尚」中所供奉的「拿特」（即鬼），對全村寨有保護作用，所以此處所祭的「拿特」，通稱為「施瓦拿特」，意為「公眾的鬼」。

在「能尚」棚兩側的橫樑上，各繪有一對螺旋形的幾何花紋，形似捲草或爬行動物。對稱排列，均衡有致（圖3-36）。

圖3-36　能尚棚橫樑圖案

關於這個圖案的含義，確切的解釋尚不可得。它們與「目腦示棟」牌上的圖案基本相似，大致屬於同類，我們將在下文「目腦示棟」牌的記述中詳細探討。

　　相比之下，施於「目腦示棟」牌、墳標等原始宗教用品之上的雕刻抑或繪畫，就具有更為神秘的象徵意義，它們更多地是表明了景頗族人對於祖先的追念、對於死亡的恐懼以及因此而作出的反應。

　　凡是對景頗族有所了解的人，都一定會知道「目腦縱戈」。「目腦縱戈」（又寫作「木腦縱戈」、「木腦總戈」等）是景頗族最隆重的祭祀活動，是為祭祀最大的天鬼「木代」而舉行的儀式，同時也是景頗族最有影響的傳統節日。隨著時間的推移，如今的「目腦縱戈」從內容到形式都已發生了很大的變化，宗教色彩日趨淡化，而成為一項以娛樂性為主的舞蹈盛會。並且受經濟發展的影響，還成為西南邊疆各民族進行物資交流的一種機會。

　　「目腦示棟」是「目腦」場上豎立的四塊木牌和其下橫置的木牌的總稱。四塊立牌分為兩塊雌牌和兩塊雄牌，對稱排列，其上均用紅、黑、白、藍、綠、黃等色繪有幾何紋樣，五彩斑斕，十分悅目。紋樣因地區和村寨的不同而有變化，如有的「示棟」在中間兩根木牌上繪回形紋，兩旁木牌上繪菱形紋；有的中間兩根繪回形紋，兩旁木牌一繪螺旋紋，一繪菱形紋；有些則在雄牌上繪菱形紋樣；雌牌頂端繪一圓圈復套花紋，下接角形曲線與螺旋形紋樣相連接的幾何圖案（圖3-37～41）。「目腦示棟」上的圖案雖有許多細微的差異，

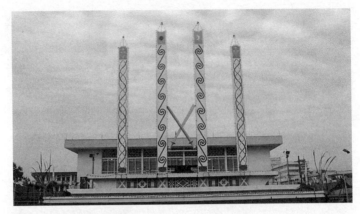

圖3-37　目腦示棟牌

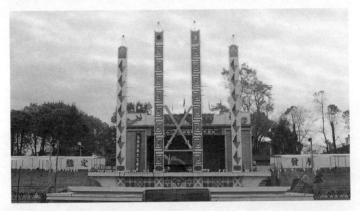

圖3-38　目腦示棟牌

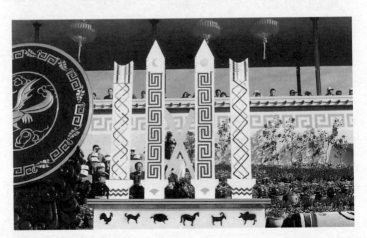

圖3-39　目腦示棟牌

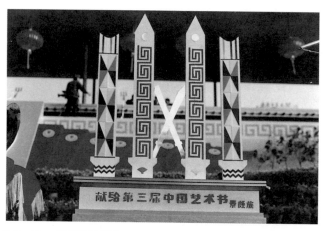

圖3-40　目腦示棟牌

圖3-41　繪在木鼓上的目腦示棟牌紋樣

　　但以回形紋、菱形紋和螺旋形紋組合而成的基本圖案特徵不
變，表明這是具有共性的形式法則。這種圖案與「能尚」棚橫
樑和墳標上的螺旋形花紋大致屬於同類，對這種圖案特徵的含
義，有多種解釋，有的認為是「龍紋」，表明對龍的崇拜；有
的認為是景頗族古代社會某種圖騰崇拜物的遺存；有的認為是
舞蹈隊伍的行進路線；有的認為是景頗族祖先的遷徙路線圖。

　　我們認為，首先，「目腦示棟」的花紋圖案，是蘊含著深

圖3-42
目腦示棟牌
及其上紋樣

刻豐富的寓意的。以我們這幅插圖上的紋樣來看（圖3-42），
在這四根雌雄牌的頂端，分別繪有太陽和月亮的圖案，對此，
景頗族的傳說有著比較明確的解釋：在遙遠的創世時代，代表
陰陽的第一代天鬼創造了太陽和月亮，第二代天鬼決定世界的
光明和黑暗。經過爭執，最後由智慧的天鬼裁定世界平分陰
陽，白天日出，夜晚月升。「示棟」牌頂端繪製的日月圖案，
就是對這個裁定的記錄。四根「示棟」牌基部橫放的二塊木
牌，上面一塊畫著的三角形圖案，表示的是高山，據說就是喜
馬拉雅山，是景頗族的發源地；下面一塊畫著的則為五穀六畜
圖案，意為五穀豐收，六畜興旺。由此看來，列在日月誕生、
民族起源、子孫繁衍等種種重要寓意之間的雌雄牌上的回形
紋、菱形紋和螺旋紋，也必定是具有非比尋常之含義的紋樣。
從民族學資料記載的「目腦縱戈」活動情節來看：

　　……飾木代兒女的腦雙就雙手持扇，從前門進入木代房

圖3-43　帶領人們舞蹈的腦雙

來跳舞，在木代和烏干瓦的祭臺前，由兩個腦雙各帶一
隊，時而各自循螺旋形轉動，時而兩隊合在一起，前進
四步又後退四步，前進時昂首挺胸作朝賀狀，後退時彎
腰低頭。

這時，祭祀性的開跳儀式開始，頭戴藤篾帽，身穿長袍
的兩個腦雙，帶領著隊伍跟著明推進入跳場。後面跟著
的二人持抽象性的鐵矛和用樹葉裹著的酒筒，其他的男
人持長刀、女人持扇子或手帕、樹枝跟著跳進場內，到
木腦斯董前時又分成兩隊，分別由兩個腦雙領頭，各自
按螺旋形的路線跳（圖3-43）。不久又面對木腦斯董分成
兩路縱隊，前進四步，又後退四步，前進時昂首挺胸作
朝賀狀，後退時彎腰低頭。如此往返幾次後又分為二
隊，各自走螺旋形路線……舞蹈開始時，鋩鼓齊鳴，還
有一位樂師走上太陽神的祭臺吹奏形似嗩吶的「董
巴」，人們則隨著鋩鼓聲起舞。據說，在這次儀式中，

圖3-44　目腦縱戈節上的集體舞蹈場面

腦雙的舞步一步也不能錯，錯了神鬼要降災禍。❹

　　此處的祭祀性舞蹈儀式，是「目腦縱戈」節中最壯觀、最
隆重的活動，成千上萬景頗人的螺旋形舞蹈路線（圖3-44），
正可以與「示棟」牌上那連續回旋的螺旋紋、回形紋以及菱形
紋相比照，從景頗人「舞步一步也不能錯，錯了神鬼要降災禍」
的觀念來看，這些紋樣極有可能是一種十分重要的路線圖。令
人深思的是，此紋樣與象徵祖地喜瑪拉雅山的三角紋樣相連，
這一點使我們有理由把它們視作景頗人祖先的遷徙路線。那踏
著螺旋形路線舞蹈的人們，正是沿著祖先的遷徙路線在歷史的
時空之中「回溯」，他們虔誠而又專注，以保證能夠準確而順

❹《蓮山縣支丹山景頗族「木腦腦」情況紀實》，見《景頗族社會歷
　史調查》（四），雲南人民出版社1986年出版。

利地回到祖地喜瑪拉雅山，見到始祖，完成一次重要的精神回歸和朝拜。正由於這項活動具有如此重要的含義，因此「腦雙」的舞步便一步也不能錯，一旦錯了就會迷失方向，回不到祖地，得不到祖先的庇護，鬼神就要降下災禍了。

但是，我們承認這種解釋帶有很大的主觀猜測性，論述方法也比較簡單，我們並不堅持把它作為對這些紋樣的定論性解釋。平心而論，一些獨特而重要的紋樣，其含義至今不可釋讀，原是一種十分正常的文化現象，煞費苦心的詮釋有時只能給人以牽強附會的印象。在歷史的演變和社會文化的傳承過程中，文化延續的斷層是常見的歷史現象。也可能由於時間推移和觀念的變化，某種原先具有特定內涵的形態、意識、標誌等等，逐漸受到過濾、淡化，從而失去原有的意蘊而成為一種單純的形式被固定下來，約定俗成地用於本民族某些固定的場所、場合之中。「原來的含義是什麼」已經成為不甚重要的問題，重要的在於它體現了後人對於祖先的追念、對於本民族傳統文化的承續，以及從中反映的審美情趣和我們對此固定傳統形式的審美評價。景頗族繪畫及各種織物、刺繡、編織品的紋樣圖案豐富多彩，據說有二百多種。在這眾多的紋樣中，可以發現回形紋、菱形紋和螺旋紋是普遍流行於各地景頗族之中，為各種美術門類所採用的基本紋樣，它們以直線、曲線構成，形象概括，不求形似，不以如實模擬自然形象為目的，而以幾何形組成嚴謹規整的結構，成為蘊含豐富民族文化內涵的象徵符號，這種符號性質的象徵意義特點與其原始藝術的特徵密切相關。對此紋樣的含義雖然至今尚無統一的解答，但從它們受到重視和普遍運用的狀況來看，它們一定在景頗族的歷史、文化和觀念中，曾經佔據過特殊的地位，故此而被傳承沿用至今，成為景頗族固有的表達方式。因此我們將這三種紋樣定為景頗族的代表紋樣。

墳標是木雕和繪畫的結合品，它的製作手法原始，與原始宗教活動的關係密切，明顯地具有原始藝術的風貌。墳標由木

圖3-45
木雕人像

圖3-46
木雕鳥

雕人像（圖3-45）和木雕鳥（圖3-46）組成，景頗族語稱為
「顧不絨」。木雕人像一般高約1公尺，用一截圓木粗略雕刻而
成。景頗族人對此木雕人像只重視其代表死者及其鬼魂的象徵
意義，因而在人像的造型上並不追求與真人形象的相似。它以
人物的頭部為主要表現對象，對身體及四肢往往不加雕刻，只
以一段圓木概而代之。即使對人物頭部的加工，也只以粗略的
砍斫求取大致的輪廓和嘴、鼻等部位的基本形狀。整個人物形
象的完成在很大程度上還依賴於紅、黑等顏料繪製的彩繪圖
畫，如頭髮、眉、眼等部位的描繪修飾。木雕鳥的雕刻比木雕
人像細緻，已經雕出鳥的全形，基本造型作展翅飛翔狀，可以
看作是粗略的立體雕刻作品。有些保持木質地的本色，有些則
塗以紅色。頭、身、翅、尾各部位齊全，造型、比例均較準

確、匀稱。但在雕刻技巧上仍較粗糙，只能雕出鳥的基本形狀，沒有任何細部的刻畫，鳥的眼睛以及身、翅、尾上的羽毛均用黑、白顏料繪成。在景頗人的觀念中，木雕鳥是死者的「守護神」，因此他們賦予木雕鳥的宗教含義和對之的重視程度，要遠勝於對獨立審美效果的追求和表現。在景頗人那裡，墳標意味著他們在經歷了對死亡的恐懼情感之後，對於這種自然現象的順應和接受。

從上文對景頗族原始宗教美術的簡單記述中，我們已對景頗人的思想觀念和情感世界有了形象化的了解。在景頗人「萬物有靈」的原始宗教信仰裡，同樣有著真實的人生、誠摯的人情和美好的心願。比如鬼裙對於豐收的祈盼，鬼椿對於生活的熱望，「示棟」牌對於祖先的追念，墳標對於來世的觀念等等。那些看似抽象甚至難以捉摸的宗教儀式和美術表現，卻積澱了無數代景頗人的文化創造，凝聚了千百萬景頗人的深情厚誼。宗教固然在很大程度上帶有虛幻的成份，對於鬼魂的祭祀和祈盼也只能是種種渺茫的寄託。然而，信仰卻自有它特殊的價值。在剖析了景頗人的原始宗教美術之後，我們可以發現，景頗族「萬物有靈」的原始信仰，其實質卻是植根於對人間真實生活的肯定，其目的則在於嚮往得到一個生活更美好的未來。鬼魂固然是「主宰」一切的，宗教的禮儀也容不得半點疏忽，然而生活卻自有它自身的法則，它宛如滔滔的江河，不受任何神、人、鬼、魂的約束，川流不息，滾滾向前，歷史也便由此寫下了它步步向前的華章。隨著這種不可抗拒的、歷史性的進步，真實的生活期盼和充實的心靈表露，便成為信仰中的主要內容。這樣的信仰，實際上是一種樸素的民族情感的凝聚和昇華，它們在漫長的歷史歲月中，逐漸地以一些美術的圖案或造型被固定下來，成為民族文化中獨特而又鮮明的象徵性符號。在這些美術形式或象徵性符號中，濃縮了這個民族歷史進程中的心理歷程和情感體驗，它們神祕、濃烈而又情深似海，成為我們理解這個民族的一道深邃的情感啟示。

參考書目

1. 王伯敏主編：《中國少數民族美術史》第三編（下）有關章節，福建美術出版社1995年出版。
2. 《傣族簡史》，雲南人民出版社1985年出版。
3. 張公瑾：《傣族文化》，吉林教育出版社1986年出版。
4. 丁明夷、邢軍：《佛教藝術百問》，中國建設出版社1989年出版。
5. 周興渤：《景頗族文化》，吉林教育出版社1991年出版。
6. 鄒啓宇：《雲南佛教藝術》，雲南教育出版社1991年出版。

四

關於民族個性的探討

中國南方民族文化之典

納西族現有人口二十七萬八千零九人（據1990年全國人口普查統計），在南方民族中屬於人口較少的民族。歷史上的納西族更是一個比較弱小的民族，主要分布、活動於雲南省的麗江以及金沙江兩岸這樣一個相對狹窄的地域範圍內，受到周圍漢、藏、彞等強大民族集團在政治、經濟、軍事乃至文化上的包圍、鉗制和巨大壓力。但是，就是這樣一個在地理環境和歷史條件均處於不利位置上的納西族，不僅在以麗江為主要聚居區的地域範圍內穩定地繁衍生息，而且還創造了一個相當發達、富於個性的民族文化傳統。

我們只要涉足於納西族美術史，就會在那個異彩紛呈、琳琅華美的藝術世界裡，發現納西族文化的深刻和豐富，並能強烈地感受到納西族人聰穎的藝術天性、積極靈活的開放進取心和熾熱的民族文化情感，它們濃濃地滲透於每一件美術作品之中，匯聚成鮮明獨特的納西民族個性。我們在經過了整理、記錄和分析的工作之後發現，正是這種民族個性造就了納西族，它使這個民族生存於今，並為她創造了令人珍視的文化財富。

這裡，我們擬以納西族為觀察例證，嘗試從美術史中發掘一個古老民族的民族精神和獨特個性。

第一節
異彩紛呈的美術天地

一、琳琅華美的民族畫廊

繪畫是納西族美術史上最具光輝的藝術成就，重要的繪畫作品有：凝聚無數無名民間畫工智慧和心血的麗江壁畫

（圖4-1），代表納西族宗教藝術最高成就、具有納西民族個性的東巴畫，顯示民族文化交流和納西族文人品德、修養的國畫。它們薈萃於明清時期，構築了一個異彩紛呈、靈氣逼人的藝術天地，令人目不暇接、流連忘返。到本世紀30年代末，麗江地區還出現了一個繪畫組織——雪社，最初由周霖倡導，為國畫愛好者的組織。抗日戰爭勝利後，發展為詩、書、畫、樂共一百多人的組織。這對納西族繪畫史的發展，起有極為重要的推進作用，對繪畫理論的認識和技巧的提高，也有深遠的影響。

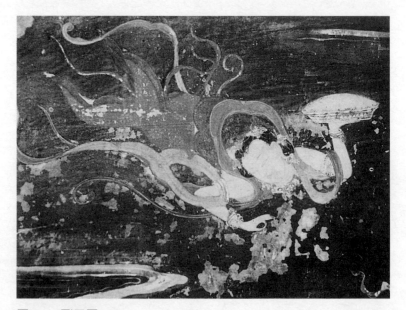

圖4-1　飛天圖

（一）麗江壁畫

　　明代，木氏土司大興土木，營造宮室寺廟。壁畫的繪製隨之而興，絢麗多彩的麗江壁畫即由此而生（圖4-2）。麗江壁畫與木氏土司的興衰歷史緊密相連，從其題材內容和風格變化上，可以反映出麗江地區有明一代至清初的文化發展和演變。

圖4-2　菩薩像

　　麗江壁畫分佈於漾西的萬德宮，大研鎮的皈依堂、寒潭寺，束河的大覺宮，崖腳的木氏古宅，芝山的福國寺，白沙的琉璃殿、大寶積宮、大定閣、護法堂，雪松村的雪嵩庵等處。麗江壁畫是雲南地區明清壁畫中保存較好的壁畫。除萬德宮、寒潭寺、木氏古宅、雪嵩庵四處於解放前已被破壞外，至1963年，據雲南省文物工作隊的《麗江壁畫調查報告》，尚存皈依堂五幅（每幅均為兩面畫，包括前後兩幅）、大覺宮六幅、福國寺護法堂六幅、琉璃殿十六小幅、大寶積宮十二幅、大定閣十六幅。現已存無多。

1.壁畫風格

　　麗江壁畫屬於宗教美術，隨著漢藏文化對木氏土司影響的強弱、麗江地區宗教信仰的變化和各教派勢力的消長，其題材內容和藝術表現手法均有不同，大致可分為漢畫風格、漢藏融合風格和藏畫風格三類。

(1)漢畫風格

　　琉璃殿、皈依堂和大覺宮的壁畫，大致上屬於漢畫風格。這類壁畫在題材上多表現佛教顯宗和道教的經典、神像、佛像、菩薩、金剛，在藝術手法上體現了宋元以來內地宗教繪畫的傳統。皈依堂壁畫有釋迦佛（圖4-3）、觀音、文殊、普賢、勢至四菩薩、羅漢、護法、供養天女和道教的神祇（圖4-4）、僧俗人等，與內地元明以來的佛寺繪畫一樣，在題材上摻合了道教的因素，在技法上融匯了中原勾勒、堆金等傳統技法，線條、設色極工細精麗，肌膚皆作銀粉色，畫風嚴謹穩重，線條流暢，色彩豐富，總體效果莊嚴肅穆，顯然屬於內地漢畫傳統，是麗江壁畫中藝術水平較高的作品。大覺宮東壁正中的一幅壁畫，高2.16米，寬3.2米，共繪三十四像。畫面以主佛為中心，採用對稱的向心構圖，將眾多人物秩序井然地安排在畫面上。佛主頭戴寶冠，遍體纓絡，坐於蓮花座上，後有身光，上有寶蓋纓絡，神態端莊嫻靜。佛主形象在比例上明顯大於諸神、菩薩的形象，主次分明。壁畫用筆精細，

圖4-3　釋迦牟尼像

圖4-4　道教諸神像

線條飄逸流暢，人物形象刻畫飽滿，表情明朗。空中飄浮祥雲，使畫面具有寬闊廣大的空間感，莊嚴的氣氛中，加入一種清新靈動的效果。這些都是漢族宗教繪畫中的傳統手法。

(2)漢藏融合風格

　　大寶積宮和大定閣的壁畫兼有漢藏兩族風格。在題材上表現為揉合佛教顯宗、密宗和道教內容。有些像下並題有藏文名稱。以大寶積宮為例，顯宗題材有孔雀明王法令、觀音普門品故事、如來說法；密宗題材有大黑天神、大寶法王、黃財神、綠度母、降魔祖師、金剛、定母、百工之神等；道教題材有天地水之官、文昌、真武、四天君、風雨雷電四神等神將。這種佛道並存、顯密同寺的揉合現象不僅並存於一廟，而且還共存於同一畫面上。大寶積宮南壁3號壁畫，高2.07米，寬1.23米，共畫有二十像，每像下均有藏文名稱，中央主像為顯宗的四臂觀音，座上藏文題名意為「南無大海一樣慈悲觀音」，主像上方正中為「丁普巴」，左右為「達摩」、「臘都麻」。往下左右兩邊即為密宗祖師及苦行佛之大弟子等。最下方正中為本圖之總護法神，藏名「啞杜來呆屋摩臘」。這種顯宗、密宗揉雜的現象，在大寶積宮和大定閣的其他壁畫中多有出現（圖4-5）。

圖4-5　大寶積宮南壁壁畫

在表現手法上，除繼續運用內地繪畫中「多樣統一」的構圖原則、點染皴擦的筆墨變化和衣褶飄帶上線條的飄逸流利等表現手法外，還大量融入了藏畫的技法。3號壁畫中精細硬挺的鐵線描和極富裝飾效果的畫面佈局，明顯受到藏畫風格影響。將這二種畫風同時表現於同一畫面中的傑作是大寶積宮的2號壁畫「如來光佛會」。畫面共有造像一百個，以釋迦為中心，將眾多人物統一於「赴會」的主題之下，赴會的諸三帝釋、菩薩、尊者、比丘、比丘尼以及道教的天尊，喇嘛教的金剛、天神，分上、中、下三層排列，神情動作各異，性格形象鮮明。在繪畫技巧上，壁畫將漢畫處理宏大場面的多樣統一原則和藏畫精細纖麗的裝飾作風融於一爐（圖4-6）。

圖4-6　如來光佛會

(3)藏畫風格

　　福國寺南北護法堂中的壁畫，從題材到表現手法，純為藏畫風格。北護法堂1號壁畫，高1.6米，寬1.3米，共畫十二像。中央的密宗護法神，神態表情陰暗冷峻，設色艷麗詭祕，身光刻劃繁縟纖細，衣褶線條以勁挺的鐵線描勾勒，是典型的藏畫風格（圖4-7）。

　　麗江壁畫的三種類型，反映了麗江地區在壁畫時期內文化

發展的脈絡和方向,以及漢、藏、白、納西等民族文化在這一地區傳播、交流、融合的過程。而這一切都與木氏土司統治勢力的發展有密切關係。在木氏土司統治的早期,其勢力僅及鐵橋以南,與藏族的接觸不多,而與中原地區已有較多往來,因此在此時期繪製的琉璃宮、皈依堂壁畫就沒有藏畫風格的影響,純為漢畫傳統。木嶔以後,到木公至木增的幾代裡,他們不僅仰慕中原文化,與內地往來日益頻繁,而且隨著統治勢

圖4-7　北護法堂壁畫

力的北進,藏族文化進入麗江地區,木府與藏族的關係也日益密切,因此,在此時期的壁畫中,既有大覺宮這樣保持漢畫傳統的作品,也出現了大寶積宮、大定閣三教揉合、融漢藏畫風於一體的作品。進入清以後,密宗紅教在麗江大興,福國寺中純藏畫風格的密宗題材壁畫也隨之出現。

2.壁畫的繪製

(1)創作年代與作者

麗江壁畫的創作時代,一般認為約當明初至清初木氏土司統治麗江地區時期。但因寺廟宮室的重修、重建等情況,直至清代光緒年間,麗江壁畫還有添補、重作的作品。

壁畫的作者,據當地傳說和文獻記載,有漢族馬肖仙、藏族古昌、納西族和氏和大理巧工楊得和等人,但尚不可確考。從麗江壁畫題材的多種宗教揉合、繪製時代的長期延續

和其所處多民族雜居的地理環境幾方面考慮，當是木氏土司招集漢、藏、白、納西各族工匠、畫工的集體創作，而非個別畫家、畫工所繪。美術史家曾有詩記這些壁畫的作者，內有句云：「……畫工來自北山灣，多半納西與白族。而今看畫思畫工，畫工壁上無名錄。」

(2)繪製方法與經過

麗江壁畫的繪製方法和經過，歷史文獻無載，現已不可詳考。雲南有美術家於1959年根據壁畫被損壞、拆除所露的痕跡，推測其打底起稿、著色、描圖和貼金的過程大致如此：

①撲灰層的製法：在牆壁土坯外邊以約十公分寬窄的木條作成木格子，中間以竹編成籬狀，上塗雜以纖維沙子的泥巴，其上再塗以質地極細的黃土。有一部分壁畫在這層黃土上用硃砂寫了藏經。黃土之上再敷以極細的白堊土，其光面極光滑，似曾磨過，白堊層乾後始作壁畫。

②從顏色龜裂、剝落、褪色處，往往可以看到底下露出淡青色的勾勒草稿，這些勾勒用筆簡練、非常有力，看來不是使用「漏稿」的。此外，還可以看到許多彩色代號「↑、○、×、△」等。這些說明了麗江壁畫製作方法基本與中原各地壁畫分工方法相同──先由領工的高手起稿，再由助手和徒工分別填色。最後又由老師傅暈染勾勒完成。

③由於時間久遠、長期煙燻，畫面已變黑。因此，開始接觸到麗江壁畫的時候，便只能看到暗紅、黑、金等色彩。但是經過仔細的觀察，發現這些簡單的色彩裡，包含著極為豐富的色彩變化。在紅色裡包括紫色、大紅、朱、橘紅等色彩。所謂黑色，也是包括著深淺寒暖不同的色彩。從已經損壞和剝落的地方，可以看到底層鮮明的青、綠或其他的顏色。

也有一部分黑色原先的顏色是白、紅、淺綠等色，因為鉛粉變黑而不可辨認，但是也有一部份淺顏色變舊程度很小，這是因為沒有摻用大量鉛粉的原故。黃色絕少使用，而金色用得卻很多。用金的方法除泥金之外，還使用立粉貼金的方法。泥金用於神、佛的「金身」上（只有少數的「人」才使用肉色），也用於衣服飾物上之描花圖案；立粉貼金則用於冠、帶、甲、冑之上。❶

（二）東巴畫

東巴畫是納西族特有的一種古老的繪畫藝術。它的產生原附屬於東巴教，直接為東巴教的各種儀式及其法事活動服務，作為一種宗教性的繪畫形式，由東巴祭司創作繪製。在歷史上，是構成東巴文化的重要部分（圖4-8）。

圖4-8　東巴畫

❶李偉卿：《關於麗江壁畫的幾個問題》，《美術研究》1959年第3期。

1.特徵

從總體上看，東巴畫在題材內容和藝術形式上，具有宗教性、原始性和應變的靈活性等特徵。

(1)宗教性

東巴畫作為一種宗教繪畫形式，必然受到宗教的影響和限制。就題材而言，主要反映經書中的神話故事、教程、法事、法器的注釋以及東巴始祖等的生平。例如在竹筆畫畫稿中，就常常描繪東巴教的法儀規範、道場規程、巫術次序、各種祭品、面偶的形狀等等與宗教祭祀緊密相關的內容。就表現形式而言，有東巴經書的封面裝幀、題圖插圖，用於占卜打卦的紙牌畫，配合巫術活動的木牌畫和表現佛教「靈魂不滅」、「因果報應」、「生死輪迴」內容的卷軸畫。就作用目的而言，已如上所述，為的是配合東巴的宗教法事活動。例如卷軸畫《神路圖》（圖4-9）就是東巴專為亡魂開喪超薦時所用，目的在於幫助亡者從人間不經過地獄直接進入圖畫中的天國，給親屬以精神上的安慰。在東巴教中，每一個道場都有不同的神像，不同的東巴神佛畫都有其固定的使用場合和目的。繪畫和宗教儀式是緊密相連的。

(2)原始性

藝術和宗教渾為一體，密不可分，是原始文化的一個顯著特點，東巴宗教畫正體現了這一點，在形式和內容上具有顯著的原始性。在形式上，作畫工具多為自製的木板、竹片、樹皮所製的硬紙、自製的松煙墨汁、土製的各色顏料和竹製的畫筆；技法上造型簡潔概括，畫面誇張變形，線條粗獷簡略，色彩單純。在內容表現上，雖然與佛教的內容相似，但卻顯得十分原始純樸（圖4-10）。如在《神路圖》中，表現的內容與佛教的「靈魂不滅」、「生死輪迴」相似，但用的卻是連續性和戲劇性的畫面，說明只有依靠東巴用咒語和法具施展巫術，排除各種妖魔鬼怪，沿著《神路圖》指引的「路線」，才能到達佛地，返回故鄉，最後轉生回到人間。所有的東巴畫都依附於

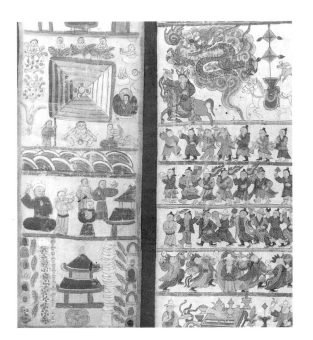

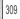

圖4-9　神路圖

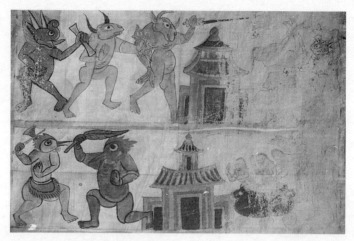

圖4-10　原始純樸的東巴畫

東巴教，為之服務，尚未發展到脫離宗教而成為獨立的、純欣賞性的繪畫作品階段，是一種具有特殊文化特徵的繪畫形式。

(3)應變的靈活性

　　東巴畫是一種發展變化的繪畫，在歷史上並非一成不變。這種發展具有時間推移和地域差別兩種情況。與前期作品中濃厚的宗教性、原始性不同，明代以後的後期東巴畫，受到漢藏宗教藝術和文化的影響，在形式上有很大發展。一是在作畫工具材料上，與早期的竹筆、竹片、樹皮、麻布不同，毛筆、土白布和紙張、炭條等已有出現運用，繪畫的基本條件得以改進。二是在表現技巧上，吸取了國畫和藏畫的表現手法，特別是毛筆和紙的運用，出現了毛筆的彩畫和水墨畫，雖然為數不多，但已表現出技巧的漸趨成熟，如用線和面結合造型、墨分濃淡、皴染皆備、設色豐富，在重彩平塗之上，也出現虛實暈染，有的勾以金、銀線，畫面富麗，具有中國畫的手法。有些畫如護法神優瑪、東巴敬久神軸畫（圖4-11），則受到藏畫纖秀富麗的風格影響，具有強烈的裝飾效果。在畫面處理上，講究構圖，結構佈局嚴密，各種裝飾圖案、人形鳥獸、花草魚蟲、幾何紋樣都能巧妙變化，組成有機

的整體。造型準確生動，線條纖
細精美。地域的差別也與文化的
傳播和交流相關，以東巴教祖師
丁巴什羅的神像為例，納西族文
化中心麗江縣的《什羅祖師》畫
（圖4-12），吸取了漢、藏、白、
彝各族繪畫的技法，構圖嚴謹細
膩，設色鮮艷，形象威嚴俊秀、
端莊持重，衣飾褶皺自然生動，
線條流暢。而東巴教發源地中甸
縣三壩鄉的東巴畫，則保留著濃
厚的民間色彩。畫中多有奇形怪
狀的鬼神形象，雙頭、三頭、六
頭、九頭的妖魔兇惡可怖，巨口

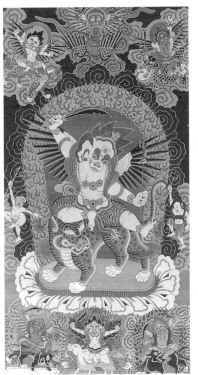

圖4-11
設色豐富的神軸畫

獠牙，尖首長舌，令人
生畏。

2.形式、內容、表現手法

　　東巴畫按其形式和
內容，可以分為木牌
畫、竹筆畫、紙牌畫和
卷軸畫四種。在表現手
法上，主要是單線平
塗，造型誇張、變形、

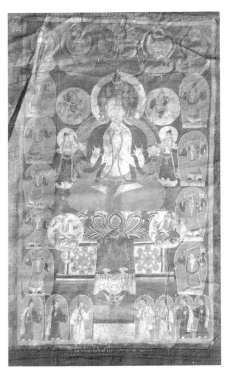

圖4-12　什羅祖師畫

概括，注重動態傳神，用筆粗獷簡練，設色鮮艷，已不受自然色彩限制，但多用原色對比強烈色彩，較少用間色和複色，具有民間繪畫的特點。後期吸收漢藏繪畫技法，技巧漸趨成熟。

(1)木牌畫

納西語叫「課標」，是最古老的東巴繪畫形式，為其他民族不曾見到的特殊的民族文物，主要用於東巴的巫術活動。其製作材料，古時曾有一種叫「美」的木料，後來一般用松木製作，用一種特製的古代割刨拉平後用以繪畫。木牌有尖頭和平頭二種（圖4-13），尖頭形牌多為彩色，長短不一，一般長1～2尺，寬3～5寸，題材一般為護法神、日月星辰、龍王水怪、大鵬獅子以及各種敬神的寶物；平頭形牌長1尺左右，寬2寸左右，一般不繪彩，主要畫各種鬼魂和犧牲形象。另外還有一種有十二屬相的較小的木牌畫，有時用來掛在象徵風神的樹枝上，以示招魂。

圖4-13　木牌畫

木牌畫的內容隨用途不同而有變化，各種不同的作法道場都有基本固定的木牌畫，用畢要送到村中井泉旁或傳統固定的

大樹下，不能毀壞。一次使用的種類數量，根據不同法事和祭祀而有區別，較多的有祭龍王、祭風神、趕穢和延壽道場，多達近百塊，內容都不雷同。

　　木牌畫的繪製，古時可能用自製竹筆，後來用毛筆，不打草稿，以線描造型。限於篇幅，畫面很簡單，線條粗獷，形貌古樸，設色以紅、藍、黃為主。

(2)竹筆畫

　　納西語叫「本畫」，是指用竹筆繪製的各種圖畫，包括經書封面裝幀、經書扉頁畫和題圖、插圖、畫稿等。經書封面多畫由法輪、寶傘、寶壺、如意結、法螺、雙魚、蓮花、寶珠組成的八寶花，並配以雲水圖和幾何紋，起裝飾作用。扉頁畫和題圖、插圖的內容大多和經書故事相結合，畫經書中出現的主神或男女主人公，有時也有各種動物形象。竹筆畫中還有部分連環畫，主要見於東巴卜書中，用以推算六十甲子和占卜打卦。

　　竹筆畫中最有代表性的是經書中的畫譜部分，納西語叫「冬木」，風格獨特，屬於納西族尚未接受外來影響的古繪畫。畫譜（圖4-14）是各種東巴畫的範本，供初學者使用，因此內容豐富，有人物、各種神佛、妖魔鬼怪、鳥獸魚蟲、花草雲水、東巴教的法儀規範、道場規程、巫術次序、祭品面偶以及民間男女農牧、弓箭射騎、紡車服飾、笛絃游戀等生活場景。

圖4-14　東巴畫譜

竹筆畫一般都著色，也有白描。其繪製方法是用竹片削成筆尖，蘸自製的松煙墨汁，畫在樹皮製成的硬紙或直接畫在樹皮之上。設色敷彩多用松樹花尖或毛筆平塗，一般喜愛明麗的色調。竹筆畫主要靠線描造型，粗筆勾勒，信筆畫來，沒有粉本，不打草稿，具有古樸自然的風貌。

(3)紙牌畫

是指畫在各種多層厚紙黏合成的硬紙牌上的繪畫，畫面大小不一，用竹筆或毛筆畫成。內容有人物、動物、植物、山川日月和亦人亦獸的形象。造型基本寫實，有一種刪繁就簡的符號化趨勢，有的還夾有象形文字（圖4-15）。

圖4-15　紙牌畫

紙牌畫可分為二類，一類用於東巴的占卜打卦。另一類較複雜，用於東巴的祭祀和法事活動，有三種：一種有工整的佛像和「飛天」，約1尺大小，掛在祭臺上面；一種叫「子高勒」，較小，約5、6寸，一般畫護法神、奇禽怪獸及八寶圖案，用竹棍夾住畫面，插在蘿蔔等塊根植物上，可根據法事活動程序移動；一種叫「文誇」，即五佛冠上的畫，內容各地不完全相同，中間一般畫祖師丁巴什羅，其他四幅畫神明東巴或各種護法神。

(4)卷軸畫

　　納西語叫「普老幛」，「普老」即神，「幛」是漢語借詞。是指畫在布質（少數也有畫在紙上的）卷軸上的各種神像畫，用於東巴作法道場時臨時擺設的經堂之中。卷軸畫是在木牌畫、紙牌畫的基礎上，吸收明清以來傳入的漢、藏佛教、喇嘛教繪畫藝術形式而產生的一個東巴畫種，在表現形式上更為成熟，是納西族繪畫史的一大進步。

　　東巴教與藏族本教在歷史上有密切的淵源關係，它們之間有不少神靈是共同崇拜的，一些法具和寶物也相似。這種兩教揉合的現象在卷軸畫中有明顯的表現，因此在藝術手法上，也有許多相似之處。卷軸畫有獨幅、多幅、長卷幾種形式，還有少量掛在神像兩旁的裝飾性畫卷。獨幅形式的又稱神軸畫，題材為東巴教信仰的各式神靈，以祖師丁巴什羅的畫像較多。祖師畫的佈局以祖師為中心，祖師形象約佔整個畫面五分之四，其上方一般畫鵬、龍、獅三尊護法神，有的則畫祖師父母兩人。兩旁和下方一般畫五位五方神明東巴，祖師臉部必須畫成綠色，其他神軸畫的佈局大體類此。神軸畫中還有不少護法神的形象，如九頭根空神像、四頭卡冉神像、大鵬神像、獅頭優瑪神像（圖4-16）等，十分富麗堂皇，顯然受到藏族宗教藝術形式「唐卡」的影響。

　　卷軸畫中最著名

圖4-16　神軸畫《護法神優瑪像》

圖4-17　《神路圖》畫卷

的是大型布卷畫「恆丁」《神路圖》（圖4-17），「恆」意為神，「丁」意為匹、卷，合起來為「神卷」之意。東巴教在開喪、超薦道場中，要唸「恆日平」（引神路）經，《神路圖》即用於為死者開喪指路時的道場。圖為長卷直幅畫，各幅長短寬窄尺寸不一，一般為長15米左右，寬30厘米。全部內容與佛教相似，分為地獄、人間、天堂三個部分，大體表達人死後靈魂不滅，要經過九大黑山、十八層地獄，然後到人類之地，再到佛國善地三十三國。而這一切只有在東巴的幫助下，按《神路圖》指引的「路線」才有可能實現。全圖場面宏大，人物眾多，共有三百六十多個不同的人物、神佛、東巴、鬼怪，七十多個珍禽異獸，結構複雜，層次分明，造型奇特，形象生動（圖4-18）。《神路圖》的製作年代無法確考，從現存的各幅畫卷來看，結構大體相同，由於使用的材料工具和技巧的不同，畫面效果古樸與嫻熟的風格差異明顯。

　　卷軸畫早期使用麻布，後來多用白布。其繪製方法，大致是先將麻布泡在水中浸透，鋪在木板或石板上用鵝卵石磨平，白布則不需磨平。用石膏粉、白粉或麵粉漿刷，陰乾後用尺量出大的局部，用炭條起稿，按輪廓塗以石質礦物或植物製顏料，有紅、黃、藍、綠、白、黑、金、銀等色。有的調以適量的白粉和膠水，再拿毛筆以墨線勾勒。由於布的面積較小，事

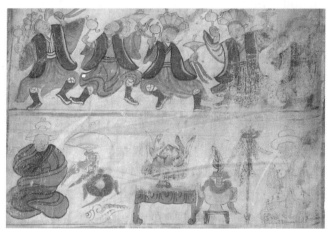

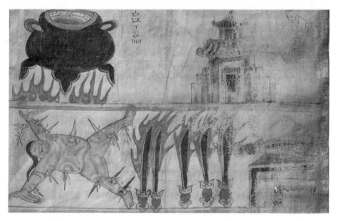

圖4-18

《神路圖》片斷：《天堂》（上圖）、《人間》（中圖）、《地獄》（下圖）

先要按畫面大小縫接。畫完之後，一般用深色布面縫邊，上邊穿一竹條，下邊穿一圓木軸，以便用時掛於經堂，用完捲成一卷收藏❷。

（三）東巴文字

　　東巴文字是一種古老的象形表意文字，納西語叫「森究魯究」，其意為「木跡石跡」，見木畫木、見石畫石，清余慶遠《維西見聞錄》記：「磨些，有字跡，專象形，人則圖人，物則圖物，以為書契」。這種文字產生的年代很早，是採用圖畫方法逐步形成的一種文字，至少在11世紀北宋中期到13世紀初的南宋末期就已形成，並用來書寫經書。主要通行於納西語西部方言地區，以麗江縣山區和中甸縣白地以及維西縣攀天閣等地為中心，有一千三百多個字形。其中一部分具有圖畫特點的文字，正處於由圖畫文字向象形文字演進的階段，在表現形式上具有連環畫的意義。如東巴經典《人類遷徙記》中有一段內容是敘述洪水滔天後，人類始祖「查熱麗恩」上天去找天女「翠紅褒白」的故事（圖4-19）：翠紅褒白正在織布時，有一隻斑鳩飛來歇在菜園的籬笆上，查熱麗恩帶了弩箭去射牠，瞄了三次，但他不會射，翠紅褒白連聲說：「射啊！射啊！」同

圖4-19　《人類遷徙記》中的一段圖畫文字

❷參見藍偉：《東巴畫的特色和種類》，見《東巴文化論集》，雲南人民出版社1985年6月出版。和志武：《納西東巴文化》，吉林教育出版社1989年4月出版。

時她拿織布梭子往查熱麗恩的手肘上一撞，箭就射出去了，正好射在斑鳩的嗉子上❸。

　　作為一種富於繪畫性的文字，在其造型、構圖、賦色和風格之中，充分體現了「書畫同體」的藝術原則，凝結著納西族先民的審美觀和藝術創造才華。東巴經師們以「貝葉經的形式」（圖4-20）、「優美的線條」、「美麗的彩色」、「動態的表現」、「特徵的攝取」，創造了東巴經典藝術，其間「真不乏天才橫溢的大藝術家」❹。

圖4-20　形似貝葉經的東巴經書

　　東巴象形文字以竹筆和墨汁寫成，竹筆用長約28厘米、寬約10厘米竹片製成，一端削成尖錐形，在其頂端用利刃剖出長約20厘米的裂縫，墨水由此流注到紙面上。墨汁取雲南松的松煙加膠水泡製而成❺。其繪畫性首先表現在線的運用上。東巴們善於用線造型，描摹山川日月、草木花魚、飛禽走獸、人事鬼魂，表現東巴教「萬物有靈」的觀念，線條粗

❸《納西語簡誌》，民族出版社1985年10月出版。

❹ 李霖燦：《東巴經典藝術論》，見《東巴文化論》，雲南人民出版社1991年3月出版。

❺ 同注❹。

細曲折兼施，或豪放粗獷，或婀娜輕盈，或古拙簡率，或沉穩蒼勁，舒展自如，渾然天成。其次，東巴經師們在以線造型時，極擅長於抓住事物的特徵加以重點刻劃，如其所畫動物，大多只畫有頭部，然後突出其最具特徵的部分，如狐狸的大尾巴、兔子的長耳朵、老虎的斑紋、獐子的巨牙等，使人觀看之下，一目了然。此外，善於用線表示動態感，也是其造型特點之一，僅以其表示人類各種動態而言，就有多種樣式❻（圖4-21），在概括簡潔之中畢肖自然物象的形神，典型生動，具有不滅的靈性。第三，在行文和畫面的構圖上，每頁一般分為上中下三層，用橫線分割成橫長豎短的畫幅，平均

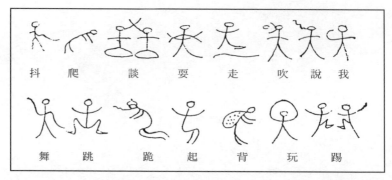

圖4-21　表示人類動態的東巴文字

尺度約為豎90厘米，長280厘米，成為分層帶狀的連環畫式構圖。書寫不拘泥於單字的點劃，而是根據表述的內容合理有機地組織行款之中的點、線、面配置，使之氣勢連貫，意韻生動。其間時有抽象符號的文字插入，更使構圖具疏密有致的節奏和韻律。第四，在敷彩設色上，先用墨汁畫成鬼神和經文，然後在界線內填抹各種顏色，為標準的「雙鈎填廓法」。顏料

❻ 同注❹。

以土製的紫色、石青、石綠、土黃、土紅搭配點染，鮮艷生動（圖4-22）。在藝術風格上，象形文字散發著清純的自然美，天真活潑，隨意直率，自由自在，樸素稚拙，以其簡率任意而又奇妙靈幻的形式美，給人以通天地鬼神的藝術天趣的熏陶。

圖4-22　色彩鮮艷的東巴圖畫文字

（四）現代東巴畫

納西族東巴畫是極具民族特色、又富於靈活應變特徵的繪畫形式，隨著時代、地域、宗教信仰的不同，常有發展變化。這種靈活應變特徵在當代，即表現為納西族畫家對「現代東巴畫」的創作嘗試和理論探討。國畫、油畫等各個畫種都出現畫家到古老的東巴文化和繪畫中尋求創作靈感、題材和技法，並與國畫、油畫等技法相結合進行創作的傾向。這種各畫種共同走向「現代東巴畫」創作的現象，是當代納西族繪畫藝術的主流。

　　80年代初，納西族畫家們開始從事探索現代東巴畫創作。對現代東巴畫的性質和特色，概而論之，即指運用國畫、油畫等不同畫種的技法，借鑒結合古代東巴畫、東巴圖畫文字的表現形式和技巧，表現東巴文化題材的作品。它在繼承古代東巴畫民族傳統的基礎上，更致力於追求現代繪畫的形式美感，力圖將古樸厚重的民族文化與注重抽象形式的現代繪畫意識相融合，形成一種獨立的民族畫風、畫派。至今十多年間，有趙有恆、王榮昌、趙琦、藍偉、張雲嶺、張春和、木基新、和品正、許正強、藍碧英、戈阿干、藍定平等創作出大量作品（圖4-23～26），入選省級和全國性畫展，有的獲獎，有的發表於刊物或編入畫冊出版，有的則為國內外博物館收藏。目前，現代東巴畫作品在大陸、港臺地區和法國、美國、加拿大、德國、英國、荷蘭、日本、韓國、澳大利亞等國都有流傳。1991年1月10日至12日，現代東巴書畫研究會在雲南大理成立，標誌著現代東巴畫已從分散的個體創作成為有組織的創作團體。

　　在現代東巴畫的創作中，也有一些作者，僅僅憑藉象形文字古籍，對東巴圖畫文字作簡單機械的描摹或造型上的生搬硬套，僅僅是一些沒有靈魂、內涵和意味的空洞形式。這不僅表現了作者本人缺乏對東巴文化的真摯感情和深刻領悟，而且也使作品成為沒有藝術價值和生命力的趨時之作。

圖4-23　趙有恆，黑白戰爭

圖4-24 張雲嶺，古納西耕作圖

圖4-25 張春和，東巴古歌

圖4-26
藍碧英、許正強，披星戴月

（五）國畫

在明代木氏土司時期，國畫即已傳入麗江納西族地區，漢族書畫家董其昌、擔當和尚等都到過麗江，並與木氏土司有密切交往，受到禮遇。木氏還收集珍藏中國畫，保留至今的明代畫家呂紀的《蘆雁霜禽圖》，即為其珍藏之一。清雍正年間改土歸流後，在麗江任職的流官中有喜作字畫者，對麗江國畫學習產生影響。民國年間，不少麗江人到內地投師名家學畫，並購買名家字畫和各類畫冊，作收藏、欣賞、學畫之用。這些真跡和範本不僅使學畫者水平有大的提高，產生了一些有名的畫家，如王錫桐、張文湛、王履清、趙槐卿（大研鎮人，畫山水、花鳥、人物）、黃穆侯（白沙人，畫山水、人物、蘭花）、方貞元（大研鎮人，畫山水、花鳥）、方儒林（大研鎮人，畫山水、花鳥）、李拔（畫山水）、李志明等；同時還出現了一些古字畫收藏家，如楊資創、楊超然等人。30年代末，後來成為國畫大家的周霖在麗江發起成立了一個國畫愛好者的畫社，名為「雪社」，會員有涂紹奎、和溢、周汝誠、李荃、賴敬平、和鏡明、桑文浩、牛秀夔、楊紹書、木桐、木楠、和志堅、習樹人、和子狀等十多人。此外還有牛書聲、楊士棠、和亮宇、黃仲選等人都擅長於丹青。麗江納西族的國畫創作自此開始逐步走向成熟。

在這些畫家中，有王錫桐、張文湛、和志堅、王履清等名重一時，並有作品流傳至今。

王錫桐，字夢桂，麗江大研鎮人，清道光十七年(1837)丁酉科舉人，曾任江蘇如皋等縣知縣。是清代影響較大的畫家，善畫山水、花鳥，尤精於水墨白菜，人稱「王白菜」，在江南一帶聞名，多有作品流傳。

張文湛(1853-1936)，字麗川，麗江大研鎮人，廩生。無意功名，一生致力於教學和書畫，人物、山水、花鳥皆精，也喜作民間剪紙，作「漁、樵、耕、讀」圖案。繪畫作品擅長線

條，講求筆力，很少用皴擦之法，渲染墨色清淡，畫風淡雅。作品多流傳於民間，麗江縣博物館有藏畫。

王履清(1865-1951)，字敬亭，麗江大研鎮人，貢生。從《芥子園畫傳》入手學畫，主要畫山水，畫室取名「聽水軒」。曾自費在大研鎮傅家「榮興石印局」印刷《聽水軒畫冊》一部四冊，為納西族第一部國畫畫冊。對文徵明、董其昌的畫冊多有研習、取法。作品構圖講究，用線嚴謹，皴擦並施，兼以花青、赭石渲染，畫風典雅清麗。麗江縣博物館藏有《湖山月照圖》等作品。

和志堅(1893-1950)，字萬松、勁峰，麗江束河人，主要畫花鳥，兼作山水。1910年在大理師範就學時開始學畫。早期畫工筆，後研習西泠印社畫冊，受吳昌碩畫風影響深刻。用筆蒼勁渾厚，墨色濃重。有些作品寫意與工筆結合，構圖較繁。與張大千、徐悲鴻、潘天壽等均有交誼。最喜畫鵪鶉，人稱「和鵪鶉」。麗江縣博物館有藏畫❼。

在納西族的國畫創作中，周霖是一個值得注意的重要畫家。他在長期的繪畫生涯中，不僅創作了大量的作品，而且曾發起組織納西族歷史上第一個繪畫團體——雪社，培養了許多本民族畫家，是一位具有凝聚力和啟示性的畫家。更為重要的是，他將國畫這種漢族繪畫藝術的主要形式，以自己卓有成效的創作和影響力成功地介紹給本民族的文人和民眾，並使之與民族的山川、生活、文化相融合。同時，他又代表了納西族國畫創作的最高成就，並將這種成就的影響推至全國，在中國美術史上為納西族藝術贏得寶貴的地位。因此，他不僅是一位成功的畫家，也是一位成功的民族文化傳播人和文化交流的使者。

❼參見楊禮吉：《麗江納西族繪畫歷史概況》，《麗江文史資料》第8輯，麗江縣政協文史資料委員會編，1989年12月出版。

周霖(1902-1977)，字蔚蒼，別號玉溪漁隱，麗江縣石鼓鎮人。自幼受到中國古典文學的薰陶，熱愛繪畫藝術。青年時期在麗江、昆明、南昌、上海等地的學校中擔任過音樂、美術、手工、語文等課教員，並在景德鎮做過畫工、畫過廣告，從事過攝影、雕刻，並從英國傳教士習音樂，接觸到大量的漢族詩歌、藝術，在繪畫、書法、音樂、詩歌等方面都有一定造詣，為其從事國畫創作奠定了基礎。因其繪畫上的成就，曾被選為中國美術家協會雲南分會副主席。

周霖擅長於花鳥、山水，也能畫人物，創作在40年代已趨成熟，60年代自成一家。成就的取得，首先得力於他的勤學苦練和深厚的傳統藝術功力。周霖早年曾在上海一個短期美術學校學習，開始大量臨摹歷代名畫，醉心於嶺南高氏兄弟，尤其喜愛任伯年的作品，受其影響最大，在畫作中已有任氏筆意。但他師古不泥，在學習傳統中著意於師法自然，逐漸形成自己的藝術個性。濃郁的民族特色和鄉土氣息是他作品的一大特色。他走遍麗江的山山水水，激情滿懷地表現雲南邊疆地區的綺麗風光、珍禽異獸、奇花異草和納西、藏、彝、白等少數民族豐富多彩的生活場景，注意反映時代的變化和新面貌，創作了大量的作品，如《牧區晨餐》、《納西族婦女勞動組畫》、《納西婦女拉松毛》、《雲嶺歸牧》、《山寨春回》、《雪山冰河》和牡丹、赤舌蘭、點水雀、錦雞等麗江地區特有的珍禽異花。

周霖作品的藝術技巧和成就是多方面的。山水畫作品中，有取自古典詩詞意境的寫景寫情佳作，如《楊柳岸曉風殘月》，用筆鬆動，以淋漓水墨寫輕柔飄曼的柳枝，淡淡如水的殘月，表現淒迷朦朧、和淡寧靜的意境，頗得柳永情懷（圖4-27）。而《山寨春回》則意趣迥然有別，畫面有雞禽牛羊、梯田民房，春山含翠、古樹新枝，小鳥啾啾、炊煙裊裊，一派和美悠閒的田園生活景象，描繪了納西族人民美好的生活。名作《金沙水拍雲崖暖》和《玉龍金川》，則以傳統山水畫的構圖法和筆墨技巧描繪金沙江水、玉龍山川，長篇巨製，

圖4-28　周霖，楓葉小鳥

圖4-27
周霖，楊柳岸曉風殘月

匠心獨具，體現了深厚的傳統藝術修養和功力，成為周霖的代表作品。

　　花鳥是周霖畫得最多的題材，他的花鳥作品富有詩趣、情趣，畫花則枝幹勁挺瘦硬，鮮花嬌艷縕絪，紅黑對比，色彩鮮明，效果強烈。畫鳥則鶺鴒鵪鶉、斑鳩紫燕、白鶴綠鴨、孔雀鴛鴦、文雀山鳥，各具神態，被人譽為「周叫叫」，可見其畫鳥之高明（圖4-28）。他於1959年作的《活水常流》，於老幹新枝、紅花綠葉之中，置一對鶺鴒於木槽口上婉轉鳴唱，伴隨著

清泉汩汩流淌，將一個「活」字表現得生動形象，具有畫龍點睛之妙，由此而使歡快的情緒、明朗的格調溢滿畫面。

周霖一生共創作了一千多幅畫作，其作品內容積極向上，畫面形神各具，境界清新曠達，格調雅致高華，在筆墨水色的運用與氣、韻、神、勢的表現上都有創造性的成就，受到各族人民的喜愛。1963年，作品在北京中國美術館和上海、南京、廣州、瀋陽等大城市展出。1982年3月，二十四幅遺作在北京民族文化宮展出。山水巨製《金沙水拍雲崖暖》和《玉龍金川》被人民大會堂收藏，前者掛於人民大會堂雲南廳。1984年3月，雲南人民出版社選編出版了《周霖畫集》。現有四百多幅畫收藏在雲南美協，麗江縣博物館也有收藏。

與周霖同時期的畫家還有桑文浩(1910-1970)，字小之，麗江大研鎮人，主要畫花鳥，多用沒骨法，鳥禽多用層層疊染之法，很有羽毛質感。構圖別致，用筆靈活多變，筆力遒勁，用色豐富。

周霖之後，國畫藝術新人輩出，其中有些青年進入高等美術院校深造，接受正規化的系統訓練。有些畫家則紮根故土，自學成才，創作了大量為納西族人民喜聞樂見的作品（圖4-29）。

圖4-29
張春和，山澗月色

（六）其他繪畫

1.甲馬木刻畫

　　與雲南地區的彝族、白族、傈僳族等兄弟民族一樣，納西族也有用木板刻印的、作為民間宗教祭祀用品的小幅紙質畫，稱為「甲馬」或「紙馬」。納西族甲馬一般尺幅較小，大者約高18厘米、寬12厘米。其製作大致先用筆畫出神像，再由刻工按畫稿雕刻，然後在雕板上刷以油煙，用紅、綠、黃等顏色印製。甲馬表現的題材內容與納西族的環境、風俗、宗教信仰有關，多為山神、龍王之類。如「水府龍王得道之神」、「護國龍王之神」、「飛龍之神」、「雪石北嶽安邦景帝」、「山神土地之神」、「雷霆白虎之神」、「掌咒詛盟王神」等。甲馬出自民間藝人之手，雖為表現神佛形象，但其神情貼近凡人，有濃郁的世俗生活氣息。在表現手法上，大多造型粗獷概括，線條清晰簡練，構圖勻稱完整，人物形象貼近生活，具有質樸自然的風格。

2.古建築繪畫

　　納西族古建築彩繪很豐富，一直保持至今。圖案多由雲頭、花邊、幾何圖形組成，也有經過誇張變形的動植物圖案，色彩以藍、綠、紅為主，雜以它色，每色又有深淺，以墨色勾勒分界，再加以白線。彩繪形式主要有五彩夾金、三彩和素畫三種，五彩夾金和三彩主要畫在古建築的正面外部顯眼的建築面上，素畫則施於室內，以一色為基調，僅有深淺變化和墨線勾勒。現在民間有不少建築彩繪藝人，如大研鎮的楊紹書即為彩繪專家。五鳳樓彩繪就是他的傑作。

3.農民畫

　　農民畫在民間也早有流傳，以前多為畫在房屋照壁和屋簷山牆上的風俗畫，題材有山水、花鳥、人物和寓意吉祥如意的畫作。本世紀70年代始，受金山縣、戶縣農民畫的影響，產生了新型的農民畫。1982年麗江縣文化館輔導農民作者創

作，在館內展出了三十餘件作品。1983年麗江縣文化館舉辦農民畫創作學習班，有七幅作品入選「雲南省農民畫展」，六幅作品分別獲得一、二等獎和優秀獎，其中《納西人家》入選「全國農民畫展」並獲二等獎。1986年麗江地區群藝館舉辦農民畫創作班，由麗江縣文化館美工人員擔任輔導教師，有二十九幅作品入選「雲南省農民美術作品展」，其中《訂親》、《趕街》、《摩梭人家》被評為佳作。同年10月，雲南省農民畫研討會在麗江召開。麗江農民畫的藝術特點是平面裝飾、散點透視、造型誇張變形、線條拙樸、色彩鮮明、對比強烈，大多取材於現實生活，鄉土氣息濃郁，富於生活情趣。

二、紀實寫真的摩崖書法

（一）摩崖

　　納西族的摩崖文字刊刻有哥巴文和漢文二種，相傳最早的作品為宋朝的「麥琮墨跡」，現存作品以明嘉靖間木公、木高時代最多見，在中甸縣白地和麗江白沙、石鼓、五區上橋頭村等地，均有發現。

(1)巖腳院梵字崖

　　在麗江白沙村西芝山山麓，此處原為木氏土司避暑行宮。梵字崖有摩崖遺跡二處。一處有墨跡數十行，已腐蝕不可辨，傳說為宋朝納西族統治者麥琮手書的梵字，即著名的「麥琮墨跡」。麥琮，即麥保阿琮，生於13世紀初年，《元一統志》「麗江路」和《麗江木氏宦譜》「阿琮傳」均記其「生七歲，不學而識文字」，《宦譜》並記其創製「本方文字」。明萬曆《雲南通志》卷四「麗江府古跡」記：「麥琮墨跡，在麗江府白沙西園巖上，是蕃字，難譯其語。」據當代學者研究，此「蕃字」可能為「本方文字」「哥巴文」。

另一處為七律詩二首，分別為麥琮後人木公、木高作於明嘉靖年間。摩崖為漢文，內容為記頌麥琮和其墨跡：「千古不摩巖上字，一時因寫醉中篇。……百代祖孫文義合，天成妙語述其間」（木公）。「掃薑梵墨分明見，七歲等文非等才」（木高）。

(2)白地摩崖

在中甸縣三壩鄉白地村白水塘旁，為明代嘉靖二十三年(1554)木高摩崖。內容為七律詩二首，記述東巴教祖師丁巴什羅的業績。據詩中「五百年前一行僧，曾居佛地守弘能」之句，丁巴什羅的時代約在嘉靖二十三年之前五百年的10世紀中葉，即宋仁宗之時。此摩崖為漢文正楷，字體均勻方正，筆力勁挺，結構疏密得當，從詩文內容到書法，都有較高的漢文水平。

(3)石鼓摩崖

在麗江石鼓鎮。明嘉靖二十七年(1548)，土司木公為記其戰績，於金沙江由南向北折轉之處立一石鼓，刻石為文，此地因而得名石鼓。

石鼓直徑約4尺5寸，厚2尺，兩面刻石，均為漢文。一面刻嘉靖二十七年(1548)金紫主人（即木公）所作《太平歌》和《破虜歌》；一面刻嘉靖四十年(1561)木高所撰《大功大勝克捷記》，記嘉靖二十七、二十八(1549)兩年在毛佉各（今梅嶺山以北地區）等處的戰績。為現在可見內容最豐富、文字篇幅最長的納西族摩崖。

（二）書法

與國畫在納西族地區發展的情形相似，漢族書法也為納西族文人所喜愛和學習。木氏六公中的木增即擅長書法，並與漢族書法家董其昌有密切交往，董其昌曾給木氏的《宦譜》書寫過序，並給大覺宮、玉龍宮寫過匾，使漢族書法在麗江地區的影響大為增加。抗戰勝利後的「雪社」中，已有獨立的書法

組，表明書法藝術已有相當普及的基礎，並出現了具有較高水平的書法作品和書法家。

　　楊光遠，以臨古代名帖和草書見長，有《拓雪樓臨古今名帖》二十四冊，書法龍飛鳳舞，秀麗健美。其子楊卿子也善書法，風格剛勁有魄力。

　　張文湛，在工於國畫的同時，也致力於書法藝術的鑽研，對正、草、篆、隸各體，均有研習。

　　和志堅，書法善寫毛公鼎、石鼓文、甲骨文，受到吳昌碩的深刻影響，筆力蒼勁。

　　納西族當代書法藝術的另一方面，是與現代東巴畫同源同步的現代東巴書法、篆刻。不少現代東巴畫作者同時也是書法、篆刻作者，如趙有恆、張雲嶺、趙琦等人；也有專門從事現代東巴書法、篆刻創作的，如和品正的作品（圖4-30）。

圖4-30
和品正，現代東巴書法

三、巧奪天工的建築佳構

納西族的建築形式多樣，有城市、宮殿、寺廟、住宅、樓塔、橋樑等，在建築風格上，有納西、漢、藏等不同形式，反映了民族之間的交流和相互影響。其中有不少或渾然天成、或匠心獨具的精美佳構，如寶山州古城、五鳳樓、木氏宮室殿宇建築群等，是納西族建築史上的瑰寶，代表其藝術水平的精華。

（一）城市

(1)大研鎮

位於麗江壩的中部，現為麗江納西族自治縣和麗江行政公署所在地。始建於宋末元初，納西語古稱「鞏本芝」，意為倉庫村鎮，又叫「依古芝」，意為金沙江灣中集市，說明此城古時即為倉廩集中的貿易之地，元、明、清以來歷為麗江首府。此城的建築，有二個特色，一是對自然地理環境的利用。城址北依象山、金虹山，西枕獅子山，東南接平川。街巷佈局依玉泉水的三道主流和數股支流而設，居民用水極為方便，也使城市具有小橋流水的水鄉景致。二是富於民族傳統色彩的四方街設置。四方街位於古城中心，旁有主街四條，通向四方，小巷如網，連接全城，整個城市佈局中心突出。

城內房屋建築大興於明朝。木氏土司建造了許多建築群作為其宮室衙門，有皈依堂、玉皇閣、忠義坊、光耀樓等，富麗堂皇。但大多毀於清代兵火。居民房舍為土木結構的瓦屋樓房，多數為三坊一照壁，有不少四合院。

此城在明代土府時沒有城牆，據說因為木氏土府忌在「木」字上加框而成為「困」字之故。清朝雍正元年改土歸流後築城牆，「築土圍，下基以石，上覆以瓦，週四里，高一丈，設四

門，東曰向日，南曰迎恩，西曰服遠，北曰拱極，上皆有樓。又別為小西門，曰飲玉，以便民汲飲，後圯廢」❽。城牆範圍限於當時的流官知府衙門周圍，四方街、木氏土司建築群和古城的大多數區域沒有包括進去。

大研鎮古城全貌至今得以完整保存，是研究我國優秀民族建築傳統的寶貴實物資料。

(2)寶山州古城遺址

位於麗江縣城北約160公里的金沙江夾谷中。古城始建於元朝年間。納西語叫做「剌伯魯盤塢」，意為「剌寶白石寨」，即天生形成的巖石之城。全城建在一座獨立的蘑菇狀巖石上，周圍都是懸崖峭壁，唯南面有一條小道，沒有城牆。城內有住戶幾百家，全是納西族。此城的獨特之處在於它不僅依石建城，而且就巖建屋，城內有天生的石柱礎、石凳、石坊簷階沿、石灶、石床等等。渾然天成，令人望石興嘆。

（二）寺廟

納西族的寺廟建築主要有喇嘛寺、佛寺、本主廟幾種。還有一些道教寺觀，但影響不大。

1.麗江五大喇嘛寺

明代，木氏土司與吐蕃聯繫密切，藏傳佛教（喇嘛教）隨之傳入麗江，喇嘛寺的建築也隨之而起。明末至清乾隆年間先後興建了福國寺、文峰寺、指雲寺、玉峰寺、普濟寺（圖4-31），合稱五大喇嘛寺。與巨甸興化寺、維西等地的達摩寺、壽國寺、藍經寺等被稱為紅教十三寺。

五大寺的建築結構形式多樣，有樓、亭、閣、殿、宮等，構件製作精細，門、窗、樑、柱都雕有精美的花紋圖案，裝飾精緻考究。有些寺中還有壁畫，使寺廟更顯得富麗堂皇。

❽〔清〕光緒《麗江府志》。

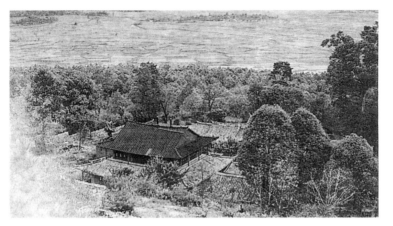

圖4-31　麗江普濟寺銅瓦殿

2.漢傳佛教寺廟

　　漢傳佛教於唐時通過南詔、大理傳入麗江納西族地區，當時已有漢式的寺廟建築。明代永樂年間，木氏土司在白沙、束河等地建造了琉璃殿、大寶積宮和大定閣等三十多個寺廟殿堂，並在雲南佛教聖地雞足山建悉壇寺。清時，麗江地區又增建了六十多個大小寺廟。麗江縣內比較大的村寨基本上都有一個（有的有二、三個）寺廟，供奉釋迦牟尼、彌勒、普賢、文殊、觀音、金剛、羅漢等神佛。寺廟的建築風格和佈局，與漢族地區相同，惟規模較小。與喇嘛寺廟相比，佛教寺廟的建築沒有那樣雄偉和金碧輝煌，但在民間的影響比喇嘛教要大。其中最為著名的，是白沙、束河等地的明代建築和雞足山的悉壇寺。

　　白沙位於麗江縣城大研鎮北10餘公里，是木氏土司的發祥地和後來的避暑地，古蹟薈萃。木氏土司在明代所建的殿宇群落中，有不少為佛教寺廟，如琉璃殿、大寶積宮、大定閣、金剛殿、文昌宮等。

(1)琉璃殿

　　在白沙村東，南鄰護法堂，西連大寶積宮。殿坐西向東，偏北2度。殿前有山門，山門往內為過廳三間，係單簷硬

山頂平房。其右為藏經樓，重簷歇山頂，面闊三間，進深四柱，無斗拱。左為禪堂，係重簷硬山頂樓房。自過廳穿過天井即琉璃殿，重簷歇山頂，面闊兩間，進深五柱。上簷下有「琉璃寶殿」木牓，左右刻有「大明永樂十五年丁酉歲仲春中順大夫世襲土官知府木初敬造」題銜。下簷部分斗拱於後代重修時拆除，將簷口加深，添了四根圓柱，1961年修繕時加了三道格子門。殿平面作正方形，南北金柱各三根，金柱與簷柱之間相距為1.95米，成一穿廊。穿廊兩面原有壁畫十二幅。

(2)大寶積宮

在琉璃殿後，隔一天井。原與琉璃殿隔斷，前者為和尚住持，後者為喇嘛住持，現連通為一個組合。殿作重簷歇山頂，面闊三間，進深四柱，南北金柱各二根，上下簷均施合掌形斗拱。上簷下有「大寶積宮」木牓，左右刻有「土官功德主木旺志，萬曆壬午年端陽圓滿拜書」題銜。西面兩金柱原有佛龕，龕壁背面有壁畫一大幅，南北兩面簷柱間各有壁畫三幅，西面五幅，共計十二幅。

(3)大定閣及金剛殿

為木增時建。大定閣在大寶積宮東北，後圮，清乾隆八年(1743)照原樣修復。由數院組成，有雕花石柱做成的入口，也有壁畫。現僅存一院，為單簷硬山頂四合院式，坐東向西，大門作單簷歇山頂，施斗拱。金剛殿在大定閣北側，清乾隆年間修復，正殿為攢尖頂，四壁鑲大理石。

(4)文昌宮

在大寶積宮東面，為三進院，規模宏大。

(5)大覺宮

位於大研鎮北5公里的束河之北，清乾隆《麗江府志略》記為「明時建」。當地傳說為木增時建，大約在明萬曆年間。現存建築物均經後代多次重修或改建。有董其昌的「大覺宮」三字。大覺宮中繪有多幅壁畫，至今尚有一殿中保存有較完整

的壁畫。

(6)皈依堂

位於大研鎮木氏土官府之北。據《麗江府志》記載，建於明隆慶三年(1549)，今按大殿正樑上「皇明成化辛卯孟夏谷旦太中大夫資治少尹世襲土官知府木嶔命工鼎新修造祈保世祿延長身家富壽子孫榮盛凡事吉昌者」一行刻字，其建造應在明成化七年(1471)，為土司木嶔所建。現存建築物除大殿外，已經後代多次改建。大殿坐西向東，面闊三間，進深四柱，重簷歇山頂，上下簷均施斗拱。殿內中央有八角形藻井一架，所有金柱都用銀硃寫滿梵文佛經，再用細麻布多層髹漆，十分精細。堂內繪有壁畫，也工細精麗，是麗江壁畫中技巧較高的作品。

(7)悉壇寺

建於雞足山，為土司木增時於明萬曆年間重建。天啟年間土司請求「敕頒」的《大藏經》就藏於寺內。據《徐霞客遊記》記載，寺在木增之子時，曾有修繕，「重加丹堊」，使之規模更為宏麗，建築更為精整，成為全山廟宇之冠。

此外如建於清乾隆二年(1737)的玉泉禪祠、建於清乾隆十九年(1754)的獅子山白馬龍潭寺以及白沙玉龍山麓的雪嵩庵等，都是麗江地區有名的寺廟建築。

3.本主廟

納西族也有與白族一樣的本主崇拜，建有本主廟。納西族的本主神靈為「三多神」，是著名的戰神，唐代在玉龍山麓建祠祭祀，稱為「三多廟」。南詔時封玉龍山為北嶽，故又稱「北嶽廟」。明代時，土司征戰獲勝，認為是三多神顯聖，神助有功，於是重建廟宇，重塑金身，並鑄銅鼎和大鐘。北嶽廟有三個院，每院有配房。後院正殿中間塑有「三多」神像，殿臺一側有傳說中的獵人阿布噶底和獵狗。前院的左右配房和門樓兩側，塑有真人真馬大小的士卒和戰馬，形象逼真。

4.五鳳樓

原在麗江縣城西北10公里的芝山福國寺內，1979年遷入

城內玉泉公園。又名法雲閣。初建於明萬曆二十九年(1601)，清咸豐、同治年間毀於兵火，現存建築為光緒八年(1882)喇嘛重建。樓高20米，樓基正方，樓身由三十二根一人不能合抱的樓柱支撐，為三重簷多角攢尖頂式木結構建築。樓的一、二兩層分別有飛簷八角，頂層有飛簷四角，三層共二十個啄天飛簷。從樓的任何一個方向望去，每個角都有五個飛簷，就像五隻鳳凰，故名「五鳳樓」（圖4-32）。樓頂飾有多節寶塔，樓天花板及走廊、橫柱等均繪有太極圖、飛天神王、龍鳳呈祥等圖案。整座建築造型巧妙，結構複雜，雕刻精緻，裝飾華麗，富有民族特色。

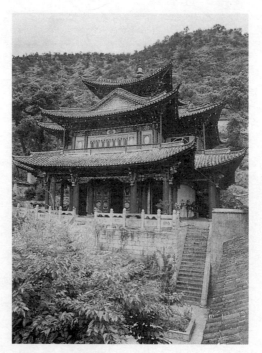

圖4-32　五鳳樓

（三）宮室民居

從維西的新石器時代巖洞遺址分析，納西族先民在遠古時代是實行「穴居」的民族，故史籍上稱之為「磨些洞蠻」。後來學會用木頭建造住房，出現了「木楞房」（又稱木壘子、木羅子）的建築形式。明代以來，由於木氏土司勢力的強大，納西族社會中各地經濟文化發展的不平衡，住宅建築逐漸形成了三種不同的形式和風格。除木氏土司的宮室殿堂建築形式外，麗江城鎮和壩區普遍採用磚木結構或木石結構的「三房一照壁」、「四合五天井」的瓦房形式。而在瀘沽湖一帶的山區，則仍然保持著木楞房的建築形式。受等級制度的影響，木氏土司規定只有官家、大商人才能修建走馬廊式的樓房。其他木楞房門的尺寸一般只能寬約80厘米，高約1.7米，即所謂的「見木低頭」（意為見木氏土司必須低頭）。

1.木氏宮殿和忠義坊

木氏土司在其極盛之時，大營宮室，建有一組頗具規模的建築群，因其發跡於麗江白沙，極盛於大研鎮的獅子山下，所以建築大多集中於這兩個地方。但大多毀於清代兵火，故對其規模、形制、風格等等均已無法細考。據傳，這組宮殿為仿北京紫禁城之制，設有金水橋、三大殿，而以獅子山作其「御苑」，宏大壯麗。從《徐霞客遊記》等文獻記載中，可知木氏宮殿確為仿照明代中原建築形制，雖因風大一般都較矮小，但仍不失莊嚴氣派。整組建築從東到西院落相連，西河繞宮而過。建有玉音樓、光碧樓（現已遷至玉泉公園明清建築群）、萬卷樓等著名建築，飛簷勾角、銅瓦玉砌。徐霞客稱其「宮室之麗，擬於王者」[9]。

木氏宮殿內外建有不少石、木牌坊，在土府正門和住院

[9]〔明〕徐宏祖：《徐霞客遊記》卷一二《滇遊日記六》。

北側，都立有高大的牌坊。其中最著名的是參政署正門的忠義坊。忠義坊又叫石牌坊，木增建於明萬曆年間，為仿木石構牌坊，全用漢白玉石雕琢而成。通高9米，三間，四柱，六樓，碑檐、簷和坊蓋全由四根石柱支撐。牌坊上有匾額，刻「忠義」大字；下有一座點綴小品的基石；前有石獅四尊（現遷至玉泉公園明清建築群），後有獅頭魚身的獅魚二尊，均雕刻得肌理清晰、栩栩如生。整座牌坊結構堅固，巍峨壯觀。今已無存。

2.瓦房

麗江城鎮和壩區的瓦房建築（圖4-33），深受漢、白族住房的影響。始建於明代，清代以來普遍流行。從村寨、城鎮的總體佈局來看，有畔水而居、圍繞一個中心佈置房屋、統一的朝向等特點。瓦房的形式有三坊一照壁、四合院及四合五天井、兩重院、兩坊房、一坊房等。常見的形式是三坊一照壁，由較高的一坊正房、兩邊各為一坊稍低的廂房組成院落。各種形式的正房均為三開間，一明兩暗。

納西民居注重外觀、內院和細部的形式美。正房從簷口落至樓面的小方柱略有曲線，兩端升起的山的屋脊線，尺度較大的出簷及厚實的封火板和山牆，構成獨特的外觀。山牆多為懸山式，兩邊是封簷裙板，即封火板，既保護外露的桁條，又收到裝飾效果。封火板寬度最大的40厘米，最小的約25厘米，正中吊有寫實的「懸魚」，起蓋縫及裝飾作用，一

圖4-33　麗江納西族民居

般長80厘米，式樣據建築的等級、性質、規模、質量而定，基本形式為直線和弧線，一般只著重外輪廓的大方，少數官家在其上雕有花飾。「懸魚」被納西人視為「吉祥有餘」的象徵，是區分納西與白族、藏族民居的明顯標誌。懸山挑出長度規定為3尺。山牆及前後牆體上部的三分之一處理多樣，很少自下而上全部使用砌體的，多數三分之一為木板。外牆牆體注意收分，上小下大，呈梯形。常見的牆上部三分之一處理方法有：大多數簷下為豎木板，牆中有腰簷隔開，腰簷上設欄杆花飾，或者將土基牆收進，減薄到頂處理。正房有寬敞的簷廊，正面是六扇雕花槅扇門（圖4-34），兩邊為鏤空圖案花窗，樓屋對應開有六或四扇較實的花窗及兩邊較小的花窗，比例勻稱，構圖完整。建築細部的雕刻，彩繪豐富，四或六扇屏門有多層象徵吉祥的花禽鳥獸鏤空圖案，每扇代表一個故事。窗多為六角形、圓形或正方形的連續圖案鏤空花飾，非常精細。柱多數為圓形，置於各種不同形狀、雕有花飾的石柱礎上。樑頭雕有不同花飾，也有挑枋彩畫、設置雀背的。廊、廈及天井地面多為瓦片、卵石、碎磚石嵌成的各種圖案。

圖4-34　雕花槅扇木門

　　永寧地區的住宅為傳統的木楞房（圖4-35）。「用原木縱橫打架，層而高之，至十尺許，即加椽桁覆之以板，石壓其上。」❿絕大多數為四個房屋組成的大小不等的四合院，一幢是正房（依米），左面是經幢（嘎拉伊），右面為畜圈（不各），正房對面一坊為二層樓（你展依），分成許多小間為男女阿注偶居的地方。正房進深達10米多，是全家人的活動中心，設有火塘，正對火塘兩邊各有一根立柱，分別稱為「男柱」、「女柱」，是十三歲的孩子舉行穿裙子、穿褲子的成年禮的地方。木楞房的朝向大體相同，正房坐北向南，經堂坐東向西。房屋的高度較低，一般簷口在2米以下，圓木牆壁水平迭砌，大小均勻，木縫一致。屋的正面及山面挑出甚長，明暗對比強烈。山牆均為懸山式，屋脊正中也有象徵納西民居特色的各式各樣的「懸魚」。經堂內的裝飾較為華麗、講究，吊有平頂，門窗雕有花飾，外廊裝有木花欄杆，立面顯得較為活潑、輕巧。

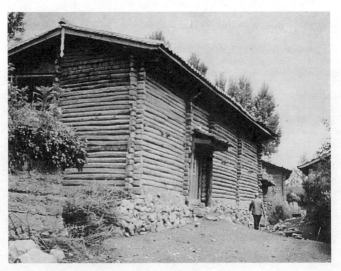

圖4-35　永寧納西族民居「木楞房」

❿〔明〕正德：《雲南志》卷一一《麗江府風俗》。

木楞房的內外牆體用圓木層層相壓，至角處十字交叉，木縫內外用泥漿塗塞。屋面為用斧劈的木板錯疊而成，上用石塊壓緊。屋板一年翻換，二至三年大換。房屋以木構架承重，中間屋架支承於木楞牆上，構造簡單，結構嚴密，是所謂一把斧一把鋸的建築，習慣建房非於一日內建成不可，否則不吉利。

四、清新可人的民藝作品

（一）服裝

古代納西族為適應高原地區生活，一般以自織的麻布或粗棉布做衣料，男穿短衣、長褲，女著短衣、長裙。現在，衣料多改用細棉布或化纖混紡織品，青壯年男子、城鎮婦女和學生多仿漢裝。因居住地區不同，各地納西族服裝又有差異，各有特色。

維西一帶，男褲不過膝蓋，女裙以蓋膝為度，男女多不穿鞋襪，束花布腰帶，外披羊皮或毛氈。民間服裝以黑、白色為主，以黑色表示尊貴，多為老年人所穿。麗江地區已深受漢族影響，男子服裝與漢族基本相同。但婦女服裝仍保持民族特色，上穿寬服大袖的大褂，前幅及膝，後幅及脛，外加坎肩，下穿長褲，繫百褶圍腰，穿船形繡花鞋。衣服多為藍、白、黑三色，在領、袖、襟等處繡有花邊，樸素大方（圖4-36）。工作或出門時，披羊皮披肩，俗稱「披星戴月」。

麗江、維西一帶，在明代以前，男子頭綰二髻，未婚女子剪髮齊眉。清時，男子剃髮戴帽或辮髮不冠，用青布纏頭。婦女在髮髻外用黑布包成菱角形大帽。男女老少都喜愛裝飾品，有手鐲、戒指、珠玉、領花等，各以金、銀、銅、玉、骨、玻璃等製成。

圖4-36　麗江納西族女裝

　　寧滇地區，古代戴牦牛帽，穿自織的左襟麻布衣，耳貫銅、銀質大環，外披羊皮氈毯。近代以來，依性別、年齡不同，服裝略有差異。男女兒童十三歲前均穿長衫，不著褲；十三歲行成年禮後，換成人服裝。成年婦女蓄長髮，用牦牛尾上的毛摻在頭髮內，梳成粗大的假辮盤在頭頂上，再在假辮外纏上一大圈藍、黑絲線，並將絲線後垂至腰部。出門時用青布包頭，繫勒成菱形，也有用頭帕從左至右將鼻子和下顎遮住，只留兩隻眼睛在外，戴金、銀、玉、石等製成的耳環和手鐲。婦女喜穿紅、藍、紫色上衣，用彩色布條鑲邊，釘雙排鈕扣，繫淺藍和白色襯裡的雙層百褶裙，上用五色絲線繡一圈花邊，裙長及足背。喜束紅、黃色圍腰帶和羊皮帶，穿青布繡花鞋，以穿黑布衣裙為尊貴。青年男子梳小辮，垂於腦後或留在頭頂上；壯年則戴自製青布瓜瓣式小帽或皮帽，喜穿藏式服裝，戴藏式呢帽，佩銅、銀製作的大耳環和手鐲。老年男子穿黑、白色左衽短衣和長褲，束素色腰帶，穿草鞋或布鞋。

　　鹽源、木里地區的納日人，十三歲以前男女均穿長衫，十三歲行成人禮後，換成人服裝，成年男子戴青布包頭，長者

1、2丈，最短的7、8尺。穿衣著褲，外披衫子，繫腰帶，一般穿草鞋和麻鞋。裝飾品較少，有玉鐲、銀鐲和戒指。成年婦女戴青布包頭，以大為美，兩端繡有幾何圖案和花草等。婦女以髮長為貴，假髮用牦牛的細毛編織，也有用頭髮編成的，在尾端加一段藍色絲線。著短上衣，白褶裙，裙邊及足，裙子中間有一道紅線，披羊皮披肩。飾品較多，有長至肩部的銀製大耳環、有上面掛有許多銀飾的銀項鏈、有銀製胸飾和帶有花紋的銀製鈕扣等。

　　永寧一帶成年男子多穿藏服，婦女穿短衫，繫百褶裙，腰束帶子，披羊皮。用牦牛尾及藍黑絲線作粗大假髮，盤於頭頂，包黑色或藍色長帕，戴耳環手鐲。瀘沽湖一帶的摩梭人，十二、三歲前都穿長衫，十二、三歲行「成丁禮」後改裝，男女均穿黑色、從領口至衣邊鑲金邊的金邊大襟短上衣。男子穿寬腳長褲，繫腰帶，穿靴，戴禮帽。女子著百褶裙，大盤頭，配以珠串，腰繫紅帶或彩帶（圖4-37）。

圖4-37
永寧納西族女裝

在納西族的服裝中，有許多款式具有獨特的民族風情，製作講究，頗具工藝審美價值。

　　羊皮披肩，婦女服裝，流行於麗江一帶。選擇綿密柔厚的綿羊皮段經反覆鞣製，使皮面雪白柔軟，然後剪成ひ形，上部橫鑲一段氆氇或呢子，內襯棉布。上綴九片用五彩絲線繡製的圓形圖案（圖4-38），兩片較大，直徑13厘米，在左右肩上，左為「太陽」，右為「月亮」；背上並列七片較小，直徑9厘米，意為「北斗七星」，合起來稱「頭戴日月，肩披七星」，象徵勤勞智慧，每片圖案中央有兩條白色細帶，是日月星辰放射的毫光。肩上兩片「日」、「月」至清末時已省去，只留背上七星，現在邊遠山區還能找到。羊皮上端縫有兩根長帶，帶端繡有各色圖案，工藝精美（圖4-39）。

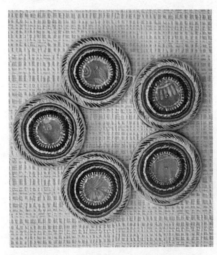

圖4-38
「披星戴月」披肩上的圓形圖案

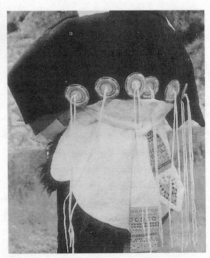

圖4-39　羊皮披肩「披星戴月」

羊皮兜肚，男子服飾，流行於雲南中甸一帶，用羊皮製成，內分數層，外面飾以各種花紋圖案，繫於腰間，可放日用零星之物。

百褶圍腰，婦女服飾，流行於西部納西地區，用黑、白、藍等色棉布縫製而成。上打百褶，下沿鑲以天藍色寬邊，以天藍色布條作帶。從腰至膝，形如一把打開的折扇。

圍腰帶，為一對長約3尺、寬約2寸的棉布帶子，上面繡有盆栽菊花、二龍爭食等圖案，只在節日時才繫。這種圍腰帶，不知什麼原因於清末時傳至浙江太平（今溫嶺縣），當時縣東有個秀才作詩道：「邦西圍帶維西裙，牧嶼橫峰頂作新。」邦西為納西族舊稱，維西在納西族境，牧嶼與橫峰為市鎮，在今溫嶺縣東10餘公里。

（二）織繡

納西族婦女喜歡在服裝上挑繡各種紋樣圖案，早在清代的地方志書中，就有婦女「精製繡者所繡之花鞋花袖，時樣翻新」，有的「與蘇湘繡相彷彿」等記載。常見的紋樣有回紋、月紋、星紋、蝴蝶紋、辣子燈紋、盆栽菊花紋、如意紋以及樹下踏歌紋、舞花紋、壽字紋、拱橋紋、木船紋、畜車紋、房舍紋、照壁紋、田溝紋、亭閣紋等多種表現自然物象和日常生活的紋樣。紋樣在結構方式上有單紋、複紋、套合紋等幾種形式，前二者多見於頭巾、圍腰、飄帶、褲腳、袖口等處，後者則見於羊皮披肩的日月七星圖案。繫羊皮披肩的兩根白布飄帶上的刺繡圖案端莊素靜，代表了納西族刺繡的民族特色。

五、雕塑

納西族的雕塑，也是美術中比較發達的一個門類，木雕、石雕、泥塑等形式都有不少精品傳世。其中木雕最為普遍，常

見於民間；石雕主要施於官府的碑碣、石坊、階石和墓門，也有動物形象的雕刻；泥塑則多為寺廟中的佛像和觀音。

（一）木雕

最為普遍，土司府署、寺廟祠堂、民居住宅等建築物的門、窗、槅扇、樑、柱、斗拱和牌樓上，一般都雕有花紋圖案（圖4-40）。寺廟中的佛屏、佛座和海螺、龍、魚等佛寺用品，也多為木刻製品。木雕的內容有人物、花木、飛禽、走獸、魚、龍、麒麟和鳳凰等等。圖案多為雙鳳朝陽、金雞牡丹、十八學士、二八爭茶（八哥山茶）、二八爭梅、二雲抱日、二龍戲珠、降龍伏虎和鳳搶牡丹，其他還有串枝蓮、如意圖、暗八仙、水波浪、菊花圖、四季博古，形式多樣，形象活潑生動。在表現手法上，以多層次的鏤空為主，一般有三層到六層、七層之多，兼有浮雕，十分精細複雜，具有較高的工藝水平。從麗江大覺宮移到玉泉龍泉寺的釋迦牟尼和觀音像的佛

圖4-40　民居木雕

座，全為木雕製成，工藝精細。尤其是釋迦牟尼佛像後的木雕佛屏，是多層次鏤空的大型通雕作品，全幅為連續的串枝蓮花紋圖案，繁而不亂，富於裝飾意味，刀法工細精深，線條嫻熟流暢，是麗江木雕中的精品。

納西族木雕最大的特色，在於深具群眾的親和性。納西族人不僅喜歡木雕，在城鎮、鄉村普通民居的門窗、槅扇上，都有雕刻花紋圖案，有些還是精美的浮雕；而且還擅長於製作木雕。這些民居雕刻的作者，大多是愛好木雕的農民或山間牧人，他們經常隨身帶著木板進行雕刻。過去在麗江四方街，經常有精細浮雕的門板和鏤空的窗花出售。

（二）石雕泥塑

石雕大致有二類，一類多見於碑碣、石坊、階石、墓門和佛塔之上，為小型工藝性雕飾，另一類為大型儀衛性雕塑，見於土府、寺廟門前和大型牌坊前後，多為動物形象，如石獅、石虎、石牦和獅魚，高大威武，極具氣勢。石雕的一個特點是極富納西族民族特色，如寧蒗滇渠土府門口，不立石獅，而是高大的石虎、石牦雕像，體現了納西族傳統「右門由虎衛，左門由牦守」的觀念。麗江忠義坊後獅頭魚身的石雕動物形象，也為納西族所獨有。與中原地區的儀衛性動物石雕相同，這些石雕都有巨大威武的形體和雄壯昂揚的氣勢，在技巧上採用寫實手法，形象生動逼真、栩栩如生，具有不可侵犯的威懾力量。忠義坊前的四座石獅，以等距離的對稱形式排列於坊前，與石坊四柱三開間的總體結構構成完整諧調的整體，使木氏土司突出其強大勢力的意圖得到體現，豐富了主體建築的內涵。石獅肌理秀美，神采飛越，整體造型與細部刻劃協調統一。

泥塑主要是各地寺廟中的佛像，如大覺宮的觀音和釋迦牟尼佛像、福國寺大殿二層的千手觀音像都很傑出。其他如北嶽廟裡各式各樣的戰馬，也是泥塑中的佳品。此種泥塑與漢族民間藝術相近。

第二節
民族個性的藝術再現

在粗略地瀏覽了納西族異彩紛呈的美術天地後，我們已經
能夠感受到散發於其間的納西族民族個性的魅力。歸納起來，
其最主要的個性特徵，有聰穎的藝術天性、積極靈活的開放進
取心態、熾熱的民族文化情感諸項。

一、聰穎的藝術天性

我們在第二章中曾經論及，美術史具有記錄文明歷程的作
用。比如彝族美術史就生動地展示了彝族的文明歷程，它在很
大程度上相伴於彝族的政治、軍事史而發生，代表了南方民族
美術史的一種類型。而納西族美術史則可以代表南方民族美術
中的另外一種類型：它具有更多的藝術獨立性，展示的是一個
民族追求美、創造美和欣賞美的歷程。

納西族美術的藝術成就和價值，除了前文對其美術作品的
記述外，還可以從以下幾個方面再作詳論。

納西族美術的創作者具有廣泛的民眾性，從民族的上層社
會到文人階層，以至廣闊的民間，都飛翔著輕盈靈動的藝術精
靈，美術創造在濃厚的藝術氛圍中，宛如春風拂臨的鮮花開
放，鮮活自然，神韻悠揚。

歷史上的納西族上層社會，有不少熱心推崇美術的人士。
這裡，世襲麗江府知府四百餘年、在麗江地位顯赫的木氏家

族，扮演了重要的角色。幾代木氏土司均十分喜愛並推崇美術，他們與漢族書畫家董其昌、擔當和尚等過從甚密，以禮相待。熱衷於收集珍藏中國畫，保留至今的明代畫家呂紀的《蘆雁霜禽圖》，即為其珍藏之一。這些對國畫在麗江地區的發展頗具倡導和推進的作用。不僅如此，木氏家族還身體力行，親善其事，從木初到木增幾代，大興土木建築，先後在巖腳、白沙、束河、大研鎮、漾西等地，仿照中原宮殿形式，建造了許多宮室衙署，「宮室之麗，擬於王者」。著名的麗江壁畫，即繪於其內。尤其應該指出的是，木氏土司在美術方面的種種舉措，雖然也有出於政治、軍事或者是宗教方面的需要和考慮，但公允地說，類似這樣的需要和考慮並非主流，從美術史的實際情形來看，熱愛美術、欣賞美術乃至於推崇美術，還是其本意之所在。這就為納西族美術的創造和發展方向提供了藝術價值上的保證，並逐漸形成具有自身規律的藝術傳統。

納西族的文人階層是美術創造的重要群體，他們具有強烈的藝術自覺意識。其中不少美術家們捨棄了世俗的功利，將人生的價值定位於對美的不懈追求和表現，以畢生精力從事美術創作，孜孜以求，樂此不疲。這樣，就出現了由王錫桐、張文湛、王履清、和志堅、楊光源、周霖等著名畫家組成的創作群體，也出現了以國畫為代表的具有豐富文化內涵和高超形式美感的美術精品。民國年間周霖發起成立的雪社，近年來納西族美術家對本民族美術史論的整理、研究，更是藝術自覺意識的集中表現。前列數端，美術現象的種種，比如畫家群體的出現、繪畫精品的產生、藝術團體的形成、史論研究的開拓；美術觀念的種種，比如強烈的藝術自覺意識、人生價值在美術上的定位，都可以說明，在納西族的文人階層中，美術並非只是人們的「餘興」之事，或附庸風雅之舉，她是一種受到熱愛、尊崇並可以畢生從事的藝術事業。對於個人來說，美術已經可以成為謀生的手段；對於民族來說，美術又是創造和發揚民族文化的重要方法。

　　民間美術在納西族美術中地位突出，民間藝人們同樣具有自覺的創作願望和審美追求。民間美術品與文人作品的風格不同，而藝術的光芒同樣耀人眼目，成就難分上下。在服裝織繡、民居木雕、古建築彩繪和農民畫中，我們可以感受到民間美術的獨特魅力。納西族服飾刺繡的一個顯著特點，在於色彩的素淨和淡雅，婦女服飾多由藍、白、黑三種顏色組成，僅在領、袖、襟等處繡飾花邊。這在婦女服飾以五色鮮艷為基本特徵的南方民族中，別具一格，獨具端莊雅致之美，尤其給人以深刻的印象。民間木雕集中於民居的門窗、槅扇上，作者大多是愛好木雕的農民或山間牧人，他們經常隨身帶著木板進行雕刻。這兩項創作廣泛的民間美術，表明納西族民間具有美術創作的深厚基礎。而技藝高超的古建築彩繪和農民畫，則反映了民間專業藝人的創作水平。

　　不僅納西族美術的作品和作者具有濃厚的藝術趣味，其美術史的發展也是脈絡清晰，有藝術發展的規律可尋。簡而言之，大致萌芽於新舊石器和銅器時代，經漢唐幾代的孕育，至明清形成高峰。明清時代是納西族美術史上值得重視和研究的一個時期。納西族歷史上輝煌耀眼的美術成就，如麗江壁畫、東巴畫、宮室殿宇建築群、摩崖石刻，都產生於此時。如此集中地融合宗教觀念、藝術才華和哲理情趣於一爐，並至爐火純青的時期，不僅在納西族美術史，而且在中華民族美術史上，都是足以令人珍愛、體味和研究的財富。同時，這一時期的美術成就不僅自身是美術史上的一座高峰，而且其流風遺韻一直惠澤後世。納西族當代美術創作中以周霖為代表的國畫創作，就以明清時期的麗江國畫傳統為其淵源；「現代東巴書畫」從文化背景、創作動機、內容題材到技法形式，無不傳承於古代東巴文化，尤其是東巴畫和東巴象形文字的深刻影響。這種一脈相承的美術現象，表明明清時期在納西族美術史上還具有承上啟下的重要意義。從這粗略的勾勒中，可以看出納西族美術具有自成一體的藝術體系，是一種比較成熟的美術史。

綜上所述，納西族美術史展示了納西人美的歷程，相對於南方一些民族的美術史而言，她較少地摻雜了非藝術的因素，從而成為一部具有較高藝術價值的美術史。這種成就的取得，我們首先將之歸因於納西族人聰穎的藝術天性。

納西族是一個富於藝術天性的民族，天生具有對於美的敏感、熱愛和追求，並表現出旺盛的藝術創造力。這裡的天性不是一個抽象的概念，它的形成具有地理環境、文化傳統、歷史條件等諸多方面的原因，我們對此擬作如下的具體分析。

(1)地理環境

納西族聚居的麗江地區，山川秀美、景色怡人。著名的玉龍雪山為高山冰川，終年白雪皚皚，崢嶸璀璨（圖4-41）。十三座冰峰首尾相連，宛如一條晶瑩的玉龍凌空飛舞。虎跳峽陡壁絕巘，長江第一灣氣勢磅礴，金沙江驚濤拍岸，瀘沽湖澄碧如玉。美麗的山川景觀給納西人以自然美的熏陶，賦予他們靈秀的稟賦和創作的靈感，是其美術創造中得天獨厚的天然優勢。

圖4-41　玉龍雪山一景

(2)文化傳統

　　納西族悠久深厚的文化傳統，為其美術創造提供了廣闊的背景和豐富的文化內涵。比如，納西族的象形文字是一種比較原始的圖畫文字，具有圖畫的性質，故在美術史中，占有一定地位。納西族普遍信奉本族的東巴教，創造有東巴文化。其中的東巴畫是納西族古代繪畫中最具代表性的藝術遺產，對納西族藝術產生了深刻的影響。納西族民間文學的體裁豐富多彩，有神話、傳說、故事、長詩、民歌、寓言、童話、諺語、謎語和兒歌等，內容十分廣泛，涉及社會生產和生活的各個方面，為納西族美術創作提供了極其眾多的題材和主題。

(3)歷史條件

　　歷史上，納西族上層人物對於美術創作持寬容、欣賞以至推崇的態度。這種態度鼓勵藝術家們的創作，保護並催發了民族藝術的累累碩果。歷史上漢、藏、彝、白等兄弟民族文化的交流和影響，也為納西族美術的發展提供了多種機遇和文化養料。

　　上述種種因素，為納西族構築並代代相承地完善了一個異彩紛呈、靈氣逼人的藝術傳統。而這個藝術傳統又哺育、陶冶著一代又一代納西人的藝術天性。這周而復始、代不相絕的創造與浸濡的過程，將美揉合滲化進納西人的血液與精神之中，由此便形成了我們稱之為藝術天性的這樣一種民族個性。

二、積極靈活的開放進取心態

　　歷史上的納西族是一個相對較為弱小的民族。她在地理位置上與漢、藏、彝三大民族集團為鄰，在文化上處於這些強大民族集團的包圍之中。這一點從唐時納西族先民摩些人的處境中，是可以看得很明白的。

　　唐王朝開國之初，置巂州越巂郡和姚州雲南郡，這是唐初經營金沙江流域摩些地區並藉以控制洱海地區的重要據點。武

德二年(619)，唐改漢晉以來的定笮縣為昆明縣（鹽源），屬嶲州越嶲郡。從武德四年到七年，先後在嶲、姚二州間置了縻州、哀州、靡州、微州、宗州。貞觀二十二年，開「松外蠻」之地，又在嶲州屬的昆明縣之南置牢州（652年改為昌明縣），屬嶲州。這樣，唐王朝初年在金沙江流域的政權設置就直接進入了摩些分佈的地區。姚嶲二州的設置，開闢了唐王朝經略雲南的姚嶲道。摩些地區還與吐蕃地區接壤。唐初以來，我國西部地區吐蕃勢力興起，統一了青藏高原部落之後，向東和向南擴張其勢力，佔領了雲南洱海西北部地區和川西南的一些軍事要鎮，並不斷向唐王朝爭奪北方安西四鎮（甘肅、新疆境內）和川西北的安戎城（四川茂縣）。公元8世紀初年以來，洱海地區南詔（蒙舍詔）勢力興起，在唐王朝的扶植下統一了其他五詔，並奪取了爨氏統治的雲南中部和東部地區，成為一個強大的地方政權勢力，時而附唐以牽制吐蕃，時而附吐蕃以對唐作戰。在此形勢下，摩些部落分佈的巨甸、永寧、麗江一帶，就夾在南詔、吐蕃兩大勢力之間；鹽源一帶及以南和安寧河流域以西有「摩些蠻」分佈的地區，也成為南詔、吐蕃與唐王朝角逐爭奪之地❶。因此，整個摩些地區長期處於幾個強大勢力的包圍控制之下。這種處境自唐而歷元明清，其中雖多有錯縱複雜的政權更替和歷史變遷，但生活於強大民族集團之間的情形大體相似。這種生存於夾縫之中的地理環境和政治處境，使民族的生存發生嚴重危機，而民族文化的發展更處於不利的逆境。

自古以來，逆境中的文化有不少是衰落以致湮滅了，也有不少是生成而且成長了。納西族文化就是一個典型的長成於逆境之中的文化。她以成功的應戰接受並戰勝了環境和政治因素等外部壓力的挑戰，以積極靈活的態度生活於歷史的夾縫之

❶《納西族簡史》，雲南人民出版社1984年1月出版。

中，變壓力為動力，化不利為有利，視外族的包圍為民族之間相互接近和深入交往的歷史機遇，吸取外族文化的精華，滋潤和發展了本民族的歷史文化傳統。

納西族在逆境中的成功，原因是多方面的。這裡將要討論的是以下二個方面。

第一個方面，我們試圖套用一個著名的論斷，來解釋納西族的成功。英國史學家湯因比在他的巨著《歷史研究》中，曾提出過一個著名的論斷，那就是：「文明誕生的環境是一個非常艱難的環境而不是一個非常安逸的環境。」他把這個艱難的環境稱為逆境，認為逆境向人們提出挑戰，刺激人們的應戰能力。而這種挑戰的強度又不能超過一定的限度，否則就會壓垮人們的應戰能力。湯因比先生在書中提出了一個法則：「足以發揮最大刺激能力的挑戰是在中間的一個點上，這一點是在強度不足和強度過分之間的某一個地方。」❷

以唐時納西族先民摩些部落的處境來看，似乎正符合於這個理論。巨甸、永寧、麗江一帶的摩些部落，正好夾在南詔和吐蕃兩大勢力之間，鹽源一帶及以南和安寧河流域以西的摩些部落分佈地區，更是南詔、吐蕃和唐王朝爭奪之地。這些摩些部落的位置，就在不足與過分之間的這一個點上。唐王朝、南詔和吐蕃都是當時強大的帝國，如果對摩些部落的壓力只是來自它們中間的任何一方，那麼摩些部落無論如何是承受不了的。而摩些部落卻恰恰處於這些強大民族集團各自邊緣的結合部，各大力量相互抗爭，又相互對消，形成了一個不足與過分之間的中間地帶。摩些部落在這中間地帶靈活處之，哪方勢大便依附於哪方；同時，由於對抗力量的存在，強力集團中的任何一方都難以把摩些部落控制在手。這樣不僅使摩些部落得以

❷〔英〕湯因比：《歷史研究》第一部，曹末鳳等譯，上海人民出版社1986年出版。

生存，而且還為他們提供了利用強力集團之間的對峙來發展民族文化的歷史機會。摩些部落也許正是被這適度的挑戰激發出最為成功的應戰能力，在艱難的環境中作出了非比尋常的貢獻。

第二個方面，也是我們這裡特別要強調的，那就是納西族在逆境中的成功，重要的原因還在於他們積極靈活的開放進取心態，這也是納西族民族個性中的一個重要方面。

納西族雖然在地理位置上偏居於西南一隅，歷史上的活動範圍相對集中於麗江、維西以及金沙江流域的狹窄地域。但是他們並不封閉保守、夜郎自大，也不悲觀自卑、妄自菲薄。他們順應歷史發展的潮流，以積極靈活的態度，正視每一次的社會歷史變革，以開放進取的心態把握民族文化發展的契機，這幾乎成為歷代納西族生存發展的歷史傳統。

唐代的情形已如前述，摩些部落在周圍強大民族集團包圍的逆境中，大量吸收漢藏文化和南詔文化，民族力量得以穩定地發展。至宋代，原本強大的南詔王國被滅，吐蕃王朝也內戰不已，分崩離析，弱小的納西族卻逐漸強盛，至此時已能稱強於一隅，宋仁宗至和中（1054-1056年），麗江納西族首領牟西牟蹉更立摩挲大酋長，以宋王朝與大理國之盛，也莫能有之。從此，納西族地區的社會生活相對穩定了三百多年，經濟文化得以發展。

元初，忽必烈南征大理，到達麗江，會兵於刺巴（今麗江石鼓）江口。納西首領麥良審時度勢，順應歷史，迎降元軍於刺巴半空城。元廷因麥良協助元軍統一納西其他部落、從征大理有功，於1274年設「麗江路軍民總管府」，1285年更置「麗江軍民宣撫司」，宣撫司、總管府皆由麥良子孫承襲。從此，納西地區各部落基本統一，並正式納入元代雲南行省的行政轄區。麥良這一明智開放之舉，加速了納西族內部的社會進步和文化發展。

這裡，我們不得不再次提到木氏土司的歷史作為。1381

年，朱元璋派兵三十萬入雲南。麗江宣撫司土司阿得「率眾首先歸附，總兵官傅友德等處奏聞，欽賜以『木』姓」❸。「洪武十五年改為麗江府……十七年正月，以木德為麗江府知府」❹。從此開始了木氏家族世襲麗江數百年的歷史。木氏土司在處理民族關係和發展民族文化上，實行開放、進取和親和的政策，既不丟失民族傳統，又兼容並包其他民族的先進文化。他們和內地漢族友好，從內地大量引進教師、醫師、畫師和各種手工業匠師，歡迎軍屯和商賈。廣交名流，請著名文人楊慎、張志淳為其家譜作序，邀著名旅行家徐霞客到麗江考察。時稱「世著風雅，交滿天下」。同時也與藏族親和，先後有西藏大寶法王、二寶法王和四寶法王來到麗江。明末清初建起了著名的紅教五大喇嘛寺和文筆峰靈洞靜坐堂，捐贈巨款在康區德格刻印藏經，捐贈珠印《大藏經》給拉薩大昭寺等。此外，木氏土司還與納西周圍地區的白、彝等密切交往，他們捐建白族地區的大理雞足山悉檀寺、劍川雲鶴寺、鶴慶太玄宮等，還和一些彝族土司通婚，客觀上起了民族親和的作用。

這種開放進取的民族個性，並不只是如上所述的為上層社會、首領人物所有。從納西族的民間到文人知識階層，都不乏這樣的精神面貌和積極行為。如果說，明代著書立說、吟詩作畫的漢文化修養，「僭制」或「擬於王者」的宮室建築，造詣精湛的麗江壁畫等等，都還只是上層社會中如木氏土司等人所擁有的文化舉措和財富的話，那麼，到了「改土歸流」以後的清初康熙之世，漢文化的深入和普及就已經廣泛地影響到了納西族社會的各個層面。在這一時期，麗江地區創辦了玉河書院、雪山書院，納西族民眾之間的學風大興。他們以積極的態度接受並學習漢族文化，還創作出了具有較高水平的漢文作

<hr>

❸《雲南志略‧諸夷風俗》。

❹《麗江木氏宦譜‧阿甲阿得傳》。

品，如馬之龍的《雪樓詩鈔》、桑映斗的《鐵硯堂詩集》等等。由此可見，在納西族的民眾中，同樣具有接納外來文化的廣闊胸襟和積極作為。

在納西族的美術作品中，這種開放進取的民族個性隨處可見。以著名的麗江壁畫而言，在題材內容和藝術表現手法上，就有漢、藏等族的不同風格。比如明洪武末年建造的琉璃宮，壁畫的風格古樸，具漢文款識，喇嘛教影響較少。嘉靖二年(1523)建成的大寶積宮，其壁畫具有漢、藏繪畫藝術互相融合的風格。而大覺宮那些造詣頗高的壁畫，則全屬漢畫傳統筆法。壁畫的作者也是匯集了漢、藏、白、納西的各族畫工，如今可知的就有漢族的馬肖僊、藏族的古昌、納西族的和氏以及大理的白族巧工楊得和等人。即使在最具民族特色的東巴畫中，也很容易看到這種開放的姿態。比如在明代的東巴文化中，兼容並蓄了豐富的漢藏文化，僅以宗教內容而言，就有內地佛教、道教和藏傳佛教的傳入。明代後期的東巴畫，在工具、技法等繪畫形式上，也吸取了漢藏繪畫藝術的眾多因素。與早期的竹筆、竹片、樹皮、麻布不同，毛筆、土白布和紙張、炭條等已有出現運用，使繪畫的基本條件得以改進。繪製工具和材料的改善，也帶來了繪畫表現技巧的進步。特別是毛筆和紙的運用，出現了毛筆的彩畫和水墨畫，用線和畫結合造型，墨分濃淡，皴染皆備，設色豐富。在重彩平塗之上，也出現虛實暈染，有的勾以金、銀線，畫面富麗，具有中國畫的手法。有些畫如護法神優瑪、東巴敬久神軸畫，則具有藏畫纖秀富麗的風格。

我們認為，民族的個性往往可以決定民族的命運。開放進取的民族個性，為納西族的民族生存和文化發展提供了決定性的保證。歷史上的納西族在強大的外族力量包圍下，不僅在穩定的地域範圍之內世代相沿地生存至今，而且還發展起一個相當發達、富於個性、內涵豐富的民族文化傳統。這就使得納西族這個歷史上居住範圍相對狹小、人口相對較少的弱小民族，

成為一個具有獨特文化創造和豐富文化成就的民族，由此而在中國民族之林中占有獨特而光輝的地位。具體到美術而言，納西族的文化傳統宛如一片深厚的土壤，使美術創作所應具備的深刻意蘊、豐富內涵、高超技巧等等要求成為可能，孕育出納西族美術的朵朵奇葩，其中一些佳作還成為中國美術史上的珍品，受到世人的共同關注和珍愛。

納西族以開放的廣闊胸懷接納了來自外部世界的種種挑戰，例如壓力、磨難、挫折、打擊、機遇、文化，不畏艱難地勉力進取，最終獲得的，是外部世界的認可和贊同。開放進取的民族個性在這個過程中發揮了強大的作用，它為納西族贏得了生存，贏得了財富，贏得了世人的注目。

三、熾熱的民族文化情感

在納西族美術史以及當代納西族藝術家們的身上，我們常常可以感受到一種熾熱的民族文化情感。這種對於民族文化無比熱愛的感情，將納西族人緊緊地凝聚在一起，他們自尊、自信、自豪，又自強不息，給人以生機勃發、團結向上的深刻印象。這是構成納西族民族個性的一個方面，而且是十分重要的方面。我們認為，它正是納西族民族個性中的靈魂和核心。

我們前面已經論述過納西民族個性中的開放進取之心，這裡接著要說的是，這種開放進取之心自始至終是有其基點的。納西族的開放始終是圍繞著民族文化的開放，納西族的進取始終是立足於民族文化的進取。納西族人揚起開放進取的風帆，目的在於希望著能將他們無比自豪和熱愛的民族文化之船，駛向更高更廣的境界。而在事實上，他們也確實獲得了這樣的成就。

現成的例子俯拾皆是。我們可以再來看看納西族國畫大師周霖和他的作品。從藝術的角度來看周霖，他無疑是一位成功的畫家。如果從文化交流的角度來看，他還是一位成功的民族

文化傳播人和文化交流的使者。周霖以自己卓有成效的繪畫創作和影響力，將國畫這種漢族繪畫中最傳統、最主要的藝術形式，介紹給了本民族的文人和民眾。但是，就是在他技巧最為純熟的國畫作品中，民族的和鄉土的氣息依舊是他最為濃郁的風情和特色。周霖曾經無數次地走過故鄉麗江的山山水水，以納西族民間的種種生活場景和麗江地區的綺麗風光、珍禽異獸、奇花異草作為繪畫的題材和內容，創作了《牧區晨餐》、《納西族婦女勞動組畫》、《雲嶺歸牧》、《山寨春回》、《雪山冰河》等作品。在這裡，漢族形式的國畫已與納西族的山川、生活和文化融洽地結合。周霖繪畫中的代表作，為北京人民大會堂收藏的《金沙水拍雲崖暖》、《玉龍金川》二幅國畫，就是周霖最富民族情懷的作品。

在當代的納西族美術活動中，我們也可以感受到這種熾熱的民族文化情感。在我們接觸到的納西族畫家中，有不少人具有十分相似的共同點。這就是，他們都非常熟悉本民族歷史上著名的美術創造，對之飽含著熱愛和自豪的深切情感。他們將保護民族文化視為自己責無旁貸的職責，十分有心地收集和珍藏了許多民族文物，如古東巴畫卷、東巴文字經書等等，並毫無保留地將這些珍貴的收藏作為美術史料提供於我們的面前。其間，弘揚民族文化的迫切之情、熱誠之心溢於言表。熟悉、自豪、保護、提供、弘揚，在這一連串的行動後面，活躍著的，正是那熾熱的民族文化情感，以及由此而生發的民族凝聚力。而其最為突出和集中的表現，當推現代東巴書畫創作活動的興起和研究會的成立。這種以弘揚、繼承和發展本民族古代文化為主旨，各畫種共同走向同一探索之路的創作現象，在當代南方其他民族的美術活動中，似乎還是獨一無二的。我們姑且不論其成功與否的結果和發展過程中的種種細節，在「現代東巴書畫」的創作中，對於民族文化的熾熱情感和推崇之心，則是佔據主導地位的。這種情感猶如一股巨大的內在動力，將納西族藝術家們緊緊地凝聚在一起，給人以合作進取的深刻印象。

參考書目

1. 《納西族簡史》，雲南人民出版社1984年1月出版。

2. 《麗江納西族自治縣概況》，雲南民族出版社1986年11月出版。

3. 《雲南民居》，雲南省設計院《雲南民居》編輯部編，中國建築工業出版社1986年6月出版。

4. 雲南省文物工作隊：《麗江壁畫調查報告》，《文物》1963年第12期。

5. 和志武：《納西東巴文化》，吉林教育出版社1989年4月出版。

6. 王伯敏：《中國美術通史》，山東教育出版社1988年5月出版。

結　語

　　在以上的篇幅裡，我們以中國南方民族的美術史料為基礎，對南方民族文化的有關問題作了淺顯的論述：通過對中國南方地區原始岩畫的分析，探討了人類早期的生存意識；通過對彝族美術史的分析，探討了一個民族文明發展的歷史進程；通過對傣族、景頗族宗教美術的分析，探討了宗教信仰與文化傳播、人類情感之間的聯繫；通過對納西族美術成就的分析，探討了民族個性對於文化成就之取得的深刻影響。

　　中國的南方是一塊遼闊而又絢麗多姿的土地，南方的文化更是一派燦爛、奇麗而又神秘的繽紛景象。耕耘其間，收穫必會豐厚而又美麗。故雖人單力薄、才疏學淺，作者仍勉力為之。現在回讀這些已經寫就的文字，卻難令人滿意。在內容方面，原計畫中的「民間美術與鄉情鄉俗」一章未及記入，還有一些實地拍攝的圖片資料未能收入，殊為可惜。在論述方面，原來曾有一些設想，考慮以文化人類學的理論和研究方法來剖析人類行為和文化中的一些現象，例如借比較的眼光來看生活方式，區分哪些特徵基於人性，哪些特徵緣於特定的時地和人群；例如探索南方自然民族社會在與文明社會接觸過程中所發生的文化交流、文化變遷之歷史軌跡與進程等等。但都未能如願，即使有所論及，也只是浮光略影地淺嘗輒止。究其原委，固然有時間、篇幅等方面的約束，但根本的一點還是由於作者在理論素養、學術功力和見解諸方面的淺陋，只能成此疏淺之作。值此全書完稿之際，作者願捧之以為引玉之磚，求教於大方之家與讀者諸君，敬請各位不吝指教。

在藝術與生命相遇的地方
等待
一場美的洗禮……

滄海美術叢書

藝術特輯 · 藝術史 · 藝術論叢

邀請海內外藝壇一流大師執筆，
精選的主題，謹嚴的寫作，精美的編排，
每一本都是璀璨奪目的經典之作！

心暖一片
書香無限

藝術特輯

萬曆帝后的衣櫥　王　岩　編撰
　　——明定陵絲織集錦

傳統中的現代　曾佑和　著
　　——中國畫選新語

民間珍品圖說紅樓夢　王樹村　著

中國紙馬　陶思炎　著

中國鎮物　陶思炎　著

藝術史

五月與東方　蕭瓊瑞　著
　　——中國美術現代化運動在戰後臺灣之發展
　　(1945~1970)

中國繪畫思想史　高木森　著
(本書榮獲81年金鼎獎圖書著作獎)

藝術史學的基礎　曾　堉　譯
　　　　　　　　葉劉天增

儺史　林　河　著
　　——中國儺文化概論

中國美術年表　曾　堉　編

其他美術類書籍

中國繪畫通史（上）（下）

　　中國繪畫藝術源遠流長的輝煌歷程，為後人留下了無數瑰寶。從岩畫到卷軸畫，從陶器到青銅彩繪，無一不是民族的智慧與驕傲。

　　本書縱橫古今，論述了原始時代以降的七千年繪畫史，對畫事、畫家及畫作均有系統地加以評介，其中廣泛涵蓋了卷軸畫、岩畫、壁畫等各類畫作。此外，本書更增補了最新出土資料一百三十餘處，極具研究與鑑賞價值，適合畫家與一般美術愛好者收藏。

王伯敏 著

儺（ㄋㄨㄛˊ）史
——中國儺文化概論

　　當你的心靈被侗鄉苗寨的風土民俗深深感動的時候，可知牽引你的，正是這個溯源自上古時代就存在的野性文化？來自百越文化古國度的侗族學者林河，窮畢生精力，實地考察、整理，以全新的文化詮釋觀點解讀蘊藏在儺文化中的豐富內涵。對儺文化稍有認識的你，此書值得一讀；對儺文化完全陌生的你，此書更需要細看。

林　河 著

中國鎮物

　　鎮物，又稱「禳鎮物」、「辟邪物」，它幫助人們面對各種實際的災害、凶殃、禍患，及虛妄的鬼怪邪祟，以文化象徵和風俗符號體現為心智與情感的凝聚、藝術與生活的創造。本書對鎮物的起源、性質、特徵、功能等加以系統的理論概括，並引證大量的有趣實例，作出嚴謹的闡釋。

　　本書為第一部研究中國鎮物的力作。書中選配許多精彩的插圖，堪稱圖文並茂的民俗研究佳作。

<div align="right">陶思炎 著</div>

中國紙馬

　　紙馬是中國民俗版畫體系中的一個特殊類型，它集民俗、宗教、藝術於一體，具有古樸的藝術魅力和多彩的生活風韻。

　　著者展現十數年的搜集與研究成果，將讀者引入一個撲朔迷離的神祇世界和姹紫嫣紅的藝術天地。書中許多圖幅世所罕見，不僅是民俗與宗教研究的難得資料，對於美術的研究與創作更是絕佳的參考。有心探究中國民間文化的你不可不讀！

<div align="right">陶思炎 著</div>

萬曆帝后的衣櫥——明定陵絲織集錦　　王　岩 編撰

　　舉世矚目的明定陵挖掘，不但打開了神祕的地宮之門，更讓我們見識明代在服飾藝術上的成就！本書以萬曆帝后的衣櫥為線索，精選近三百幅絲綢服飾彩色照片及紋樣摹本，不僅帶領讀者步入明代絢麗多彩的絲織殿堂，也提供了豐富的人文感受與歷史再現。

民間珍品圖說紅樓夢　　王樹村 著

　　本書深入民間，收集了以小說《紅樓夢》為題材的木版年畫、彩印詩箋、五色刺繡、繡像、畫譜、連環圖畫等，全都是難得一見的孤本珍品，堪稱文化瑰寶。不僅可供紅迷們欣賞、珍藏，更為美術、民俗、紅學研究等提供了極其寶貴的參考資料。

清代玉器之美　　宋小君 著

　　你可知道名震中外的「翠玉白菜」曾經是光緒皇后的嫁妝？又為什麼要用它來作陪嫁之物呢？作者以典故逸事生動地描述清代玉器的由來及寓意，探討玉的製作與鑑賞。全書彩色印製，令人賞心悅目。其中精美珍貴的圖片充分展現出玉的色澤、形象及溫潤的特質，對玉情有獨鍾的你，這是一本絕不能錯過的好書。

國家圖書館出版品預行編目資料

中國南方民族文化之美／陳野著 .--
初版 .-- 臺北市；東大，民87
　　　面；　　公分 .--(滄海美術，
藝術論叢10)
ISBN 957-19-2144-0 (精裝)
ISBN 957-19-2145-9 (平裝)

1.藝術-中國

901.92　　　　　　　　　　86014286

網際網路位址　http://www.sanmin.com.tw

ⓒ 中國南方民族文化之美

著作人　陳野
發行人　劉仲文
著作財產權人　東大圖書股份有限公司
發行所　東大圖書股份有限公司
　　　　地址／臺北市復興北路三八六號
　　　　電話／二五○○六六○○
　　　　郵撥／○一○七一七五──○號
印刷所　東大圖書股份有限公司
總經銷　三民書局股份有限公司
門市部　復北店／臺北市復興北路三八六號
　　　　重南店／臺北市重慶南路一段六十一號
初版　中華民國八十七年八月
編　號　E 53010
基本定價　捌元肆角
行政院新聞局登記證局版臺業字第○一九七號

有著作權·不准侵害

ISBN 957-19-2145-9 (平裝)